全集·综合编

关山月美术馆 编
海天出版社·广西美术出版社

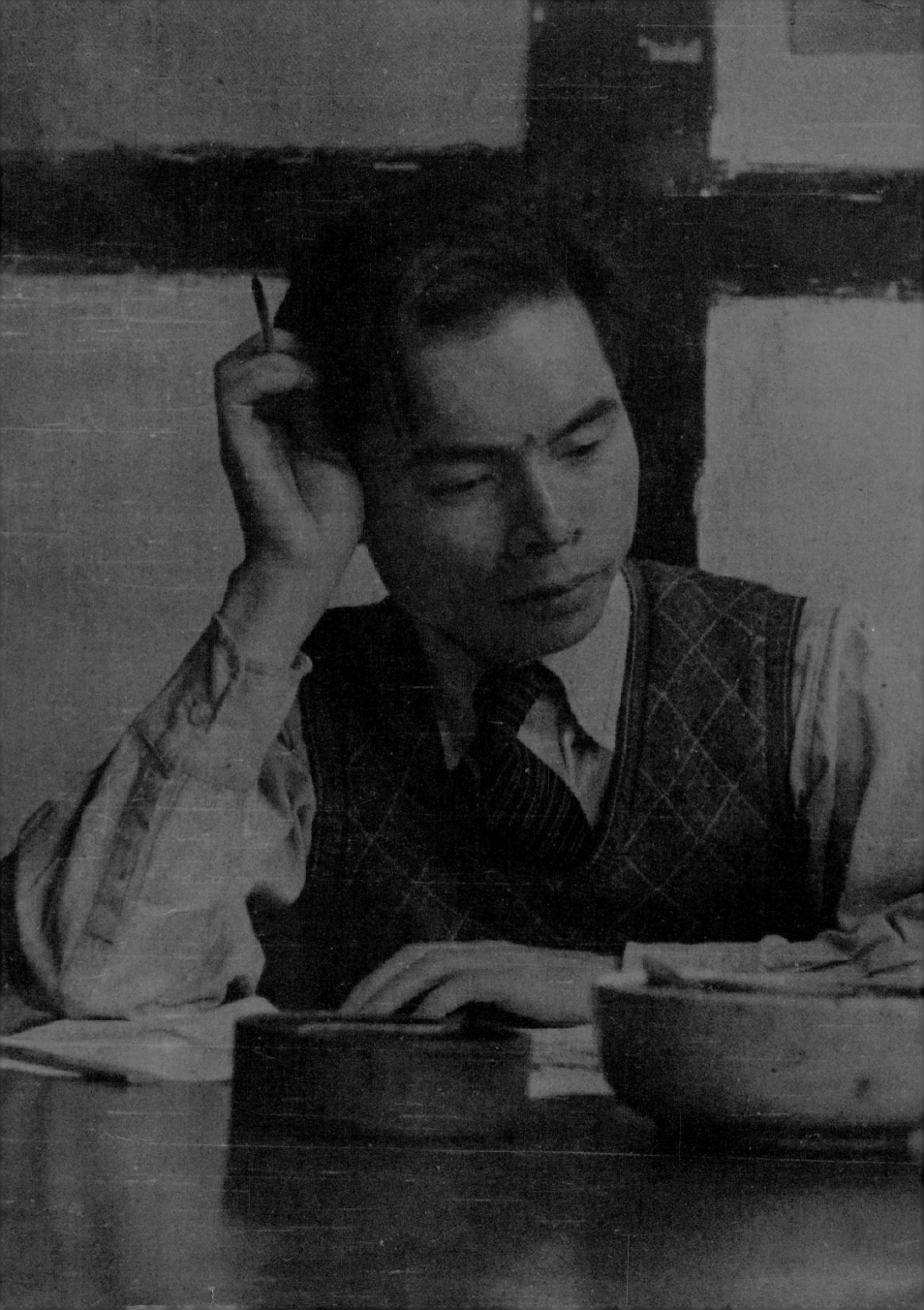

目录

专 论

关山月的早期临摹、连环画及其他

陈湘波

关山月作为一位卓有建树的中国画家，其广受关注的无疑是他各时期风格独特的代表作品。而他从 20 世纪 30 年代到世纪末所留下的大量的速写、书法、临摹以及连环画创作稿，则往往被不经意地忽略，不为大众所知。如果说关山月的代表作是其艺术成就的辉煌顶峰的话，那么他的速写、书法、临摹以及连环画创作，则是构成其艺术成就不可缺失的因素，也为我们研究关山月艺术提供了直接、鲜活的史料。

因此，在《关山月全集》的编辑过程中，我们设立了山水、人物、花鸟、速写、书法、综合编。其中综合编主要收录了关山月的临摹作品、连环画稿、部分信札以及关山月的艺术年表等杂项。这些珍贵的文献，为我们呈现了画家艺术生活经历中真实、具体的一面，亦使我们能够窥见关山月鲜活的生活轨迹，帮助我们深入到他的内心，了解对他的人生和艺术产生影响的多种因素。

一、三次不同的临摹

临摹是学习、研究中国传统绘画时不可缺少的训练。在关山月的艺术生涯中曾有三次重要的临摹活动，第一次是在 20 世纪 30 年代末。1938 年 10 月，日本侵略者占领广州后，关山月追随老师高剑父逃难到了澳门。高剑父寄居在澳门观音堂的退一步斋，关山月在老师的帮助下，也借住在东侧的妙香堂。1939 年，高剑父拿出自己收藏的古画，以及日本画家竹内栖凤等人作品的印刷品，让关山月临摹学习。这个情况在关振东的《情满关山——关山月传》中有这样的记载：

自从关山月到了澳门后，高剑父一反过去的作风，把从来不肯拿出来让人一看的珍藏古画，一卷一卷地展开来借给关山月临摹。关山月把这些难得一睹的古画视为瑰宝，一卷到手便昼夜玩味，务必将其形神都摹写出来。他的肚子常常因填不饱而饥肠辘辘，但他却享受着丰富的精神食粮。他从这批古画中学到了不少传统的技法。有一次，赴日留学的同学李抚虹带回一本《百鸟图》，作者是日本人，全是花鸟写生，把每一种雀鸟的特点都画出来了，千姿百态，栩栩如生。关山月看了爱不释手。但李抚虹对这本画集珍惜如宝，轻易不肯借人，关山月向他乞求了好几次，最后才答应借给关山月半个月，届时无论如何都要收回。关山月拿到手后，利用晚上的时间赶紧临摹，每晚都熬到深夜一两点钟，这样一连熬了十五个夜晚，终于把整本画集全部临摹了出来，这使他获益匪浅。在后来颠沛流离的日子中，他一直把这个摹本带

在身边，珍藏至今。

这些临摹学习的情况和资料现在几乎看不到，习作也没能保存下来，能看到的仅在经关老生前审阅过的《情满关山——关山月传》以及一套关山月临摹的花鸟画临本中有相关的记载。这套临本的原稿应该是当时赴日留学的同学李抚虹带回的一本《百鸟图》，其部分图稿我在 20 世纪 80 年代于广州美术学院中国画系学习时，在周彦生老师家中曾见过复印件。1996 年，我在关山月家中协助整理关老捐赠作品和资料期间，曾目睹关老的这套临摹作品。作品被装裱成册页形式，为纸本设色，现共保存有 90 张。尺寸分为两大类，分别是 30.5 cm×36 cm 和 33.7 cm×24 cm 两种，前者题材以大型禽鸟如鹰、雉鸡、鹭等为主，后者以小型的山雀、燕子等题材为主。每个题材均有两幅，一幅主要是不同禽鸟的结构图，包括有展开的翅膀和不同角度的头、脚的局部结构等，另一幅则是描绘不同禽鸟生活环境的完整画面。整套临本共有 40 余种禽鸟。从画面看，关山月当时强调的是客观地摹写禽鸟的结构，注重对禽鸟结构的研究和学习。有些画面并没有完成，只有清晰明确的线条和准确的禽鸟结构的表现，而没有着色。从整个临本看，作品华丽、淡雅兼具，而线条肯定、简洁。原稿虽是出自日本画家之手，却有中国宋画的风味余韵。但临本和国人熟悉的《芥子园画谱》、《点石斋画报》和《石十斋画谱》等画谱最大的不同，也是最可贵的地方，是所有禽鸟的结构都刻画得严谨、自然、准确，可以看出画家深厚的学养和细心严谨的观察力。我在征得关山月家人同意后借出这套临摹作品，由关老秘书关志全陪同全部复印作为资料，后又复印一套交关山月美术馆保存。

而第二次重要的临摹活动，是在 1943 年初夏，关山月夫妇与赵望云、张振铎到敦煌莫高窟考察、临摹敦煌壁画。这是关山月艺术生涯中最为重要的一次临摹活动。同样，关于这次临摹敦煌壁画的资料也不多，只有关山月自己的一些回忆和深圳关山月美术馆收藏的 82 张敦煌临摹作品。从这些作品本身来看，此次临摹与第一次临摹有很大的不同，主要表现在：第一次临摹重在"摹"，重在对禽鸟结构的研究学习；而这次临摹重在主动的"临"，重在对原作的神态、笔墨和气韵的把握。

关山月在《关山月临摹敦煌壁画》的自序中，回忆起他当时临摹

敦煌壁画的想法和情况时说：

　　莫高窟的古代佛教艺术，原来是从国外输入的，但经过中国历代艺术家借鉴改造之后，就成了我们自己民族的东西。我这次临摹由于时日所限，只能是小幅选临。选临的原则有三：其一，内容上着重在佛教故事中精选富有生活气息而最美的部分，其中也有不少是历代的不同服饰的善男信女的供养人。其二，在形式上注重它的多样化，如西魏、北魏、六朝以至初唐盛唐各代的壁画，风貌差异却很大，而且造型规律和表现手法也大不相同，只要符合我的主观要求的，就认真地选临。其三，我没有依样画葫芦般地复制，临摹的目的是为了学习，为了研究，为了求索，为了达到"古为今用"的借鉴。因此，在选临之前，必须经过探索，经过分析研究，即尽可能经过一番咀嚼消化的过程。因而临摹时一般不打细稿——是在写敦煌壁画，而不是僵化地复制，务求保持原作精神而又坚持自己主观的意图。这些选临原则和我的用心所在，也许就是常书鸿和黄蒙田先生据说我的临摹与众不同的所在。我通过这样的选临实践之后，确实体会很深，收获甚大。1947年我到暹罗及马来西亚各地写生时，就是借鉴敦煌壁画尝试写那里的人物风俗画的。

关山月在1946年撰写的《敦煌壁画之介绍》中还认为：

　　西魏、北魏作品用色单纯古朴、造型奇特、人物生动、线条奔放自在，与西方艺术极为接近，盖当时佛教艺术实由波斯、埃及、印度传播而来，再具东方本身艺术色彩，遂形成犍陀罗之作风，至唐代作品已奠定东方艺术固有之典型，线条严谨，用色金碧辉煌，画面繁杂伟大，宋而后因佛教渐形衰落，佛教艺术亦无特殊表现，且用色简单而近沉冷，画面松弛不足取也。

　　关山月的回忆基本反映了他临摹敦煌壁画的思路和想法。这批临摹作品画作尺寸都不大，其中尺寸最大的一张是《六朝佛像》，尺寸为75 cm×27.4 cm，最小的《一百二十五洞》尺寸为19.2 cm×26.5 cm，绝大部分为20 cm×30 cm左右。按照敦煌壁画的分期，关山月敦煌临摹作品基本涵盖了莫高窟各个时期的壁画，具体包括：隋代以前的早期（发展期）作品34件，隋唐时期（极盛期）作品41件，晚期（衰落期）作品7件。这些作品基本体现出不同时期的敦煌壁画的特点。按作品的题材分类：以资助造窟、塑佛、画佛像的功德主和窟主及其家属等供养人为题材的有21件，反映社会生活的有10件，舞蹈3件，射箭1件，汉民族神话1件，鸟兽12件，山水2件，描绘释迦牟尼佛过去若干世忍辱牺牲、救世救人善行的本生故事画3件，描绘释迦牟尼佛今世从投胎、出生、成长、出家、苦修、悟道、降魔、成佛及涅

槃等佛经故事2件，佛像14件，飞天6件，伎乐天6件。从画面表现手法来看，白描15件，其中包括4张用朱砂勾线的，其他为水墨设色。全部临画题款所用的洞窟编号为张大千编号。由此可以看出关山月的临摹作品多数选择了与社会生活相关的题材，这种选择反映了他对不同时期敦煌壁画的认识和价值的判断。因此，我们就不难理解关山月选择的临摹对象中为何唐代及唐代以前的有75件之多，而宋以后的只有7件的原因。这次临摹的对象并非以往传统意义上的名家作品，而是色彩浓重、构图饱满、中外风格相互融合的宗教绘画。关山月临摹时，并没有在绘画技法上作严格的探讨，而是通过宣纸、毛笔、墨和颜料，运用现代中国写意画的技法，采用对临的方法来临摹的。他实际是以敦煌壁画为依据，通过自己的分析、研究、理解和体会，立足于自己的角度来重新演绎敦煌壁画。虽然没有脱离客观的临本，却往往是根据自己的主观要求来表达自己对敦煌壁画的理解，来表现不同时期敦煌壁画的内在精神，这体现了关山月敦煌临摹作品的个人特色。而这批作品对关山月的影响，最直接的反映是他接着的南洋写生。

　　抗战胜利后，关山月于1947年回到广州，并临摹了一张《临〈朝元仙仗图〉》，尺寸为45 cm×259 cm。这幅作品为纸本水墨，现藏于岭南画派纪念馆。这是关山月在短暂的相对安定的情况下的临摹，他在1956年7月的画跋中谈到了自己对这次临摹的看法：

　　此卷之历史渊源甚远。宋朝乾道八年六月望，岐阳阳子钧书跋称为五帝朝元图，吴道子画，元朝大德甲辰八月望日，吴兴赵孟頫跋称为朝元仙仗，谓系武宗元真迹。至清嘉庆二年黎简跋此卷，已发现另一卷神气笔力似同此本，较精细，而栏楯，时有改笔，是则此为初稿，他本则为第二稿也。原卷无笔者款置〔识〕，只有神象〔像〕头顶写一长方格，内注明某某金童玉女，及某某真人仙伯帝侯王等类，鉴藏章十余枚，如稽古殿宝、赵子昂、二樵山人等。此卷大德丁酉秋顾氏以二百金购归，经名家鉴定者，吾意原系唐代壁画原稿，经北宋名手临抚收藏。该卷运笔鬼斧神工，确是稀世珍奇，勿论一稿二稿，想均为后人重临者，非原作者手笔也。如此瑰伟之壁画造象〔像〕，各臻巧妙，八十余法相及装饰物件，无一相同，实为吾国空前巨制，可称古装人物画之典型。余无缘获睹真迹，殊感遗憾。此图系借友人所藏原作照片重临者。复制中该照片被索还，故仅及全卷之半，并系该卷题跋于此，以识不忘耳。一九五六年七月盛暑关山月补记于武昌。

我国绘画遗存非常丰富，前人留给我们大量的优秀作品，运用了很多精到的技法。临摹是学习古人和他人技法必不可少的重要手段。关山月先生正是在 20 世纪 40 年代期间通过三次临摹活动，学习和研究前人用笔、用色、造型、构图等表现方法，并在临摹实践中体会传统绘画的技法、韵味，进而掌握了隐藏在笔墨色彩间的中国传统绘画的规范。这对我们探讨关山月艺术有着重要的价值。

二、关山月连环画创作

关山月先生在 20 世纪中叶曾创作过三套连环画，其中在 20 世纪 50 年代初已出版的有以江萍作品《马骝精》为脚本创作的连环画，以及 1951 年创作的以反映关山月先生参加粤西山区土改和剿匪斗争的现实为题材的《欧秀妹义擒匪夫》。而现存唯一一套连环画原稿，是 1949 年 5 月到 10 月间在香港创作的《虾球传·山长水远》。原稿每幅尺寸为 22 cm×27 cm，共 98 幅，其中有一张两面都有画。现在画稿上的关山月早年用的两个小印是关老的女儿关怡老师后来钤上的。这是关山月创作中最早的、篇幅最多的、最为重要的却在当时没有正式出版的连环画。

1949 年的春天，中国社会政治、军事形势发生了快速的变化。在这样的时代背景下，关山月因在广州参加了"反饥饿、反迫害、反内战"活动而受到恐吓，被逼于同年 5 月悄悄地离开广州逃到香港。并在他的老朋友香港著名美术评论家黄茅和人间画会的负责人黄新波、张光宇等进步画家帮助下，参加香港人间画会的活动。当时，在香港人间画会的组织推动下，以左翼文学为表现题材的漫画、连环画创作风潮臻于热烈，香港主流报刊上也开始连载连环画。据不完全统计，自 1949 年 1 月起，曹平的《白毛女》和米谷的《小二黑结婚》分别在《大公报》、《文汇报》连载；5 月，文魁的《人民英雄刘志丹》在《文汇报》连载；6 月，黄永玉的《民工和高殿升的关系》在《大公报》连载；7 月，林守慈的《七十五根扁担》在《大公报》连载，杨维纳的《翻身投军》在《华商报》连载；8 月，古元的《女英雄赵一曼》也在《华商报》连载。

关山月的《虾球传·山长水远》连环画正是在这样的背景下创作的，他是以小说《虾球传》第三部《山长水远》为蓝本，勾画出新中国成立前夕粤港社会的景象以及当时民众的现实生活，具有浓厚的粤港地方特色，与画家当时的生活环境和所创作的反映香港平民生活的速写可以说是一脉相承。关山月在这套连环画的人物处理上，造型夸张，但又质实具体，对虾球、丁大哥等主要人物形象的塑造，应该说具备了典型而生动的特色，特别是成功地塑造了 16 岁的街头流浪孩子——虾球。虾球曾充当了黑道中人的得力马仔，后在劫富济贫的正义感驱使下，加入了游击队的行列，他为人机灵，又吃苦耐劳，在多位革命前辈引导下思想渐趋成熟，其智勇得到充分发挥，屡建战功的形象感人至深。而从整套连环画来看，画家在对反面人物如鳄鱼头、马专员的形象塑造上更胜一筹，用生动的形象揭露了旧中国的腐败和黑暗。整套连环画通过采用远、中、近景互补的构图方式，突出了主要人物，使读者不仅能从中看懂故事，完成阅读连环画第一个层次的功用，而且还能从中感受到画家的文艺观点和政治倾向。

连环画是近代中国大众文化的独特创造。它无论从样式、开本、画法乃至命名上，全是中国式的，十分契合民族的审美心理，也曾被大众所普遍认可；不仅是青少年的重要课外读物，也是许多成年人文化娱乐的重要内容。因此，新中国对旧的绘画形式的改造，首先是从最为普及的年画、连环画开始的。这使得连环画在建国后得到超常的发展，不仅提高了连环画的社会地位，也从整体上提高了连环画创作的艺术水准，出现了一批能在绘画史上立足的作品。而关山月创作《虾球传·山长水远》连环画就刚好在历史交替的建国前夕。因此，对关山月在香港创作的连环画的研究，不仅为探讨关山月的艺术提供了新的样本和新的视角，亦对 20 世纪中国连环画挖掘、研究工作的开展有着独特的价值和意义。

1. 临摹

《百鸟图》临摹（全册 90 幅，选取 22 幅）

20世纪40年代

纸本设色

私人藏

《百鸟图》临摹（全册 90 幅，选取 22 幅）

20世纪40年代

纸本设色

私人藏

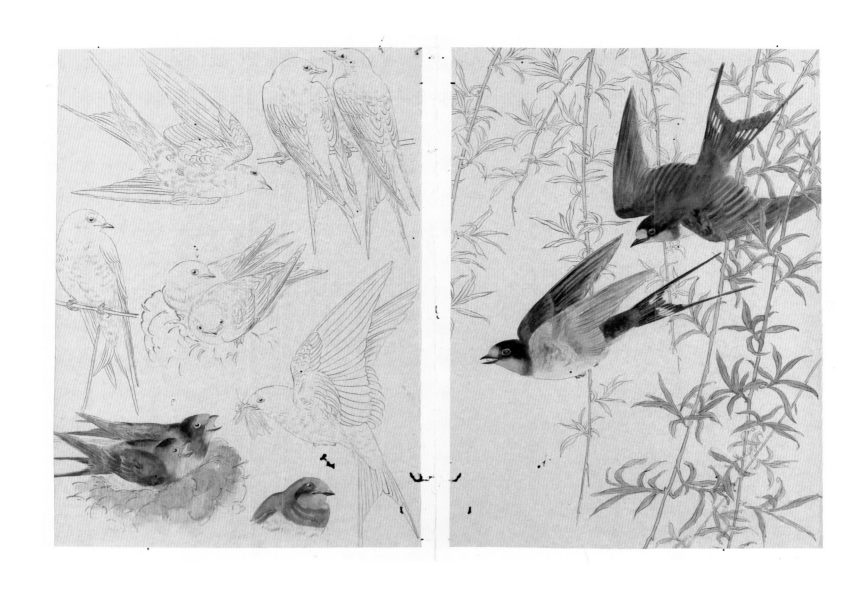

《百鸟图》临摹（一）

33.7 cm × 24 cm × 2

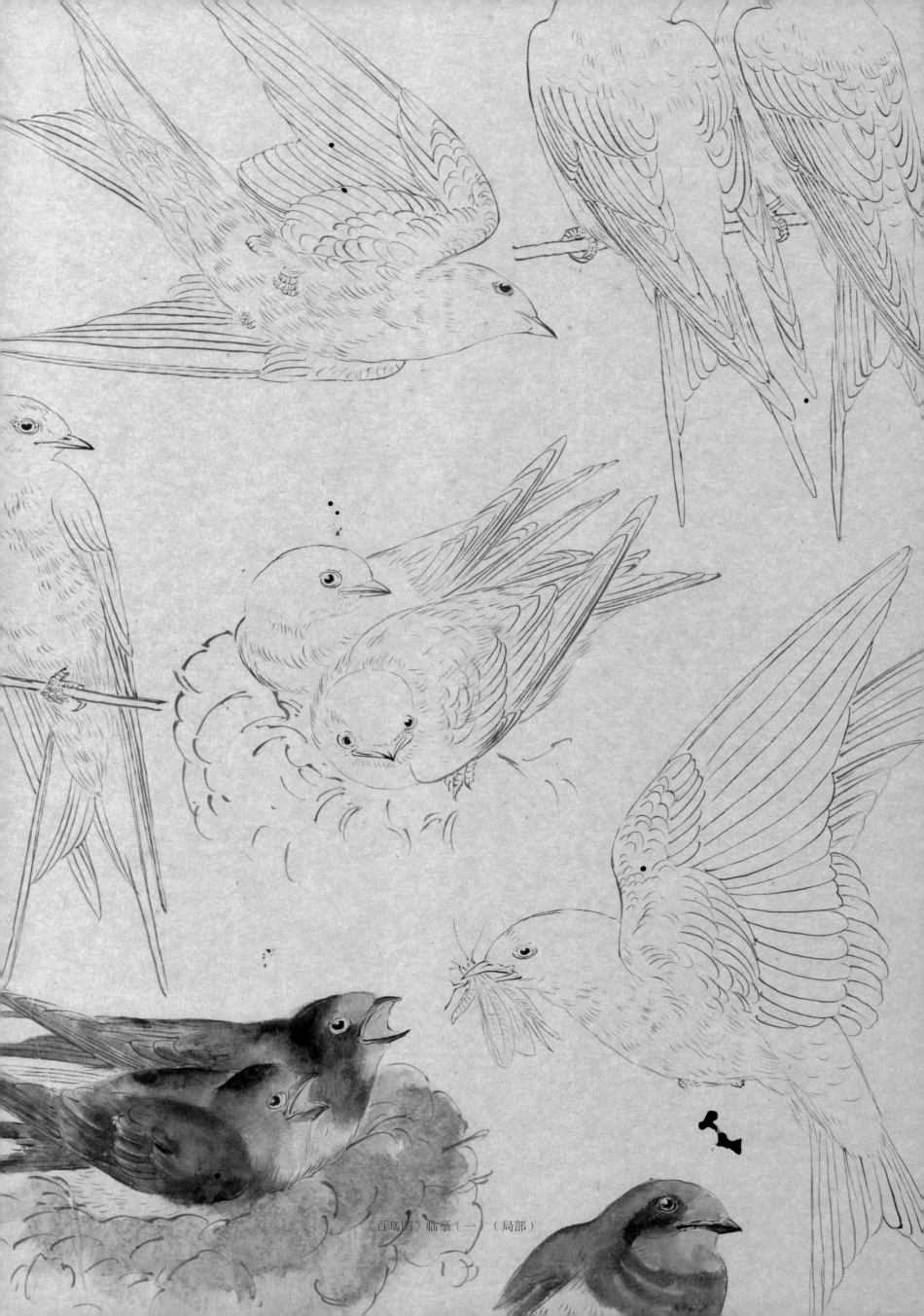

《百鸟图》临摹（一）（局部）

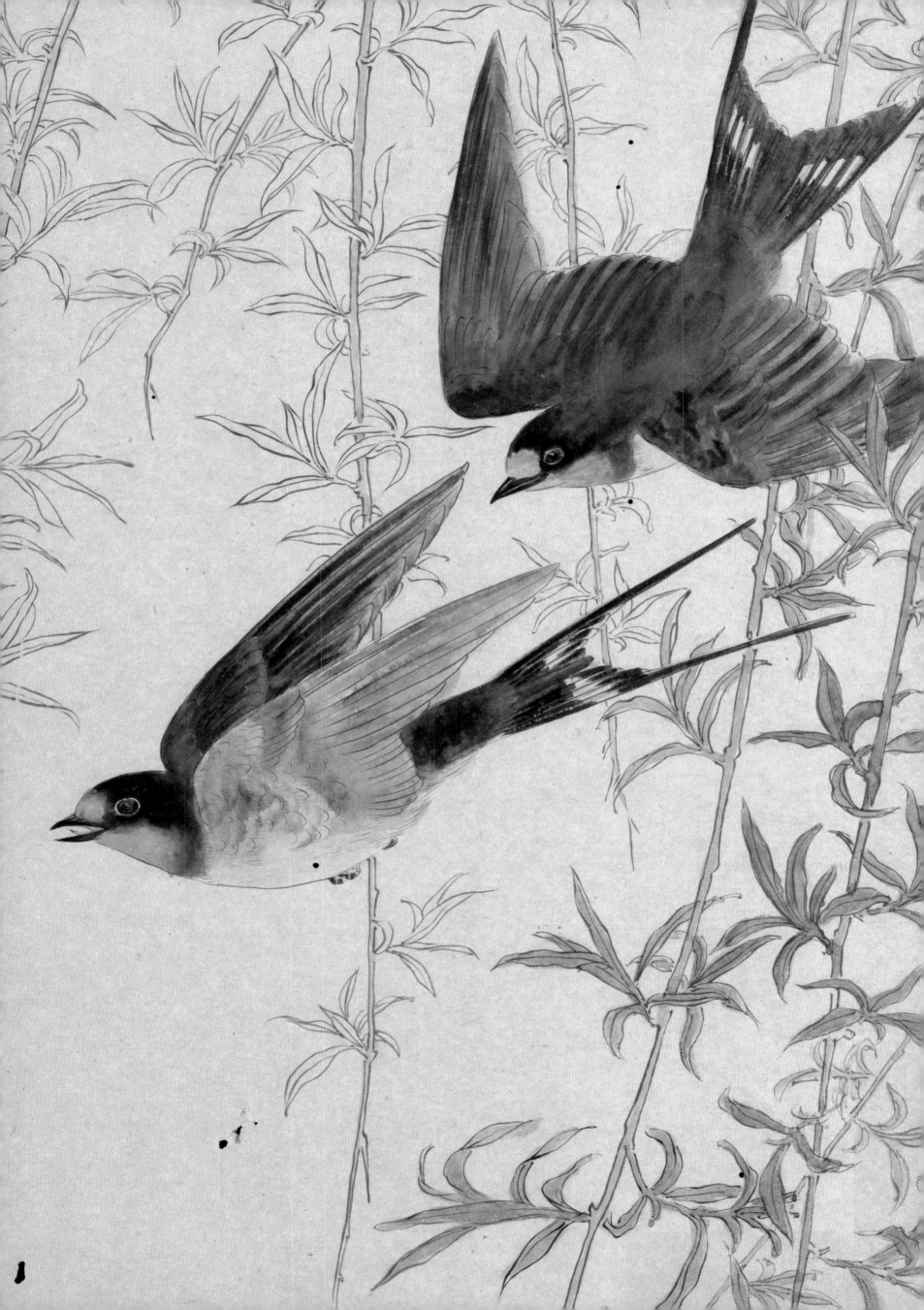

《百鸟图》临摹（二）

36 cm × 30.5 cm × 2

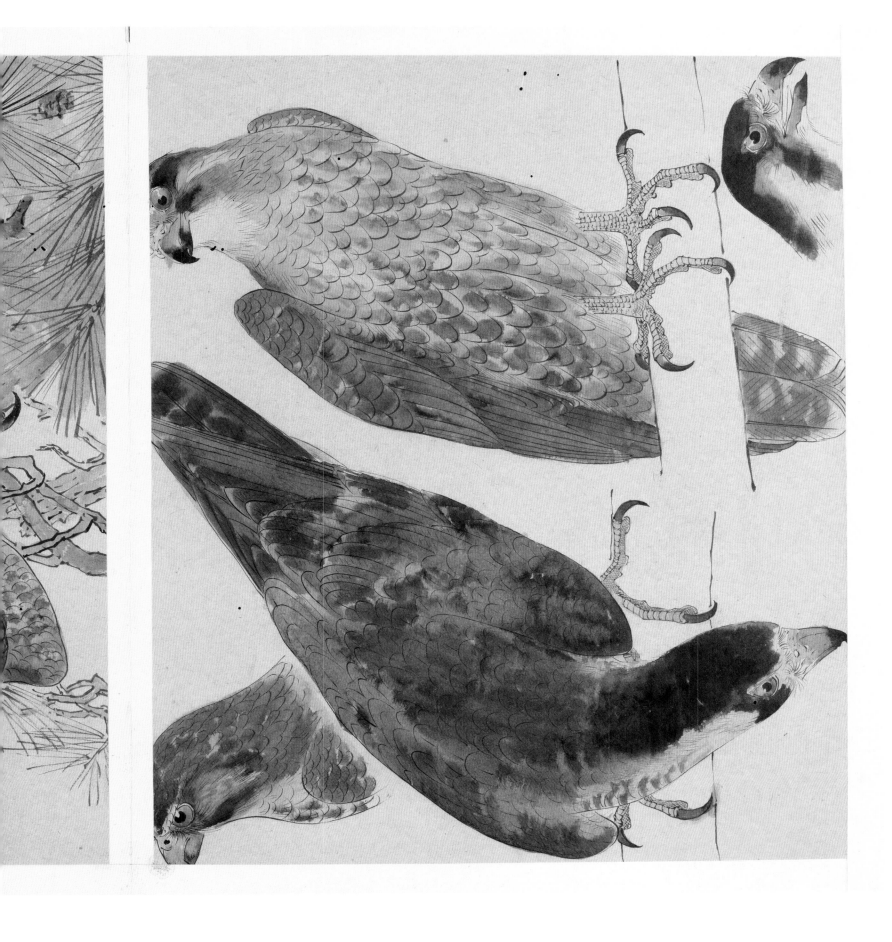

《百鸟图》临摹（三）

30.5 cm×36 cm×2

《百鸟图》临摹（四）

36 cm × 30.5 cm × 2

《百鸟图》临摹（五）

30.5 cm×36 cm×2

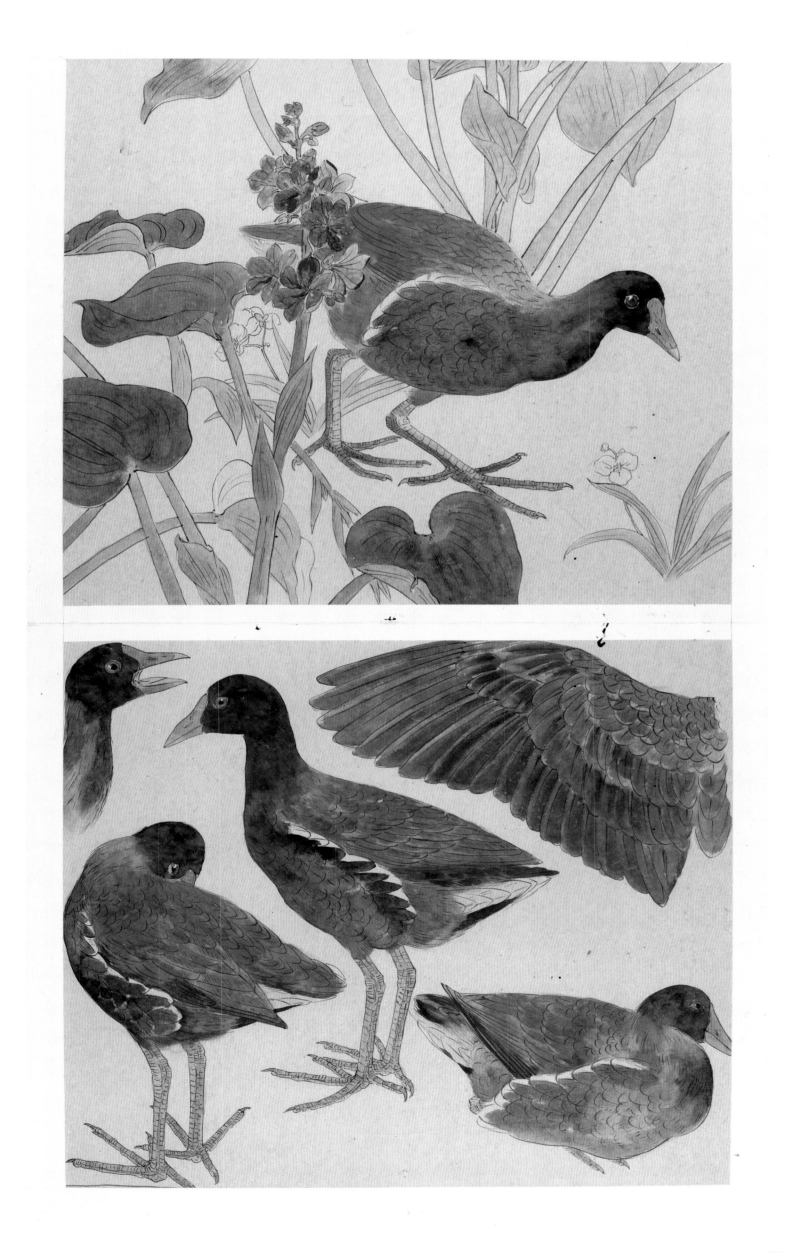

《百鸟图》临摹（六）

30.5 cm × 36 cm × 2

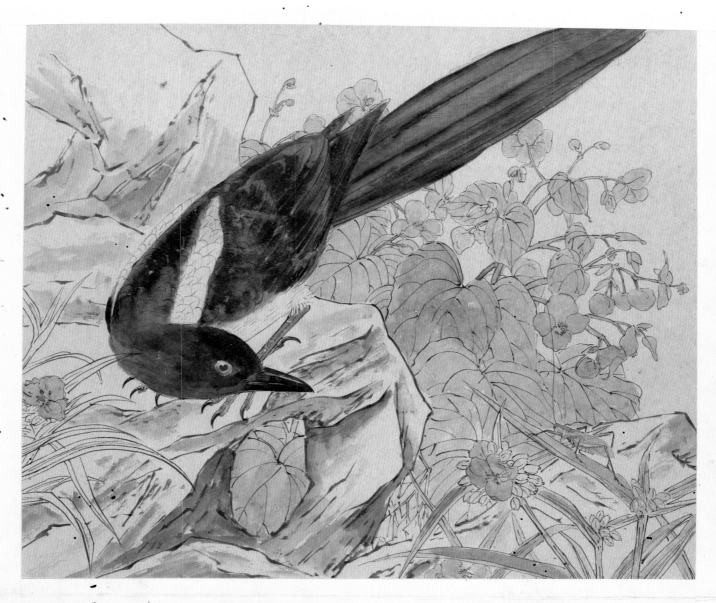

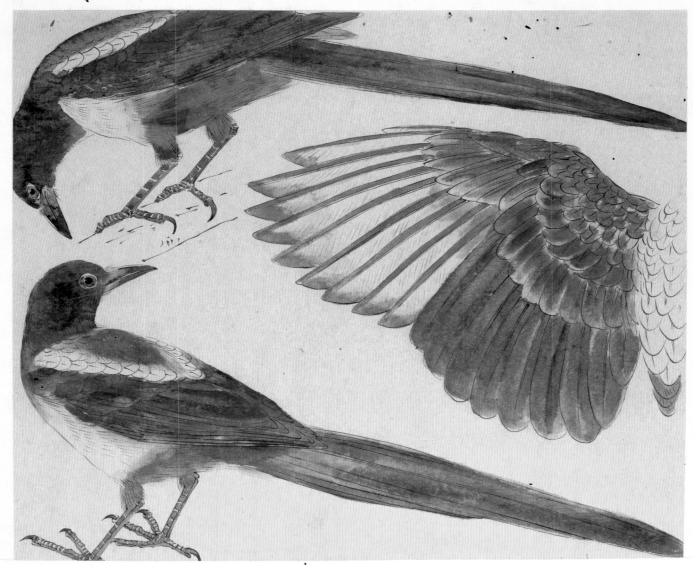

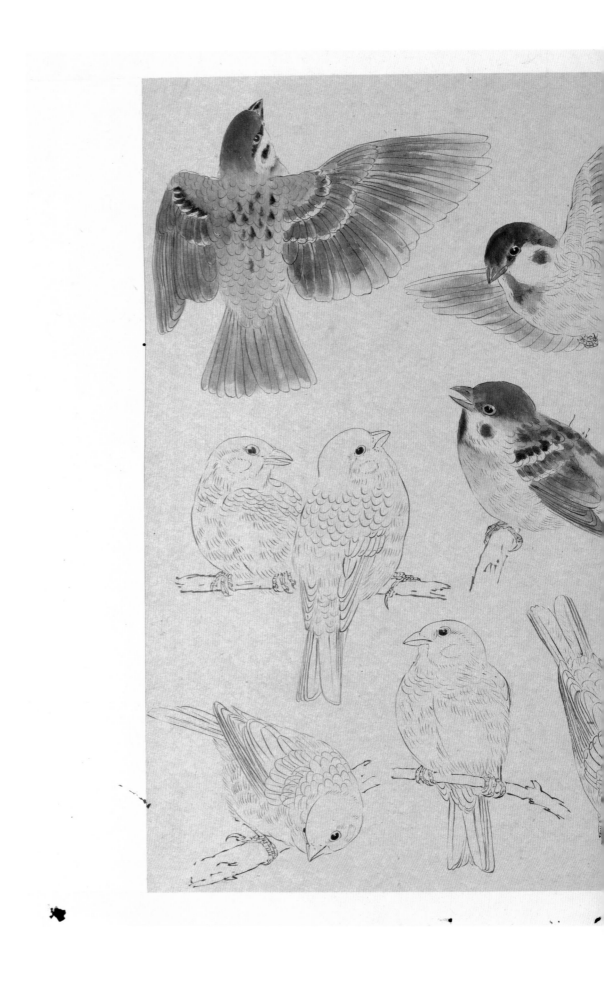

《百鸟图》临摹（七）

33.7 cm × 24 cm × 2

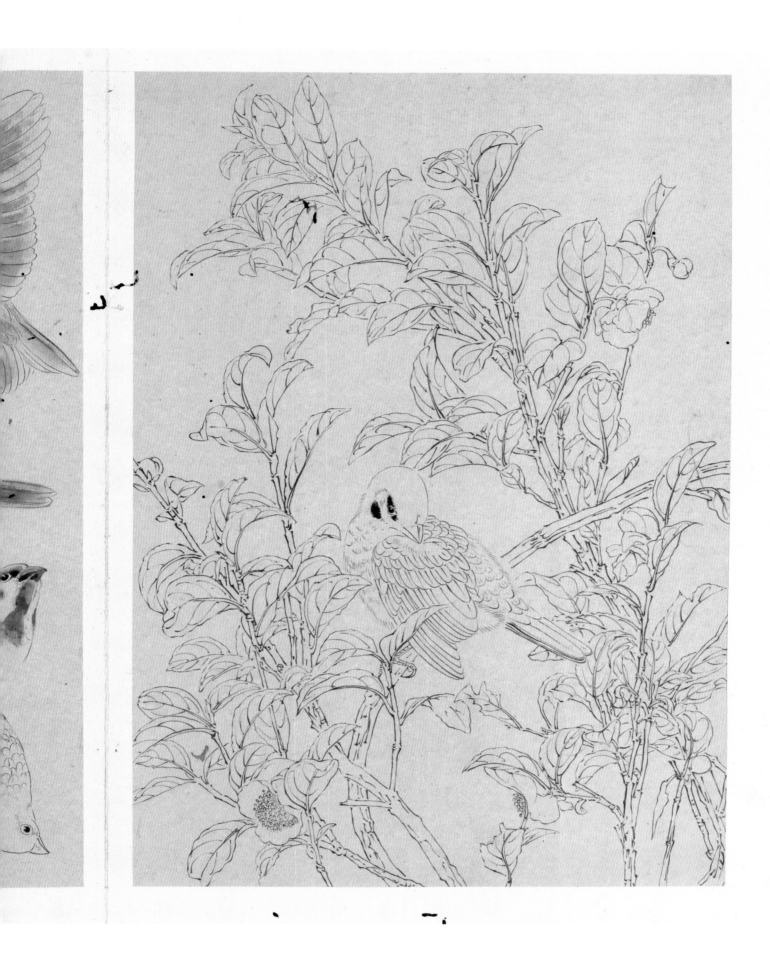

《百鸟图》临摹（八）

24 cm×33.7 cm×2

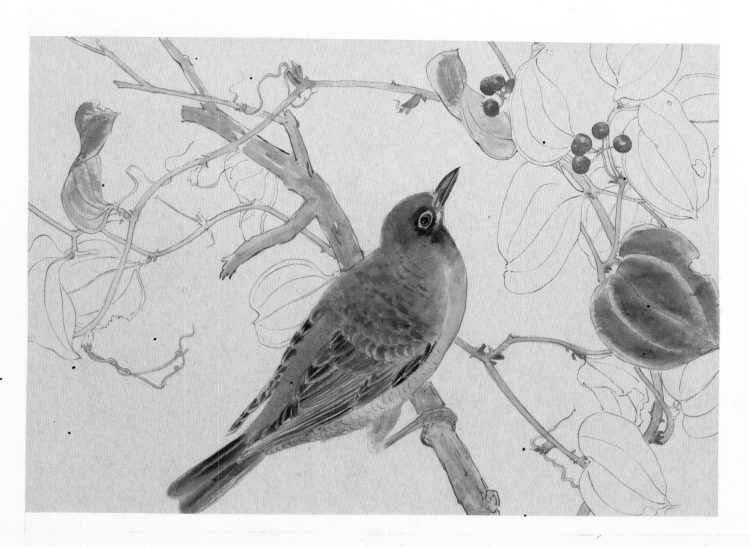

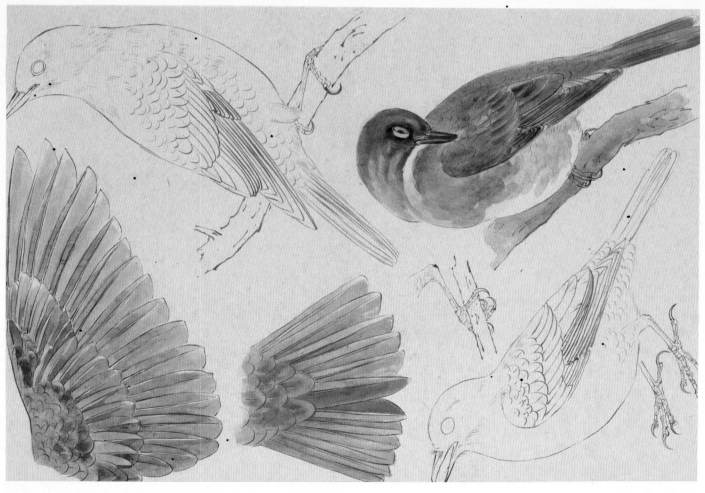

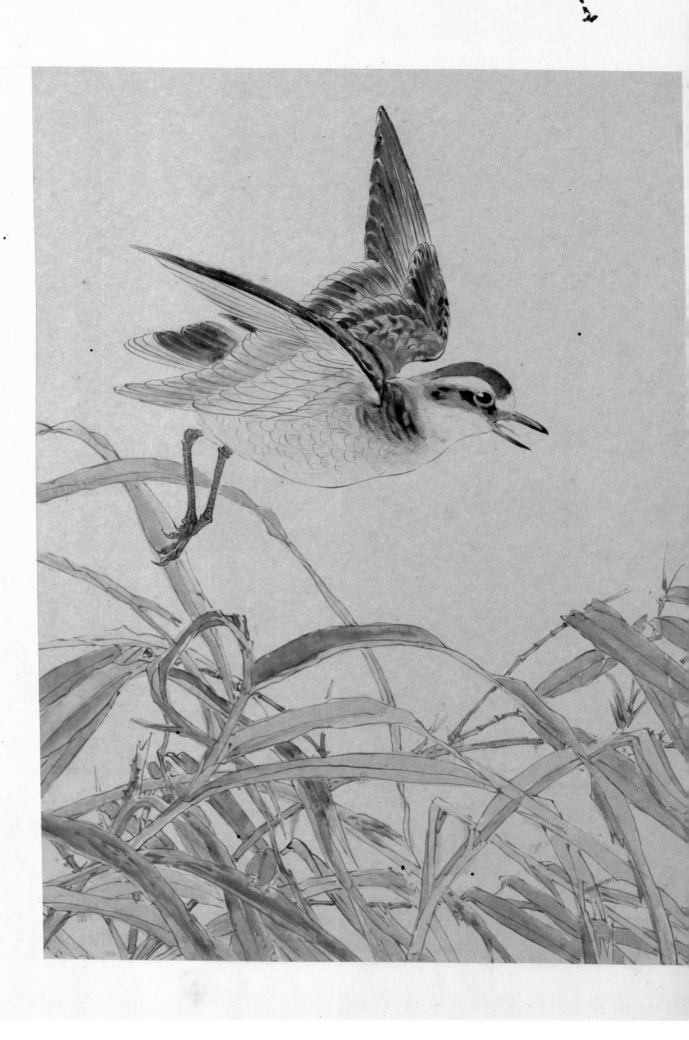

《百鸟图》临摹（九）

33.7 cm × 24 cm × 2

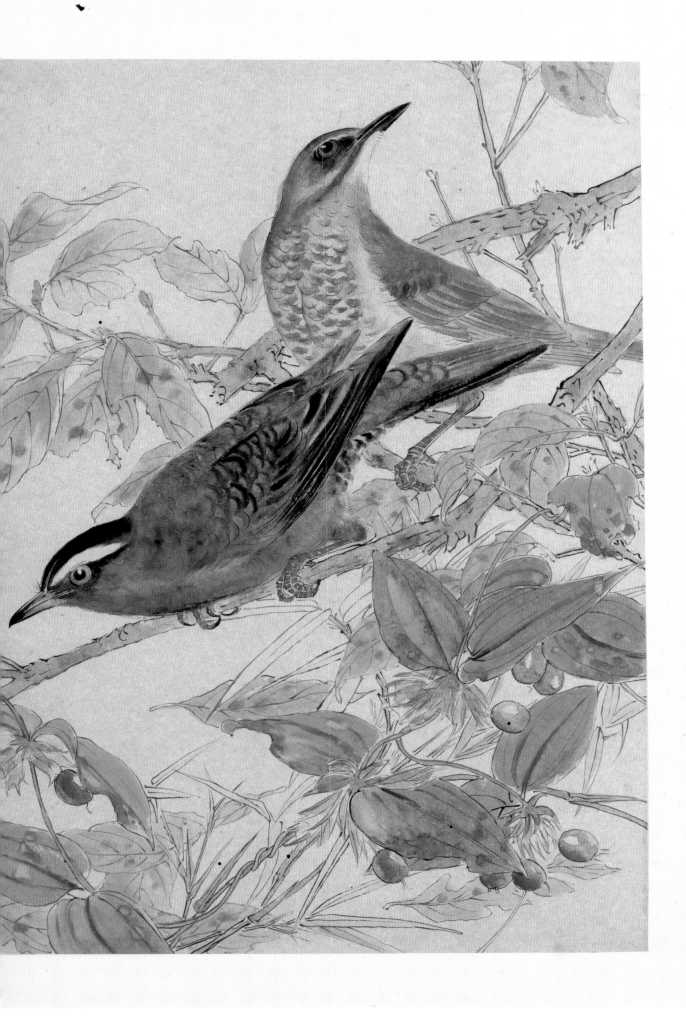

《百鸟图》临摹（十）

30.5 cm×36 cm×2

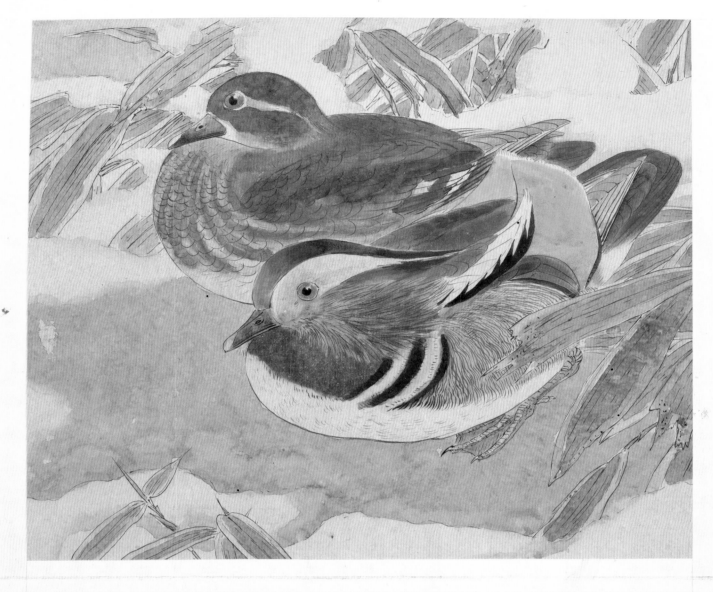

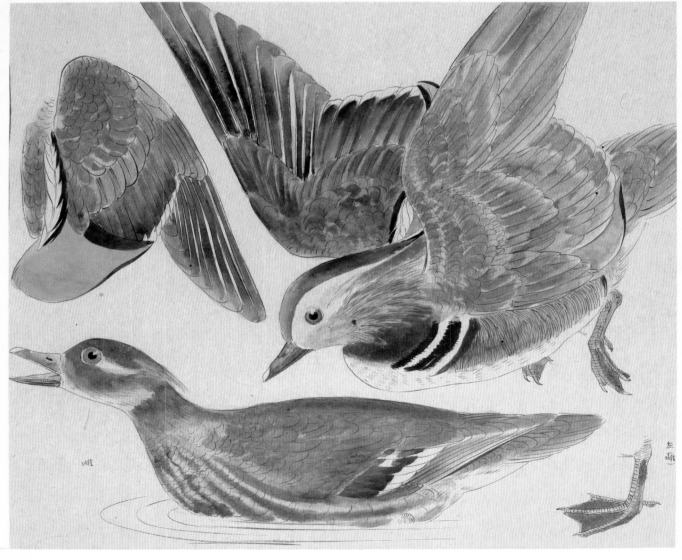

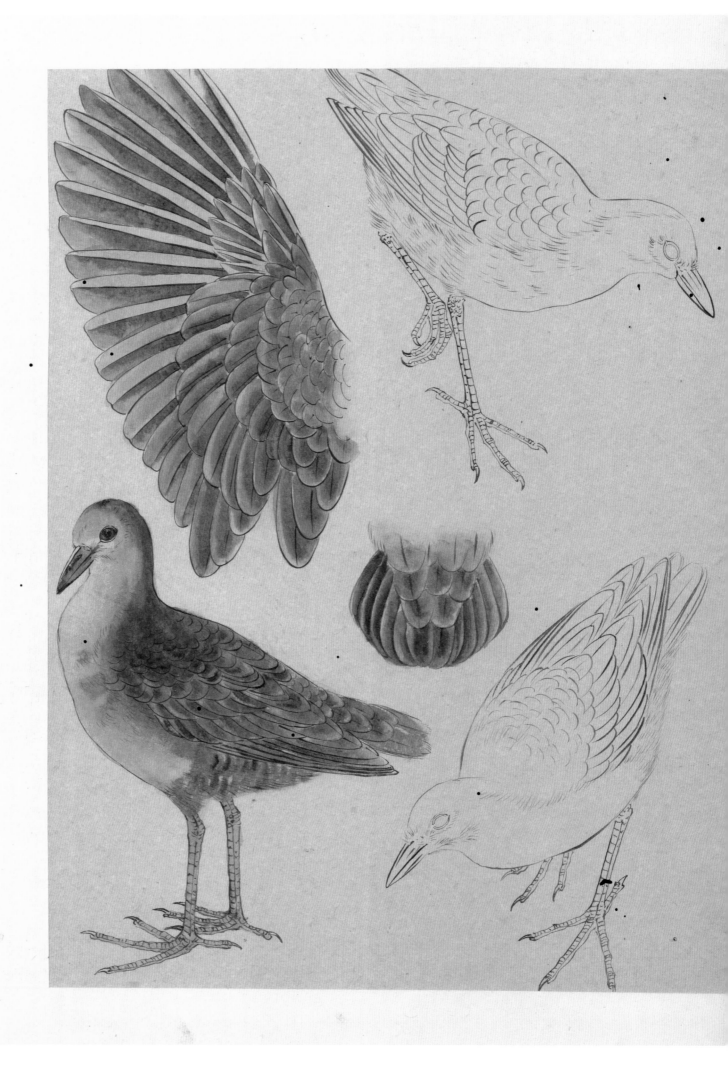

《百鸟图》临摹（十一）

33.7 cm × 24 cm × 2

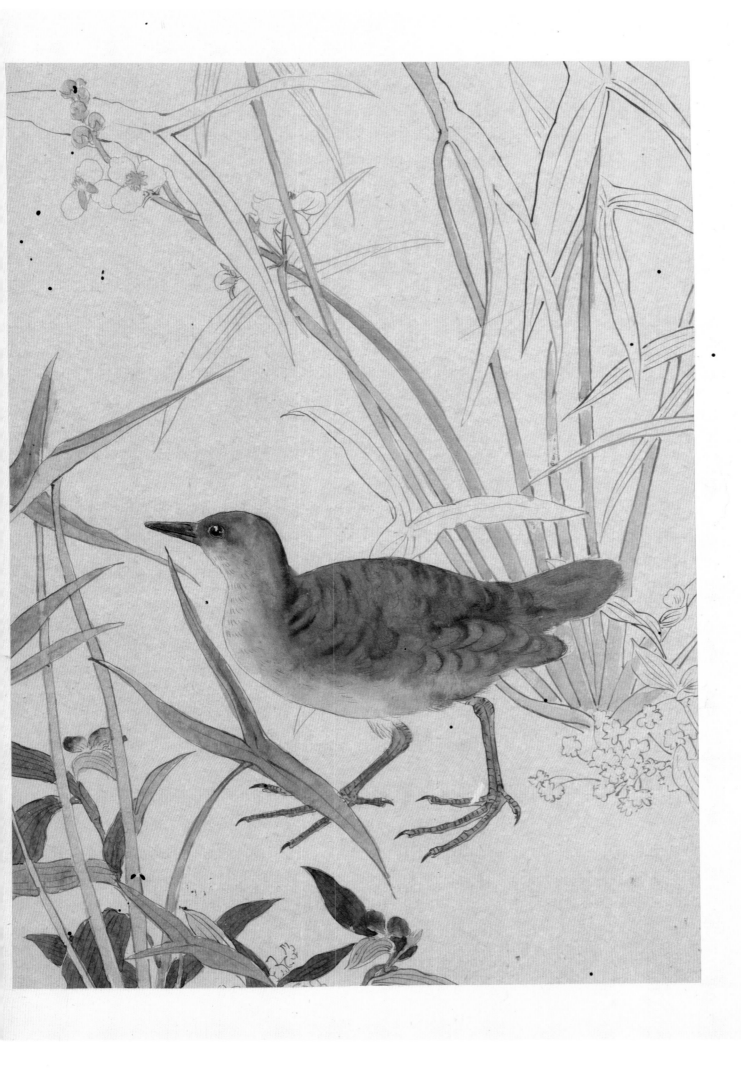

敦煌壁画临摹（选取84幅）

20世纪40年代
纸本设色

六朝佛像

1943年
75 cm×27.4 cm
纸本设色
关山月美术馆藏

款识：卅二年秋岭南关山月敬摹于莫高窟。
印章：岭南人（朱文）

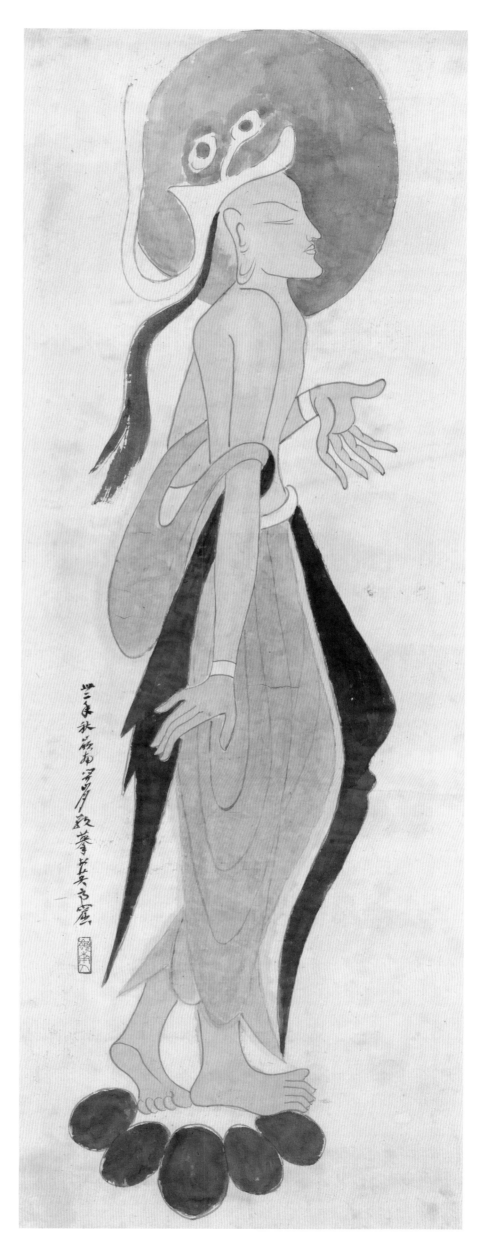

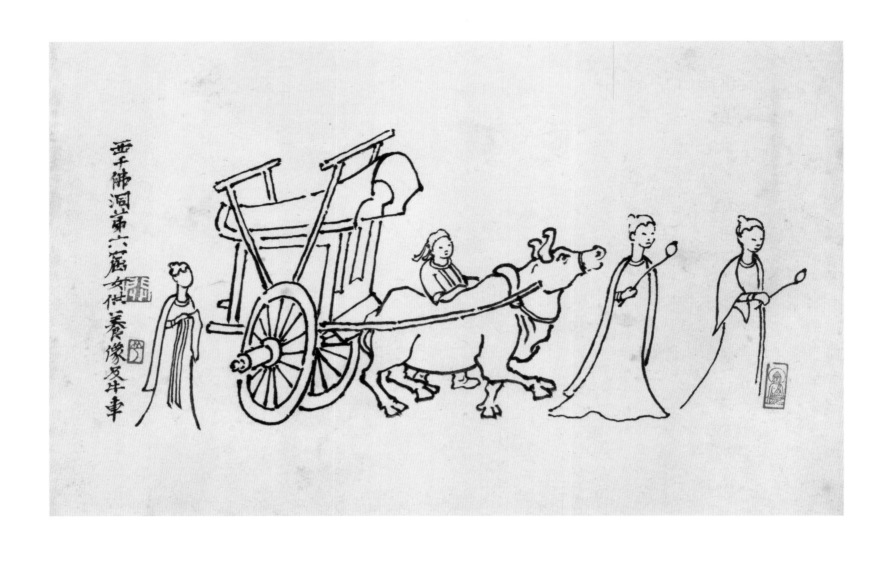

女供养像及牛车

1943年
23.2 cm×34.5 cm
纸本水墨
关山月美术馆藏

款识：西千佛洞第六窟，女供养像及牛车。
印章：关（白文）山月（朱文）肖形印（朱文）

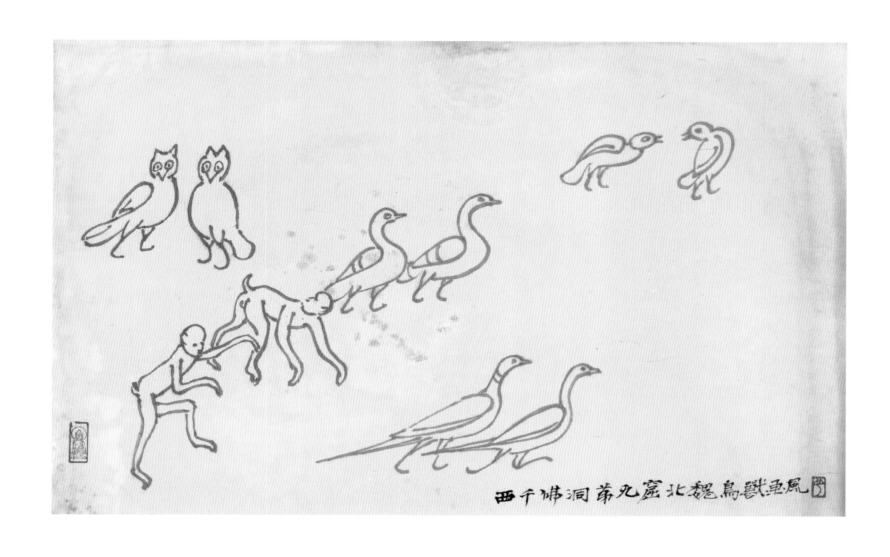

第九窟 北魏鸟兽

1943年
24.5 cm×39.7 cm
纸本设色
关山月美术馆藏

款识：西千佛洞第九窟，北魏鸟兽画风。
印章：山月（朱文）肖形印（朱文）

莫高窟 北魏

1943年

21.5 cm×27.1 cm

纸本设色

关山月美术馆藏

款识：莫高窟，北魏。

印章：关山月（朱文） 肖形印（朱文）

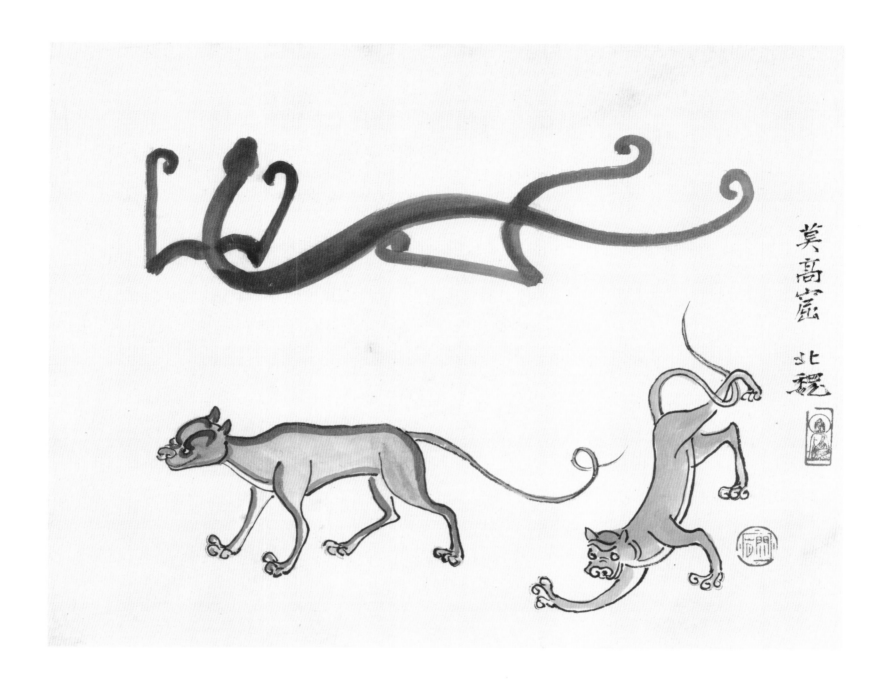

莫高窟

北魏

八十六洞 北魏 鞭马图

1943年
27.3 cm×45.3 cm
纸本设色
关山月美术馆藏

款识：鞭马图。莫高窟八十六洞，北魏。
印章：关（朱文）山月（白文）关山月（白文）
　　　肖形印（朱文）

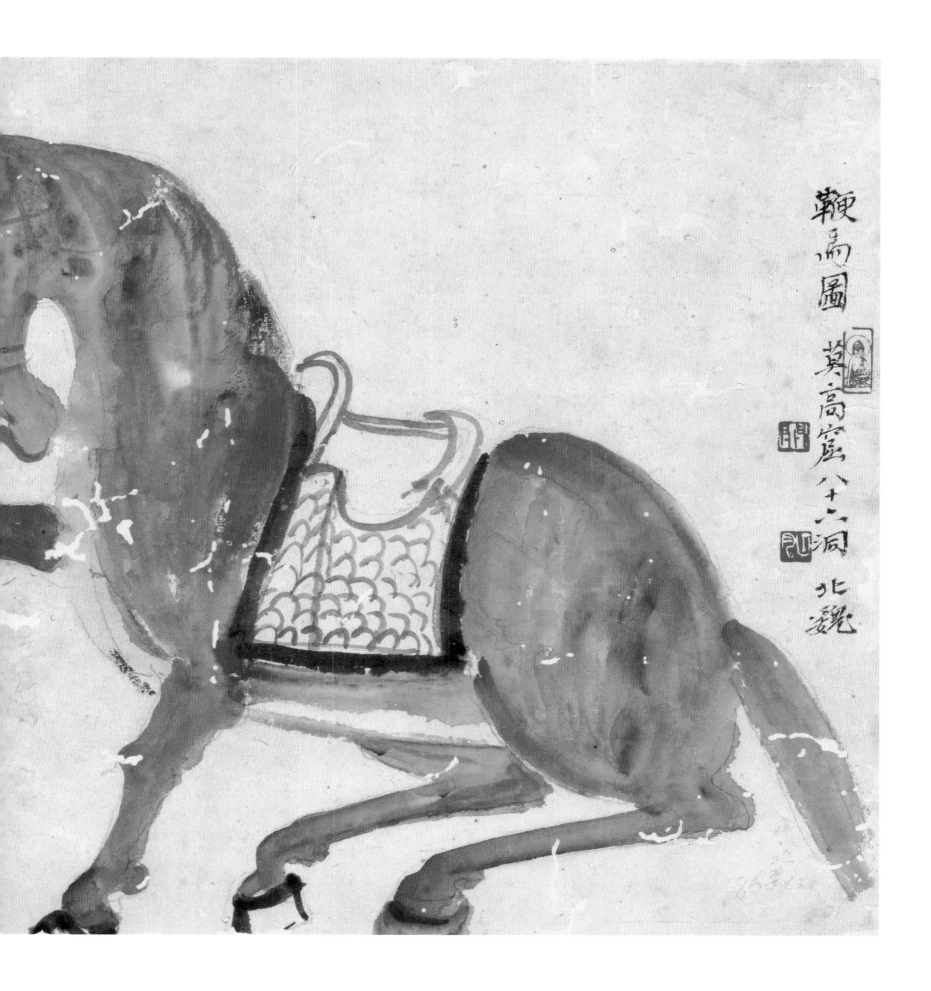

鞴鞍圖 莫高窟 八十六洞 北魏

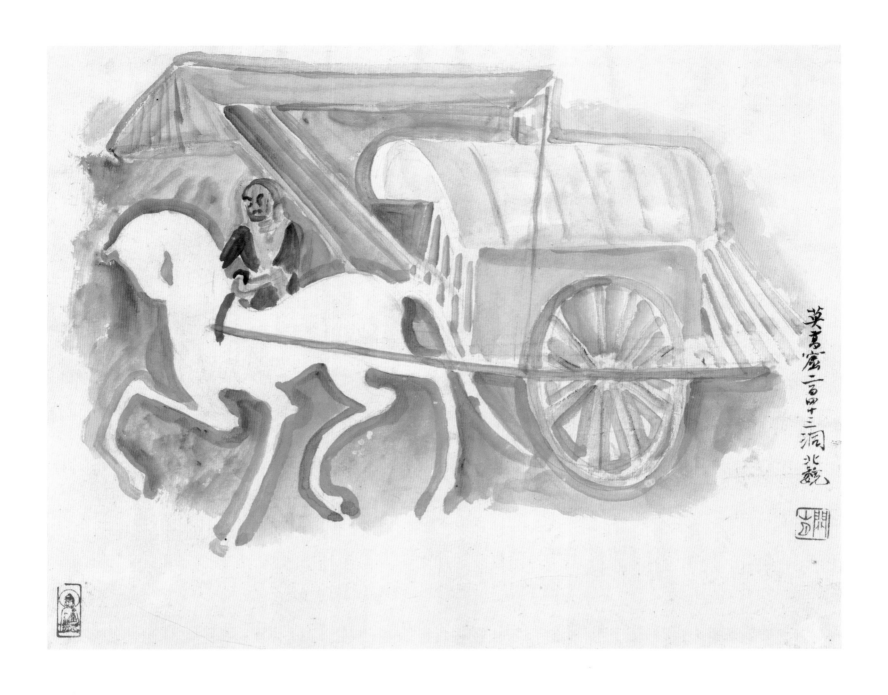

二百四十三洞 北魏（一）

1943年
23 cm×29.4 cm
纸本设色
关山月美术馆藏

款识：莫高窟二百四十三洞，北魏。
印章：关山月（朱文）肖形印（朱文）

二百四十三洞 北魏（二）

1943年
30 cm×23 cm
纸本设色
关山月美术馆藏

款识：莫高窟二百四三洞，北魏之画。
印章：关山月（朱文）岭南人（朱文）肖形印（朱文）

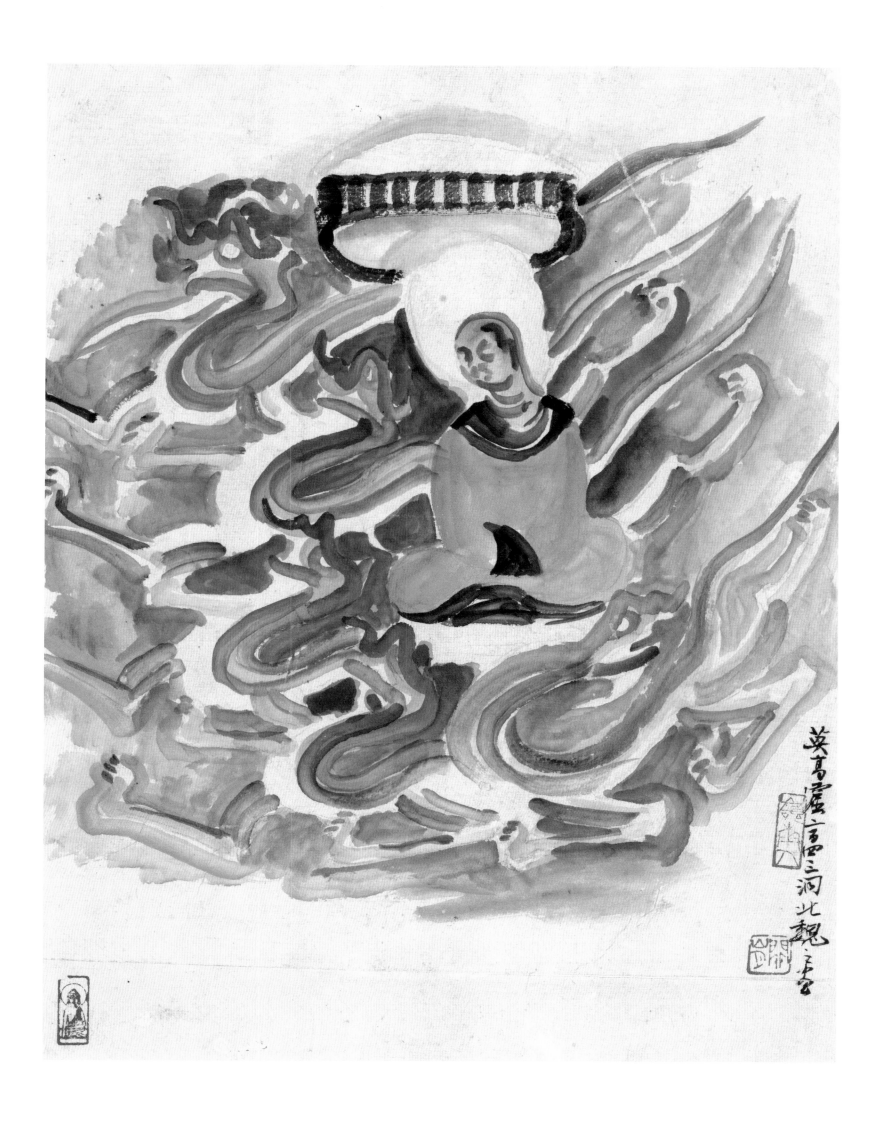

二百四十三洞 北魏（三）

1943年

29.9 cm×23 cm

纸本设色

关山月美术馆藏

款识：莫高窟二百四十三洞，北魏。

印章：关山月（朱文）肖形印（朱文）

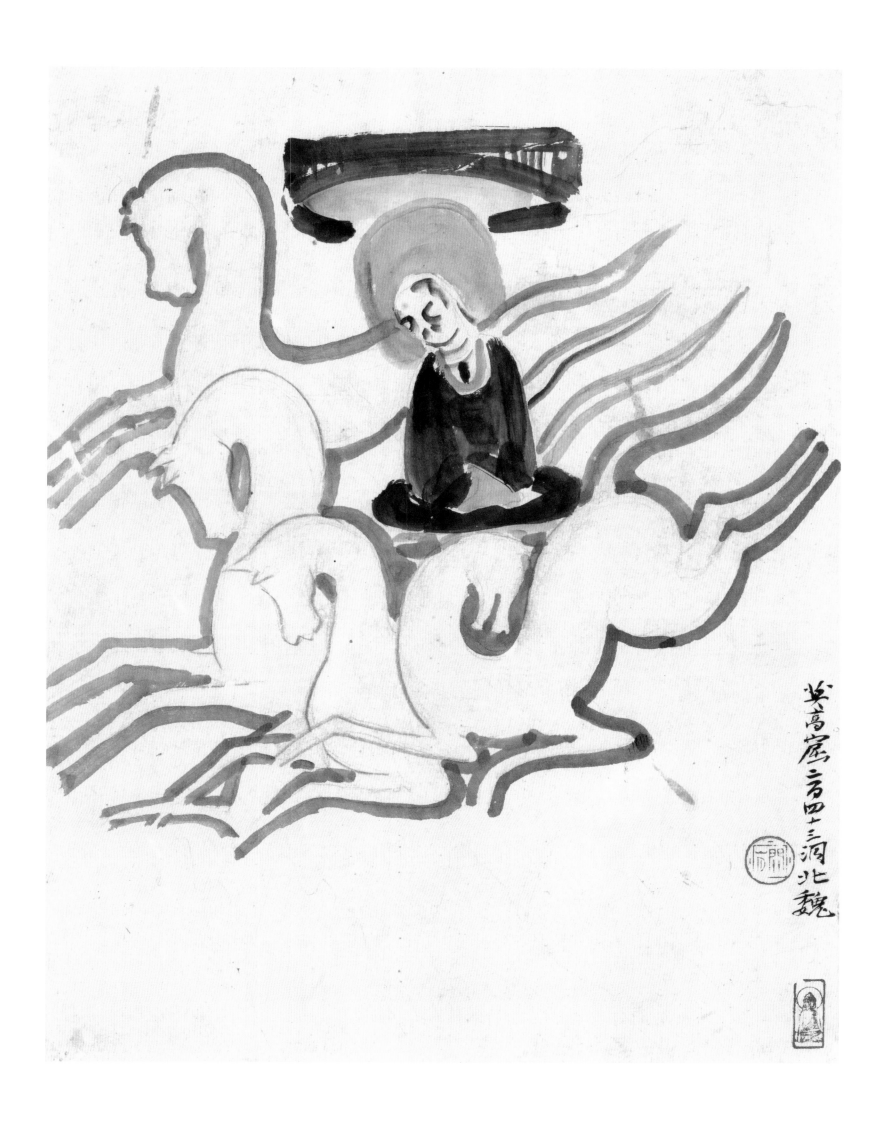

莫高窟二百四十三洞北魏

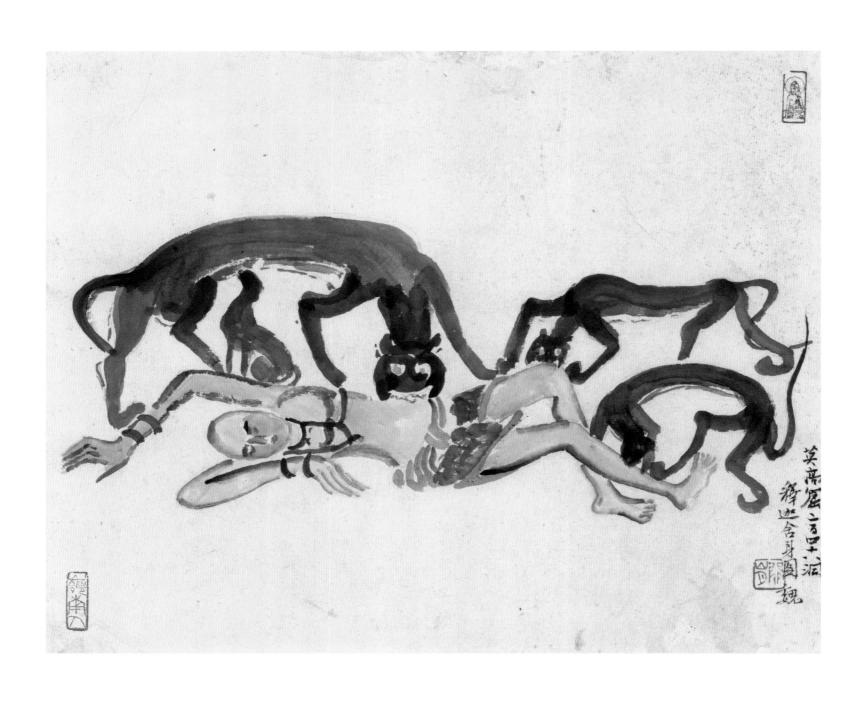

二百四十八洞 释迦舍身图（一）

1943年

23.8 cm×29.5 cm

纸本设色

关山月美术馆藏

款识：莫高窟二百四十八洞，释迦舍身图，魏。

印章：关山月（朱文）岭南人（朱文）肖形印（朱文）

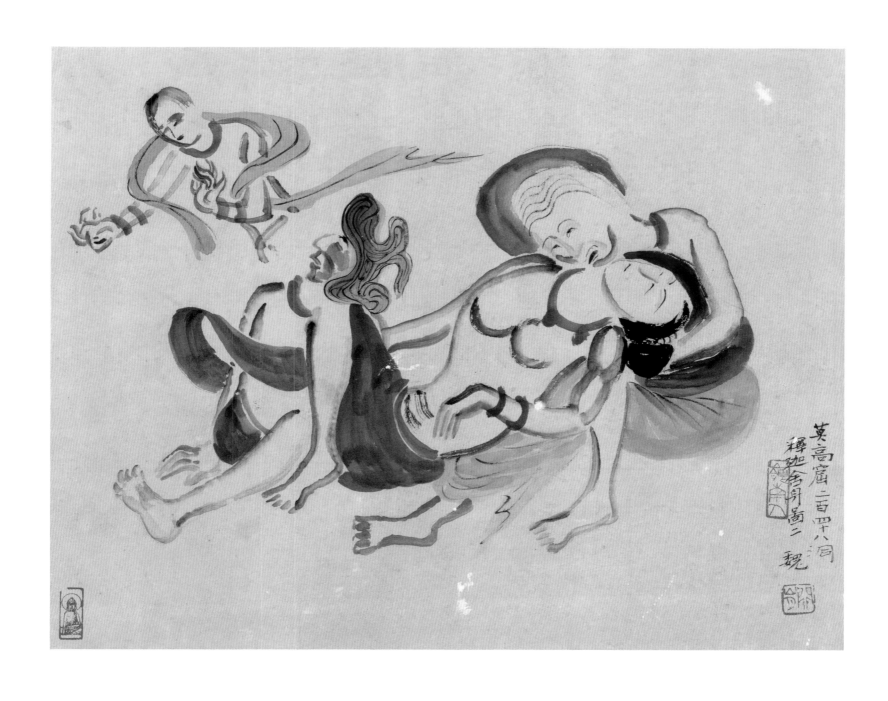

二百四十八洞 释迦舍身图（二）

1943年
23.8 cm×30.1 cm
纸本设色
关山月美术馆藏

款识：莫高窟二百四十八洞，释迦舍身图二，魏。
印章：关山月（朱文）岭南人（朱文）肖形印（朱文）

二百四十八洞 释迦舍身图（三）

1943年
24.2 cm×30 cm
纸本设色
关山月美术馆藏

款识：释迦舍身图三，魏。
印章：关山月（朱文） 岭南人（朱文） 肖形印（朱文）

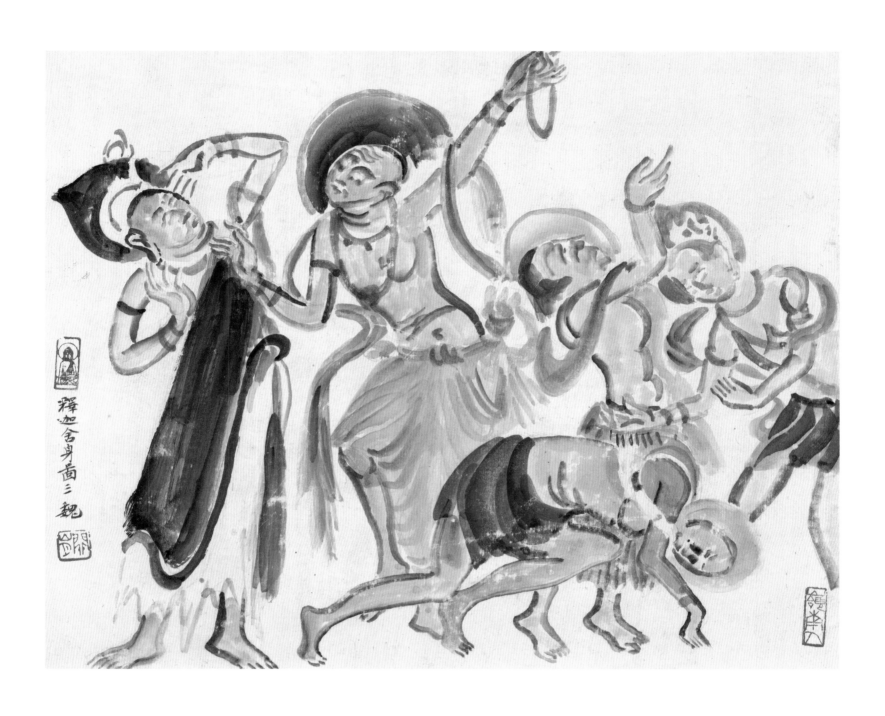

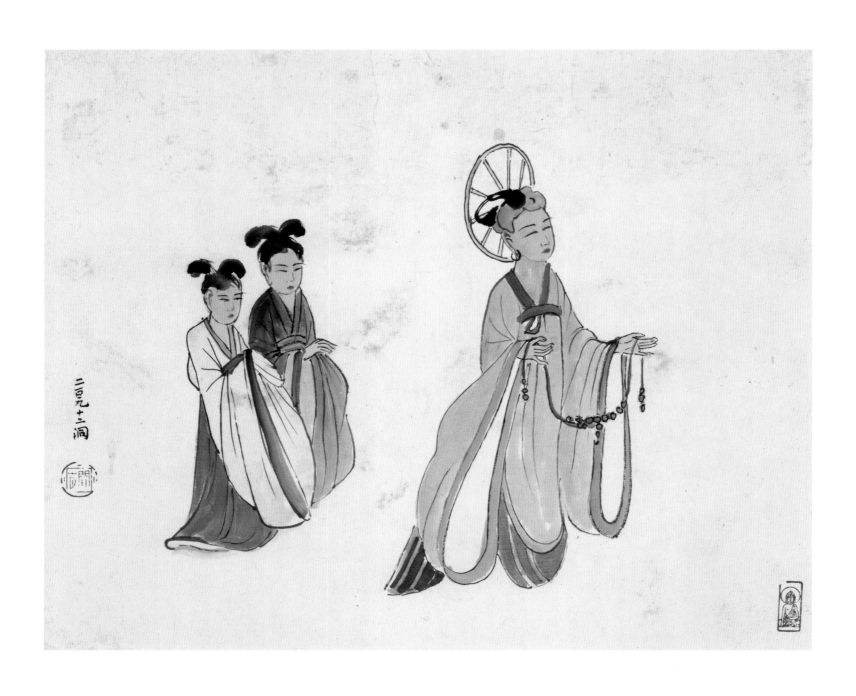

二百九十二洞

1943年

24.2 cm × 29.7 cm

纸本设色

关山月美术馆藏

款识：二百九十二洞。

印章：关山月（朱文） 肖形印（朱文）

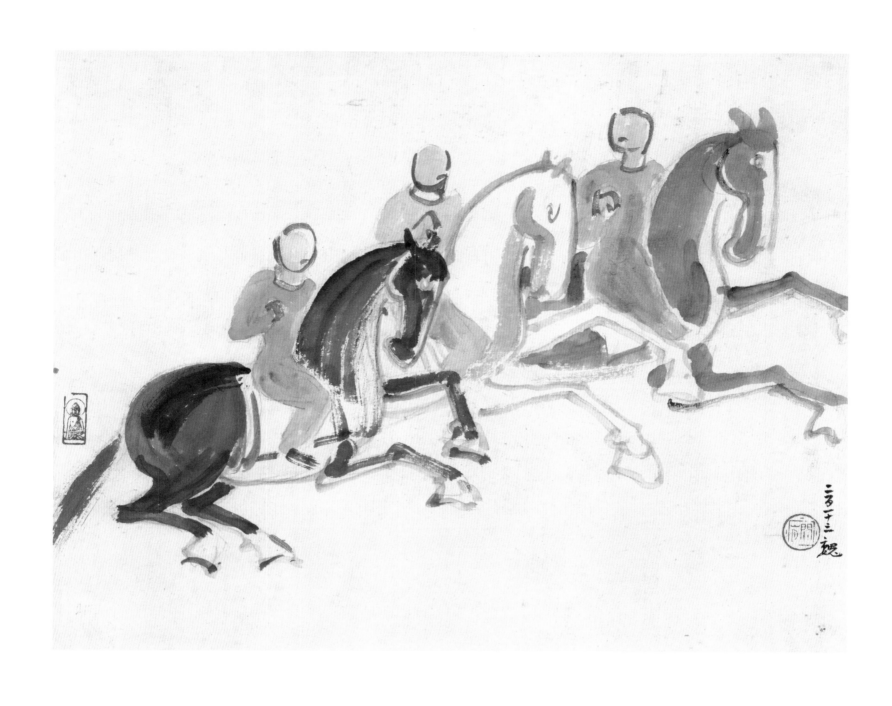

二百一十三洞 魏（一）

1943年
23.8 cm×30.5 cm
纸本设色
关山月美术馆藏

款识：二百一十三，魏。
印章：关山月（朱文）肖形印（朱文）

二百一十三洞 魏（二）

1943年
23.2 cm×30.4 cm
纸本设色
关山月美术馆藏

款识：二百一十三洞，魏。
印章：关山月（朱文） 肖形印（朱文）

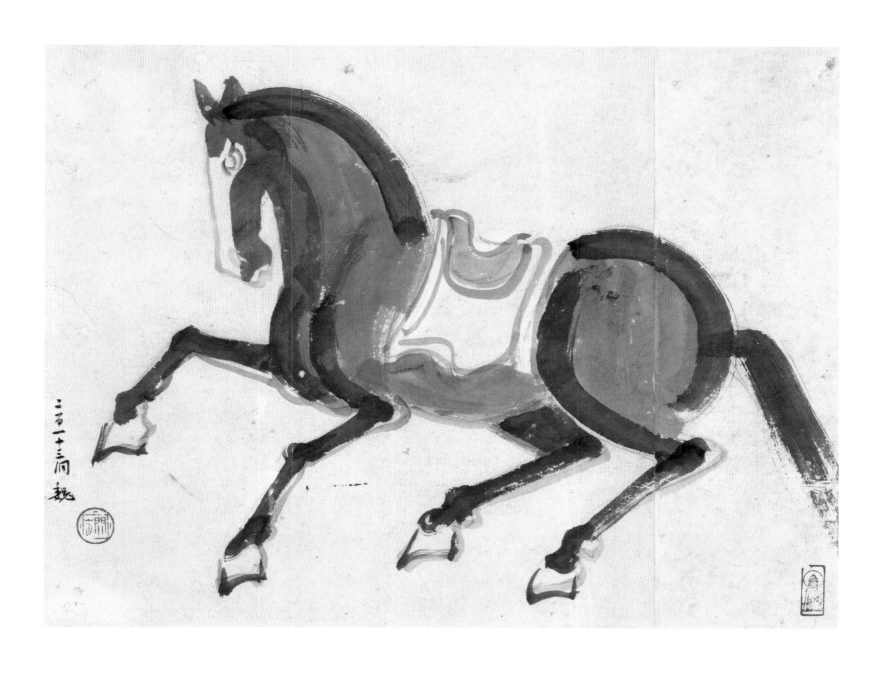

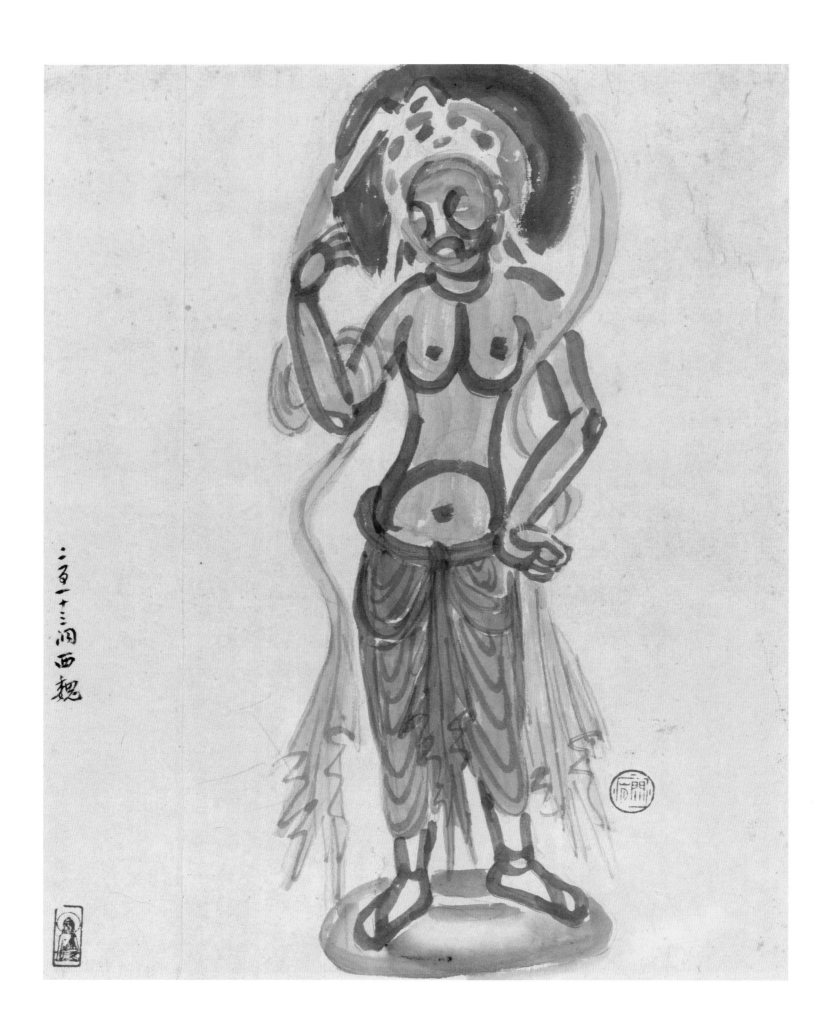

二百一十三洞 西魏

1943年
30.3 cm×24 cm
纸本设色
关山月美术馆藏

款识：二百一十三洞，西魏。
印章：关山月（朱文） 肖形印（朱文）

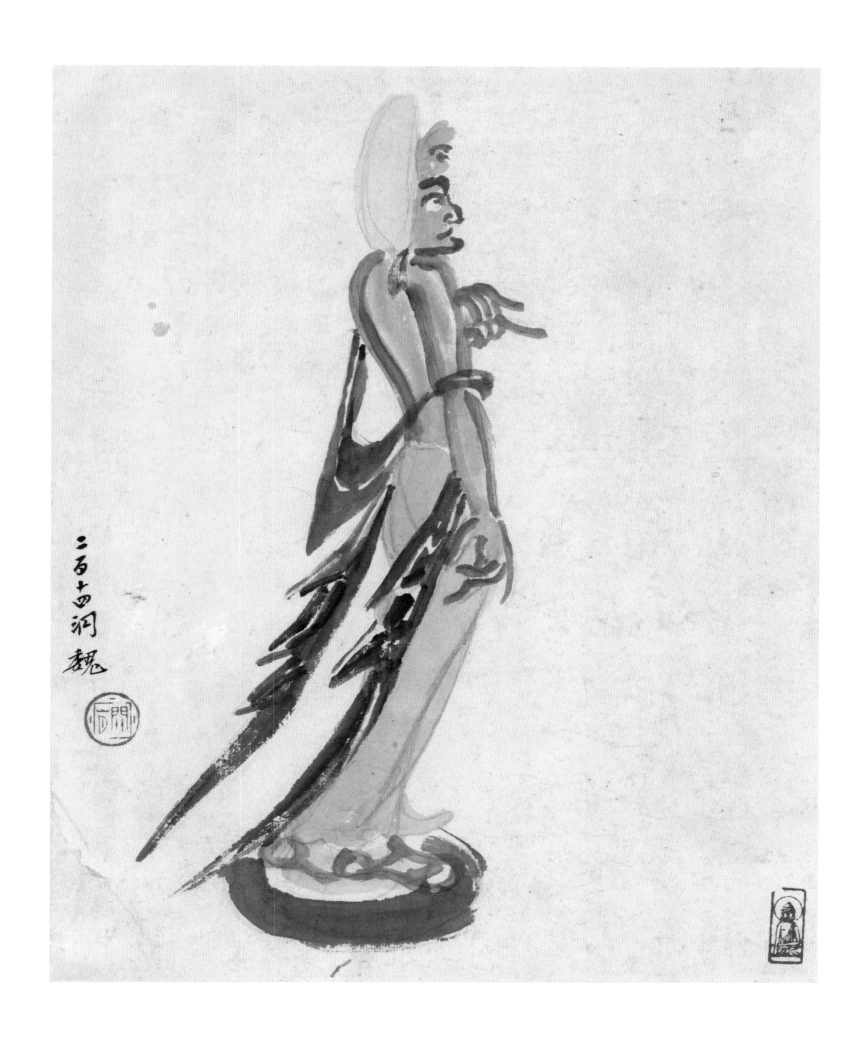

二百十四洞 魏

1943年
25.1 cm×20.3 cm
纸本设色
关山月美术馆藏

款识：二百十四洞，魏。
印章：关山月（朱文）肖形印（朱文）

二百五十洞 魏（一）

1943年
29 cm×23.3 cm
纸本设色
关山月美术馆藏

款识：二百五十洞，魏（一）。
印章：关山月（朱文）肖形印（朱文）

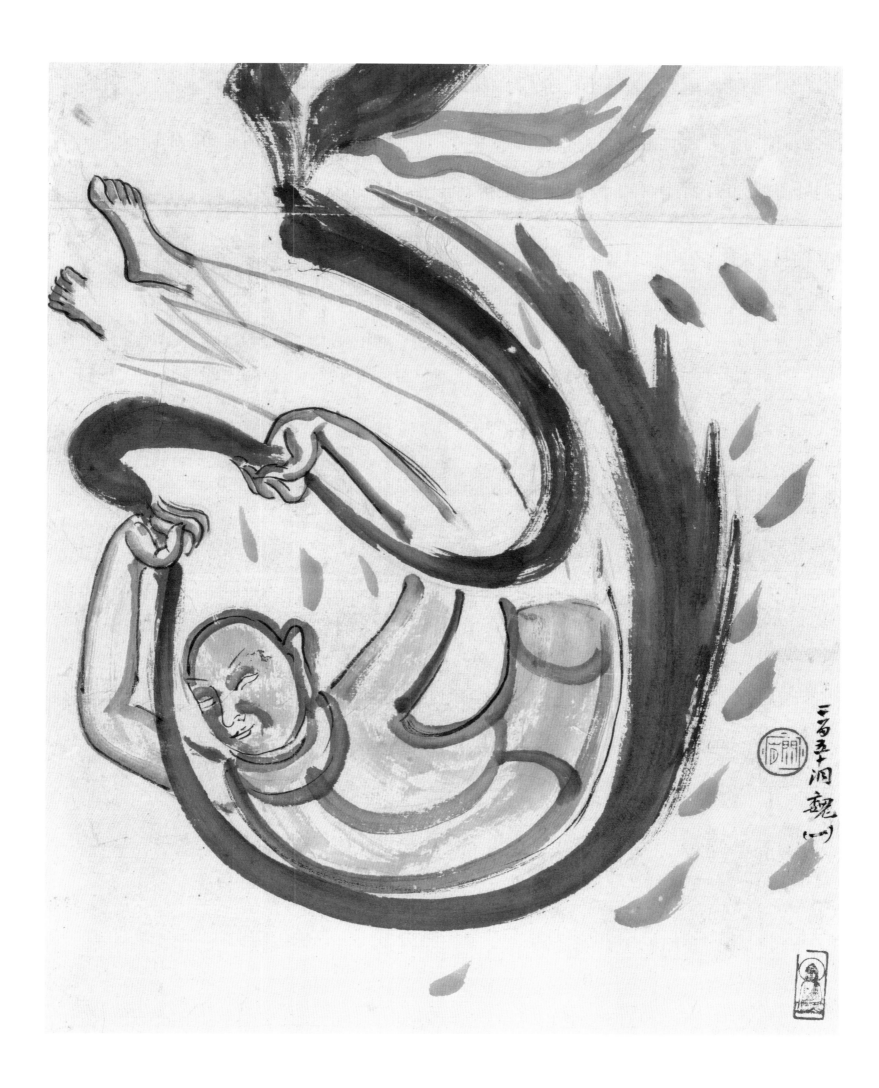

三百五十洞魏（一）

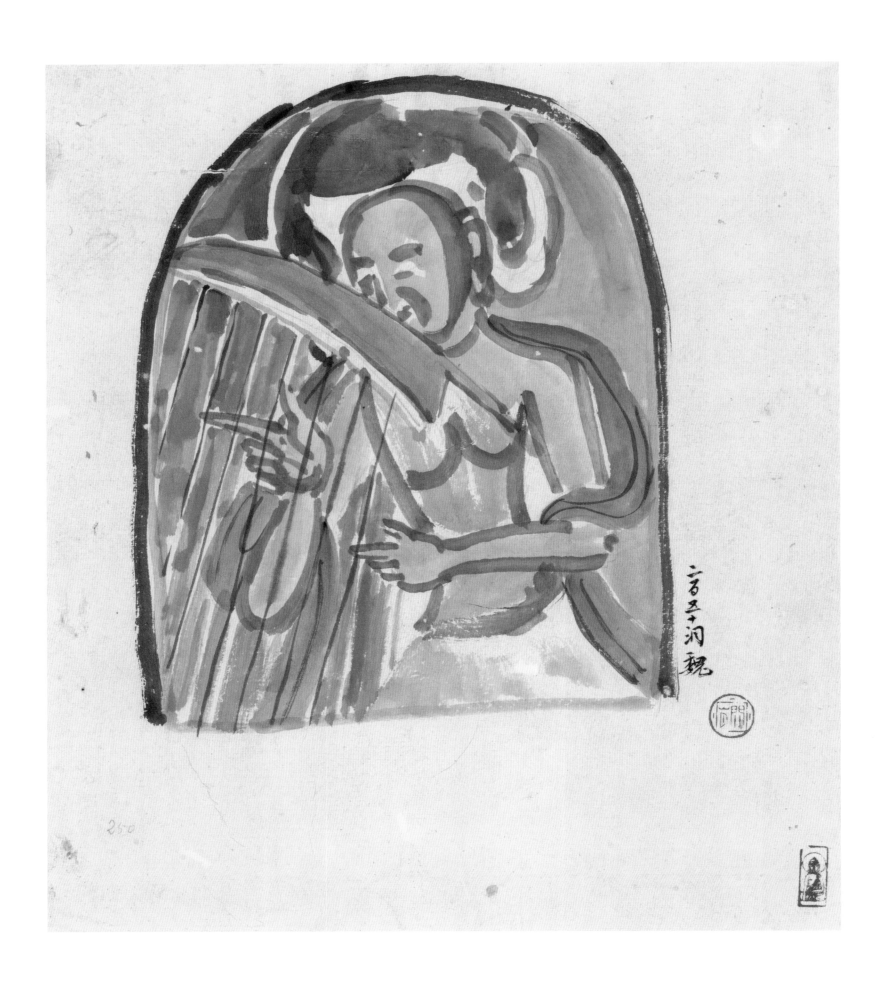

二百五十洞 魏（二）

1943年
28.9 cm×25.3 cm
纸本设色
关山月美术馆藏

款识：二百五十洞，魏。
印章：关山月（朱文）肖形印（朱文）

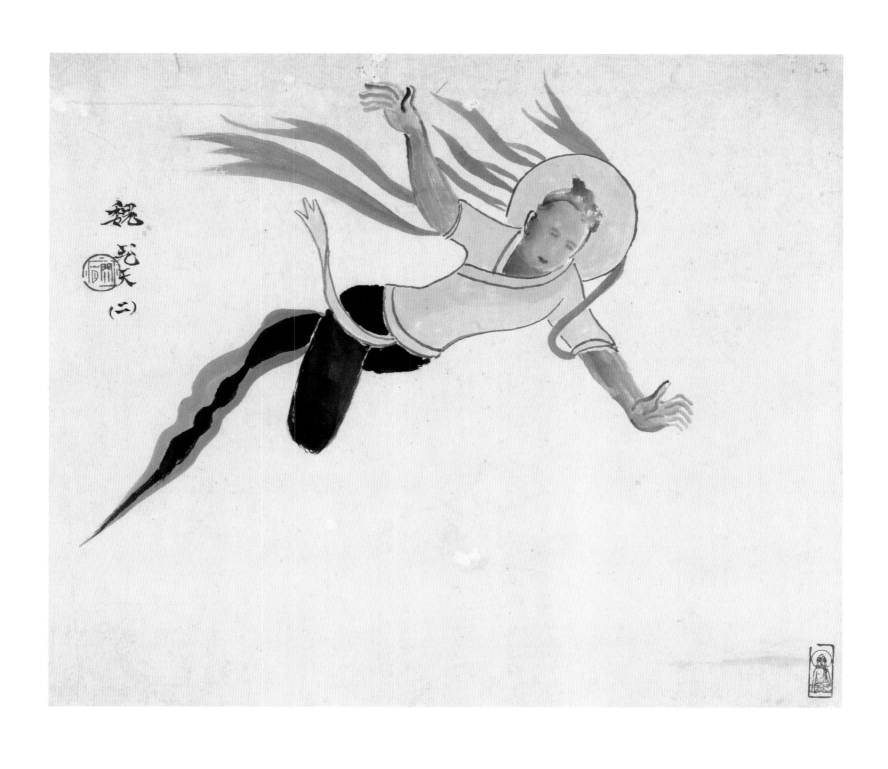

魏 飞天（二）

1943年
25.1 cm×29.5 cm
纸本设色
关山月美术馆藏

款识：魏，飞天（二）。
印章：关山月（朱文） 肖形印（朱文）

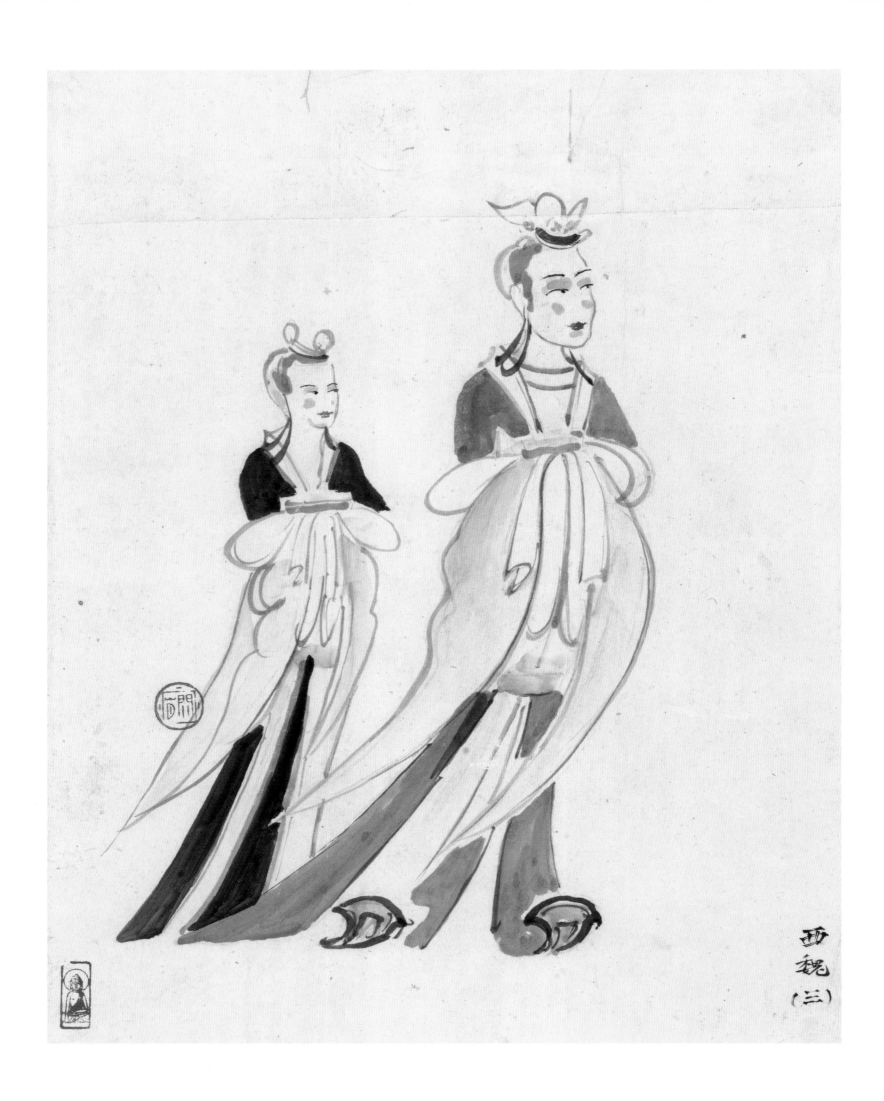

西魏（三）

1943年
29.8 cm×23.5 cm
纸本设色
关山月美术馆藏

款识：西魏（三）。
印章：关山月（朱文）肖形印（朱文）

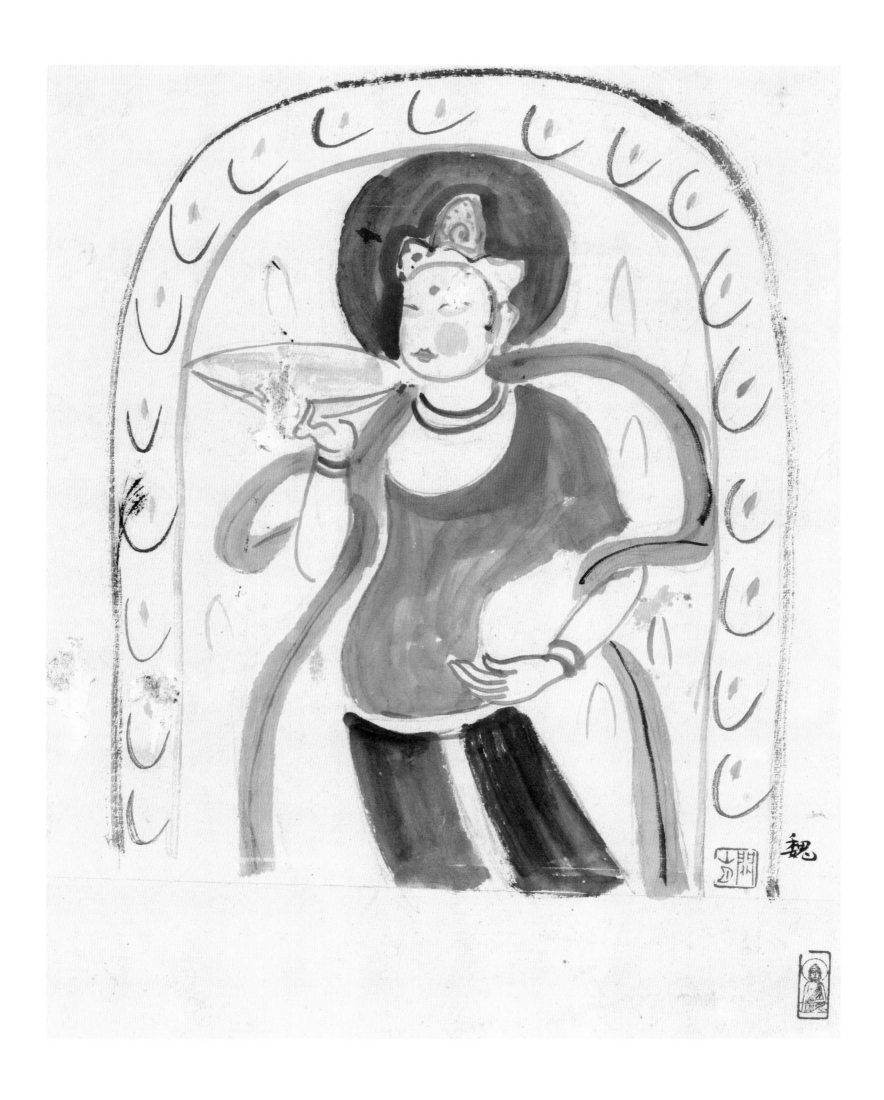

魏（一）

1943年
29.5 cm × 23 cm
纸本设色
关山月美术馆藏

款识：魏。
印章：关山月（朱文）肖形印（朱文）

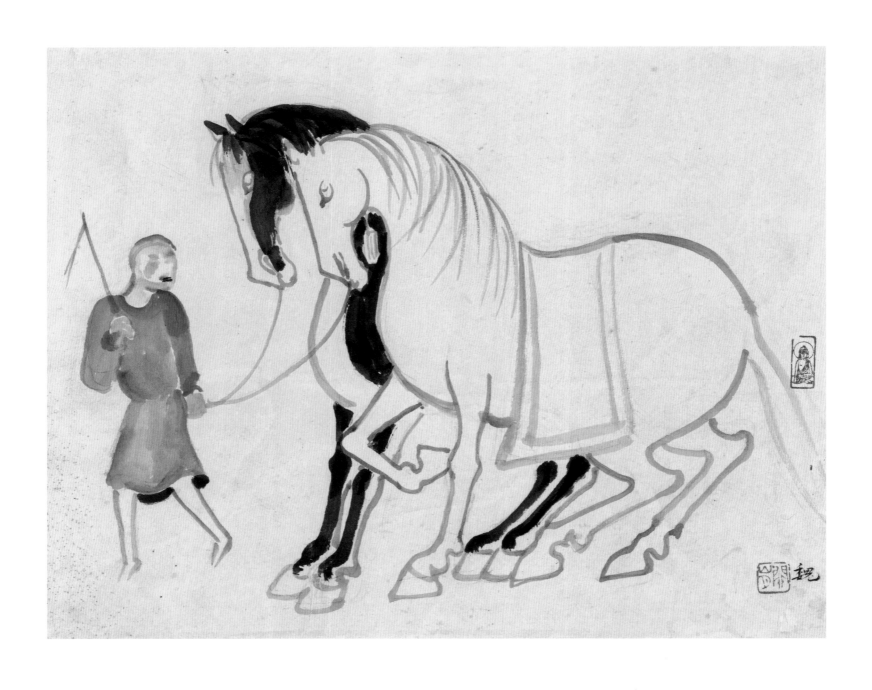

魏（二）

1943年
23 cm × 29.3 cm
纸本设色
关山月美术馆藏

款识：魏。
印章：关山月（朱文）肖形印（朱文）

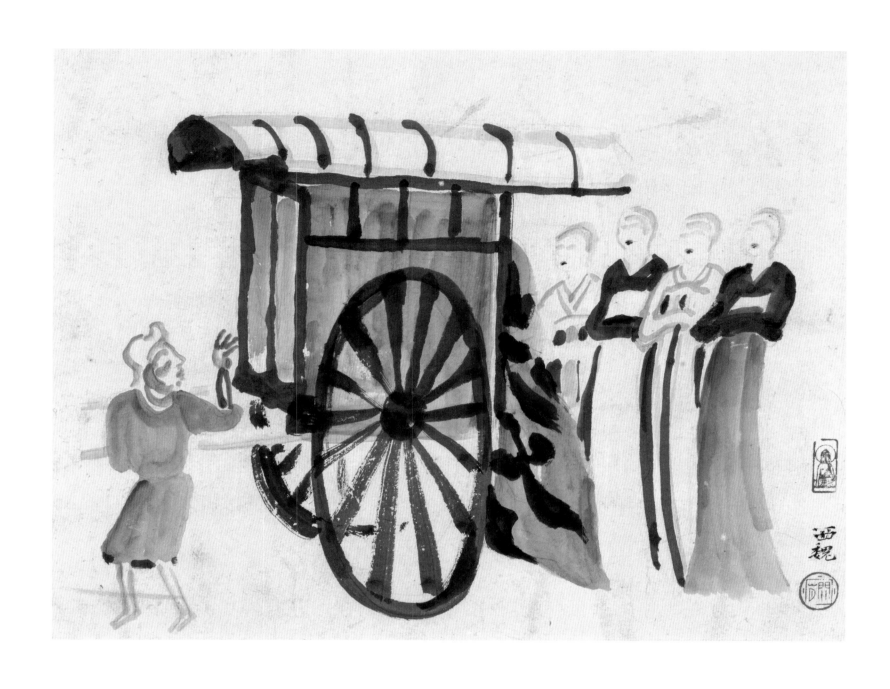

西魏

1943年
22.7 cm × 29.4 cm
纸本设色
关山月美术馆藏

款识：西魏。
印章：关山月（朱文）肖形印（朱文）

六十六洞

款识：六十六洞。

印章：关山月（朱文）肖形印（朱文）

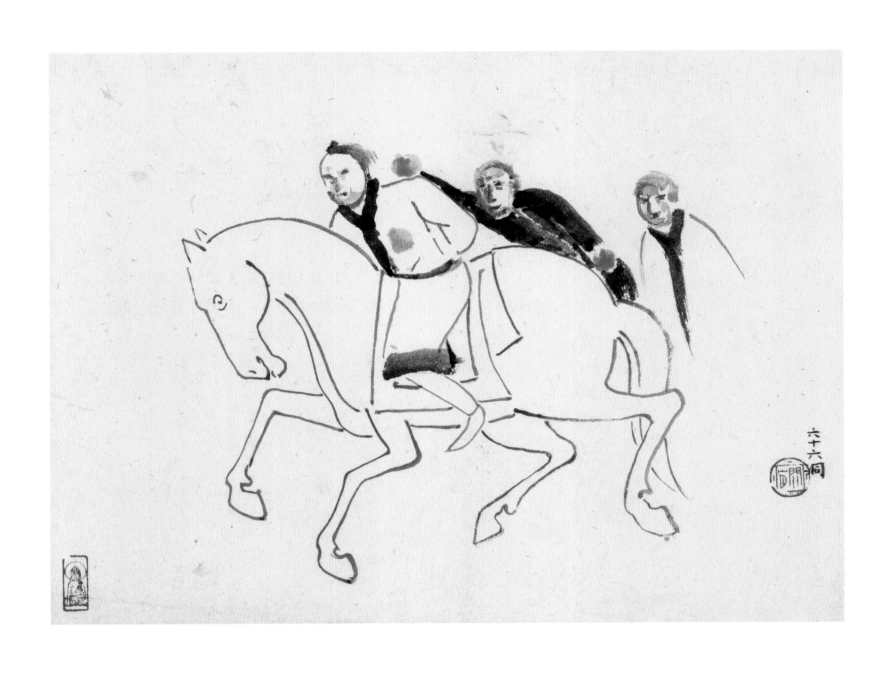

六十六洞

1943年

21.2 cm×28.3 cm

纸本设色

关山月美术馆藏

款识：六十六洞。

印章：关山月（朱文）肖形印（朱文）

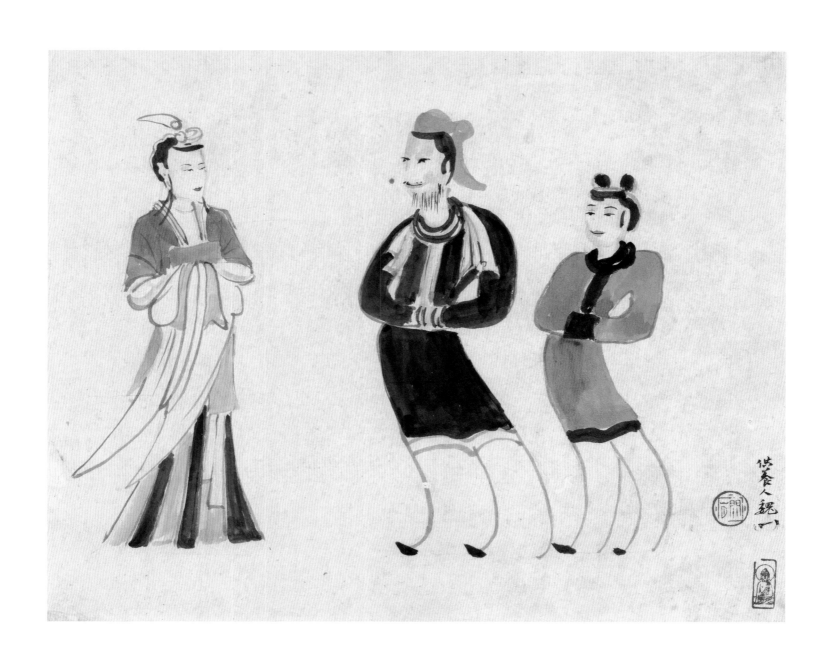

供养人 魏（一）

1943年
23.7 cm×29.5 cm
纸本设色
关山月美术馆藏

款识：供养人，魏（一）。
印章：关山月（朱文）肖形印（朱文）

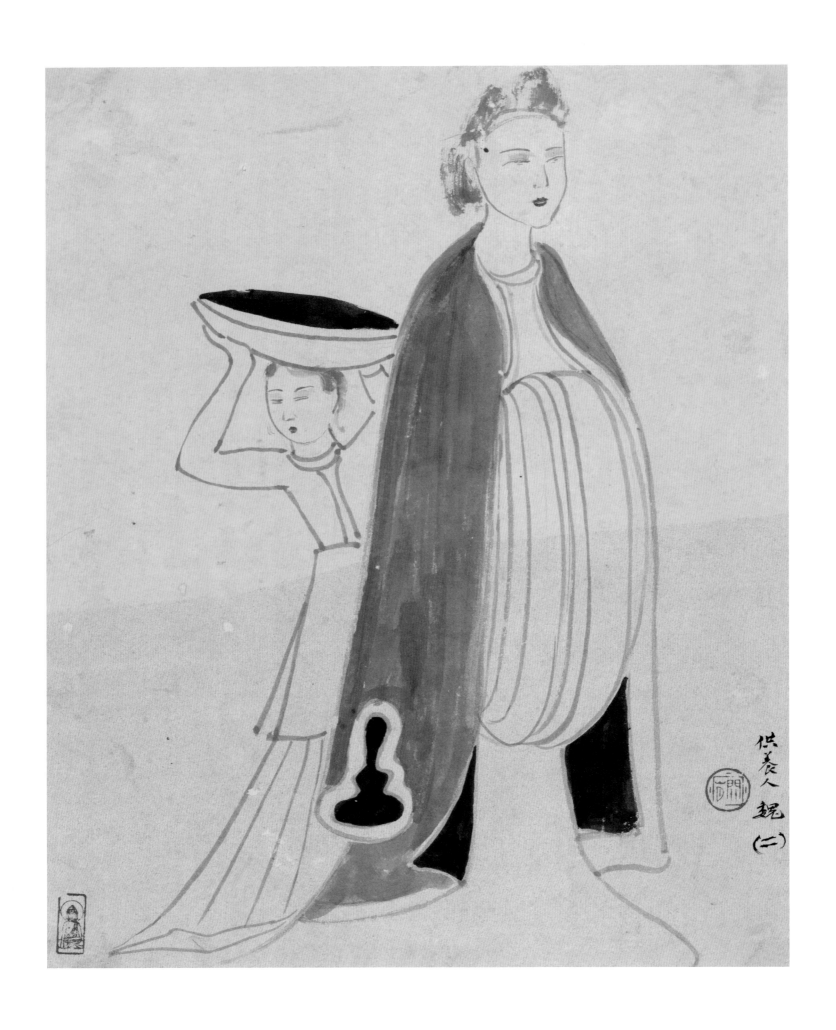

供养人 魏（二）

1943年
30 cm × 24 cm
纸本设色
关山月美术馆藏

款识：供养人，魏（二）。
印章：关山月（朱文）肖形印（朱文）

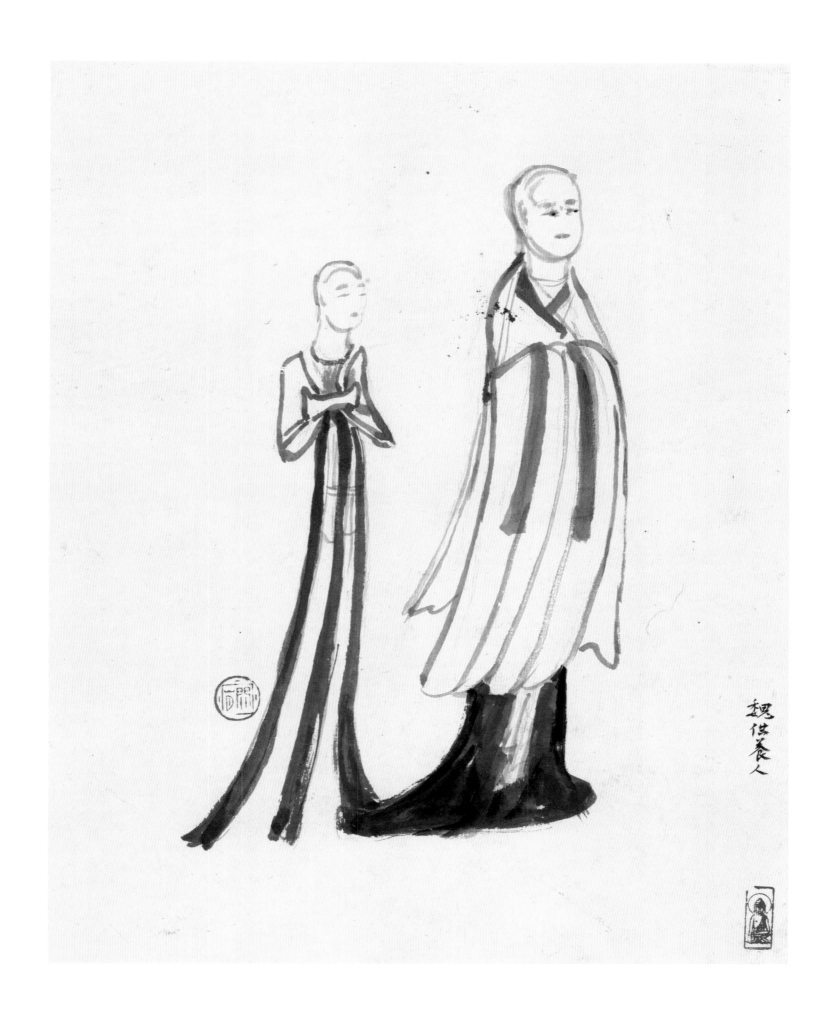

供养人 魏（三）

1943年
29.7 cm×23.7 cm
纸本设色
关山月美术馆藏

款识：魏，供养人。
印章：关山月（朱文）肖形印（朱文）

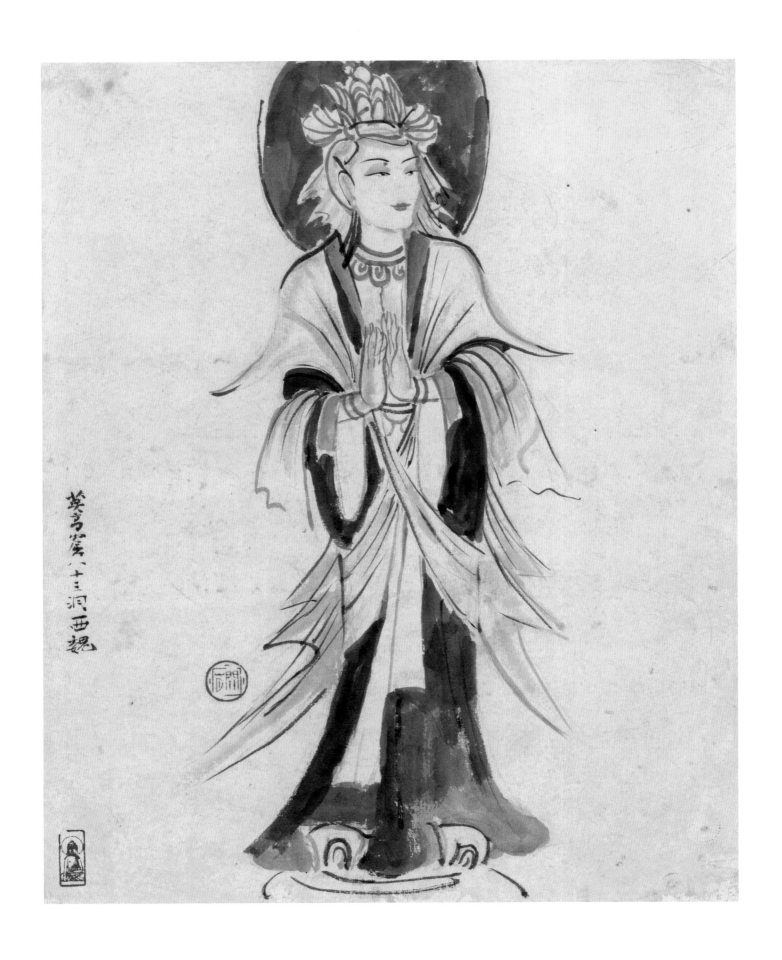

八十三洞 西魏

1943年
30 cm × 24.1 cm
纸本设色
关山月美术馆藏

款识：莫高窟八十三洞，西魏。
印章：关山月（朱文）肖形印（朱文）

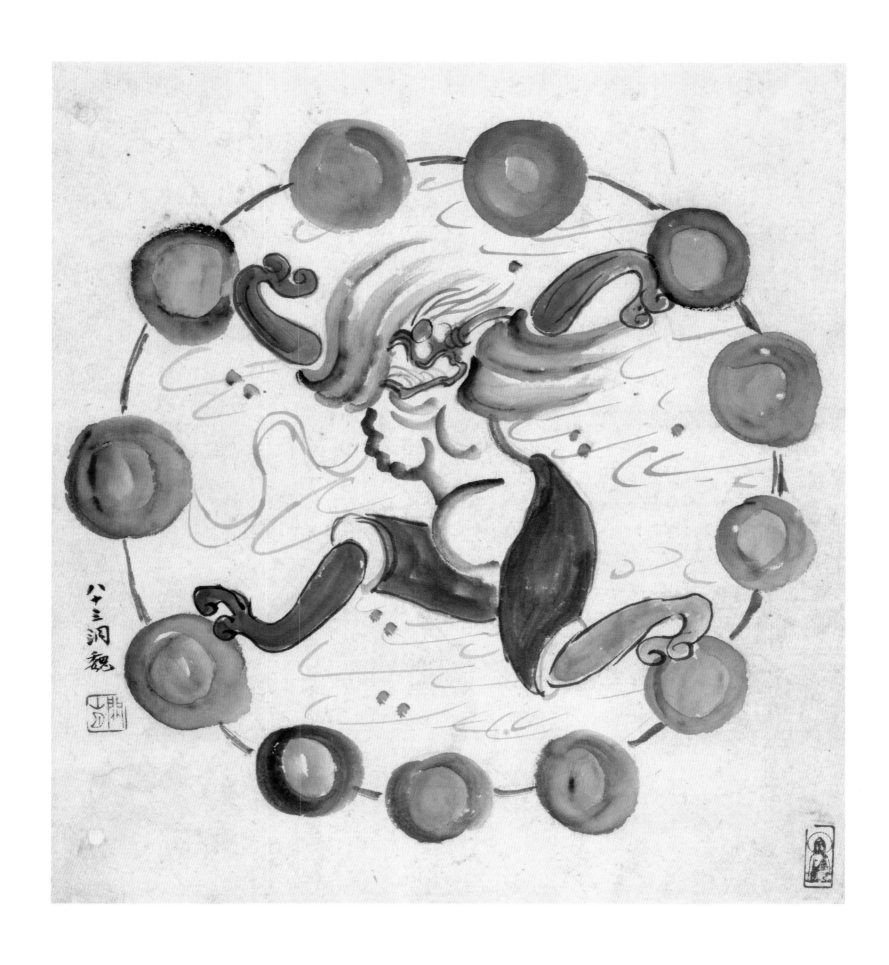

八十三洞 魏

1943年
29 cm×24.8 cm
纸本设色
关山月美术馆藏

款识：八十三洞，魏。
印章：关山月（朱文） 肖形印（朱文）

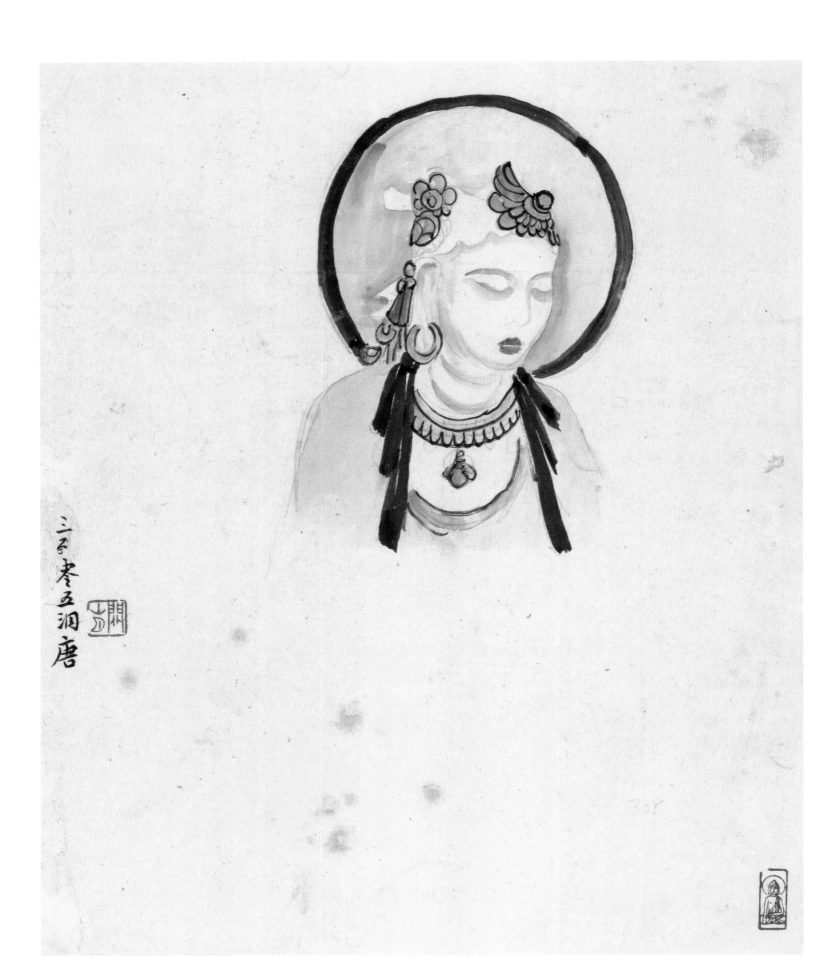

三百零五洞 唐

1943年
29.9 cm×24.5 cm
纸本设色
关山月美术馆藏

款识：三百零五洞，唐。
印章：关山月（朱文）肖形印（朱文）

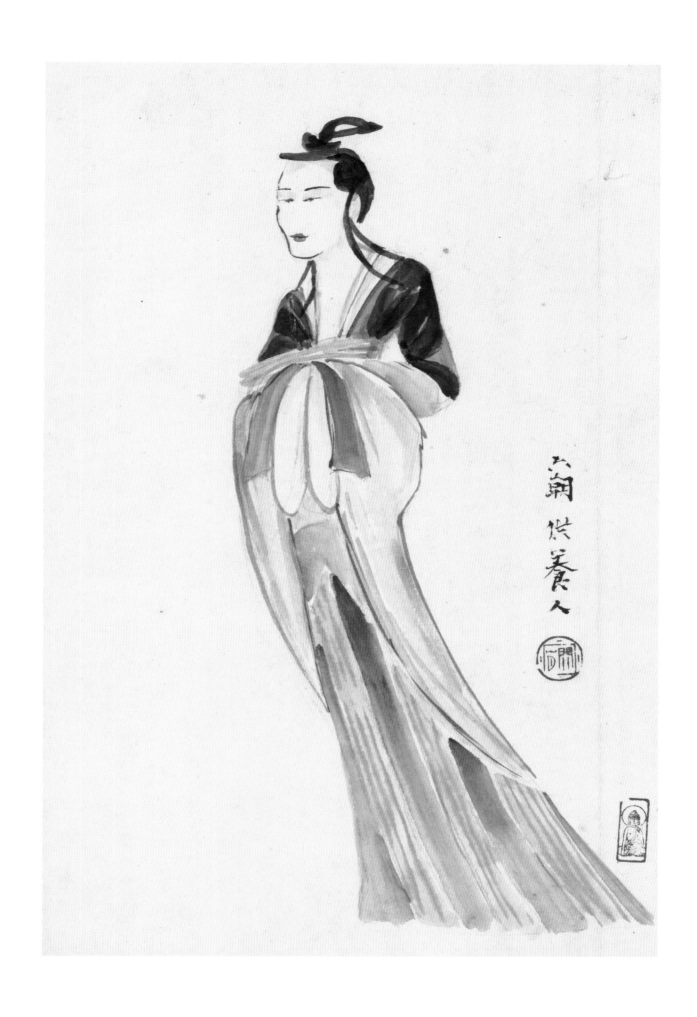

供养人 六朝

1943年
28.6 cm×19 cm
纸本设色
关山月美术馆藏

款识：六朝，供养人。
印章：关山月（朱文）肖形印（朱文）

二百四十八洞 六朝画法

1943年

29.8 cm×23.1 cm

纸本设色

关山月美术馆藏

款识：莫高窟二百四十八洞，六朝画法。

印章：关山月（朱文） 肖形印（朱文）

二百四十八洞 六朝画法

1943年

29.8 cm×23.1 cm

纸本设色

关山月美术馆藏

款识：莫高窟二百四十八洞，六朝画法。

印章：关山月（朱文） 肖形印（朱文）

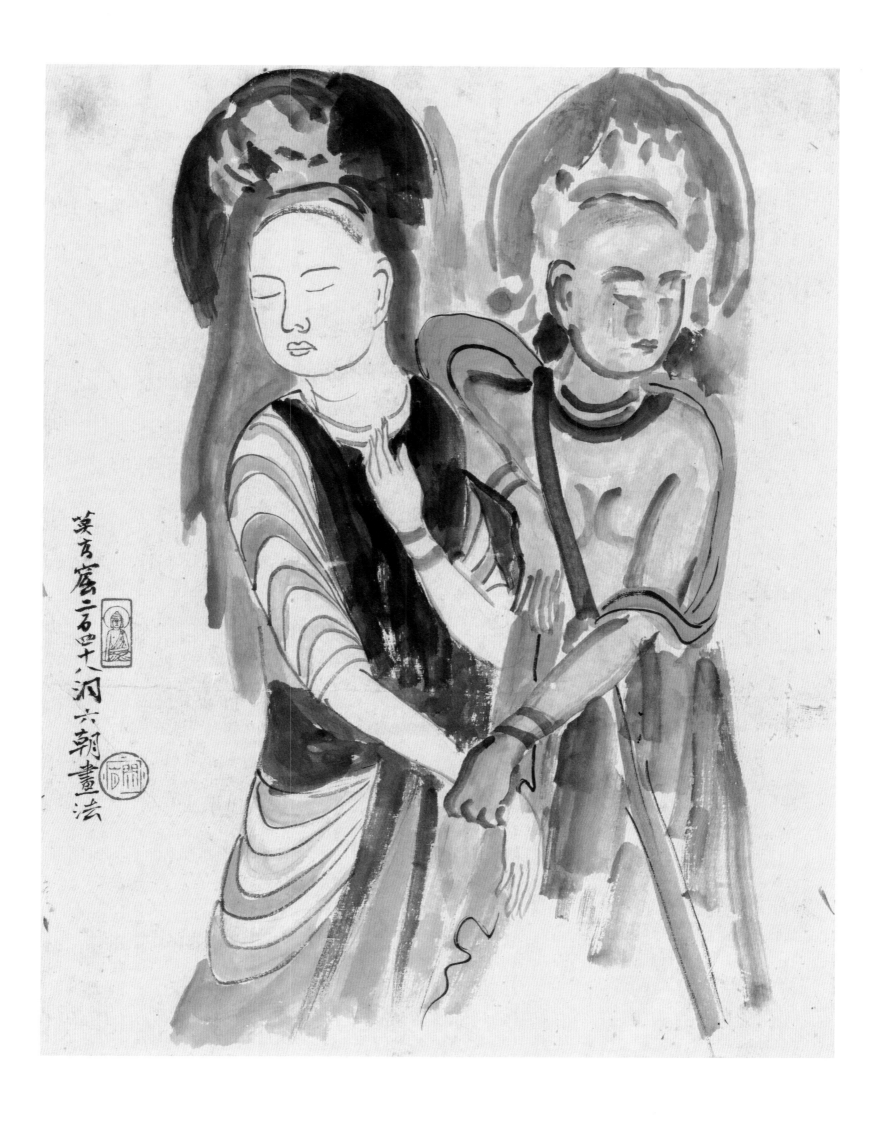

莫高窟二百四十八洞六朝畫法

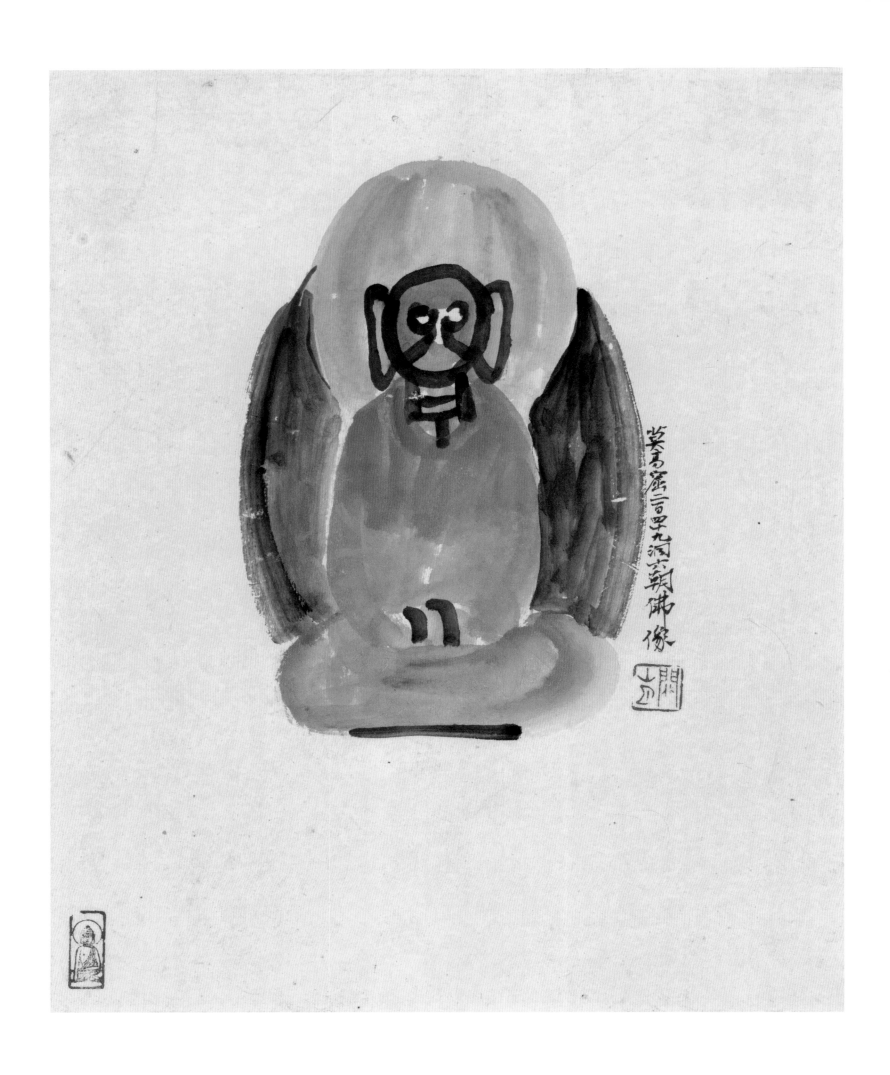

二百四十九洞 六朝佛像

1943年
24.8 cm × 20.2 cm
纸本设色
关山月美术馆藏

款识：莫高窟二百四十九洞，六朝佛像。
印章：关山月（朱文）肖形印（朱文）

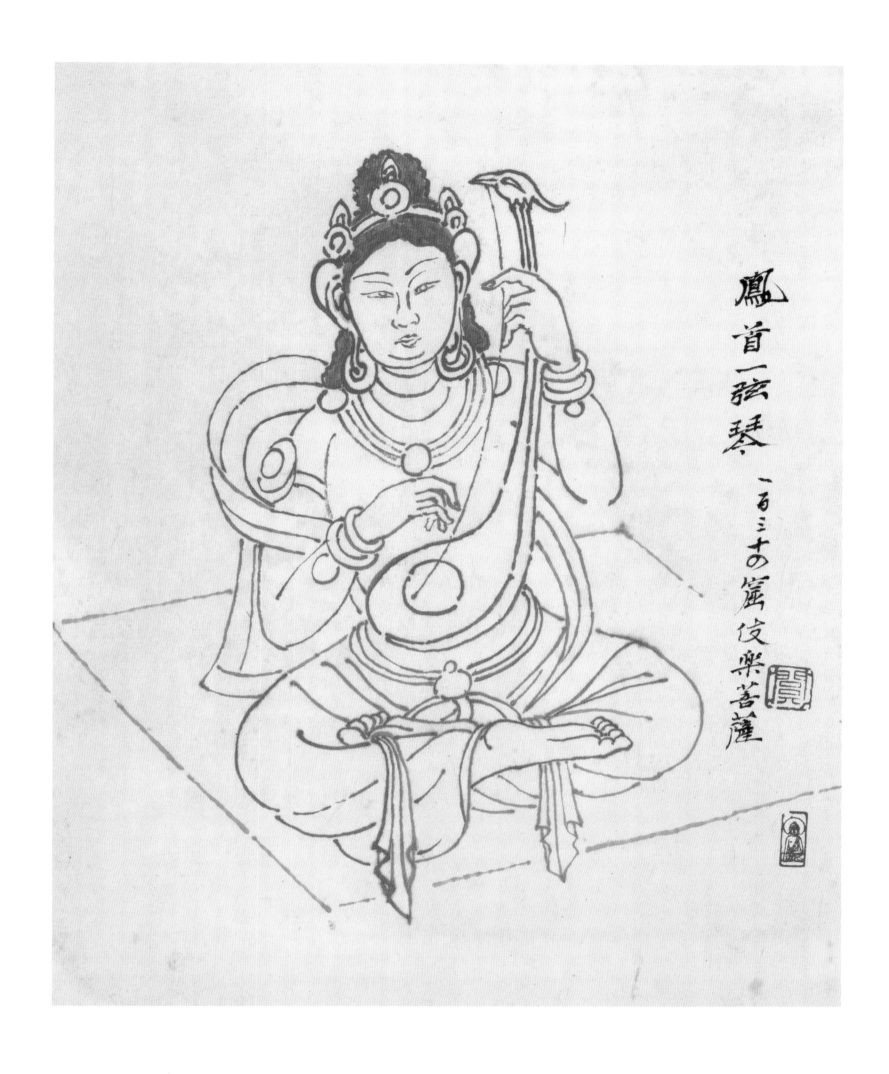

鳳首一弦琴
一百三十四窟伎樂菩薩

一百三十四窟 伎乐菩萨

1943年
36.6 cm×27.8 cm
纸本设色
关山月美术馆藏

款识：凤首一弦琴，一百三十四窟伎乐菩萨。
印章：关（朱文）肖形印（朱文）

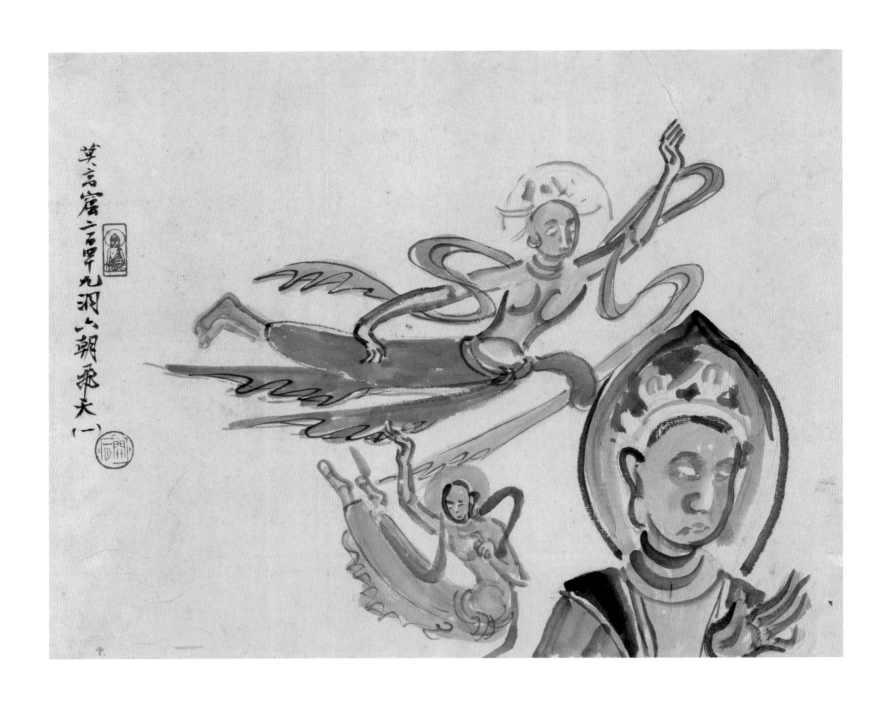

二百四十九洞 六朝飞天（一）

1943年
23.6 cm × 30 cm
纸本设色
关山月美术馆藏

款识：莫高窟二百四十九洞，六朝飞天（一）。
印章：关山月（朱文）肖形印（朱文）

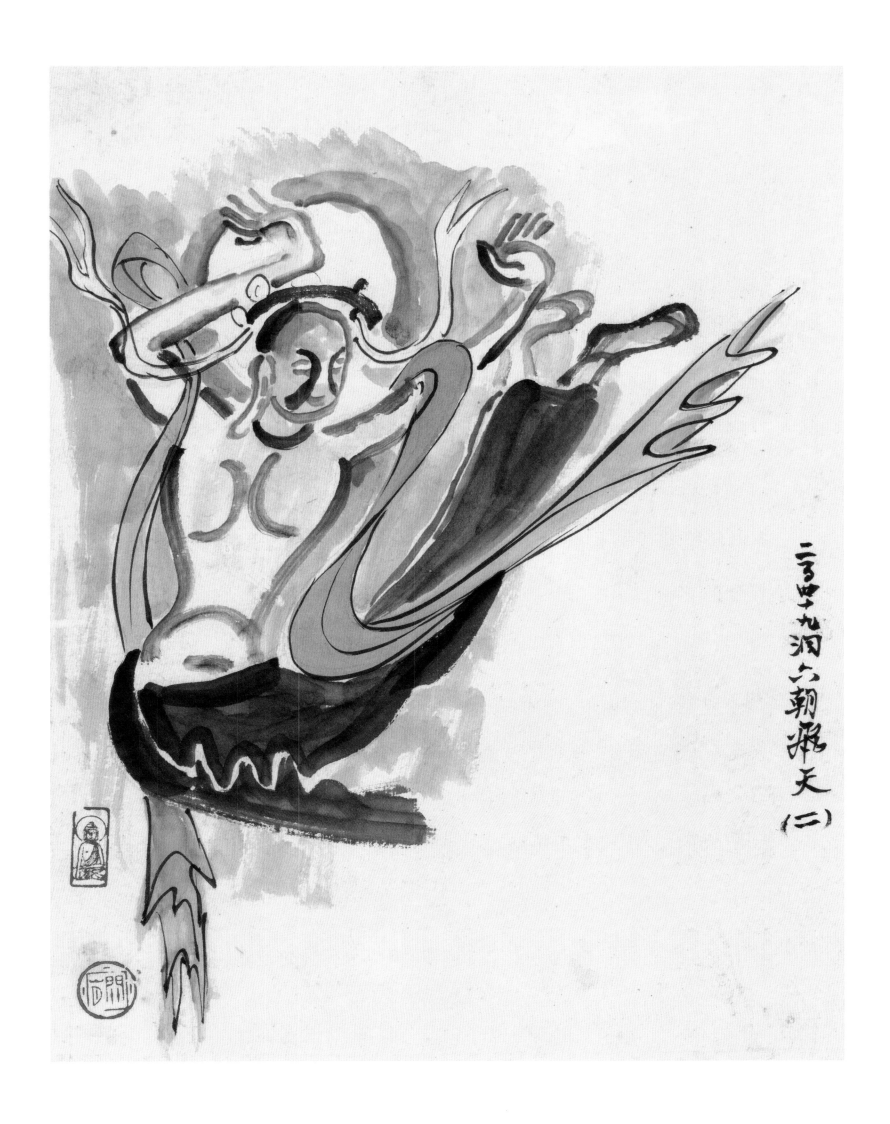

二百四十九洞 六朝飞天（二）

1943年
25.5cm×19.6cm
纸本设色
关山月美术馆藏

款识：二百四十九洞，六朝飞天（二）。
印章：关山月（朱文）肖形印（朱文）

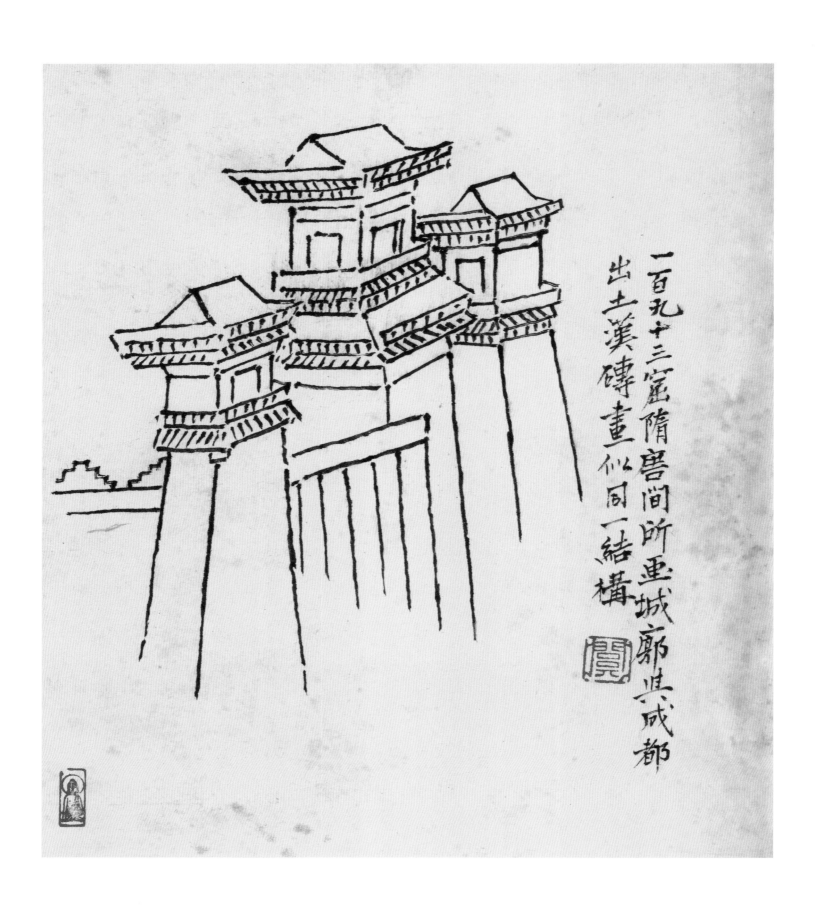

一百九十三窟，隋唐间所画城廓与成都
出土汉砖画似同一结构。

一百九十三窟

1943年
27.9 cm×24.9 cm
纸本水墨
关山月美术馆藏

款识：一百九十三窟，隋唐间所画城廓［郭］与成都出土
　　　汉砖画似同一结构。
印章：关（朱文）肖形印（朱文）

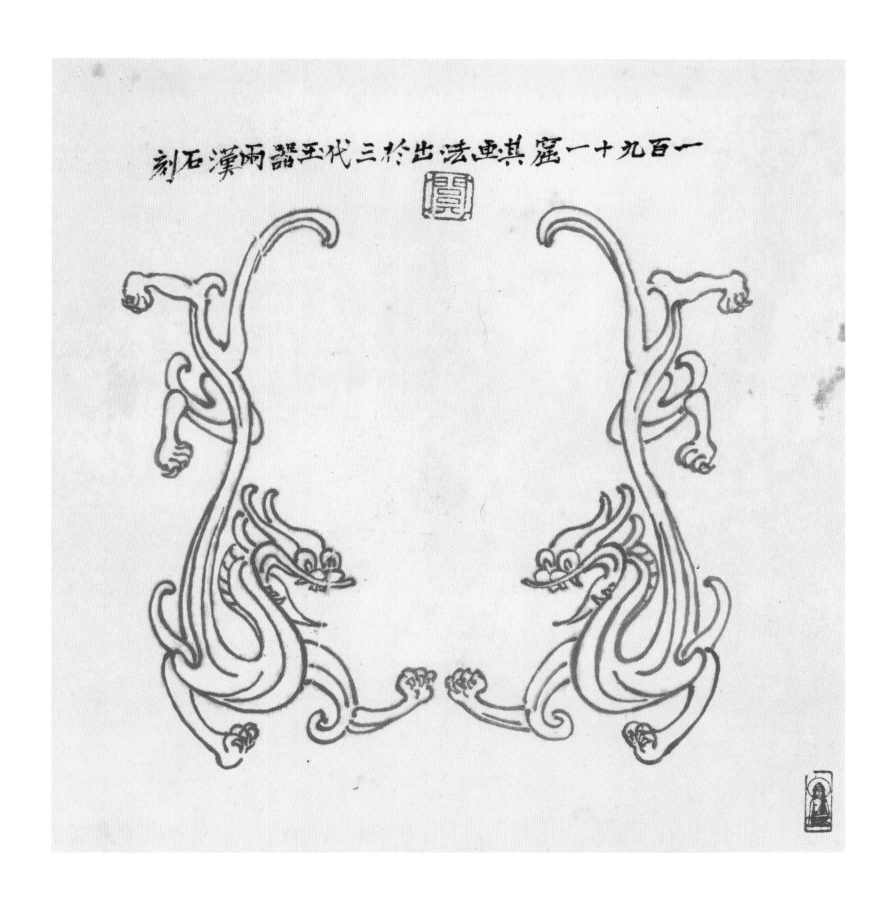

一百九十一窟

1943年
26.8 cm × 25 cm
纸本设色
关山月美术馆藏

款识：一百九十一窟，其画法出于三代玉器两汉石刻。
印章：关（朱文）肖形印（朱文）

一百三十三窟 初唐 香供养菩萨

1943年
34 cm×22 cm
纸本设色
关山月美术馆藏

款识：一百三十三窟，初唐，香供养菩萨。
印章：关（朱文）肖形印（朱文）

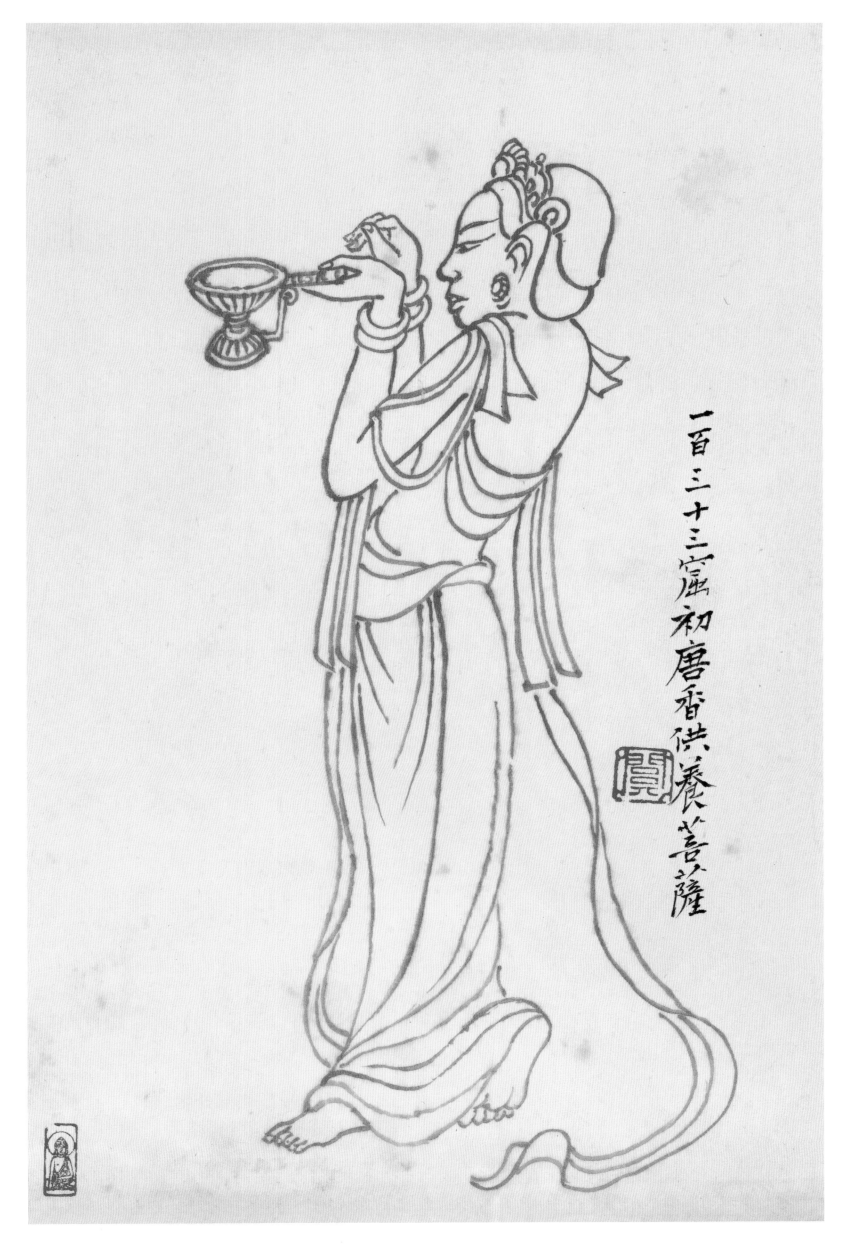

一百三十三窟初唐香供養菩薩

一百二十八窟 初唐

1943年
22.8 cm × 29.2 cm
纸本设色
关山月美术馆藏

款识：一百二十八窟，初唐。
印章：关山月（朱文）肖形印（朱文）

一百二十八洞 初唐

1943年
23 cm × 29.3 cm
纸本设色
关山月美术馆藏

款识：一百二十八洞，初唐。
印章：关山月（朱文） 肖形印（朱文）

一百三十二洞 初唐（一）

1943年
23.3 cm × 29.5 cm
纸本设色
关山月美术馆藏

款识：一百三十二洞，初唐。
印章：关山月（朱文）肖形印（朱文）

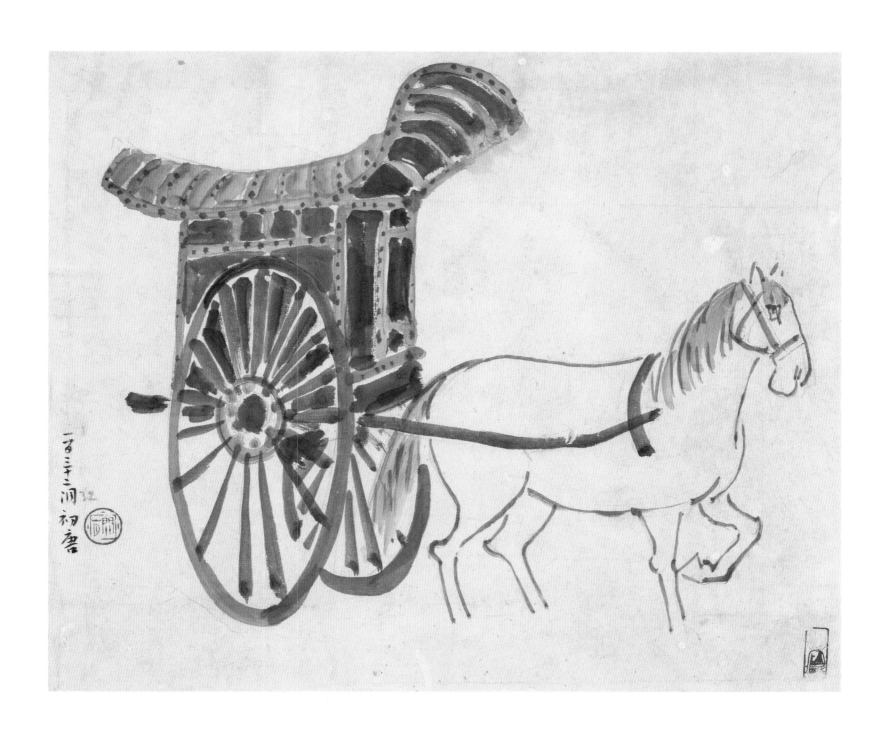

一百三十二洞 初唐（二）

1943年
25.5 cm×30.5 cm
纸本设色
关山月美术馆藏

款识：一百三十二洞，初唐。
印章：关山月（朱文） 肖形印（朱文）

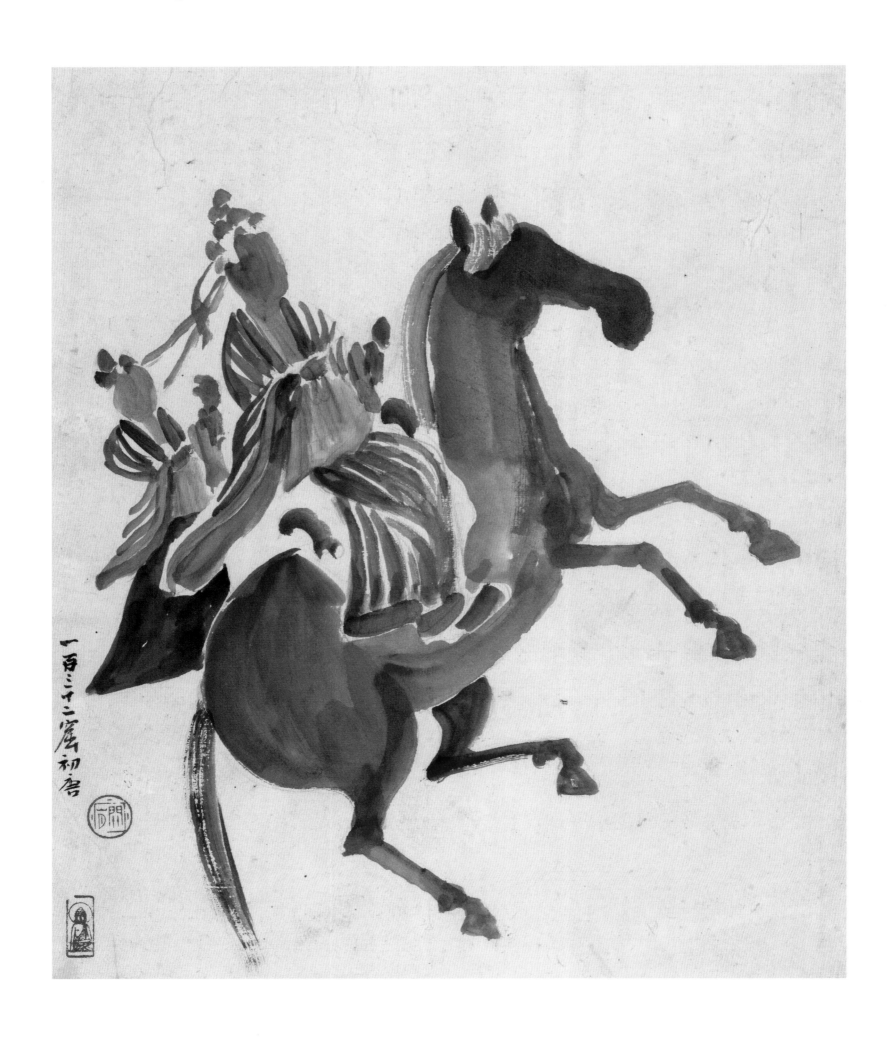

一百三十二窟 初唐

1943年
30.5 cm×25.5 cm
纸本设色
关山月美术馆藏

款识：一百三十二窟，初唐。
印章：关山月（朱文）肖形印（朱文）

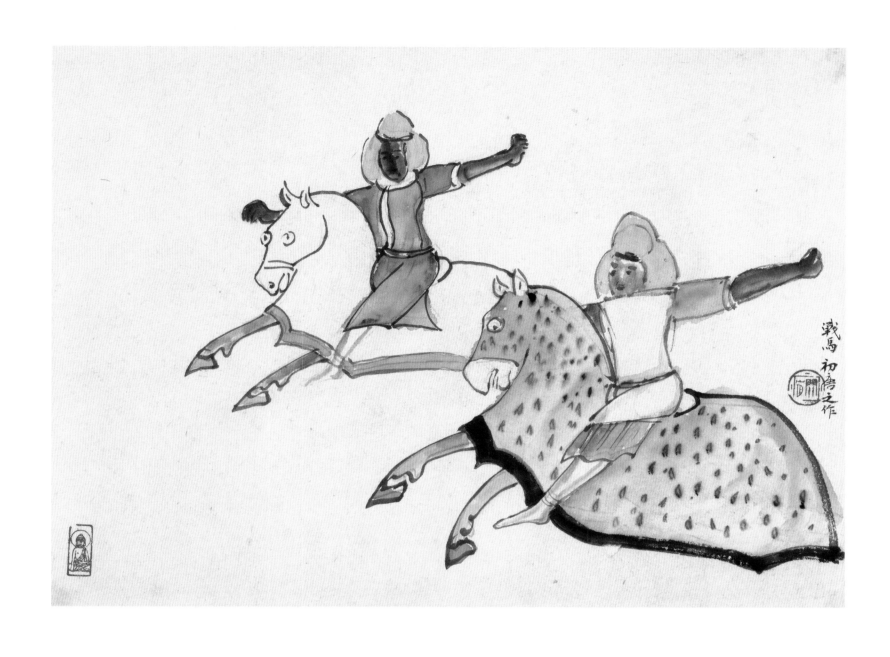

战马 初唐

1943年
22.4 cm×30.4 cm
纸本设色
关山月美术馆藏

款识：战马，初唐之作。
印章：关山月（朱文）肖形印（朱文）

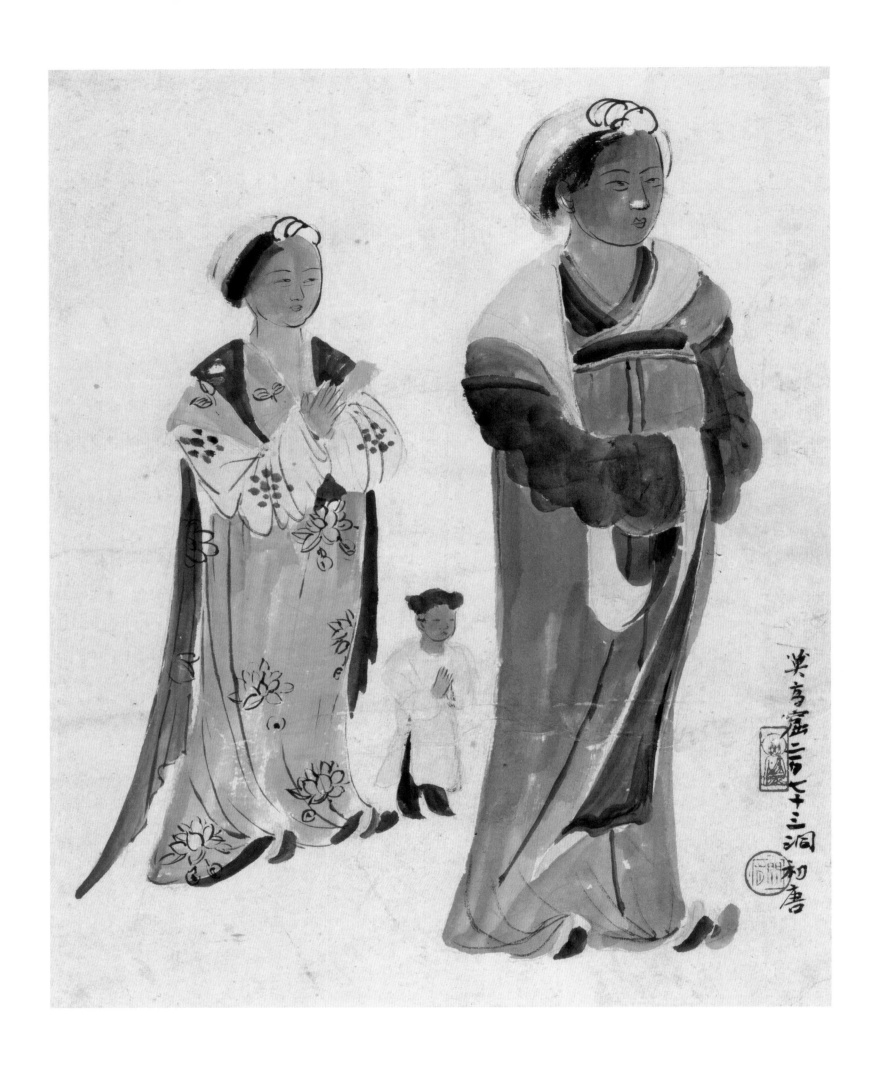

二百七十三洞 初唐

1943年
29.9 cm×23.9 cm
纸本设色
关山月美术馆藏

款识：莫高窟二百七十三洞，初唐。
印章：关山月（朱文） 肖形印（朱文）

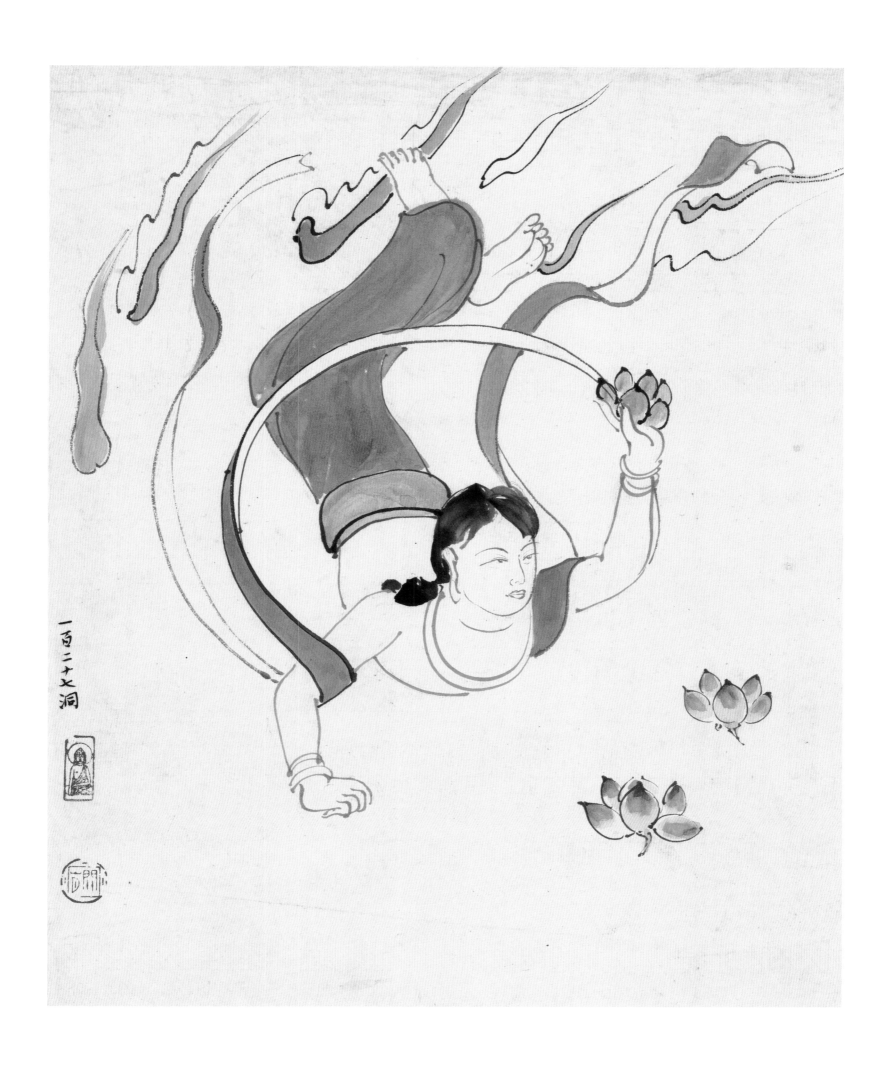

一百二十七洞

1943年
29.7 cm×24.4 cm
纸本设色
关山月美术馆藏

款识：一百二十七洞。
印章：关山月（朱文） 肖形印（朱文）

二百六十三窟 唐

1943年
29.5 cm×23.6 cm
纸本设色
关山月美术馆藏

款识：二百六十三窟，唐。
印章：关山月（朱文） 肖形印（朱文）

二百六十三窟 唐

1943年
29.5 cm×23.6 cm
纸本设色
关山月美术馆藏

款识：二百六十三窟，唐。
印章：关山月（朱文） 肖形印（朱文）

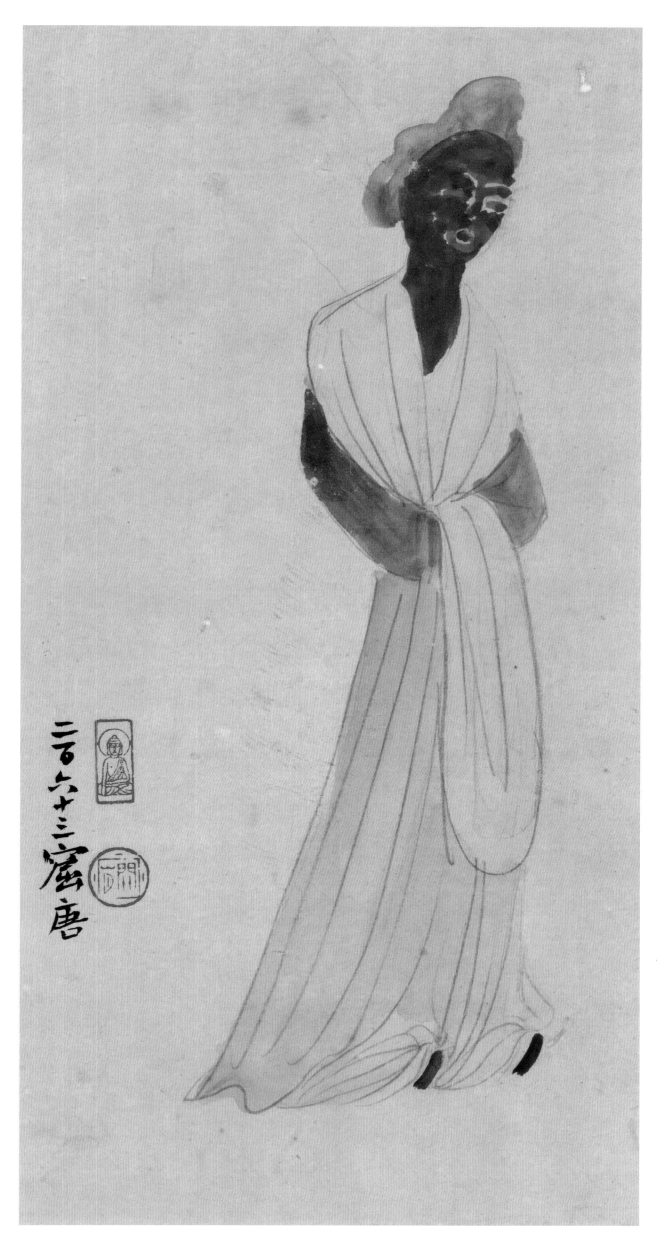

二百六十三窟唐

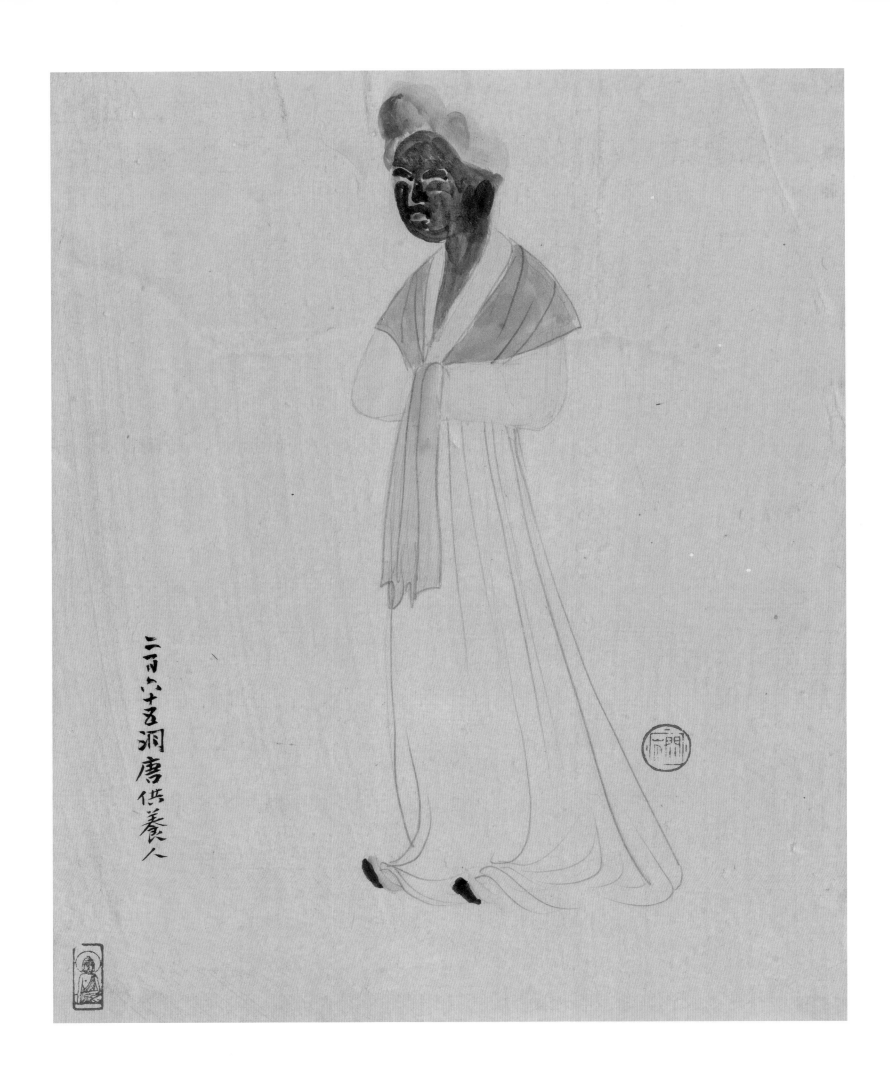

二百六十五洞 唐 供养人

1943年
29.3 cm×23.5 cm
纸本设色
关山月美术馆藏

款识：二百六十五洞，唐，供养人。
印章：关山月（朱文）肖形印（朱文）

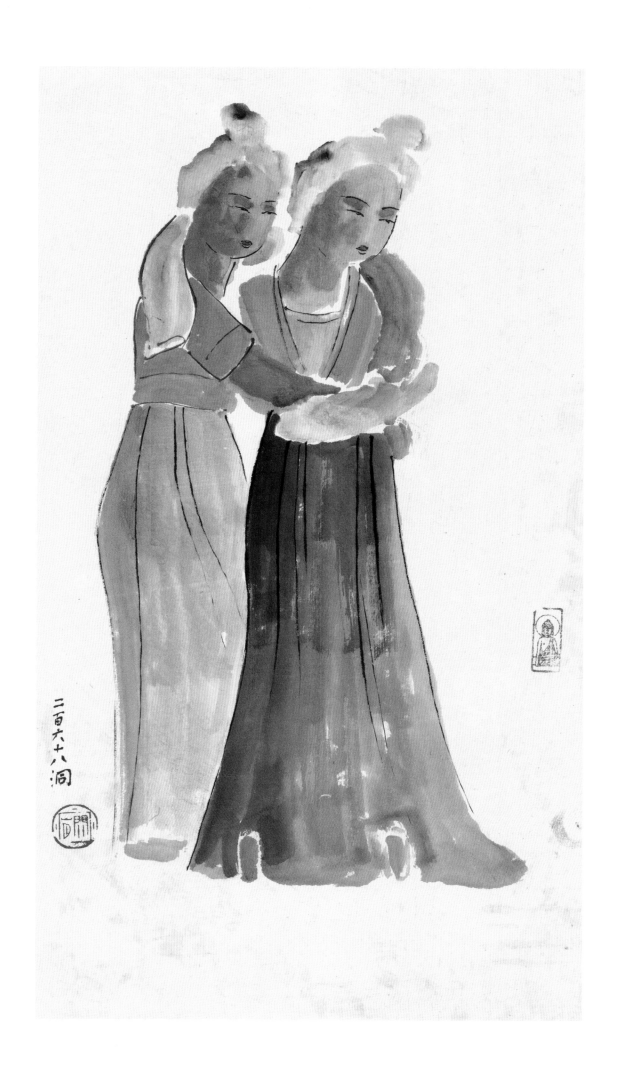

二百六十八洞 中唐（一）

1943年
30.6 cm×16.9 cm
纸本设色
关山月美术馆藏

款识：二百六十八洞。
印章：关山月（朱文） 肖形印（朱文）

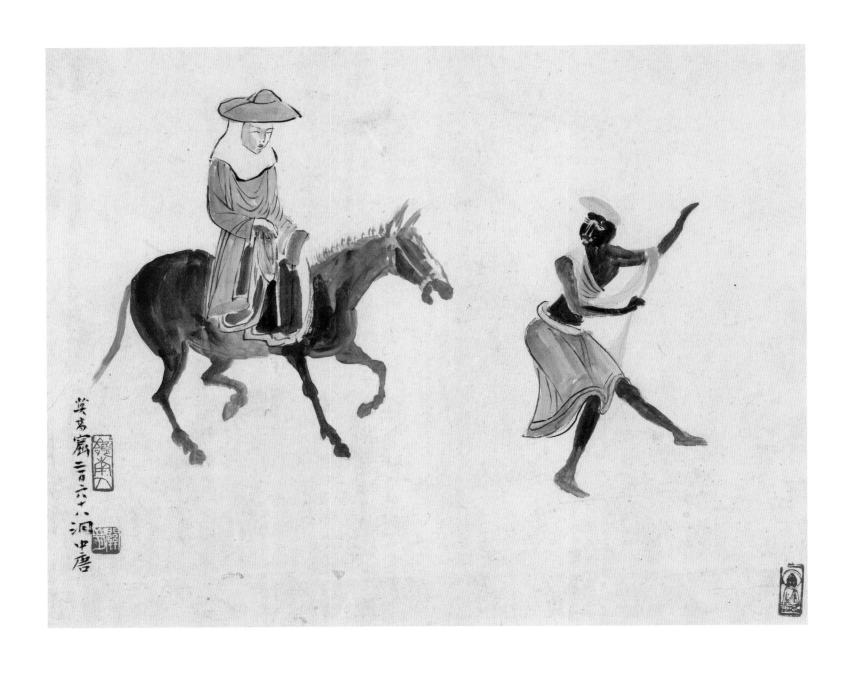

二百六十八洞 中唐（二）

1943年
23.5 cm×30 cm
纸本设色
关山月美术馆藏

款识：莫高窟二百六十八洞，中唐。
印章：关山月（白文）岭南人（朱文）肖形印（朱文）

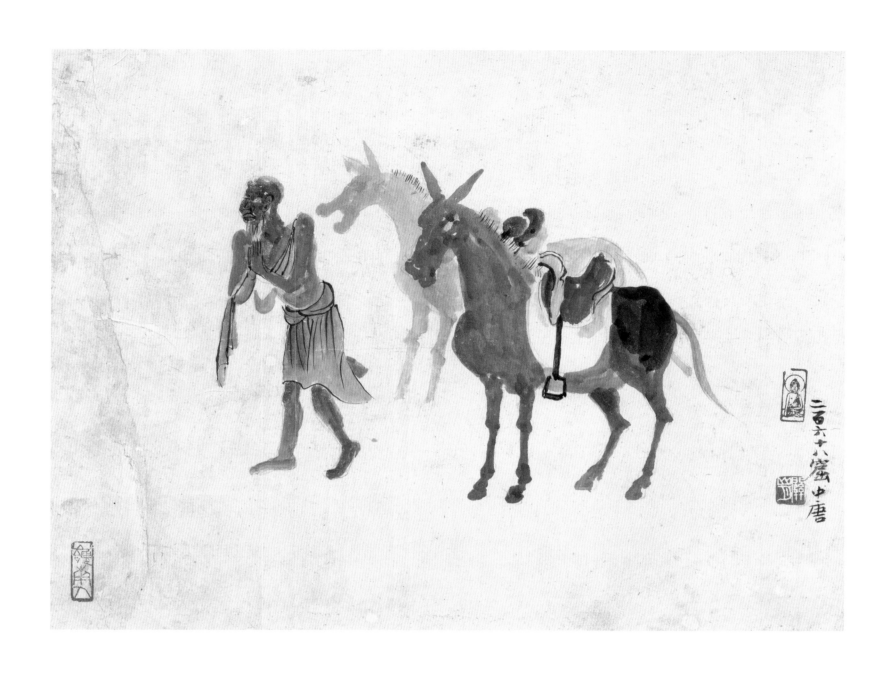

二百六十八窟 中唐

1943年
22.7 cm×29.8 cm
纸本设色
关山月美术馆藏

款识：二百六十八窟，中唐。
印章：关山月（白文） 岭南人（朱文） 肖形印（朱文）

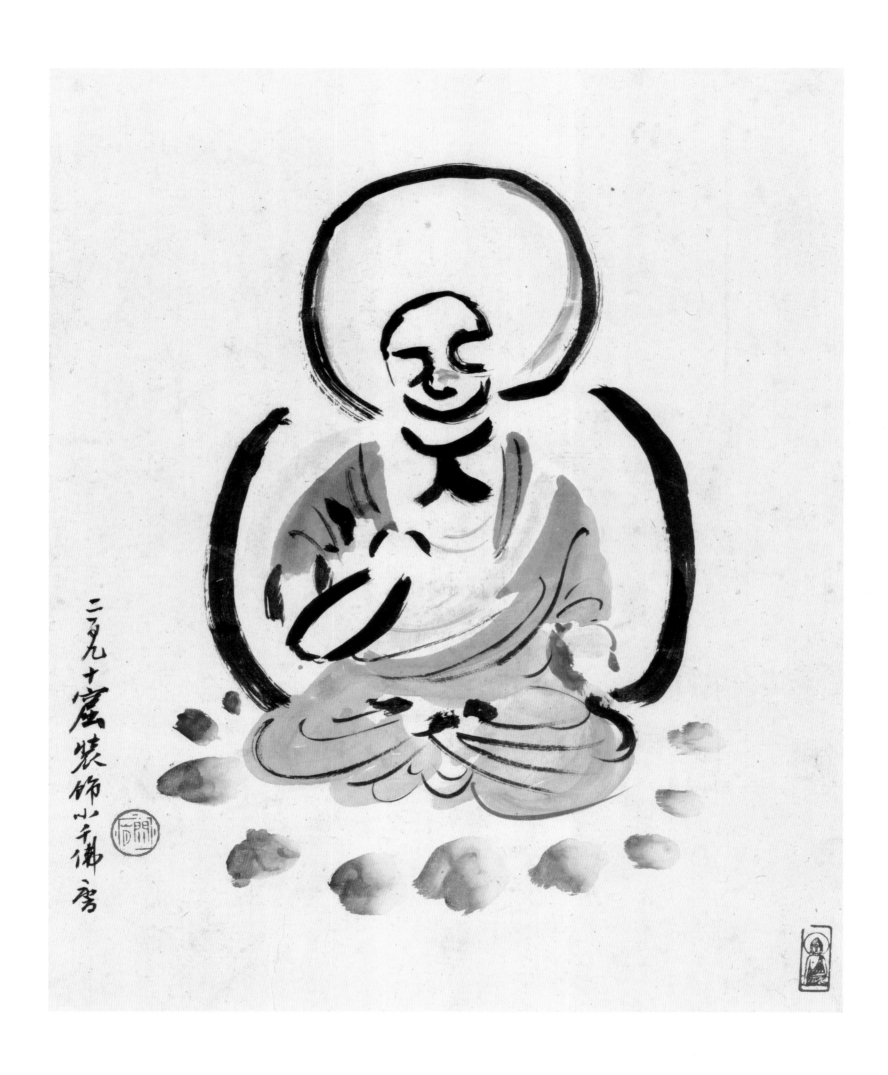

二百九十窟 唐 装饰小千佛

1943年
29.3 cm×23.7 cm
纸本设色
关山月美术馆藏

款识：二百九十窟，装饰小千佛，唐。
印章：关山月（朱文）肖形印（朱文）

二百九十三窟

1943年
30 cm × 29.6 cm
纸本设色
关山月美术馆藏

款识：二百九十三窟。
印章：关山月（朱文） 肖形印（朱文）

一百二十七洞 唐

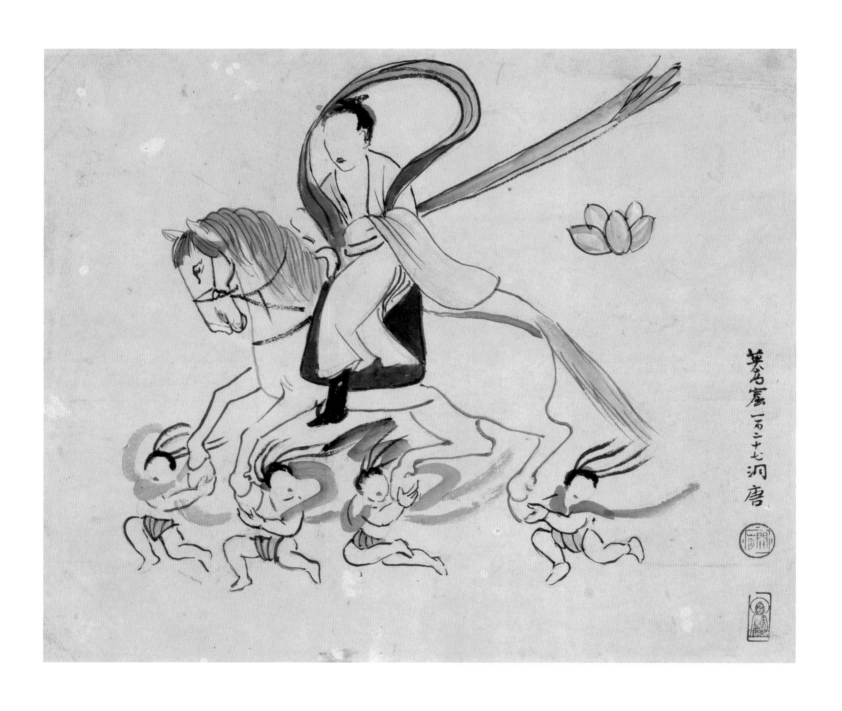

一百二十七洞 唐

1943年
25.5 cm×30 cm
纸本设色
关山月美术馆藏

款识：莫高窟一百二十七洞，唐。
印章：关山月（朱文）肖形印（朱文）

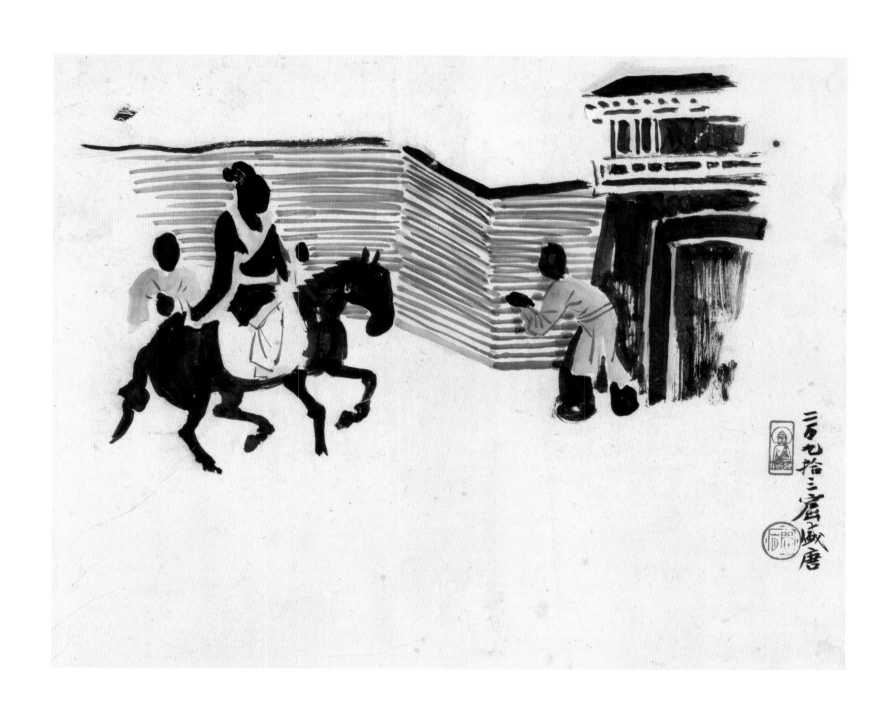

二百九十三窟 盛唐

1943年

23.6 cm×29.2 cm

纸本设色

关山月美术馆藏

款识：二百九拾三窟，盛唐。

印章：关山月（朱文）肖形印（朱文）

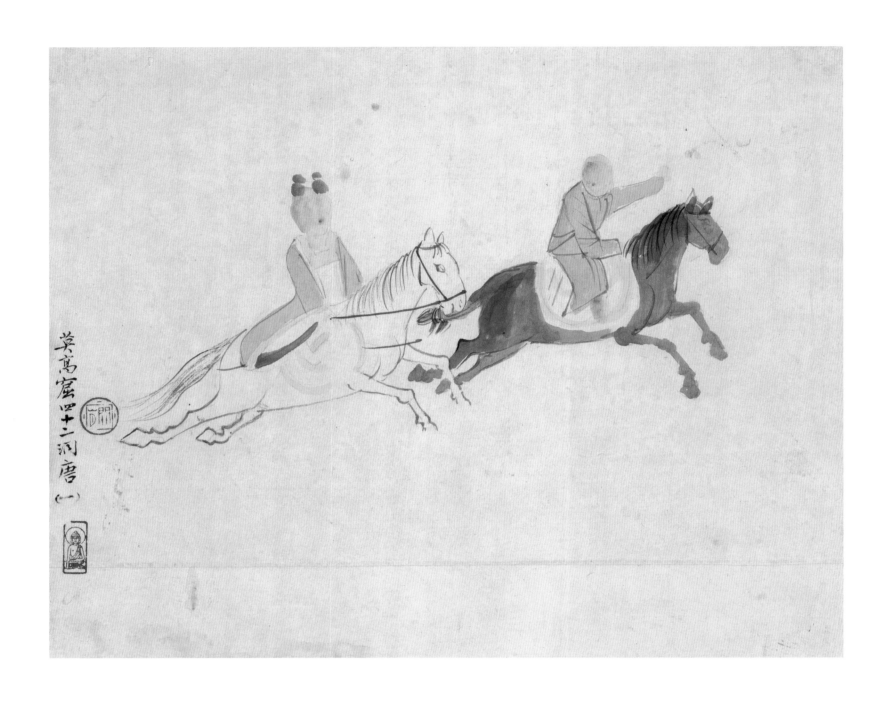

四十二洞 唐（一）

1943年
23.8 cm×29.8 cm
纸本设色
关山月美术馆藏

款识：莫高窟四十二洞，唐（一）。
印章：关山月（朱文）肖形印（朱文）

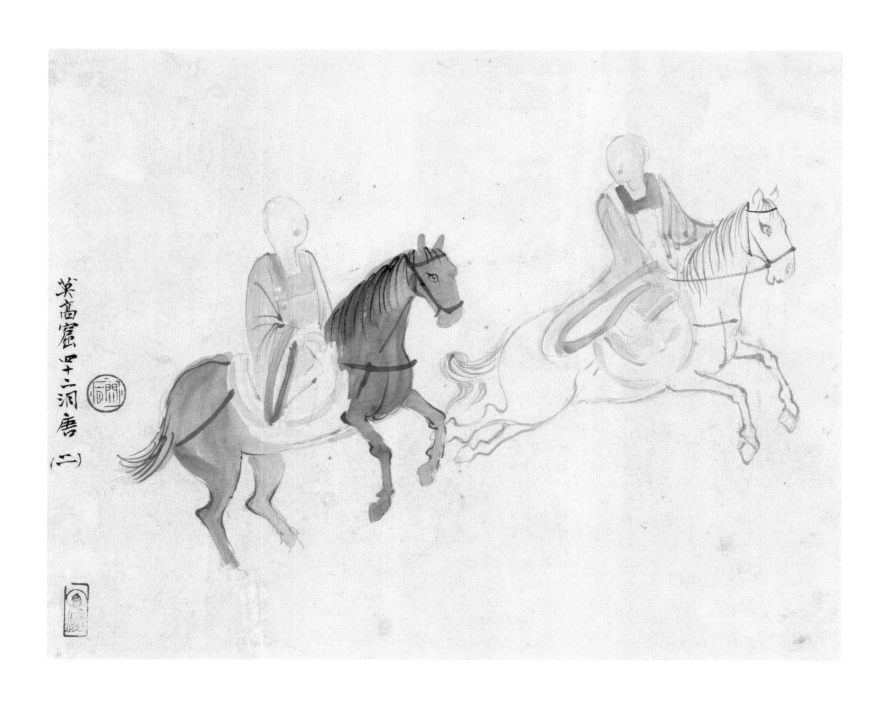

四十二洞 唐（二）

1943年
23.3 cm×29.4 cm
纸本设色
关山月美术馆藏

款识：莫高窟四十二洞，唐（二）。
印章：关山月（朱文）肖形印（朱文）

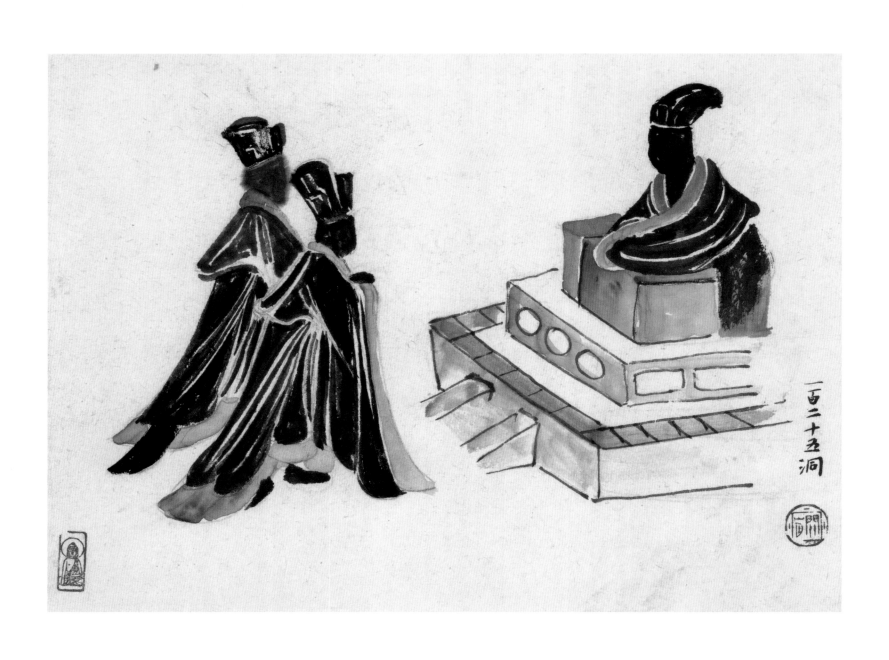

一百二十五洞（一）

1943年
19.2 cm×26.5 cm
纸本设色
关山月美术馆藏

款识：一百二十五洞。
印章：关山月（朱文）肖形印（朱文）

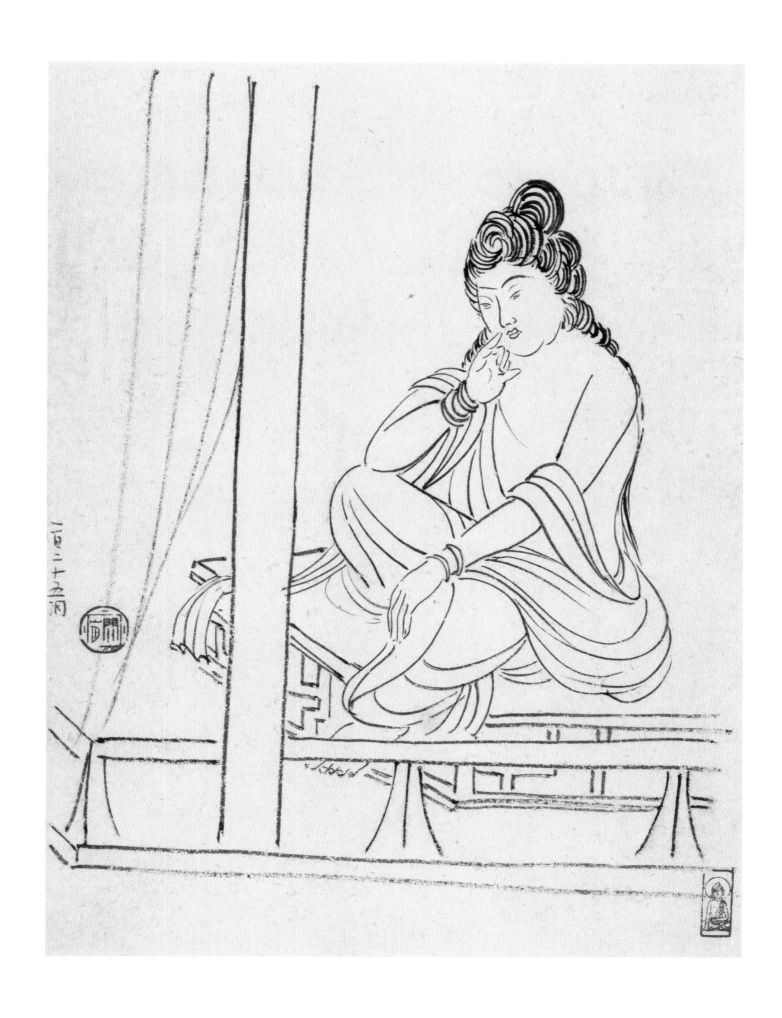

一百二十五洞（二）

1943年
27 cm×20.5 cm
纸本水墨
关山月美术馆藏

款识：一百二十五洞。
印章：关山月（朱文）肖形印（朱文）

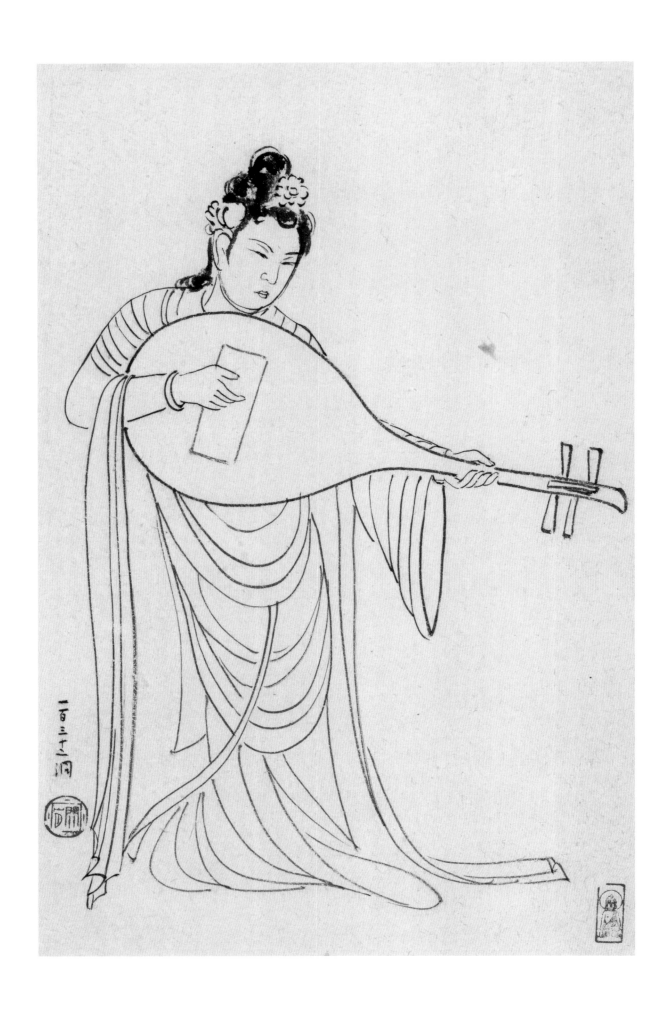

一百三十二洞（一）

1943年
30.5 cm×19.7 cm
纸本水墨
关山月美术馆藏

款识：一百三十二洞。
印章：关山月（朱文）肖形印（朱文）

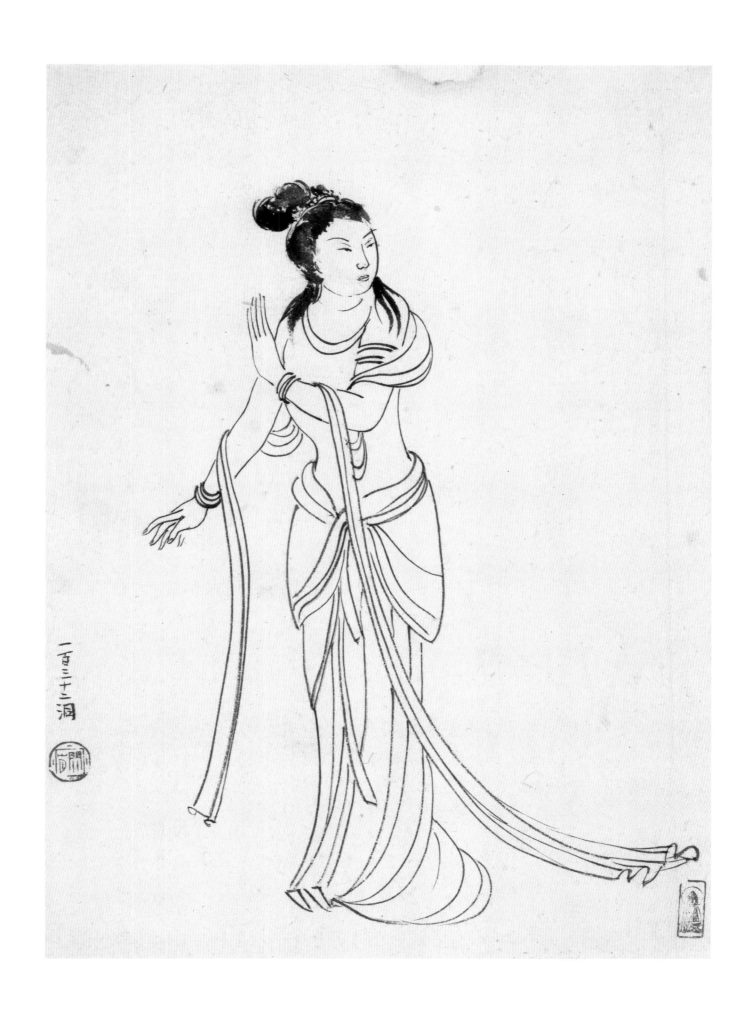

一百三十二洞（二）

1943年
31.9 cm×22.9 cm
纸本水墨
关山月美术馆藏

款识：一百三十二洞。
印章：关山月（朱文）　肖形印（朱文）

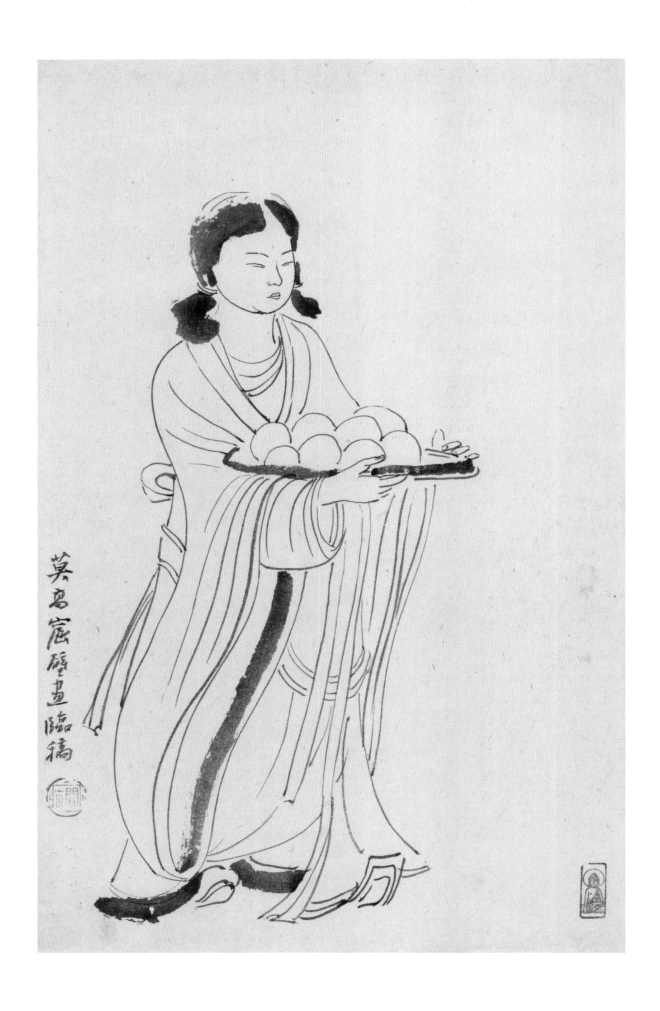

莫高窟壁画临稿

1943年
32.9 cm×21 cm
纸本水墨
关山月美术馆藏

款识：莫高窟壁画临稿。
印章：关山月（朱文） 肖形印（朱文）

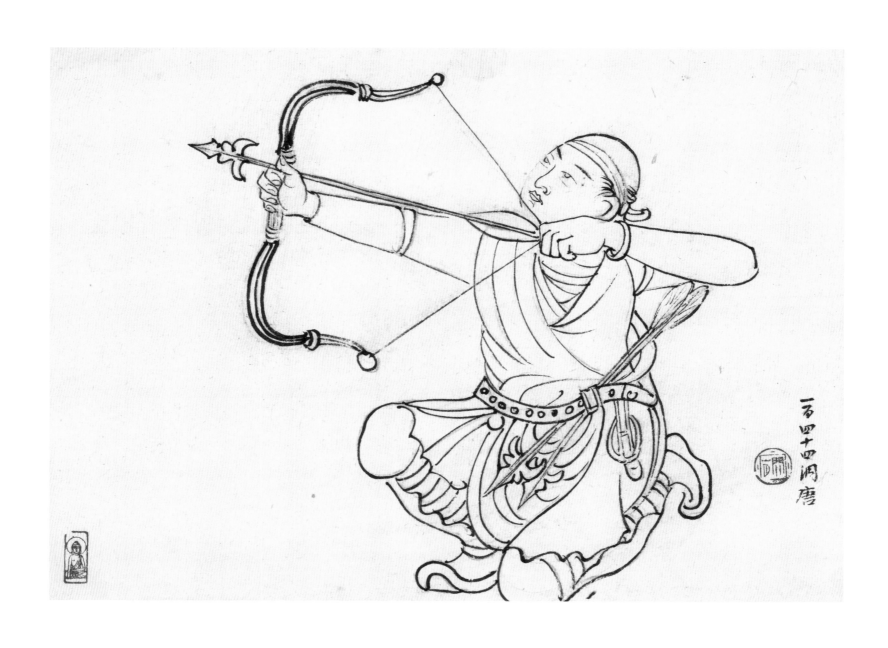

一百四十四洞 唐

1943年
22 cm × 30.3 cm
纸本水墨
关山月美术馆藏

款识：一百四十四洞，唐。
印章：关山月（朱文） 肖形印（朱文）

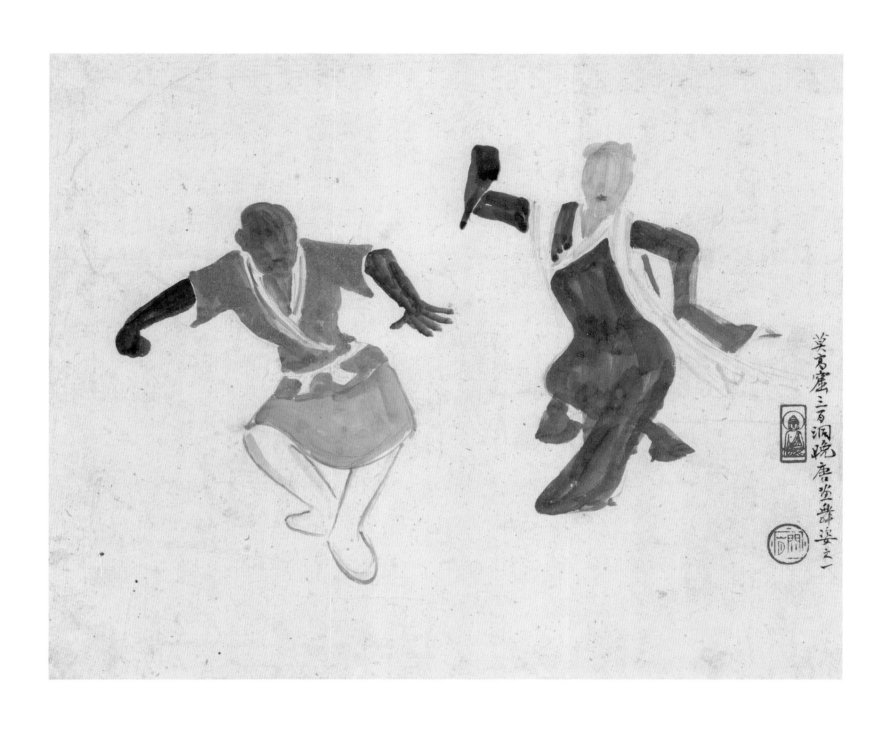

三百洞 晚唐 舞姿（一）

1943年
22.6 cm×27.5 cm
纸本设色
关山月美术馆藏

款识：莫高窟三百洞，晚唐，画舞姿之一。
印章：关山月（朱文）肖形印（朱文）

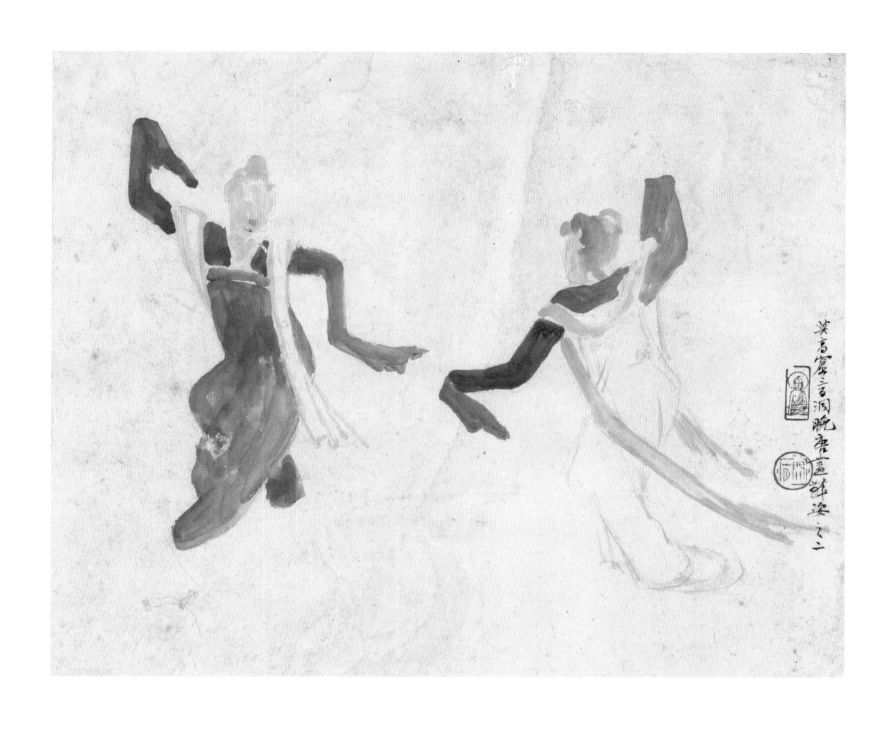

三百洞 晚唐 舞姿（二）

1943年
23.8 cm×29.5 cm
纸本设色
关山月美术馆藏

款识：莫高窟三百洞，晚唐，画舞姿之二。
印章：关山月（朱文） 肖形印（朱文）

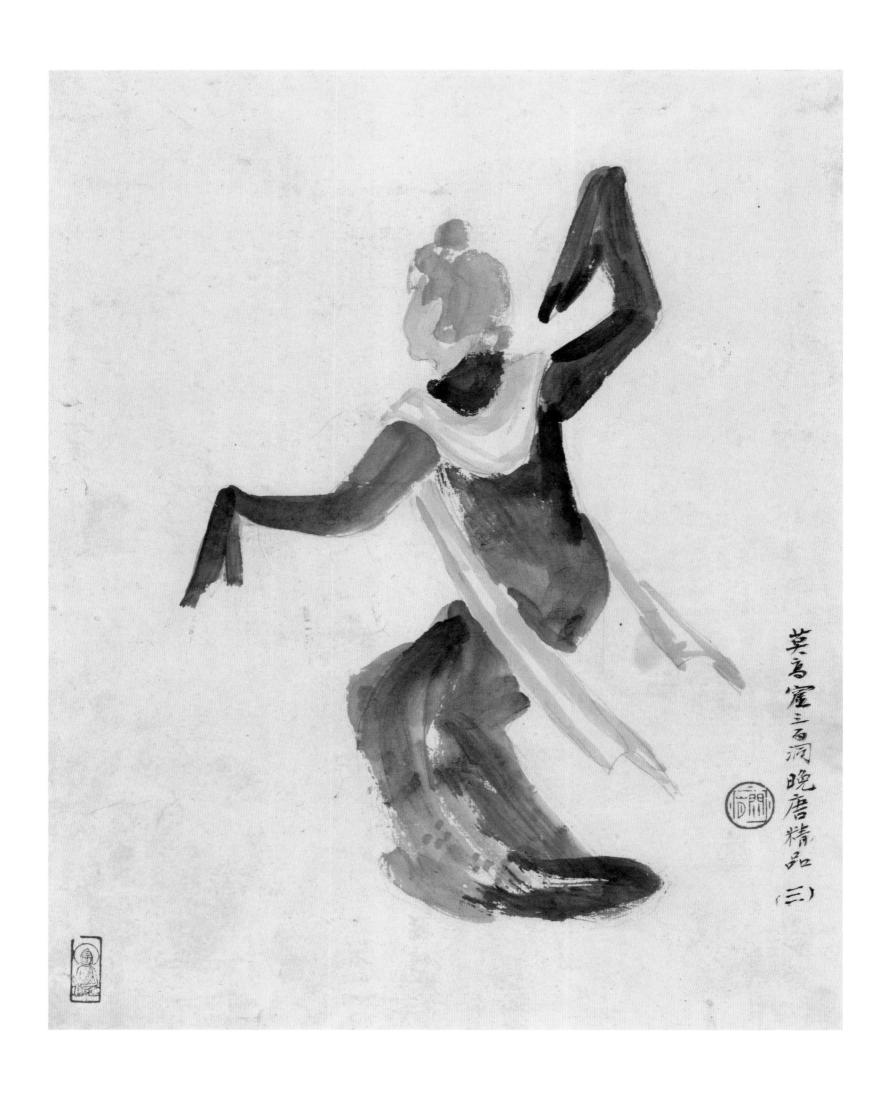

莫高窟三百洞 晚唐精品（三）

三百洞 晚唐（三）

1943年
29.5 cm×23.6 cm
纸本设色
关山月美术馆藏

款识：莫高窟三百洞，晚唐，精品（三）。
印章：关山月（朱文）肖形印（朱文）

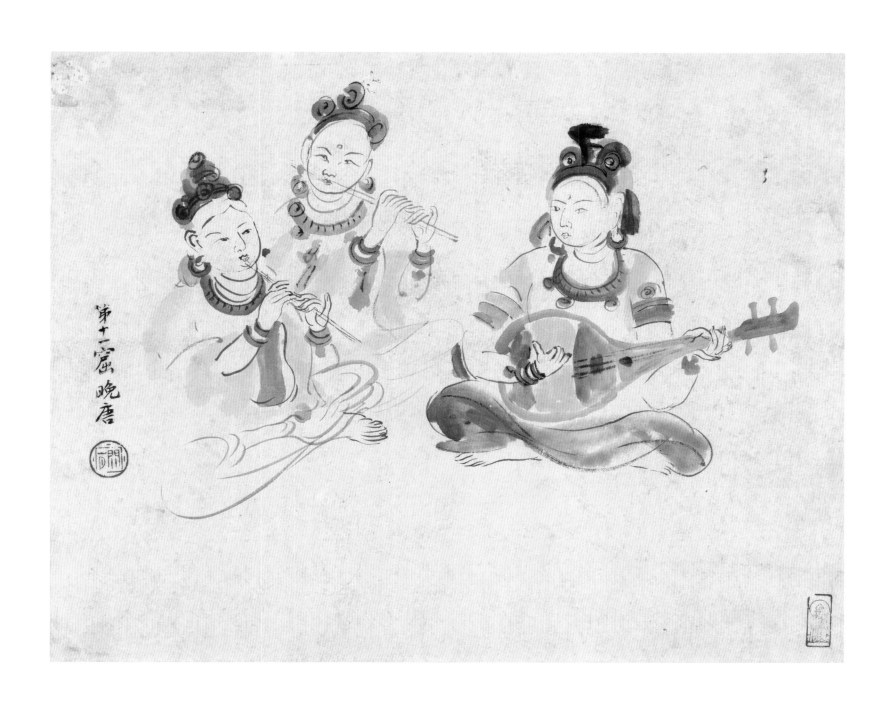

第十一窟 晚唐

1943年
23.7 cm×29.4 cm
纸本设色
关山月美术馆藏

款识：第十一窟，晚唐。
印章：关山月（朱文） 肖形印（朱文）

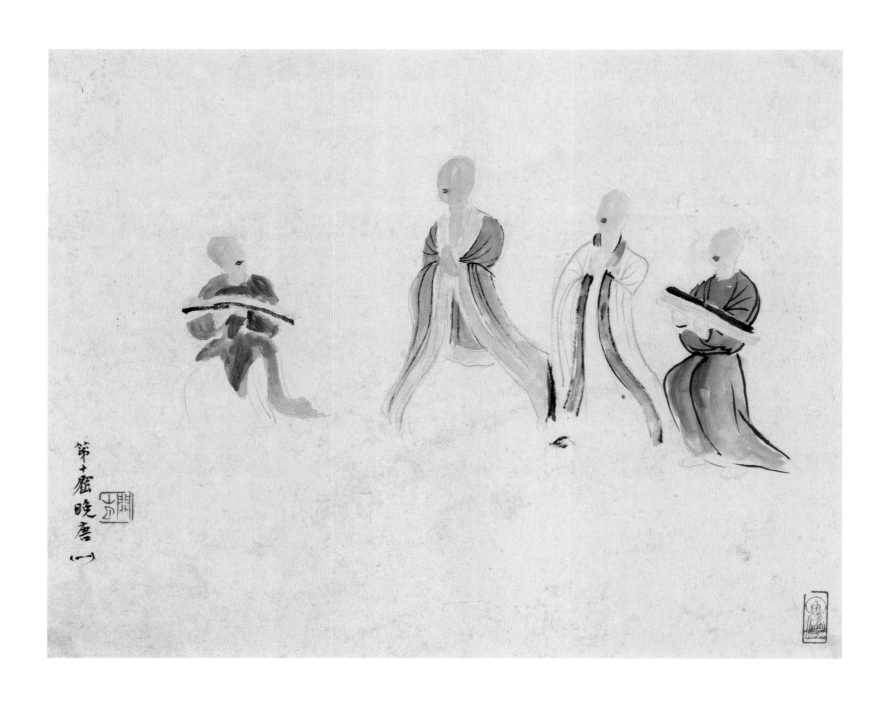

第十窟 晚唐（一）

1943年

23.7 cm × 29.4 cm

纸本设色

关山月美术馆藏

款识：第十窟，晚唐（一）。

印章：关山月（朱文）肖形印（朱文）

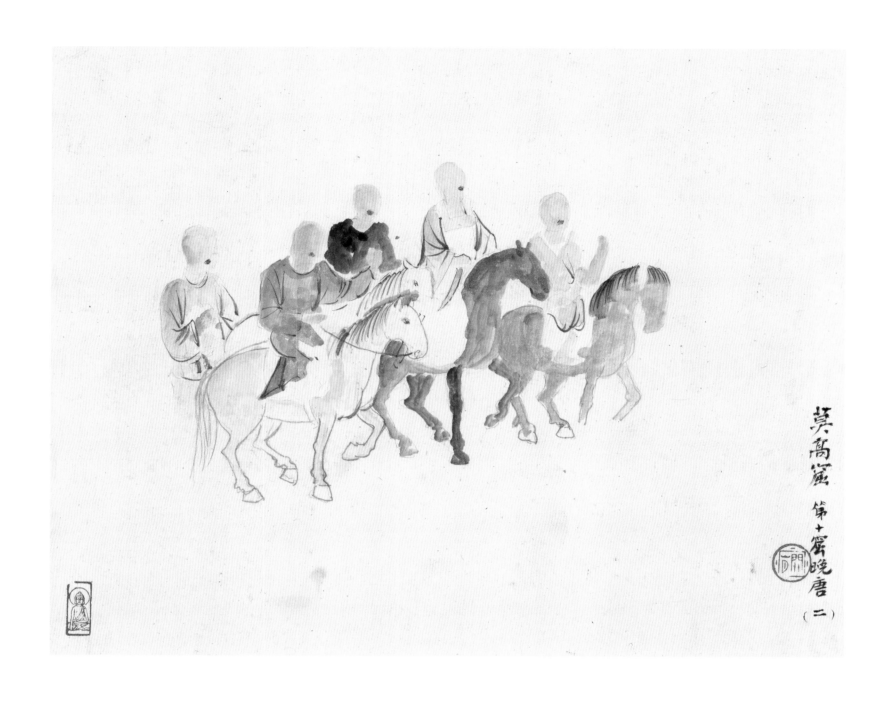

第十窟 晚唐（二）

1943年
23.4 cm×29.3 cm
纸本设色
关山月美术馆藏

款识：莫高窟第十窟，晚唐（二）。
印章：关山月（朱文） 肖形印（朱文）

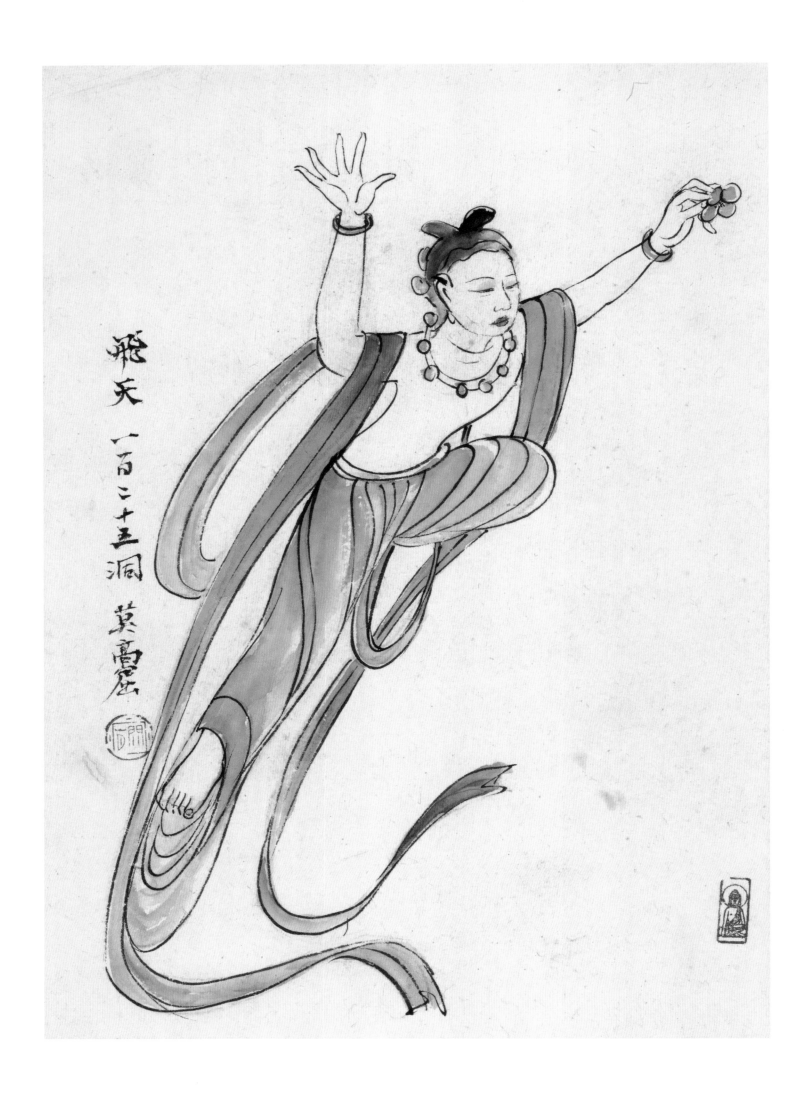

飞天 一百二十三洞 莫高窟

一百二十五洞 飞天

1943年
30.5 cm × 22 cm
纸本设色
关山月美术馆藏
款识：飞天，一百二十五洞，莫高窟。
印章：关山月（朱文）肖形印（朱文）

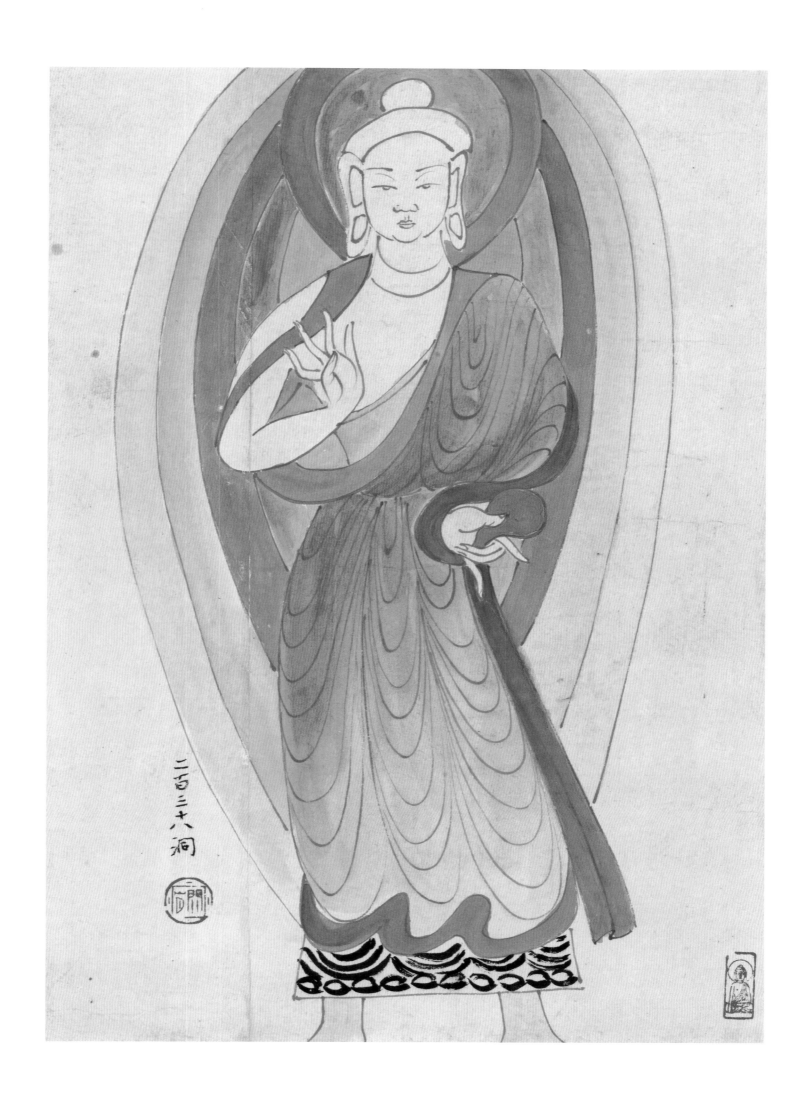

二百三十八洞

1943年
30 cm × 21.5 cm
纸本设色
关山月美术馆藏

款识：二百三十八洞。
印章：关山月（朱文）肖形印（朱文）

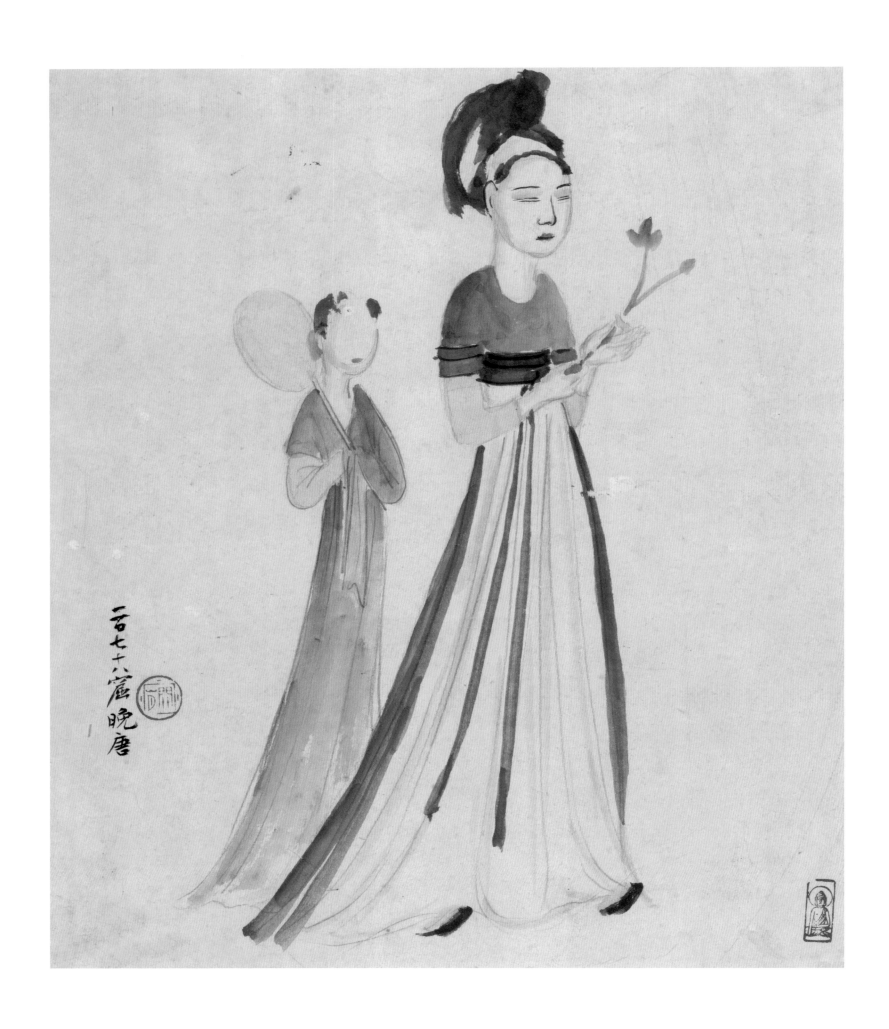

一百七十八窟 晚唐（一）

1943年
29.4 cm×25 cm
纸本设色
关山月美术馆藏

款识：一百七十八窟，晚唐。
印章：关山月（朱文）肖形印（朱文）

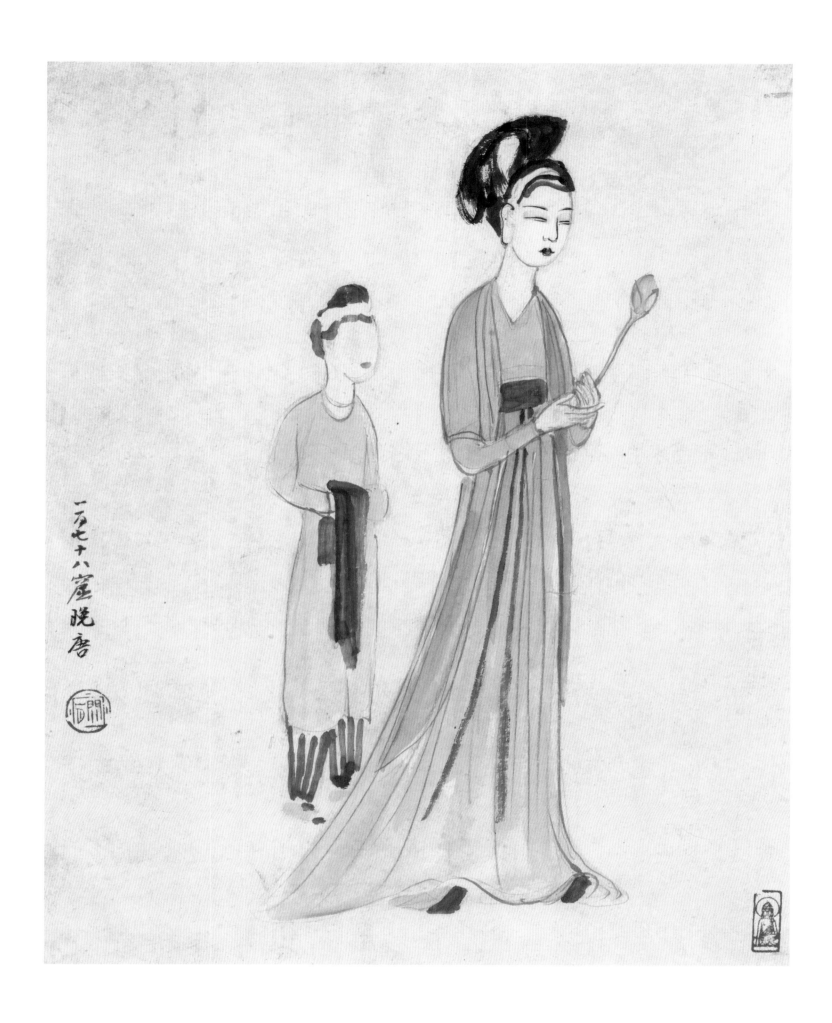

一百七十八窟 晚唐（二）

1943年
30 cm×24 cm
纸本设色
关山月美术馆藏

款识：一百七十八窟，晚唐。
印章：关山月（朱文）肖形印（朱文）

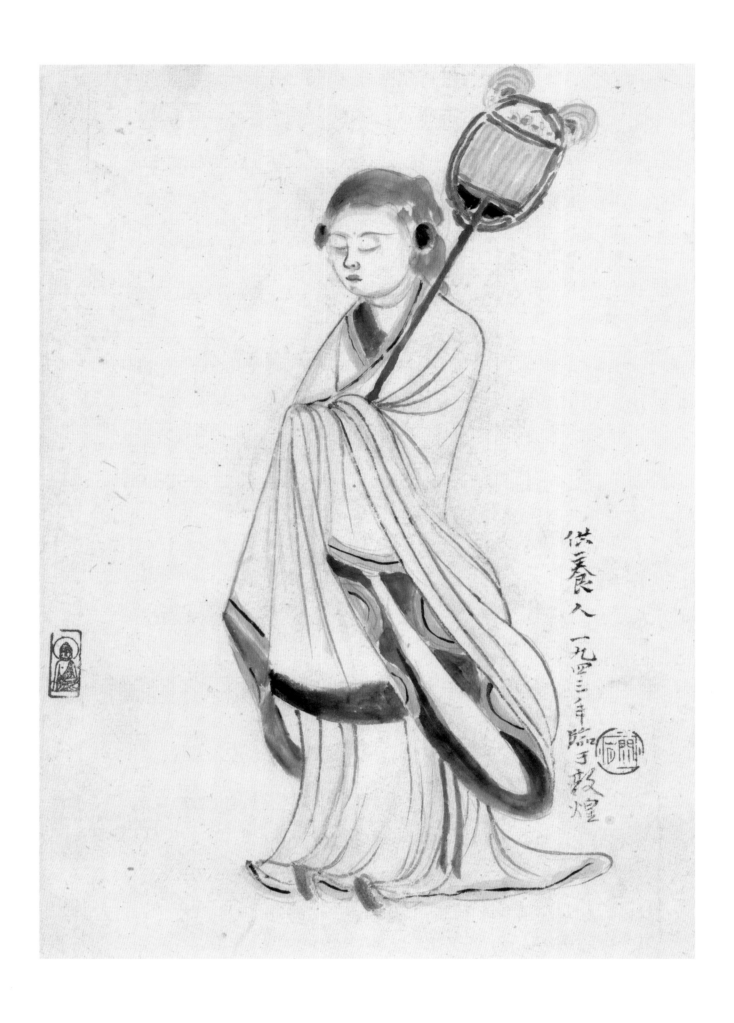

供养人

1943年
27.4 cm × 19.5 cm
纸本设色
关山月美术馆藏

款识：供养人，一九四三年临于敦煌。
印章：关山月（朱文）肖形印（朱文）

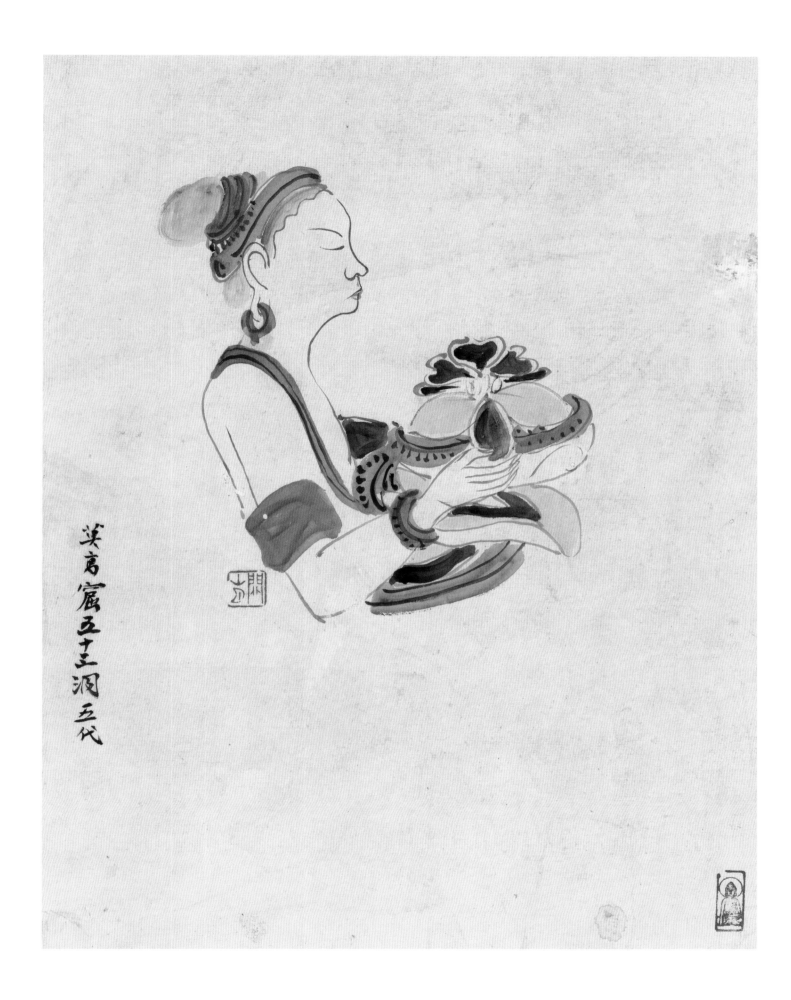

五十三洞 五代

1943年
30.4 cm×23.3 cm
纸本设色
关山月美术馆藏

款识：莫高窟五十三洞，五代。
印章：关山月（朱文）肖形印（朱文）

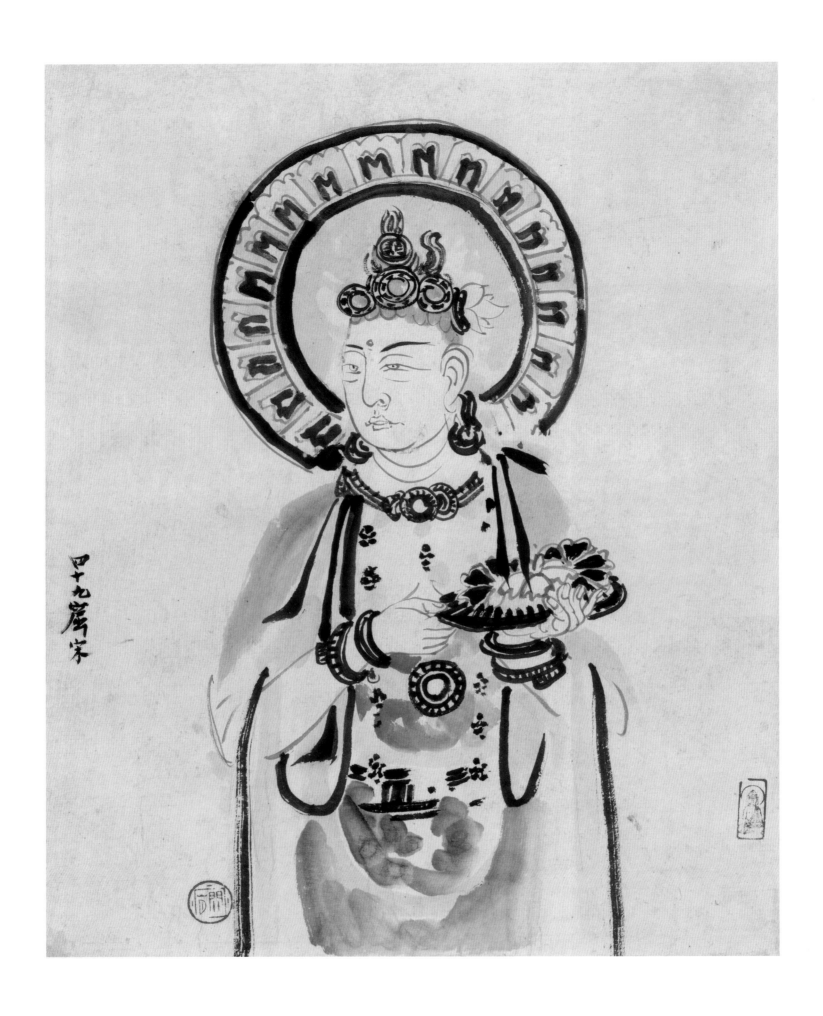

四十九窟 宋

1943年
30.4 cm×24 cm
纸本设色
关山月美术馆藏

款识：四十九窟，宋。
印章：关山月（朱文）肖形印（朱文）

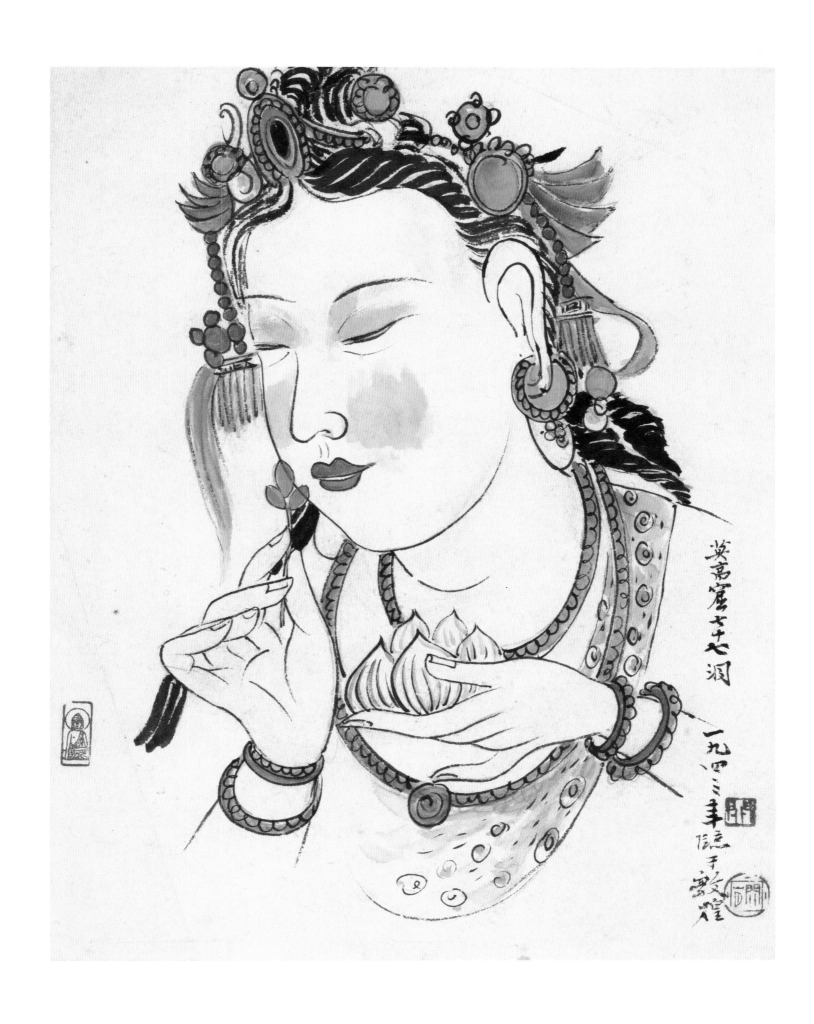

莫高窟七十七洞

1943年
28.7 cm×22.5 cm
纸本设色
关山月美术馆藏

款识：莫高窟七十七洞，一九四三年临于敦煌。
印章：关（朱文）关山月（朱文）肖形印（朱文）

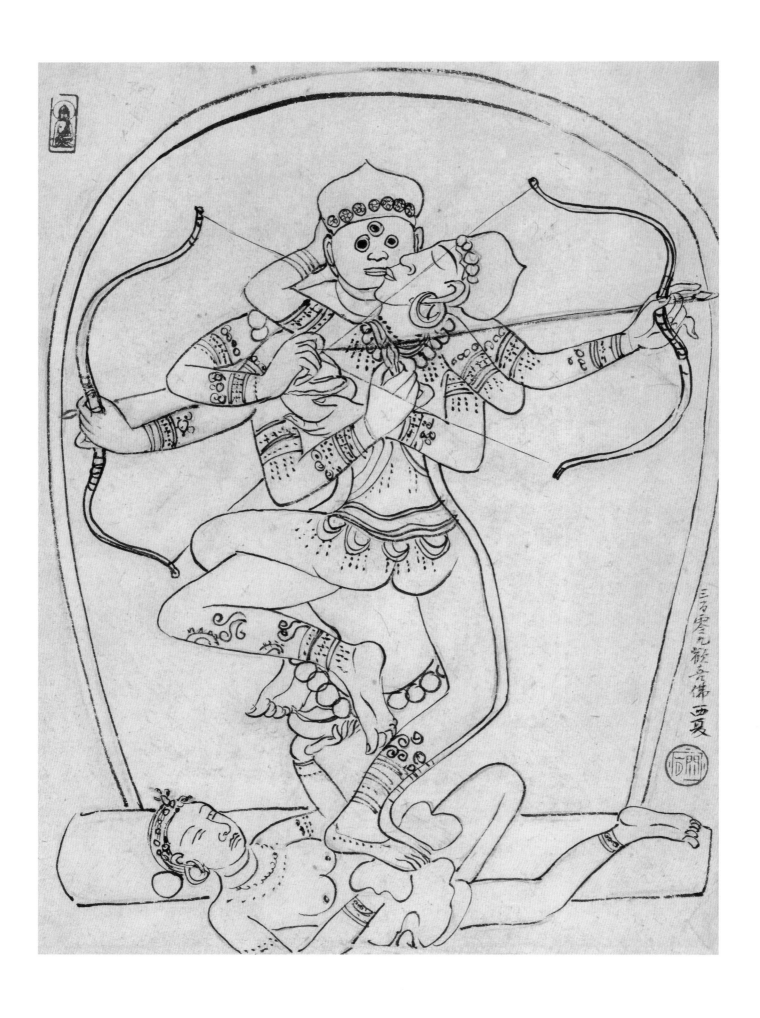

三百零九洞 西夏（一）

1943年
31 cm×23 cm
纸本水墨
关山月美术馆藏

款识：三百零九，欢喜佛，西夏。
印章：关山月（朱文）肖形印（朱文）

三百零九洞 西夏（二）

1943年
22.8 cm×28.5 cm
纸本水墨
关山月美术馆藏

款识：三百零九洞。
印章：关山月（朱文）肖形印（朱文）

三百零九洞 西夏 供养菩萨（一）

1943年
30.6 cm×22.6 cm
纸本水墨
关山月美术馆藏

款识：三百零九，西夏，供养菩萨（一）。
印章：关山月（朱文）肖形印（朱文）

三百零九洞 西夏 供养菩萨（二）

1943年
23 cm×30.6 cm
纸本水墨
关山月美术馆藏

款识：三百零九，西夏，供养菩萨（二）。
印章：关山月（朱文）肖形印（朱文）

观音大士像 唐

1943年
尺寸不详
纸本设色
澳门普济禅院藏

款识：敦煌莫高窟唐画，观音大士造象［像］。岭南关山月
　　　沐手敬摹。
印章：关山月印（白文）　岭南人（朱文）　肖形印（朱文）

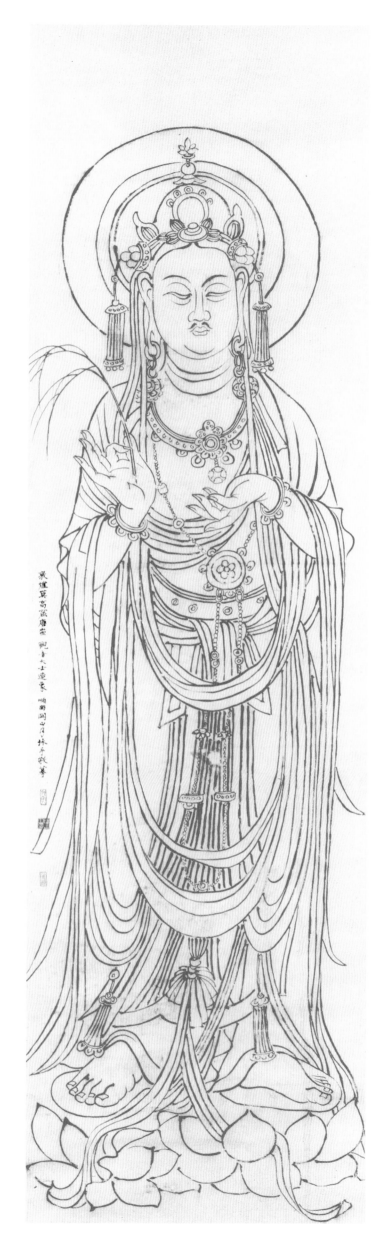

六朝飞天

1947年
86 cm × 37 cm
纸本设色
广州艺术博物院藏

款识：丁亥春月于春睡别院忆写敦煌六朝飞天，关山月。
印章：关山月（朱文）

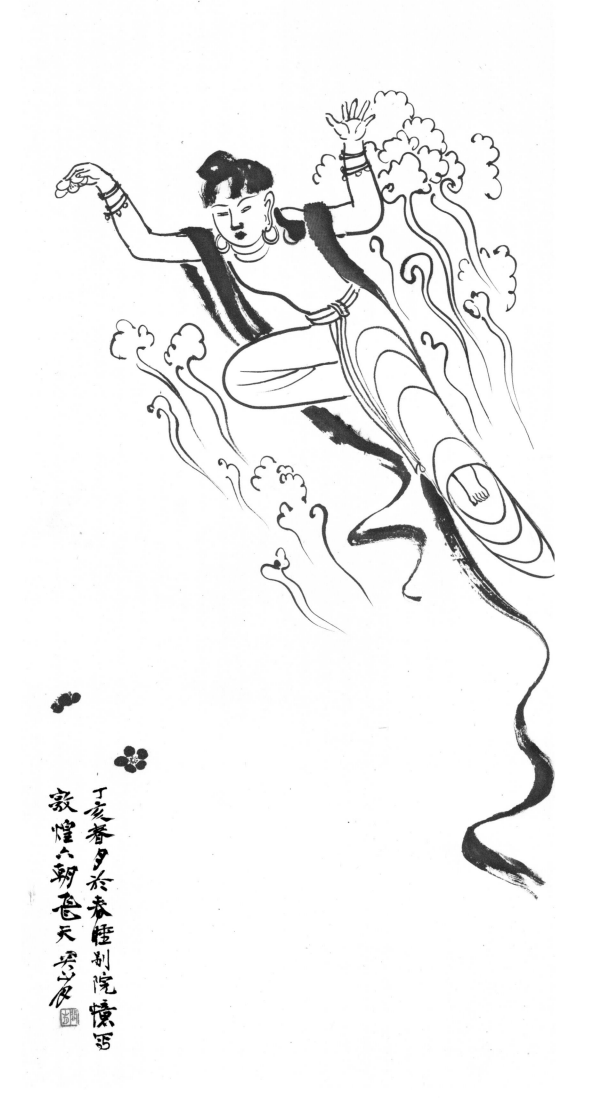

丁亥春夕於春睡别院懷写
敦煌六朝飞天 寒山庵

129

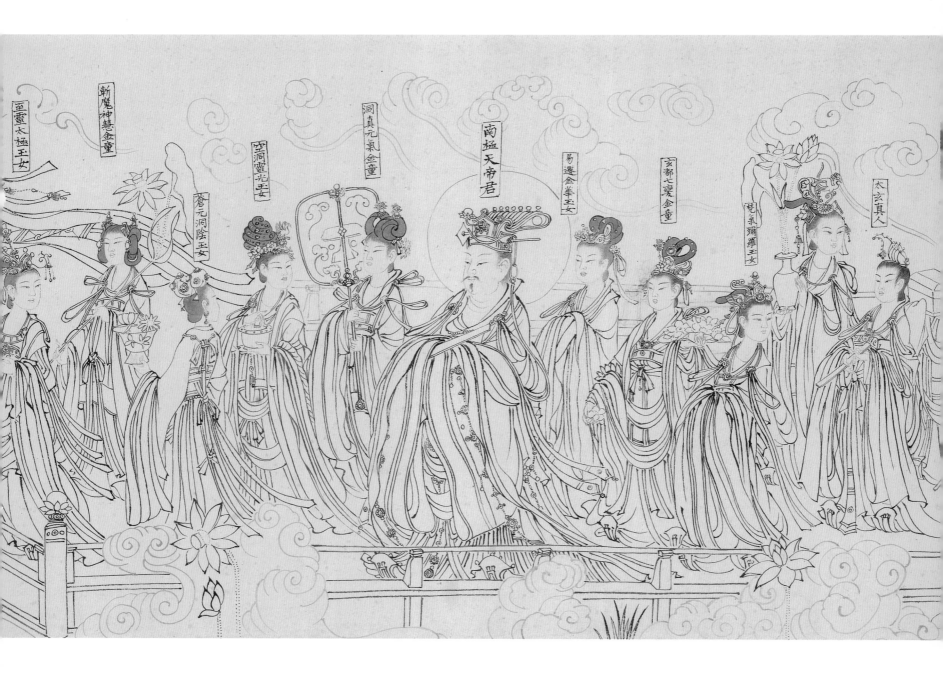

至靈太極玉女

斬魔神慧金童

蒼元洞陰玉女

空洞靈光玉女

洞真元氣金童

南極天帝君

易遷金華玉女

玄都七變金童

梵氣彌羅玉女

太玄真人

临《朝元仙仗图》

1947年

45 cm×259 cm

纸本水墨

岭南画派纪念馆藏

款识：一九四七年临于广州，山月。

印章：关山月（白文）

再识：此卷之历史渊源甚远。宋朝乾道八年六月望，岐阳阳子钧书跋称为五帝朝元图，吴道子画。元朝大德甲辰八月望日，吴兴赵孟頫跋称为朝元仙仗，谓系武宗元真迹。至清嘉庆二年黎简跋此卷，已发现另一卷神气笔力似同此本，较精细，而栏槛，时有改笔，是则此为初稿，他本则为第二稿也。原卷无笔者款置［识］，只有神象［像］头顶写一长方格，内注明某某金童玉女，及某某真人仙伯帝侯王等类，鉴藏章十余枚，如稽古殿宝、赵子昂、二樵山人等。此卷大德丁酉秋顾氏以二百金购归，经名家鉴定者，吾意原系唐代壁画原稿，经北宋名手临抚收藏。该卷运笔鬼斧神工，确是稀世珍奇，勿论一稿二稿，想均为后人重临者，非原作者手笔也。如此瑰伟之壁画造象［像］，各臻巧妙，八十余法相及装饰物件，无一相同，实为吾国空前巨制，可称古装人物画之典型。余无缘获睹真迹，殊感遗憾。此图系借友人所藏原作照片重临者。复制中该照片被索还，故仅及全卷之半，并系该卷题跋于此，以识不忘耳。一九五六年七月盛暑关山月补记于武昌。

印章：关山月（白文）岭南人（朱文）

山月之玺（朱文）

此卷之歷火淵源必遠宗朝乾道八年六月堂岐陽子鈞書跋

郭若五帝朝元圖吳道子畫元朝大德甲戌八同雪舟吳興

趙畫順跋絲為朝元仙伏謂係武宗元真蹟並情

嘉慶三年琰兩跋此卷之著況第一卷神氣其實

力似見此卷設精細而橺櫳時有段華足刻此石行

福地東刻為平三章也　原卷东童寺顯道祇

有神家洛頂留一長方格內註經集之金童玉女及集之真

人仙伯章侯額鑑藏章十解枚似譜古殿寶趙子昂

三樓山人蓉此卷大㮣丁酉秋顧氏好二言金歸帰

經名家鑑定者吾意原孫唐代歷盡原福語北宗名

手順搨收藏該卷運筆冠全神之確是彌壽勿論

一福之廉却拘為似大重臨者非原心点之軍也

此此現偉之歷畫造家之臻巧妙以下解後相及裝

飾物性無二相日寶如昏國宝莒而長裴②稱若裝人於手畫

之典製　朱名緣獲睹真流徐感遠斷此圖你借

友人之所藏花影底重臨此幅智中該要居複索

遠收償及全卷之半並示該卷題跋却此

以識示忘耳

一九三二年青月鐵馬裝

　　愛月神記於武昌

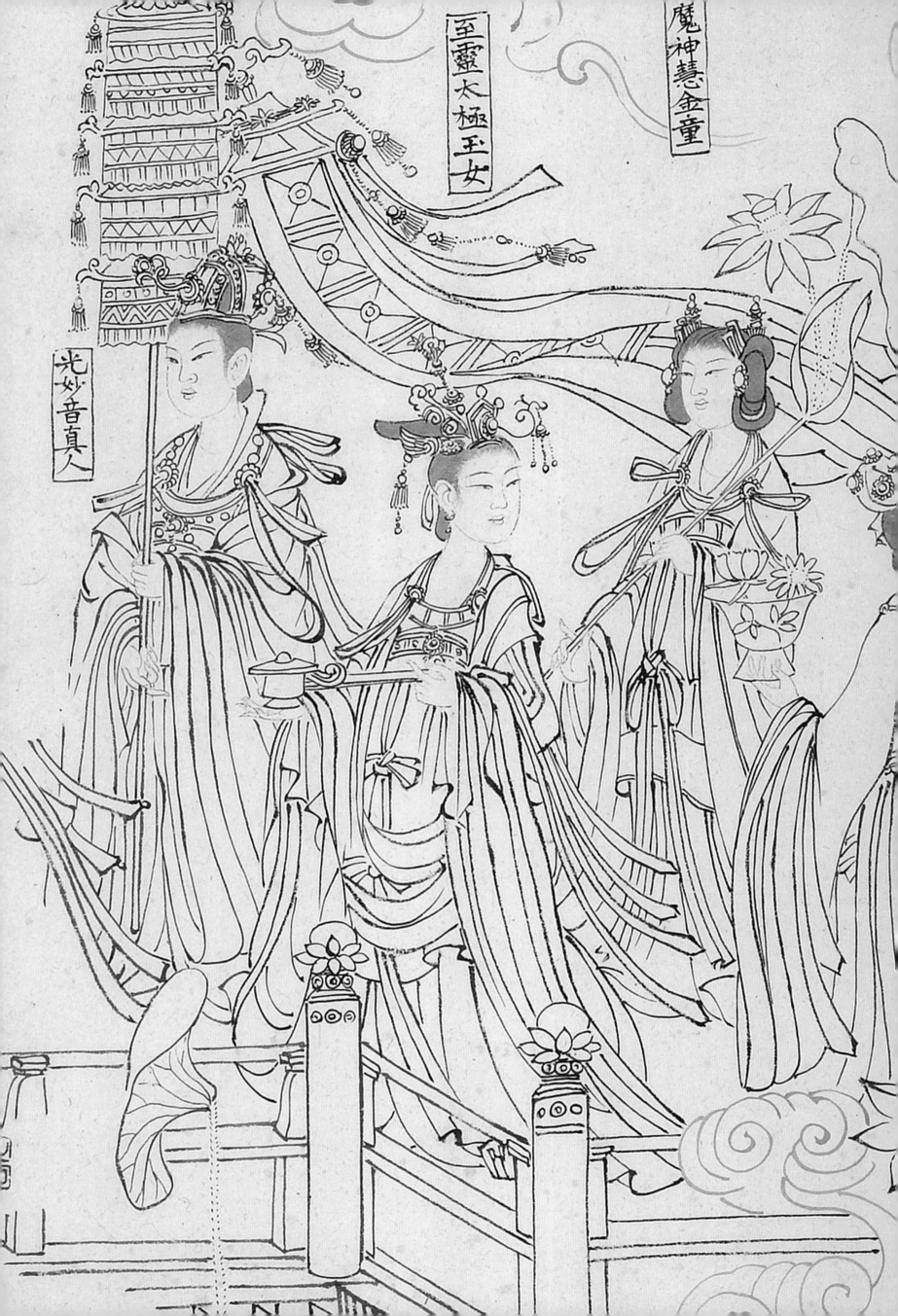

魔神慧金童

至靈太極玉女

光妙音真人

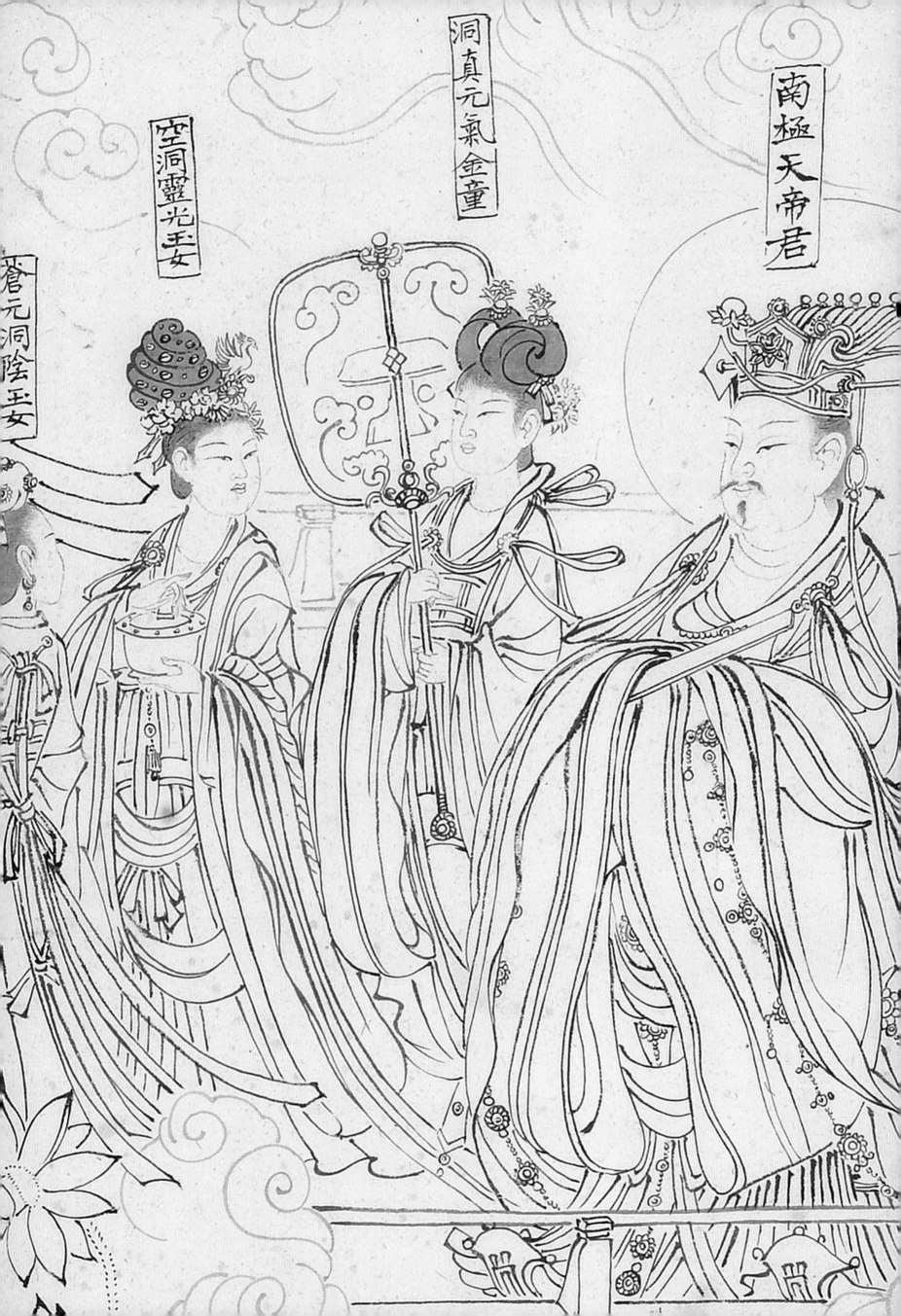

太極仙伙　飛天神王　明星大神　破邪力士　天丁力士　威顯神王　舉拳金剛　天騎甲辛

一九四七年臨于蘭州

海空梵行童　開光童子　開明童子　太丹玉女　太清仙伯　流光靈童　元陽童子　扶桑大帝　西靈玉童　妙行真人　九疑仙侯

2. 瓷 画

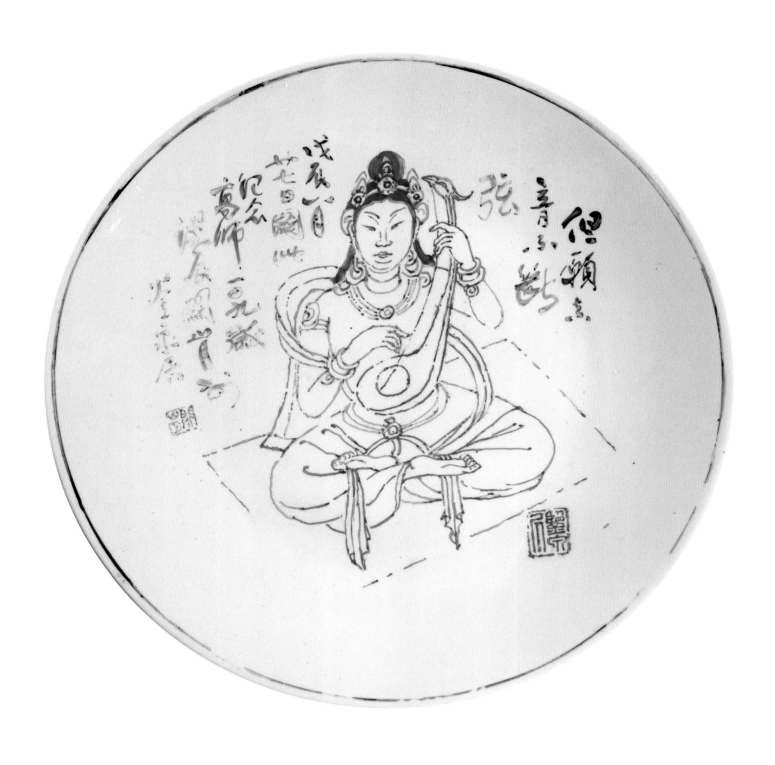

瓷盘作品（一）

1988年

直径：45.5 cm

瓷盘水墨设色

私人藏

款识：但愿真音不断弦。戊辰八月廿七日图此纪念高师
一〇九岁诞辰，关山月于鉴泉居。

印章：关山月（朱文）鉴泉居（朱文）

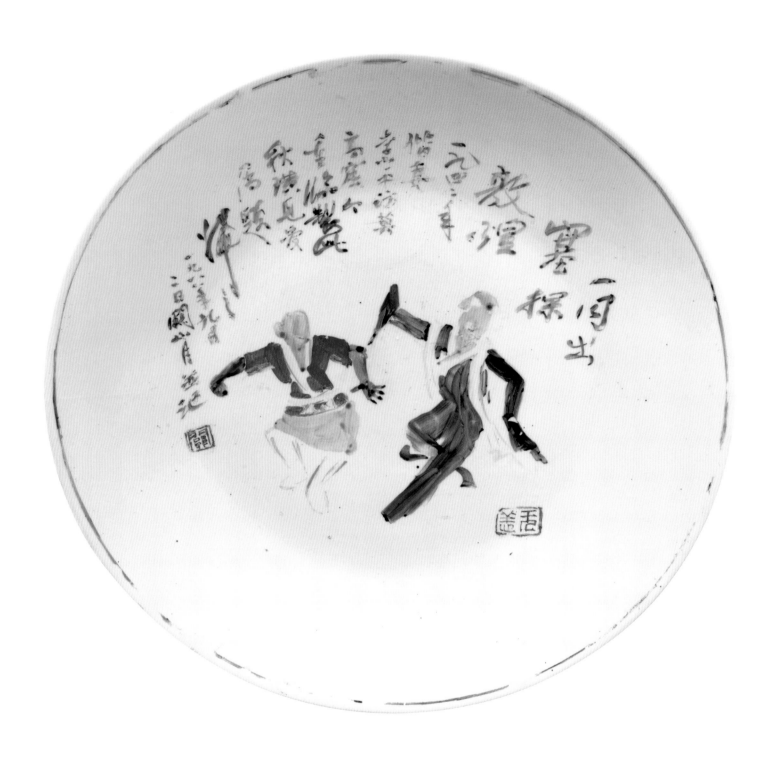

瓷盘作品（二）

1988年
直径：45.5 cm
瓷盘水墨设色
私人藏

款识：一同出塞探敦煌。一九四二年偕妻李小平访莫高窟，
　　　今重临制此，秋璜见爱属题归之。一九八八年九月二日，
　　　关山月并记。
印章：关（朱文）　无恙（朱文）

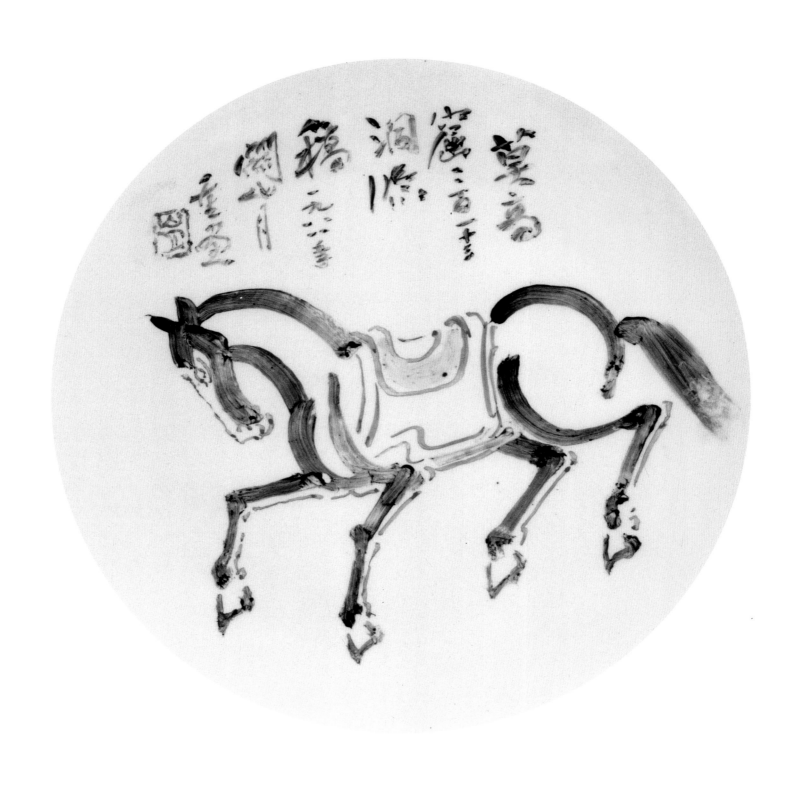

瓷盘作品（三）

1988年

直径：45.5 cm

瓷盘水墨设色

私人藏

款识：莫高窟二百一十三洞临稿，一九八八年关山月重画。

印章：山月（朱文）

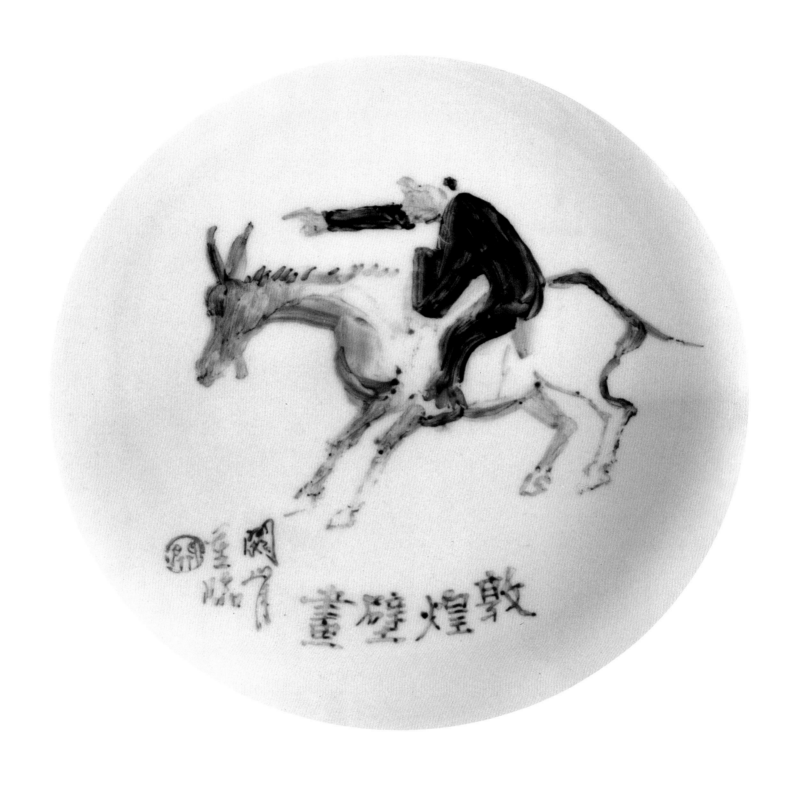

瓷盘作品（四）

1988年
直径：45.5 cm
瓷盘水墨设色
私人藏

款识：敦煌壁画，关山月重临。
印章：关（朱文）

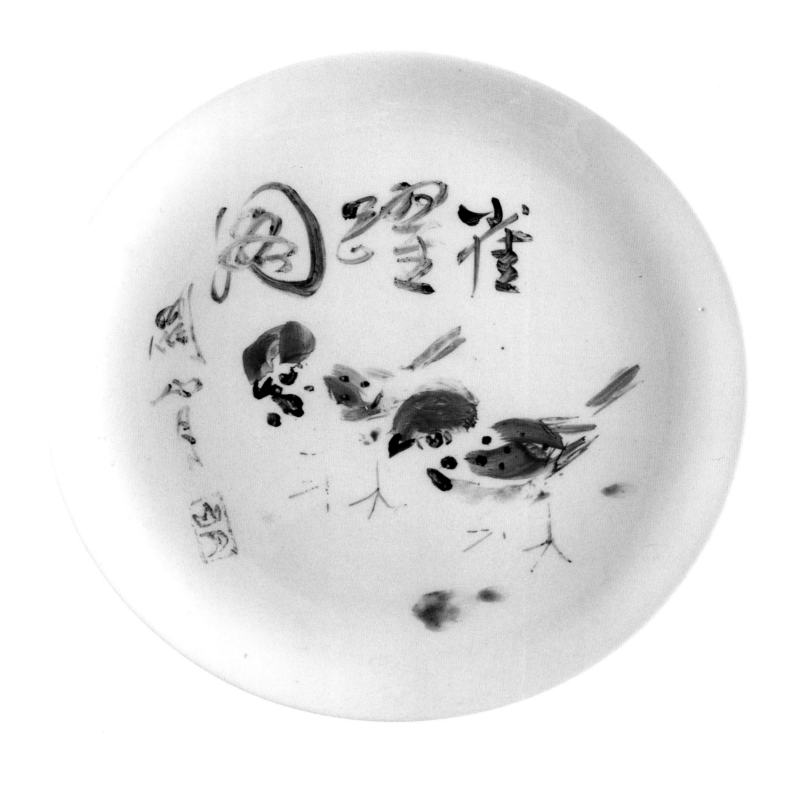

瓷盘作品（五）

1988年
直径：45.5 cm
瓷盘水墨设色
私人藏

款识：雀跃图。关山月。
印章：山月（朱文）

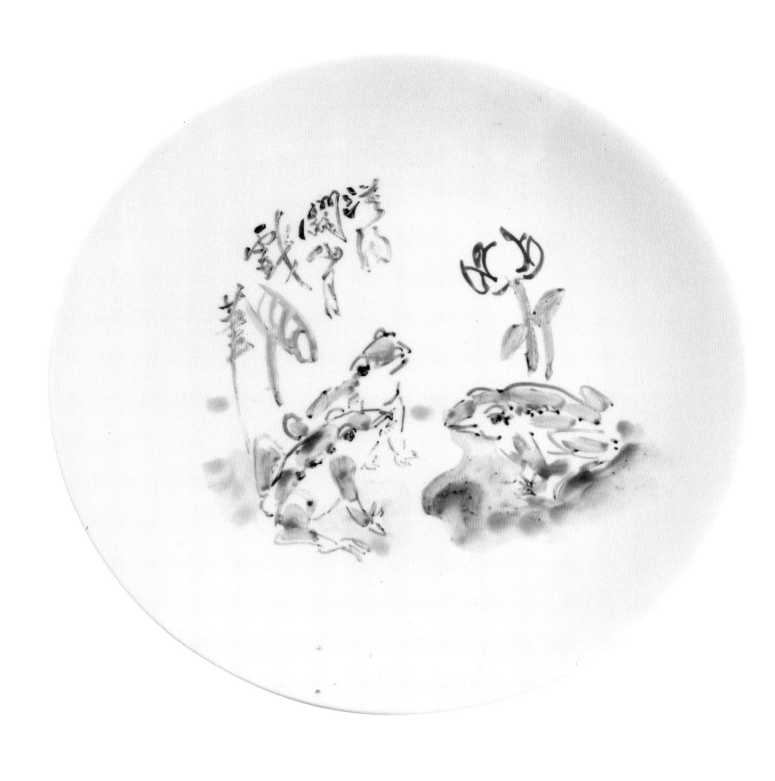

瓷盘作品（六）

1988年
直径：45.5 cm
瓷盘水墨设色
私人藏
款识：漠阳关山月戏笔。

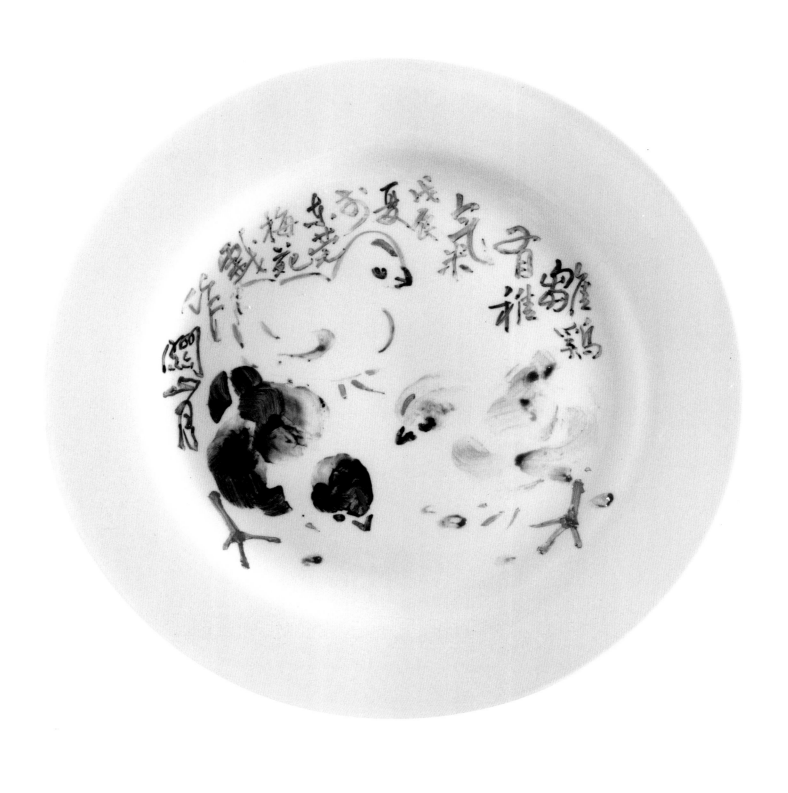

瓷盘作品（七）

1988年
直径：45.5 cm
瓷盘水墨设色
私人藏

款识：雏鸡有稚气。戊辰夏于东莞梅苑戏作。关山月。

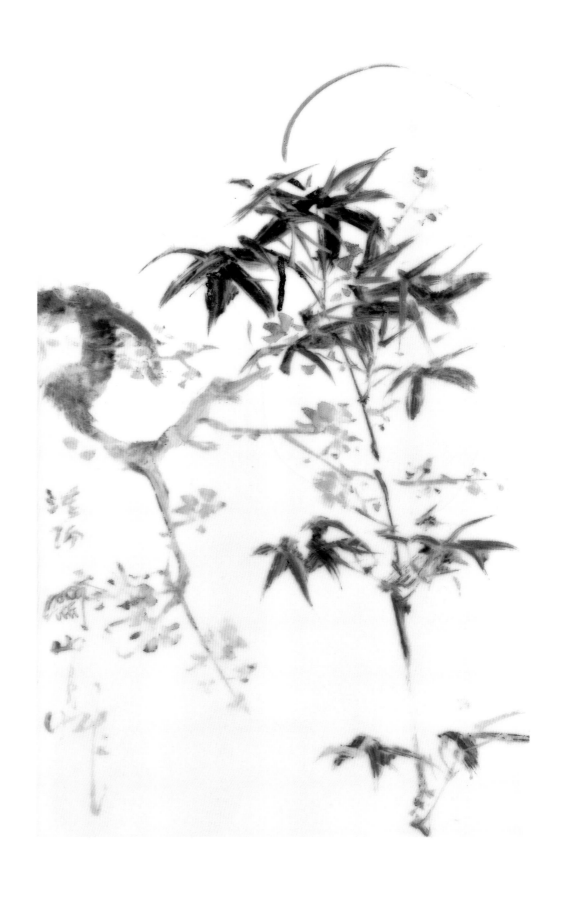

瓷板作品

1997年
56 cm × 34 cm
瓷板水墨设色
私人藏

款识：漠阳关山月作。

3. 连环画

《虾球传》第三部《山长水远》(全册 98 幅，
选取 58 幅)

1949年
22 cm × 27 cm
纸本水墨
私人藏

1949年，《虾球传》第三部《山长水远》连环画封面设计稿。

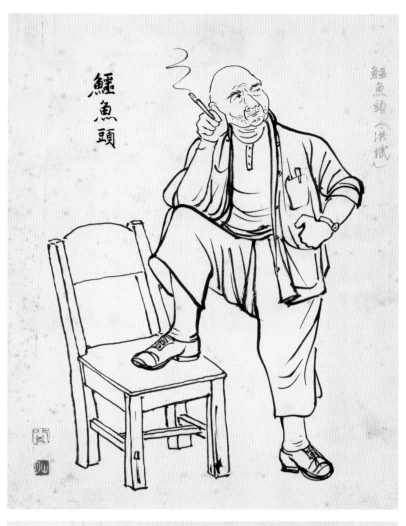

鱷魚頭

鱷魚頭（洪斌）

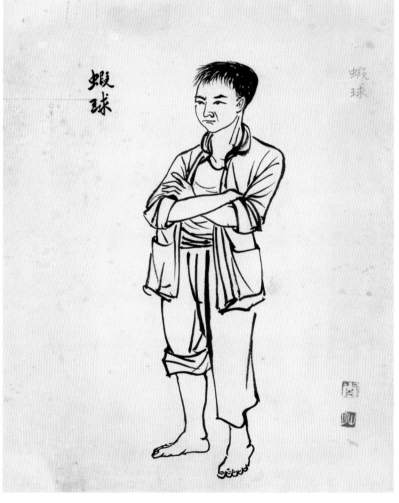

蝦球

蝦球

《虾球传》第三部《山长水远》1

款识：鳄鱼头（洪斌）。

印章：关（朱文）山月（白文）

《虾球传》第三部《山长水远》2

款识：虾球。

印章：关（朱文）山月（白文）

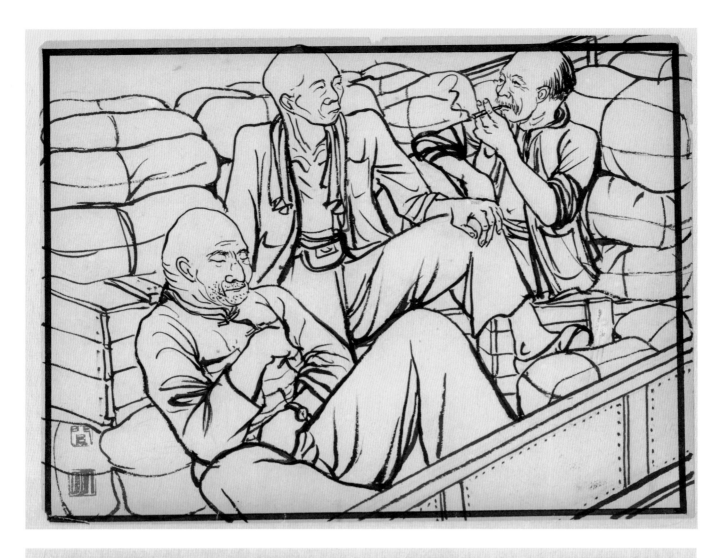

《虾球传》第三部《山长水远》3　　　　《虾球传》第三部《山长水远》4

印章：关（朱文）山月（白文）　　　　印章：关（朱文）山月（白文）

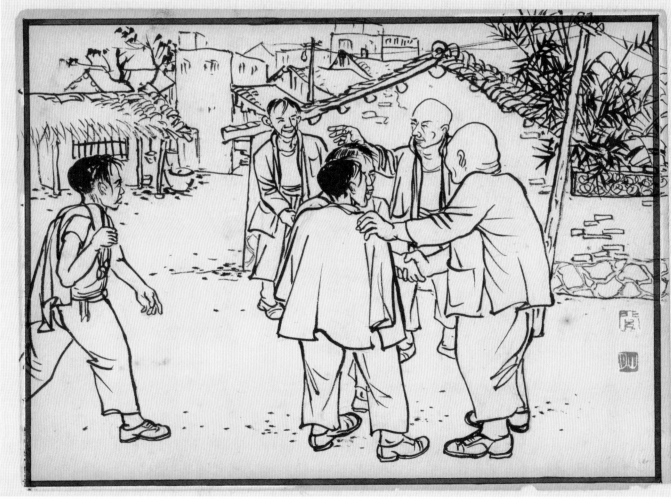

《虾球传》第三部《山长水远》5 　　　《虾球传》第三部《山长水远》6
　印章：关（朱文）山月（白文）　　　　印章：关（朱文）山月（白文）

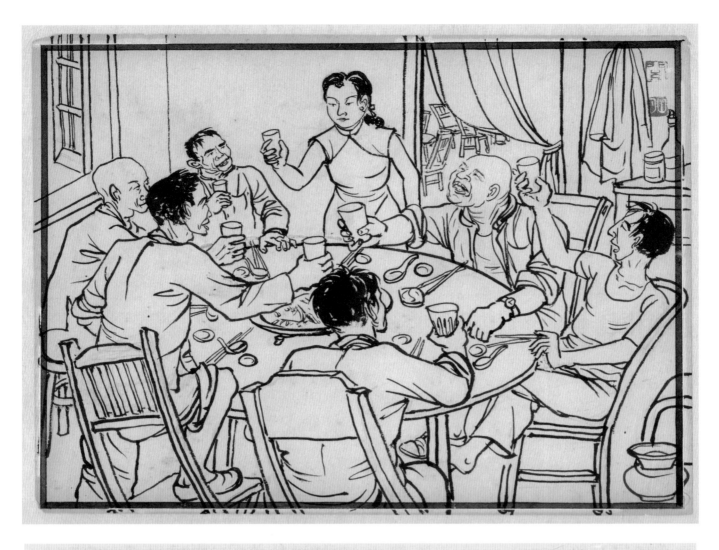

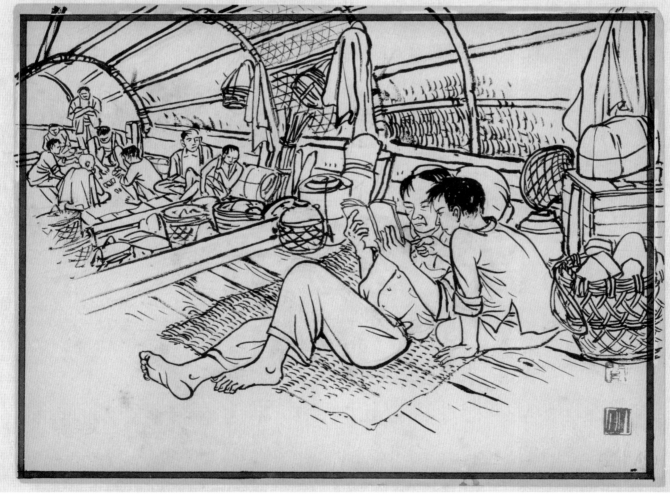

《虾球传》第三部《山长水远》7　　　　《虾球传》第三部《山长水远》8

印章：关（朱文）山月（白文）　　　　印章：关（朱文）山月（白文）

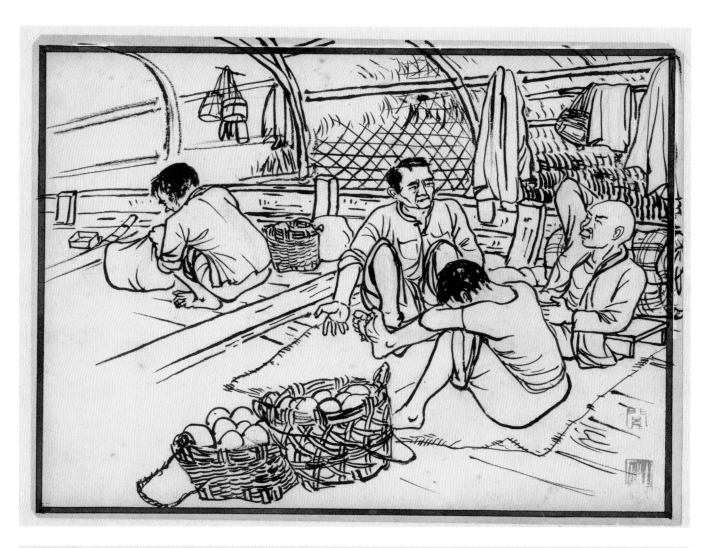

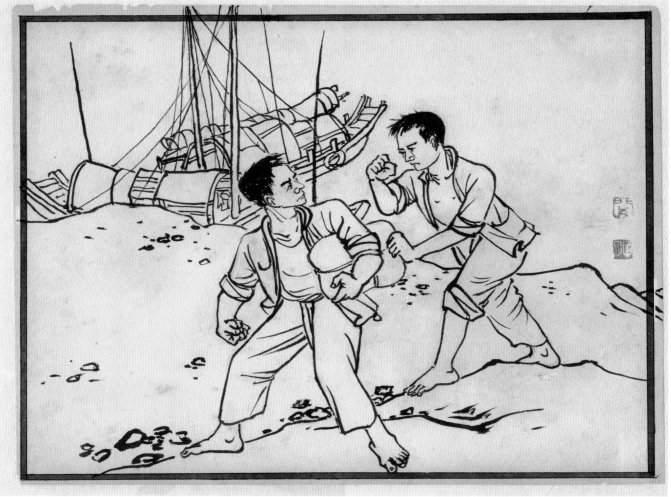

《虾球传》第三部《山长水远》9　　　《虾球传》第三部《山长水远》10

印章：关（朱文）山月（白文）　　　印章：关（朱文）山月（白文）

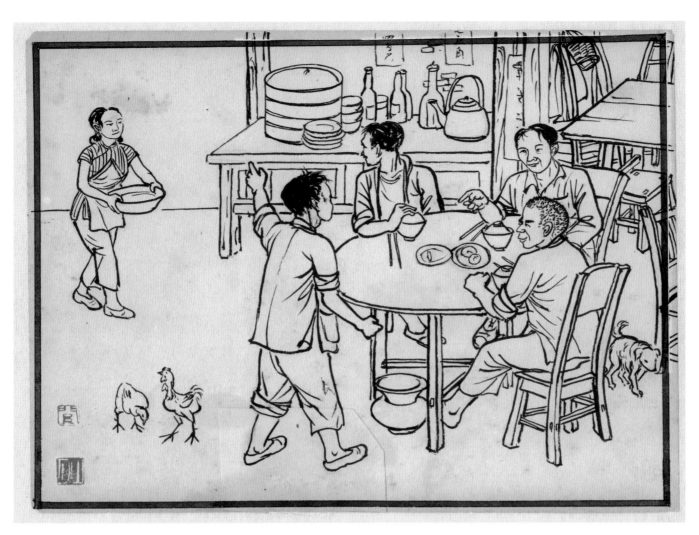

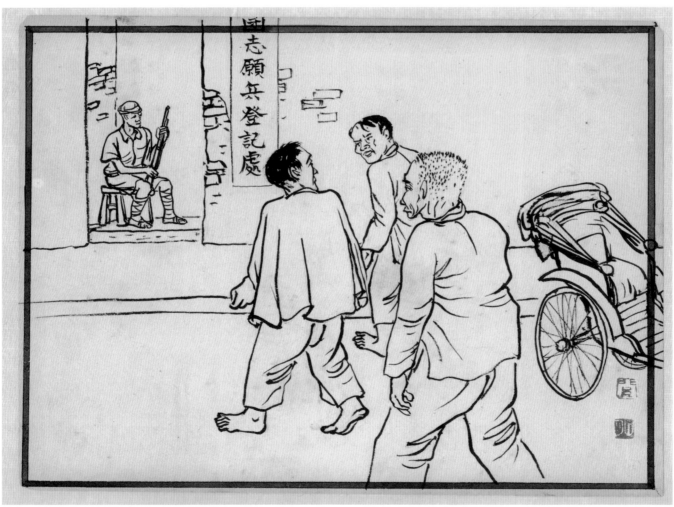

《虾球传》第三部《山长水远》11　　《虾球传》第三部《山长水远》12

印章：关（朱文）山月（白文）　　印章：关（朱文）山月（白文）

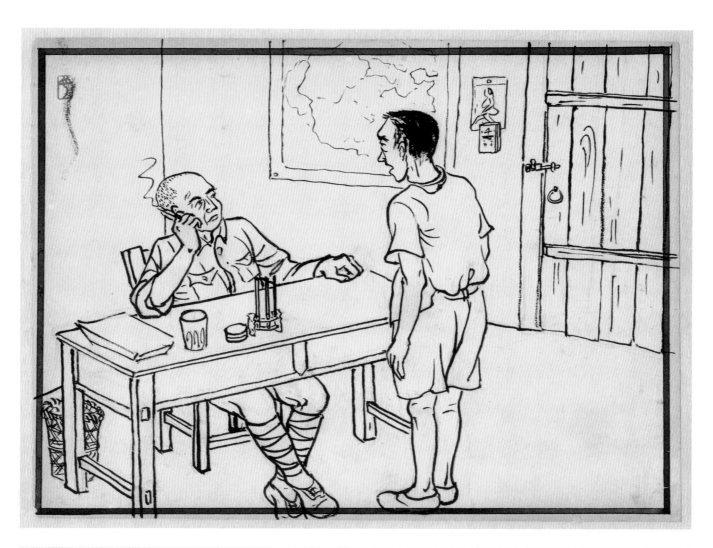

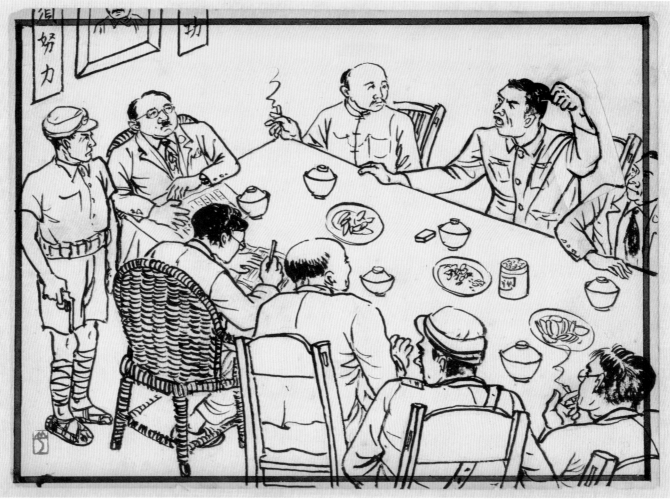

《虾球传》第三部《山长水远》13　　　《虾球传》第三部《山长水远》14

印章：山月（朱文）　　　　　　　印章：山月（朱文）

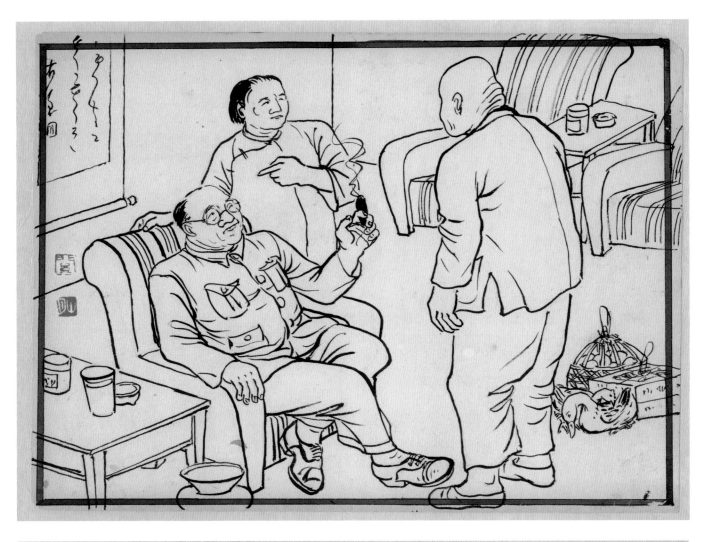

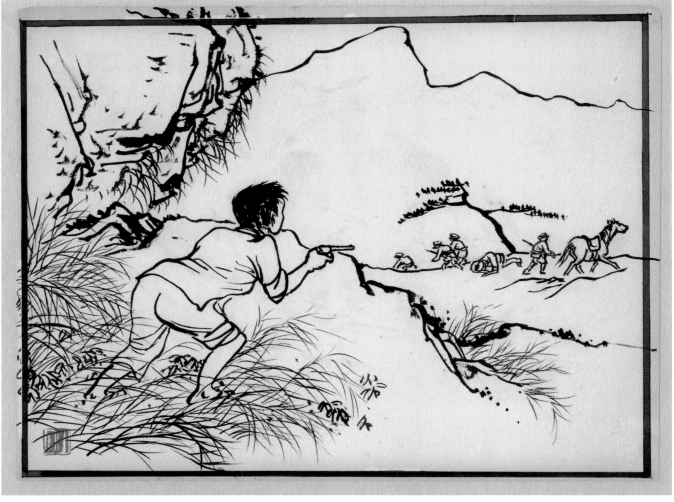

《虾球传》第三部《山长水远》15　　　　《虾球传》第三部《山长水远》16

印章：关（朱文）山月（白文）　　　　印章：山月（白文）

《虾球传》第三部《山长水远》17 《虾球传》第三部《山长水远》18

印章：山月（朱文） 印章：山月（朱文）

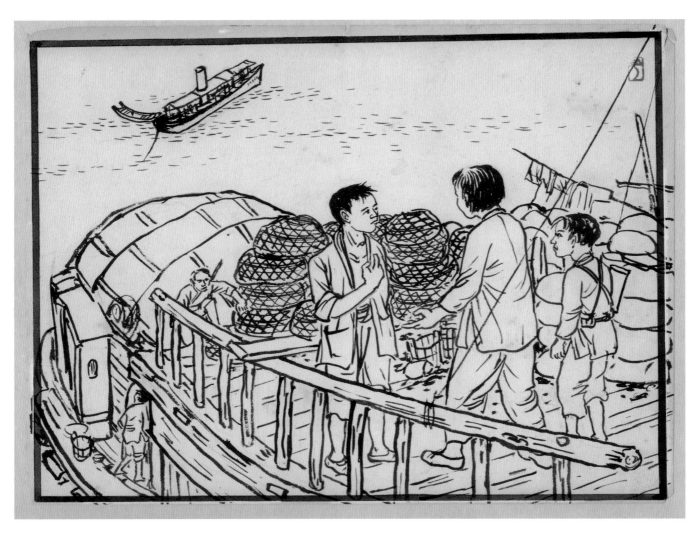

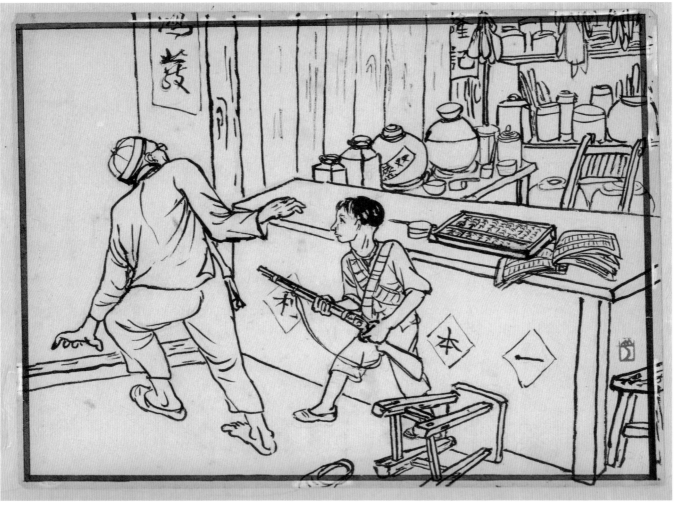

《虾球传》第三部《山长水远》19　　　《虾球传》第三部《山长水远》20

印章：山月（朱文）　　　　　　　　印章：山月（朱文）

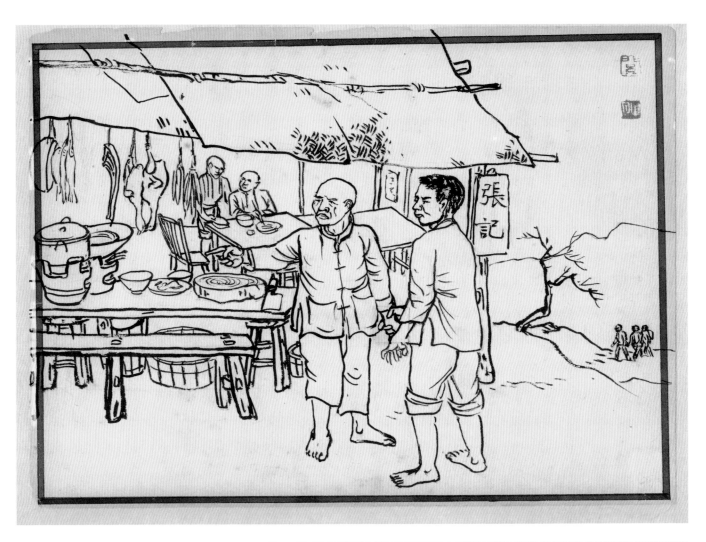

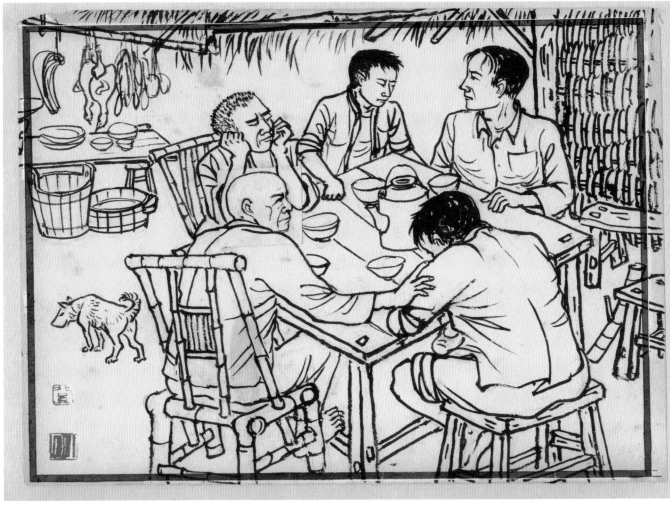

《虾球传》第三部《山长水远》21　　　《虾球传》第三部《山长水远》22

印章：关（朱文）山月（白文）　　　　印章：关（朱文）山月（白文）

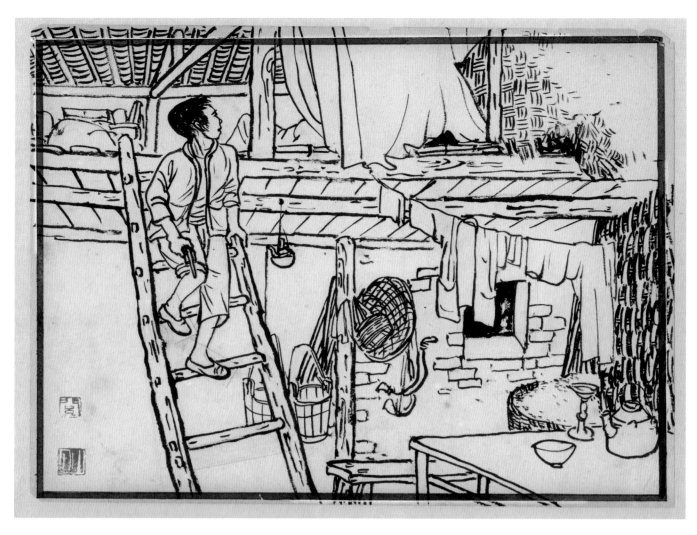

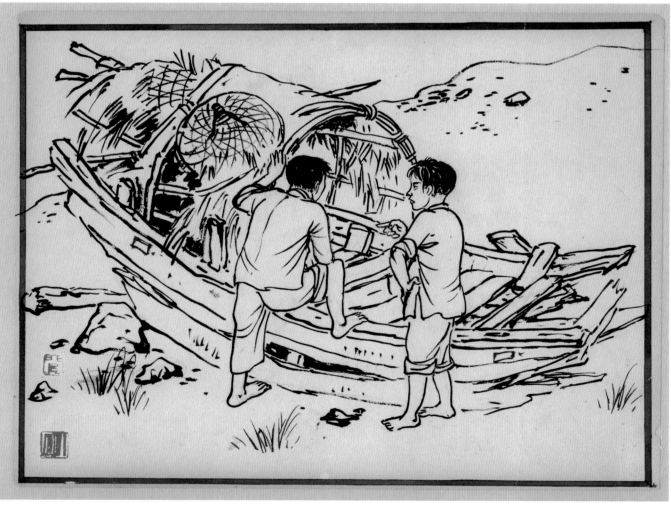

《虾球传》第三部《山长水远》23　　《虾球传》第三部《山长水远》24

印章：关（朱文）山月（白文）　　　印章：关（朱文）山月（白文）

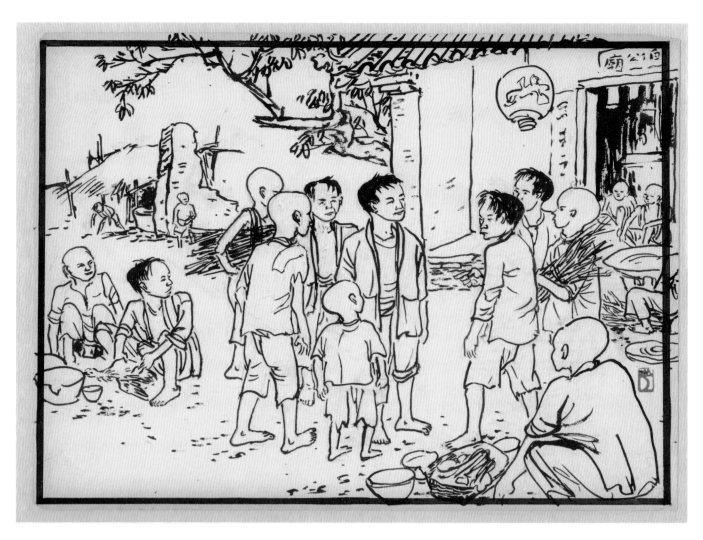

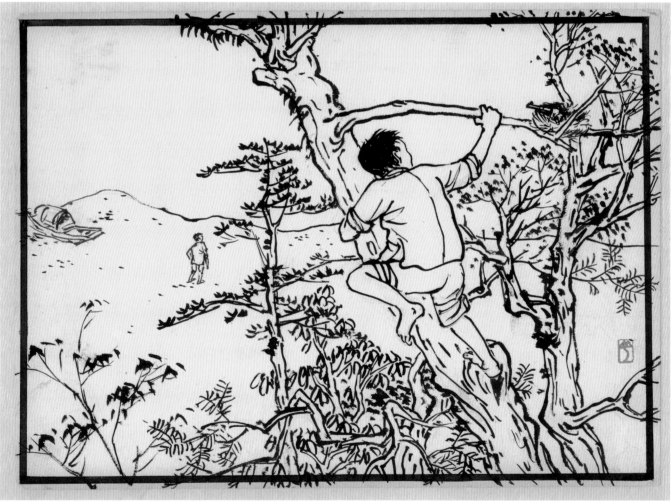

《虾球传》第三部《山长水远》25　　　《虾球传》第三部《山长水远》26

印章：山月（朱文）　　　　　　　　印章：山月（朱文）

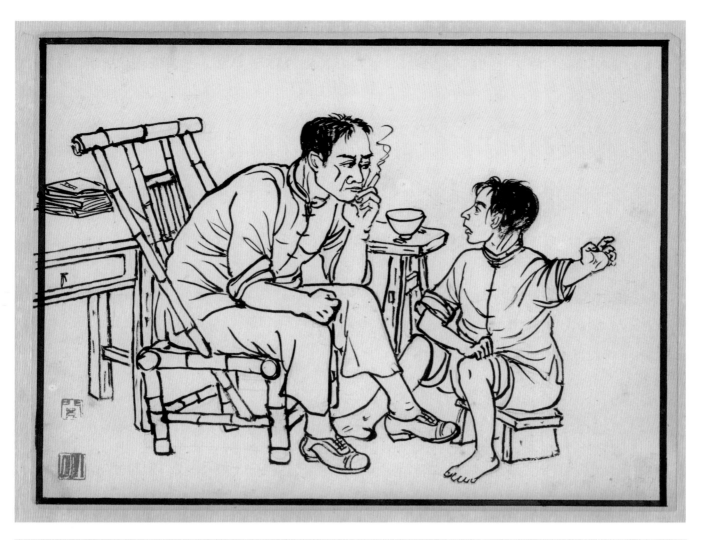

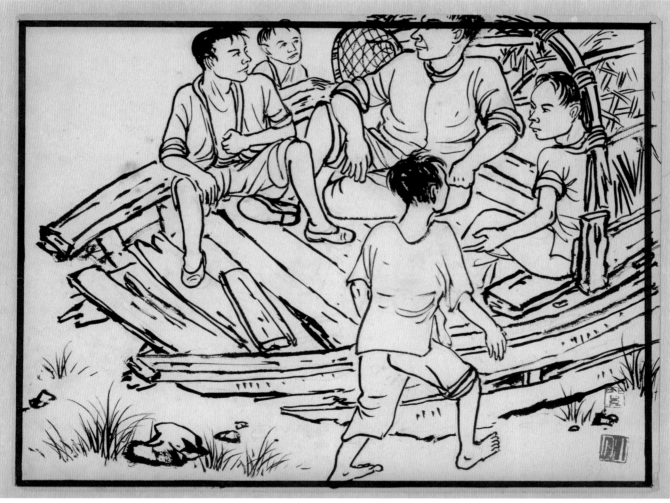

《虾球传》第三部《山长水远》27　　　《虾球传》第三部《山长水远》28

印章：关（朱文）山月（白文）　　　印章：关（朱文）山月（白文）

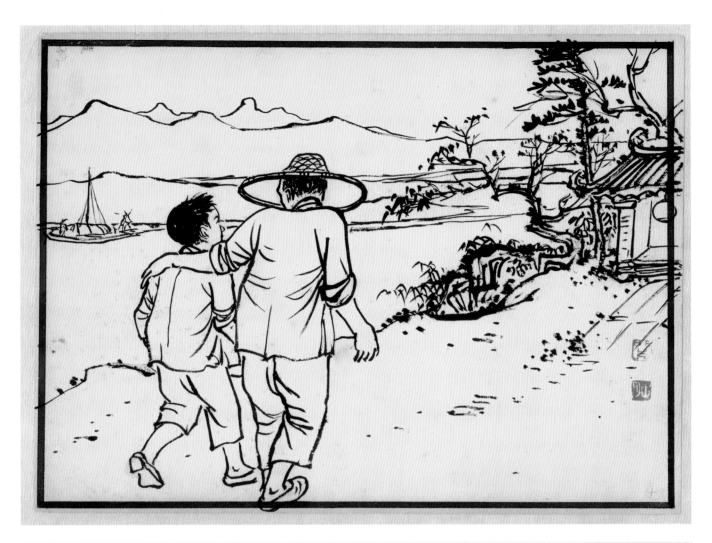

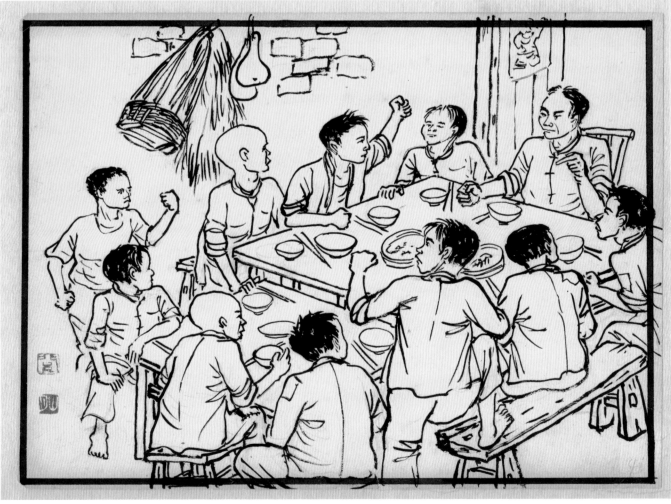

《虾球传》第三部《山长水远》29　　　　《虾球传》第三部《山长水远》30

印章：关（朱文）山月（白文）　　　　印章：关（朱文）山月（白文）

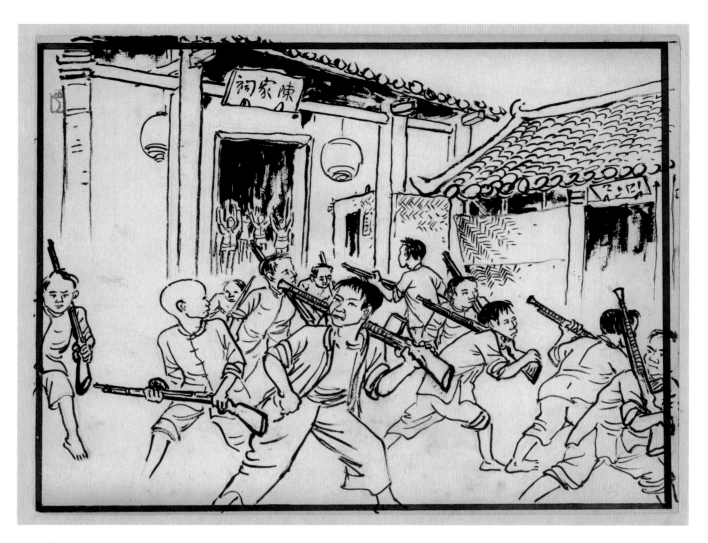

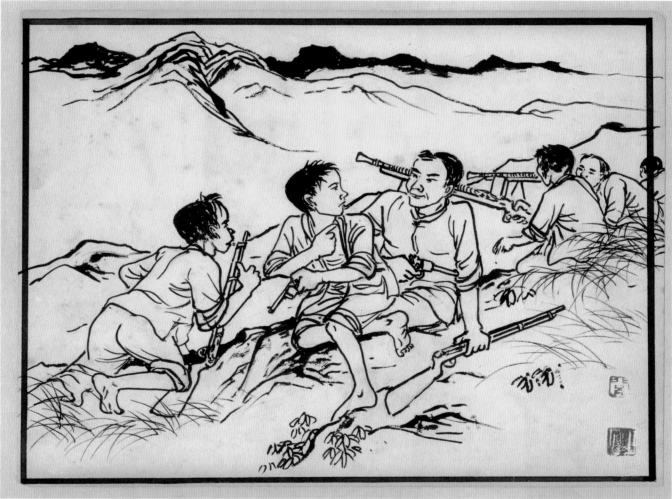

《虾球传》第三部《山长水远》31　　　《虾球传》第三部《山长水远》32

印章：山月（朱文）　　　　　　　印章：关（朱文）山月（白文）

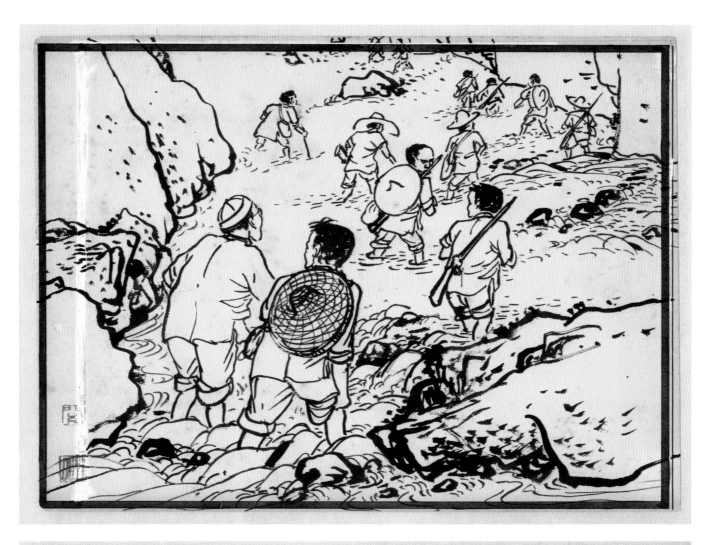

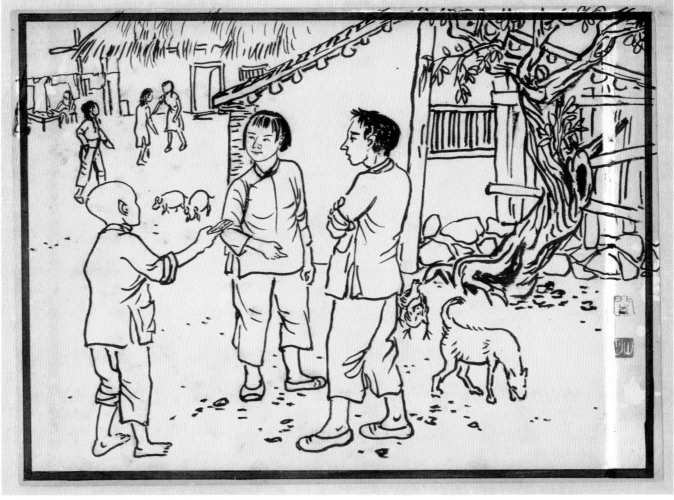

《虾球传》第三部《山长水远》33　　　《虾球传》第三部《山长水远》34
印章：关（朱文）山月（白文）　　　　印章：关（朱文）山月（白文）

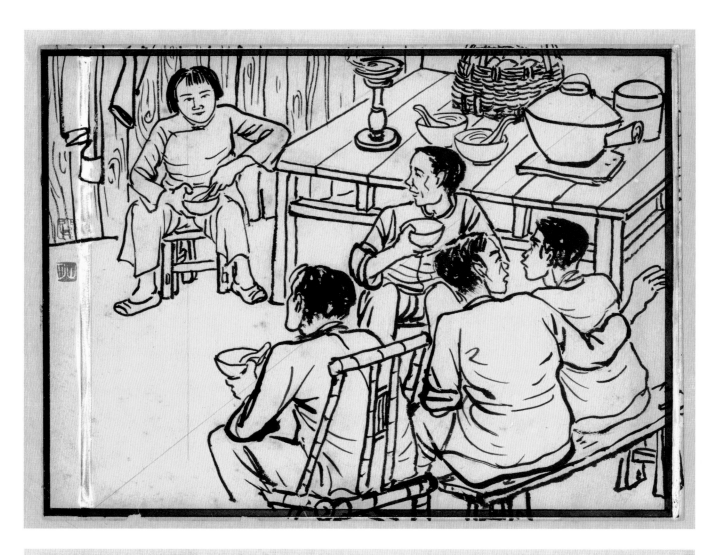

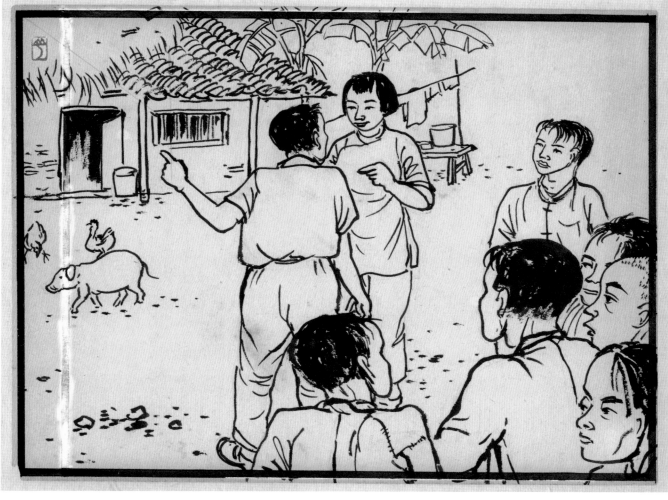

《虾球传》第三部《山长水远》35 《虾球传》第三部《山长水远》36

印章：关（朱文）山月（白文） 印章：山月（朱文）

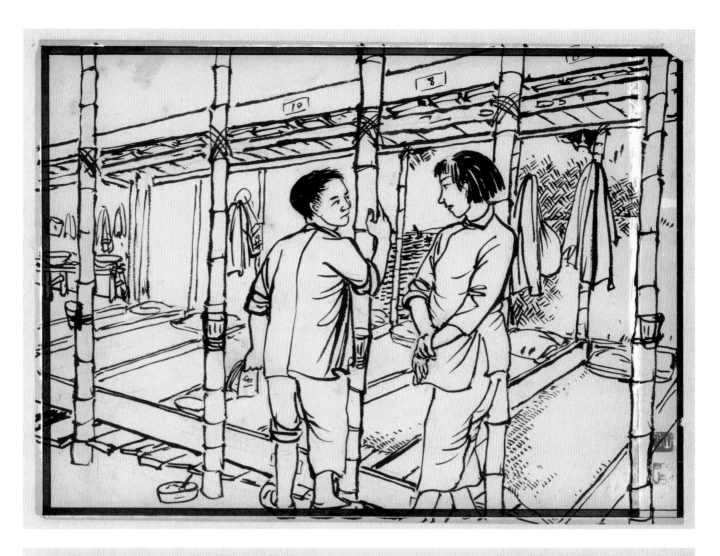

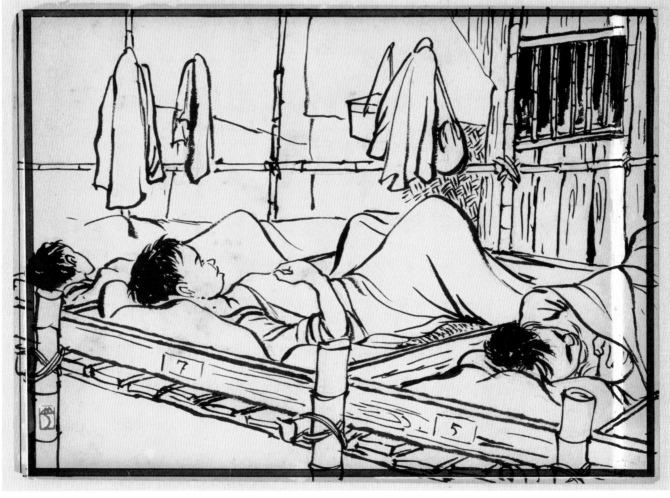

《虾球传》第三部《山长水远》37　　　　《虾球传》第三部《山长水远》38

印章：关（朱文）山月（白文）　　　　印章：山月（朱文）

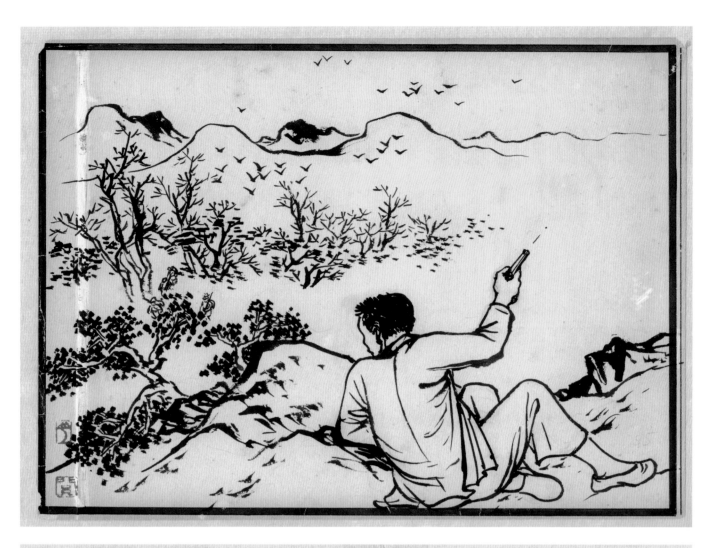

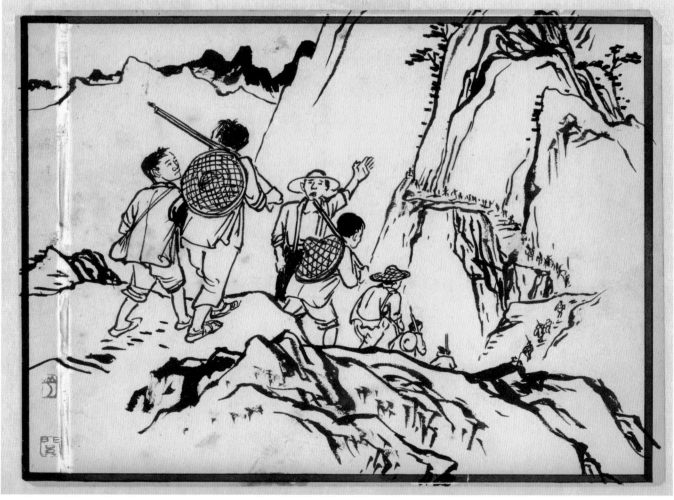

《虾球传》第三部《山长水远》39　　　　《虾球传》第三部《山长水远》40

印章：关（朱文）山月（朱文）　　　　印章：关（朱文）山月（朱文）

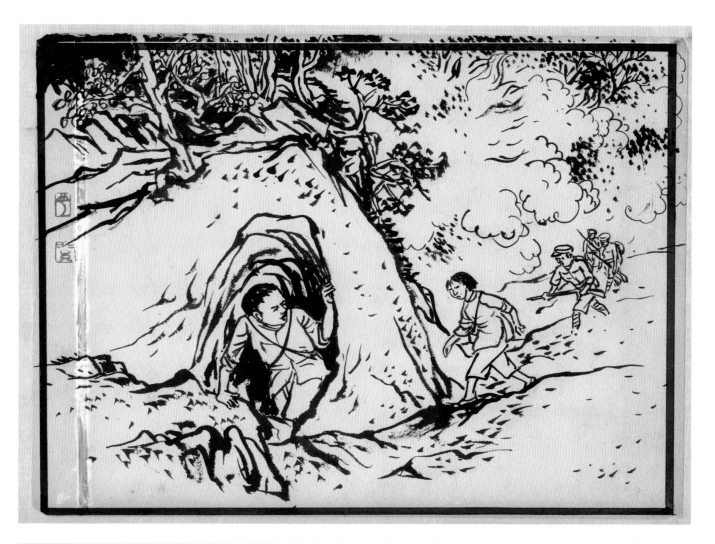

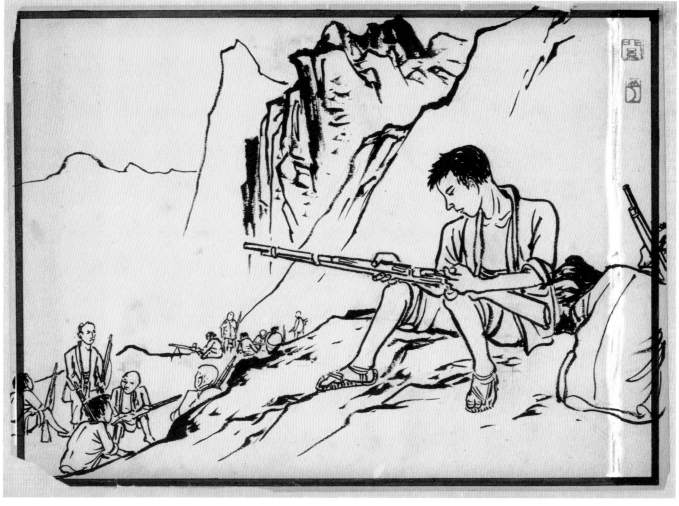

《虾球传》第三部《山长水远》41　　　《虾球传》第三部《山长水远》42

印章：关（朱文）山月（朱文）　　　印章：关（朱文）山月（朱文）

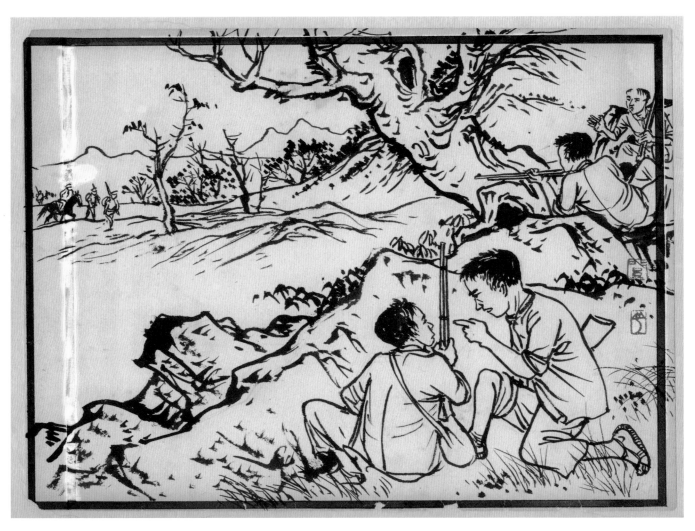

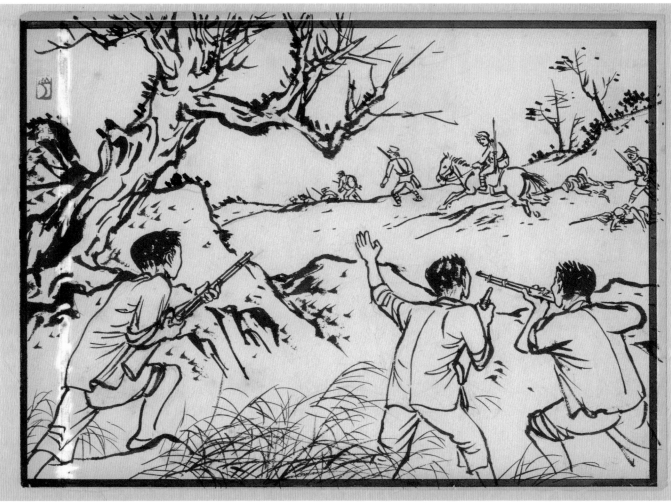

《虾球传》第三部《山长水远》43 　　《虾球传》第三部《山长水远》44

印章：关（朱文）山月（朱文）　　印章：关（朱文）山月（朱文）

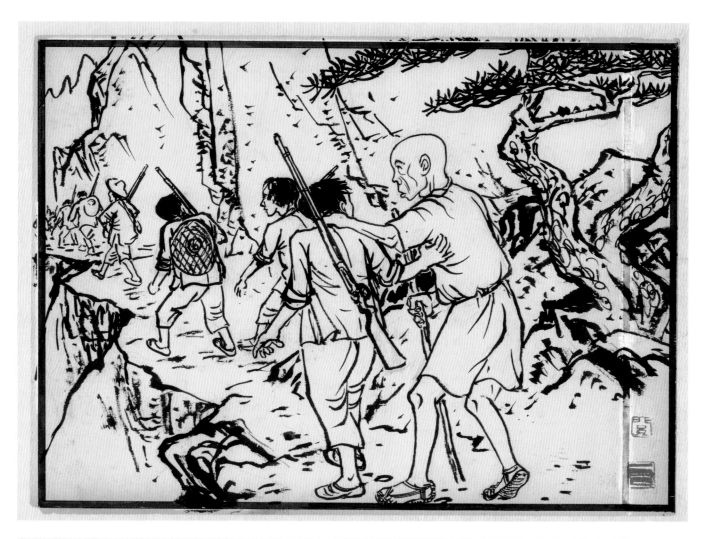

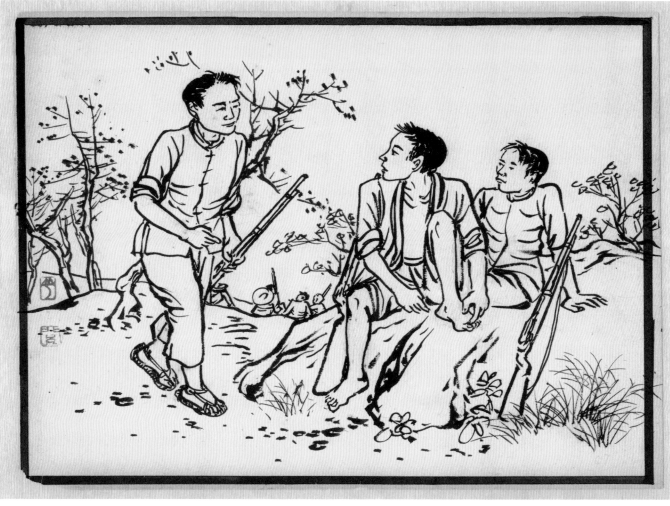

《虾球传》第三部《山长水远》45　　　　《虾球传》第三部《山长水远》46

印章：关（朱文）山月（白文）　　　　印章：关（朱文）山月（朱文）

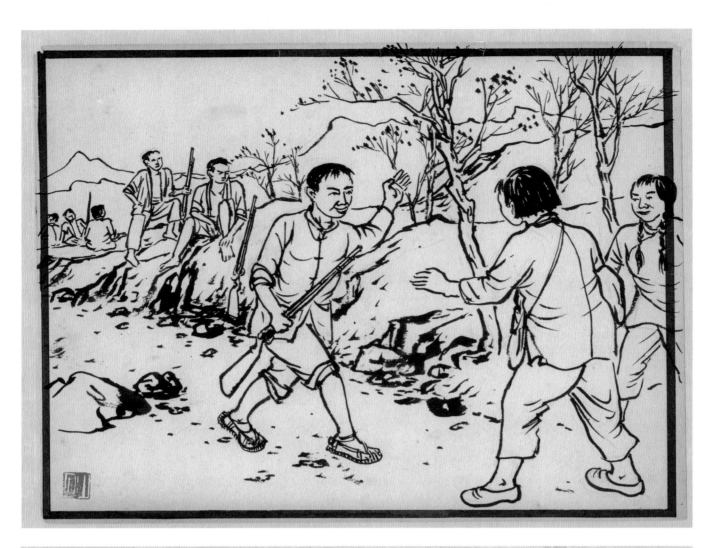

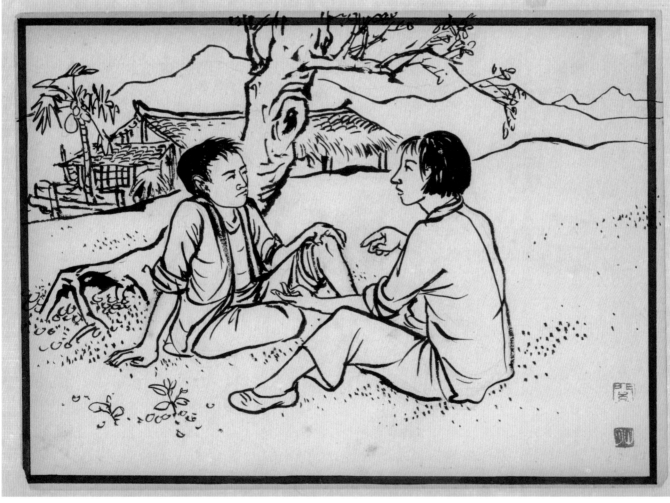

《虾球传》第三部《山长水远》47　　　　《虾球传》第三部《山长水远》48

印章：山月（白文）　　　　　　　　印章：关（朱文）山月（白文）

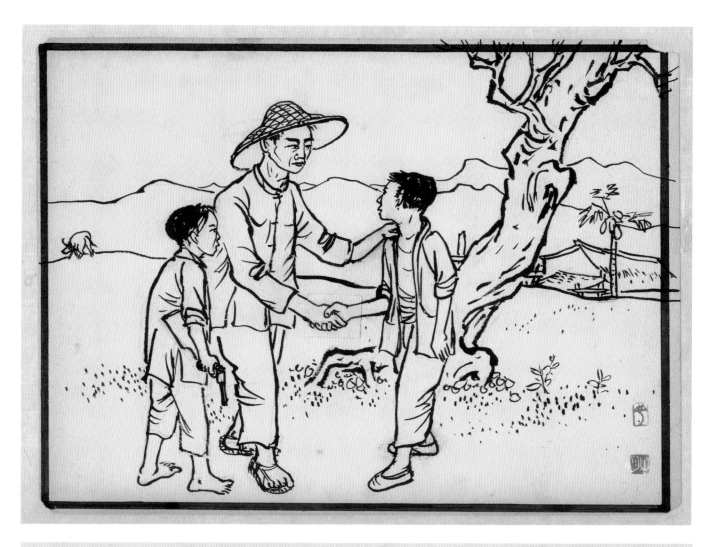

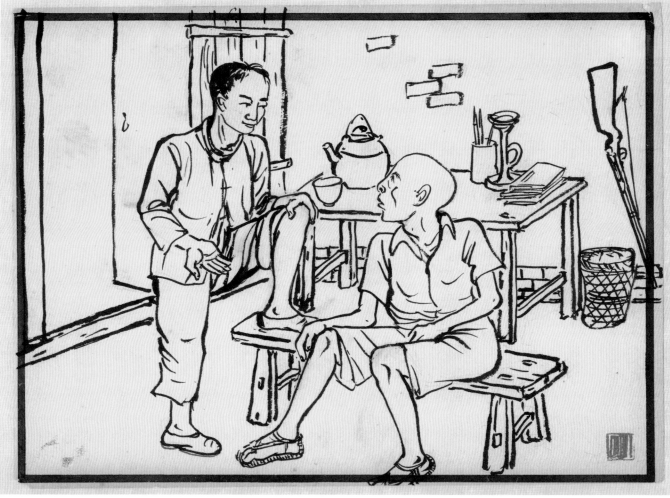

《虾球传》第三部《山长水远》49　　　　《虾球传》第三部《山长水远》50
印章：山月（朱文）山月（白文）　　　印章：山月（白文）

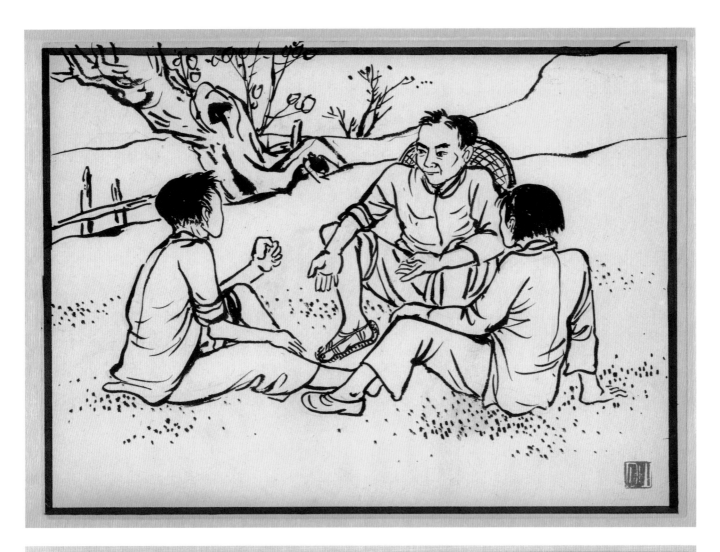

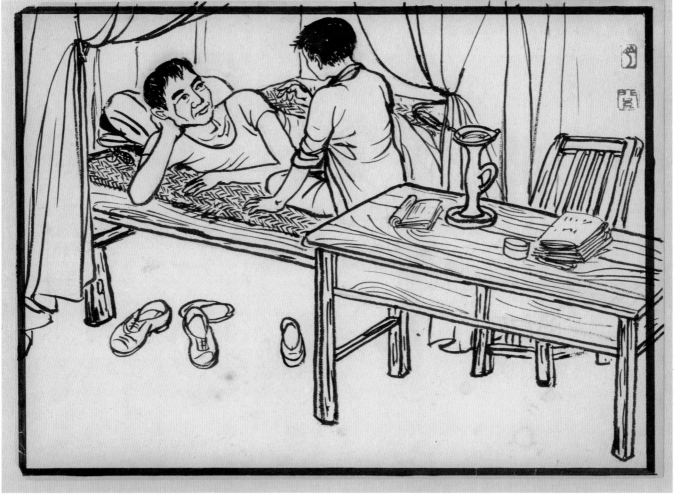

《虾球传》第三部《山长水远》51　　　《虾球传》第三部《山长水远》52

印章：山月（白文）　　　　　　　印章：关（朱文）山月（朱文）

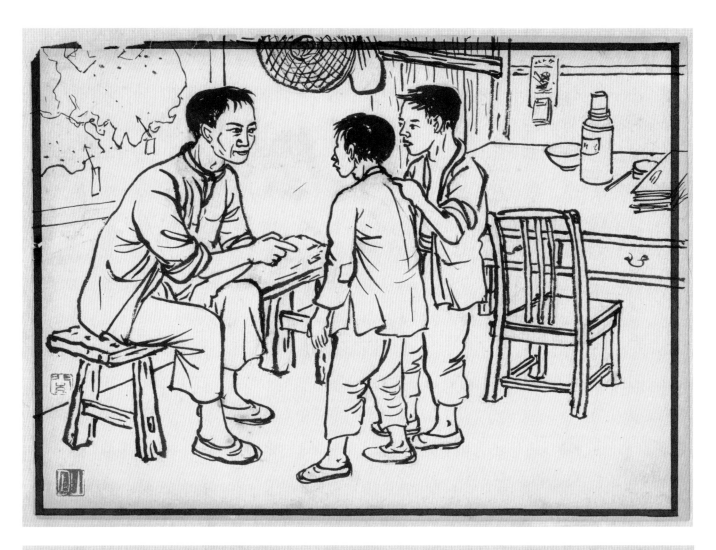

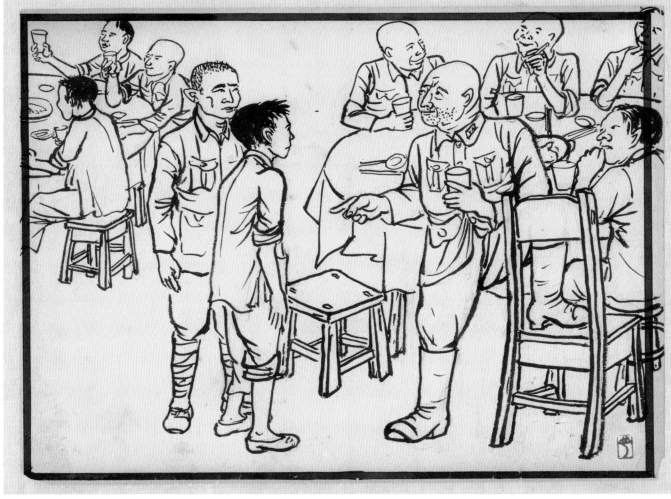

《虾球传》第三部《山长水远》53　　　《虾球传》第三部《山长水远》54

印章：关（朱文）山月（白文）　　　印章：山月（朱文）

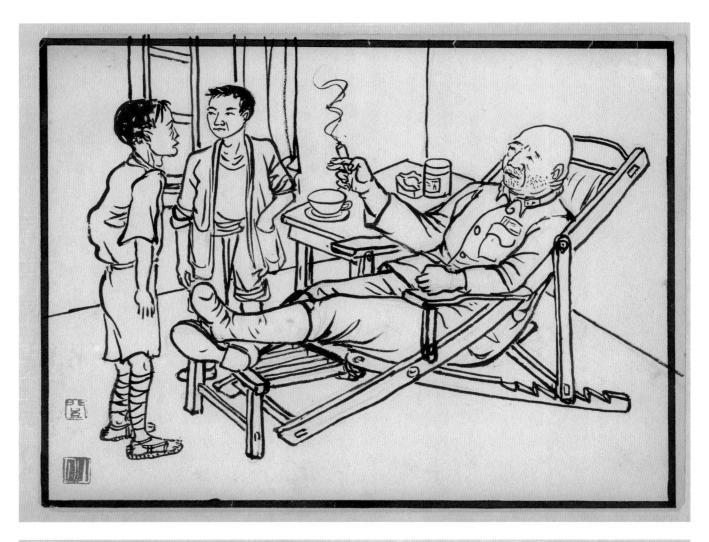

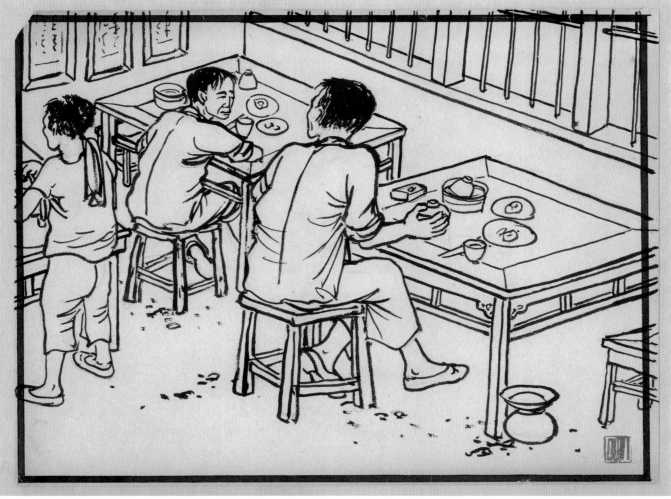

《虾球传》第三部《山长水远》55　　　　《虾球传》第三部《山长水远》56

印章：关（朱文）山月（白文）　　　　　印章：山月（白文）

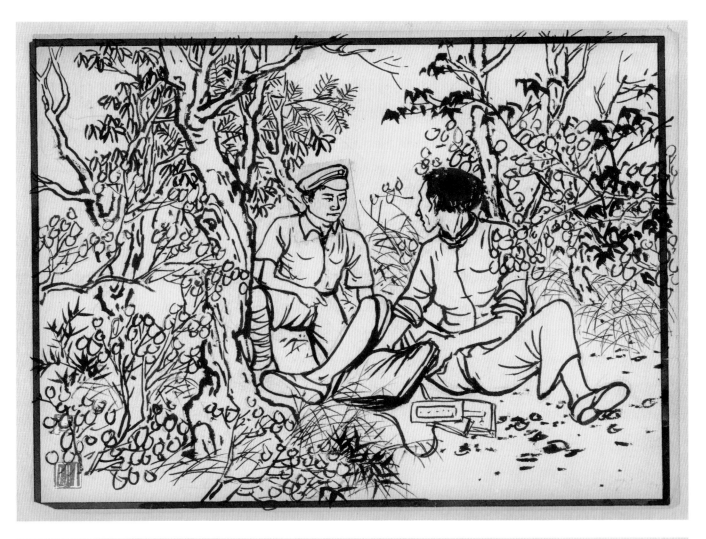

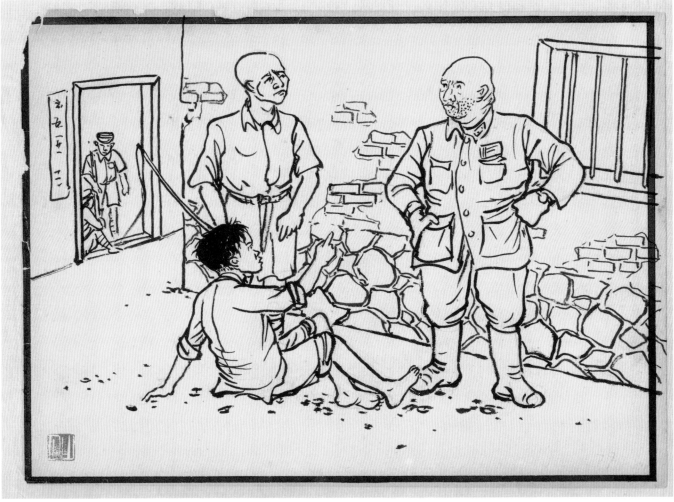

《虾球传》第三部《山长水远》57　　　　《虾球传》第三部《山长水远》58

印章：关（朱文）山月（白文）　　　　　印章：山月（白文）

《马骝精》（选取 76 幅）

20世纪50年代
6.6 cm×9.7 cm
纸本（出版物复印件）
关山月美术馆藏

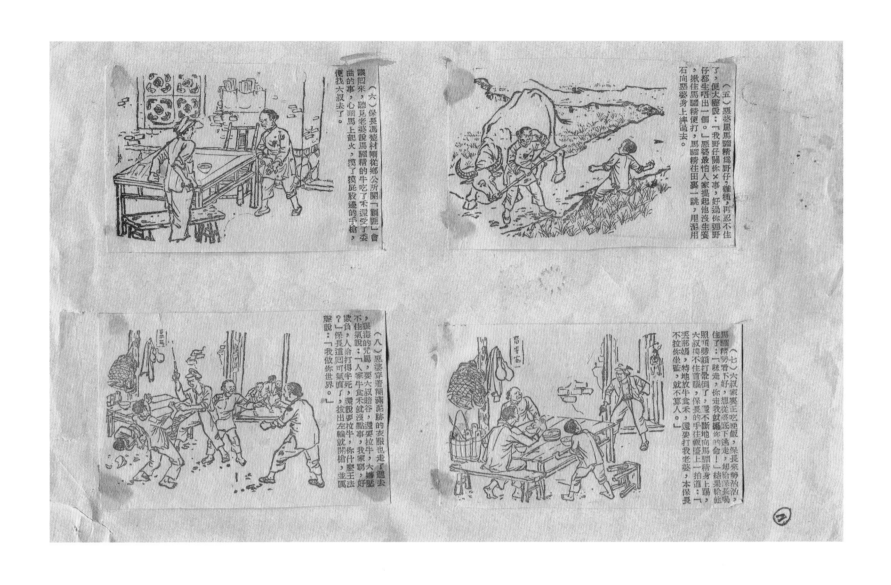

（五）惡婆罵馬騮精為野仔，再忍不住了，便大聲說：「我野仔關你×事，好過你弼野仔都生唔出一個。」惡婆最怕人家提起他沒生養，揪住馬騮精便打，馬騮精往田裏一跳，甩泥用石向惡婆身上摔過去。

（六）保長馮矮村剛從鄉公所開「剿匪」會議回來，聽見老婆說馬騮精的牛吃了禾，還受了委曲的事，心頭馬上起火，摸了摸屁股邊的手槍，便找六叔去了。

（七）六叔索緊正吃晏飯，保長來勢洶洶，住馬騮精一跤走，你想走就躂你的命……照唔顧不住首個，譬不斷地向馬騮精身上一拍道：「結果給身給他，不拉你坐監，就不算人。」

（八）惡婆穿著關滿跡的衣服也走了進去，猴海的咒罵，見六叔賠谷，還要拉牛，六叔氣說：「人家牛食禾就沒關事，我家鵝不住氣說：「人家打得牛死，你敢要回牛法，拔出左輪就開槍頂？」保長這回可氣下去，說：「我做你世界。」

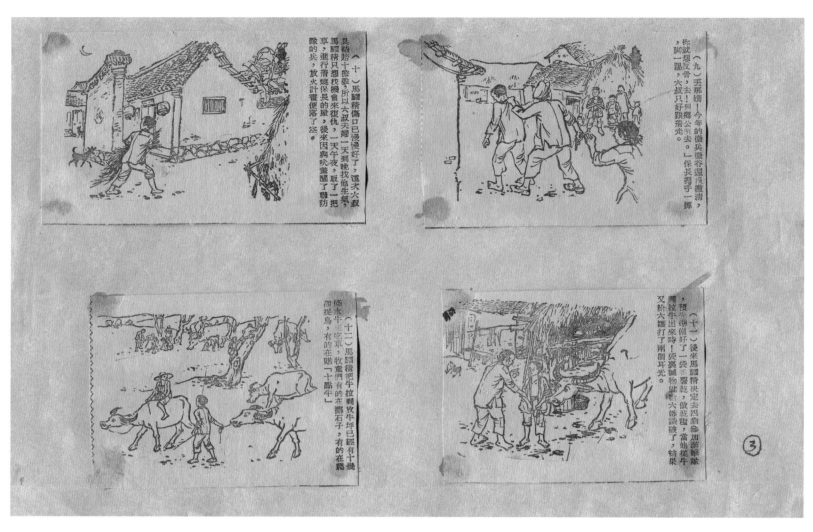

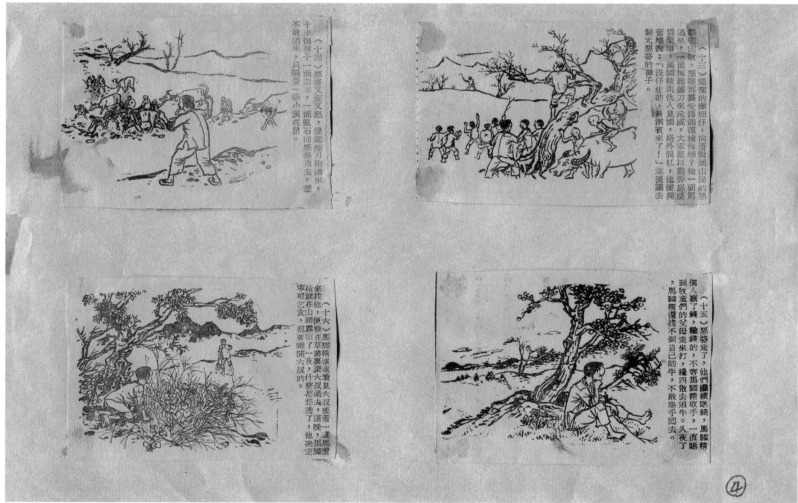

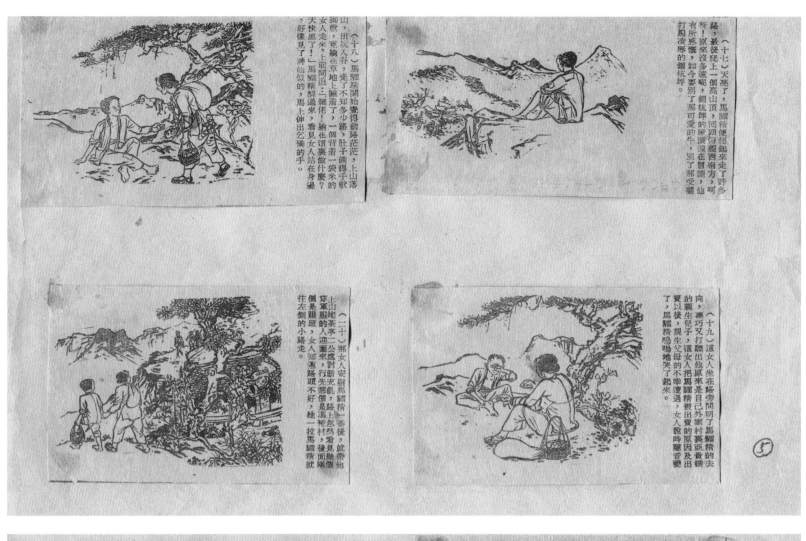

（十七）天亮了，馬騮精便慢慢起來走了許多路，最後爬上一個高山頂，回頭向攤西南方，呵呀！原來沒多遠呢，銀坑坪，銀坑坪的屋頂還在冒煙，他有所感觸，如今要別了那可愛的牛，別了那受難打馬凌辱的銀坑坪。

（十八）馬騮精開始覺得前路茫茫，上山落山，出坑入谷，走了不知多少路，肚子餓得手軟，一個背着一袋米的女人走來，上前問道：那位佬，那袋裏做什麼？

（十九）這女人坐在路旁聽明了馬騮精的去向，湊巧又打聽出他原來是自己外家村裏亞貴親的親生兒子，這女人把馬騮精被出賣的原因及出賣以後，馬騮精嗚嗚地哭了起來。女人說時臉音變了。

⑤

（二十）那女人安慰馬騮精一番後，就帶他上山抄茶三公盧對餅充飢，行先那個僂是馬騮精，後面跟着的女人知道路頭不好，她拉着馬騮精往左側的小路走。

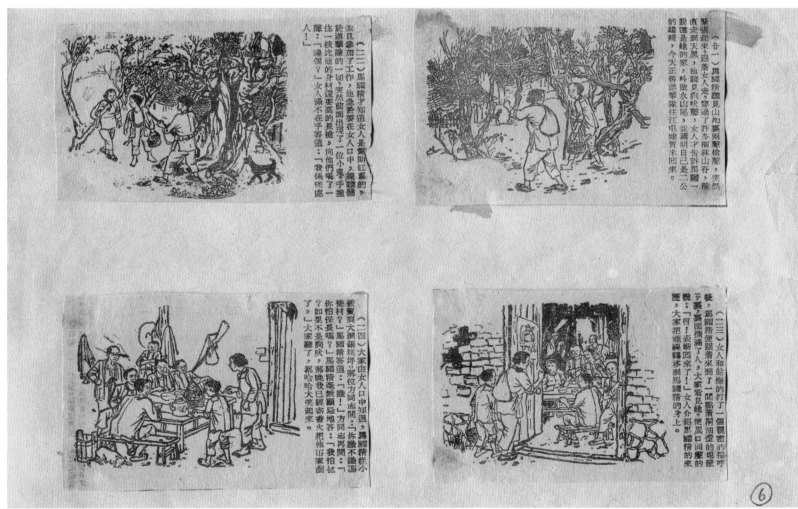

（廿一）馬騮精隨見山內裏藏槍藏藥，突然緊張起來，退着女人走過了許多椰林山谷，直走到天黑，他跟見烈火煅，叫做火山崑，並講明自己是一公的總結，今天正請游擊隊往江車運貨來回來。

（廿二）馬騮精才知道女人是游擊紅軍的，他急於要女人的槍，於遊擊除的一切突然畫面出現了一位小孩子手拿住一枝比他的身材還高的長槍，向他們唱了一聲：「邊個？」女人滿不在乎答道：「自己人！」

（廿三）女人和站崗的打了一個親密的招呼，馬騮精便跟着來到一間臨蕭祠油煙的呢屋子裏，裏面圍滿了人，大家看見槍便異口同聲的來問：「呵！妳破四來了？」女人介紹馬騮精的來歷，大家把飯菜移到馬騮精的旁上。

⑥

（廿四）大家由女人口中知道，馬騮精從小被賣到大潤銀坑坪那位方同志開口問：「伱膽不過過這村？」馬騮精答道：「我怕也伯怕保長呢？」如果不是阿炳，那晚我已經客看火把他山家剷了。大家哈哈大笑起來。

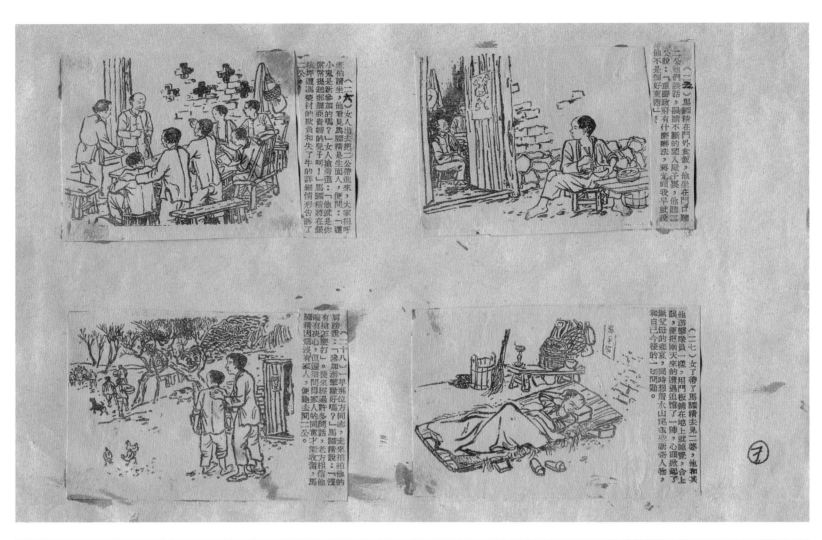

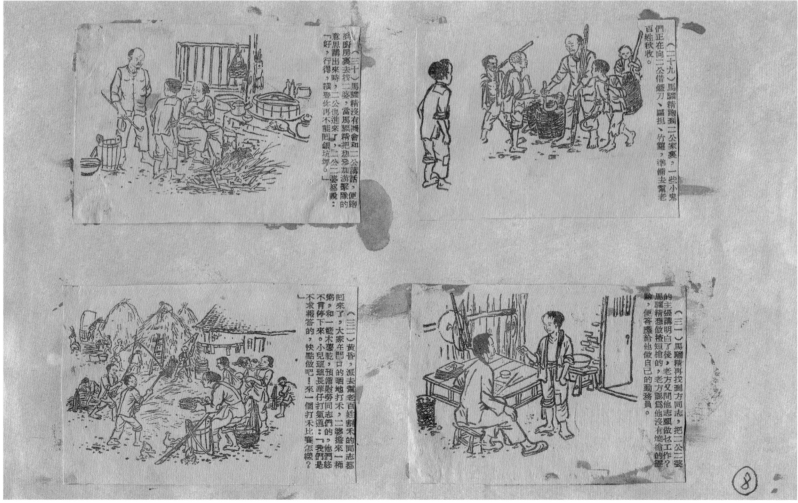

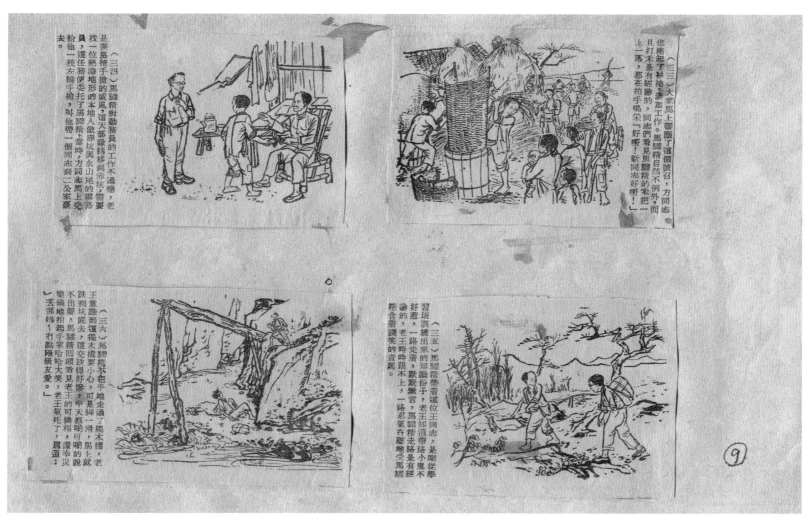

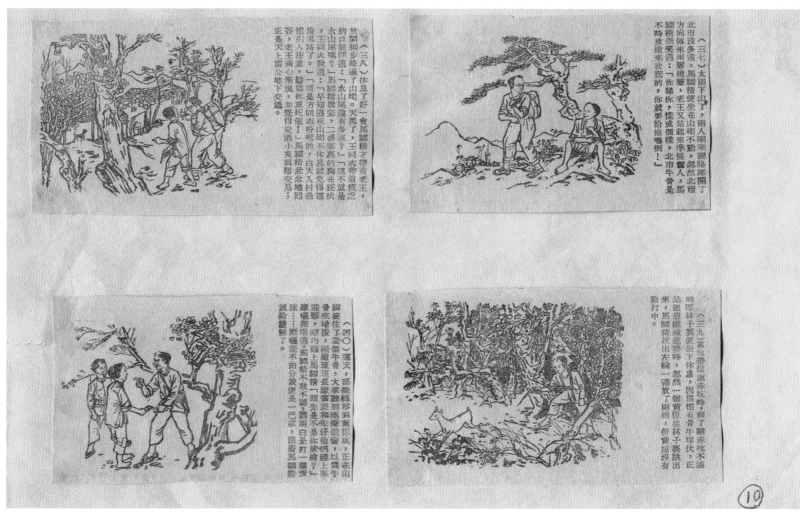

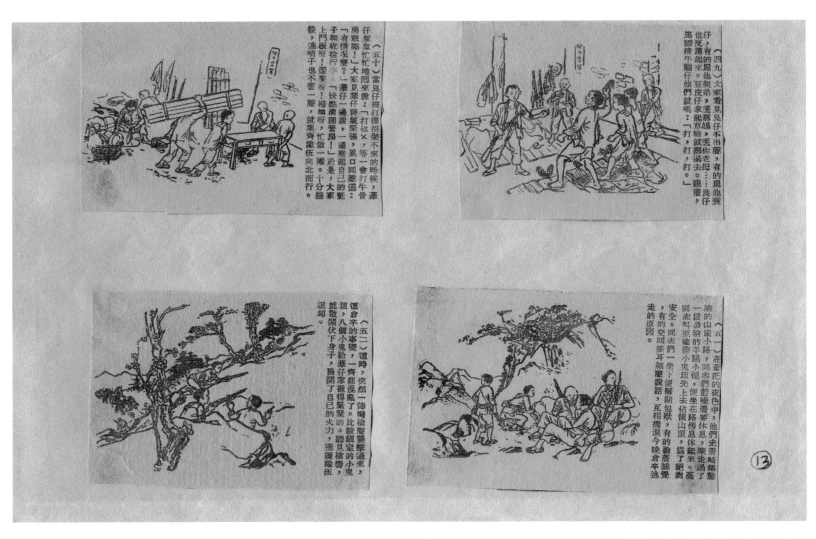

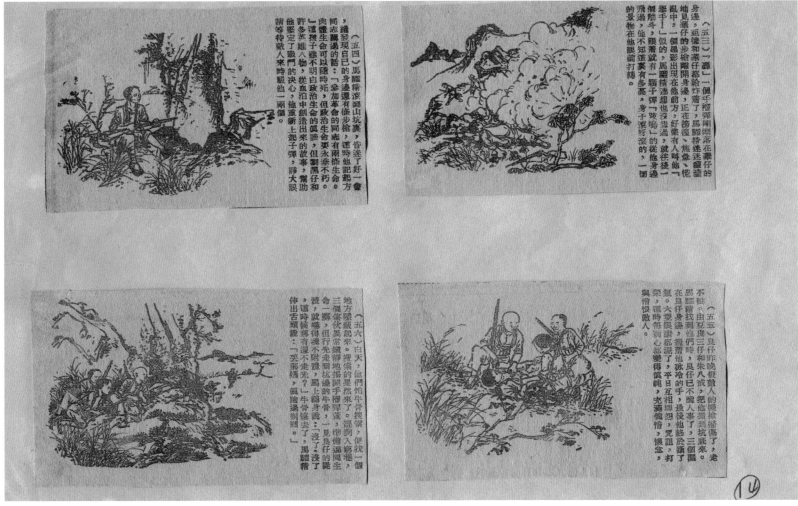

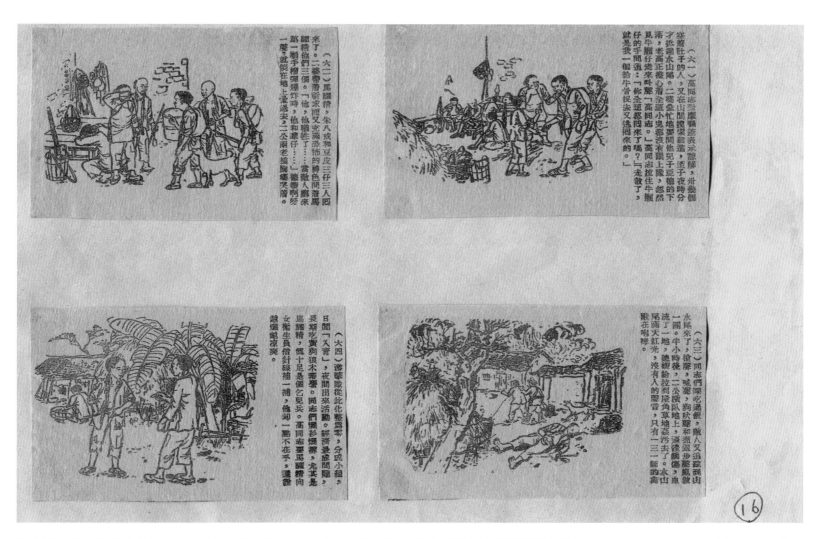

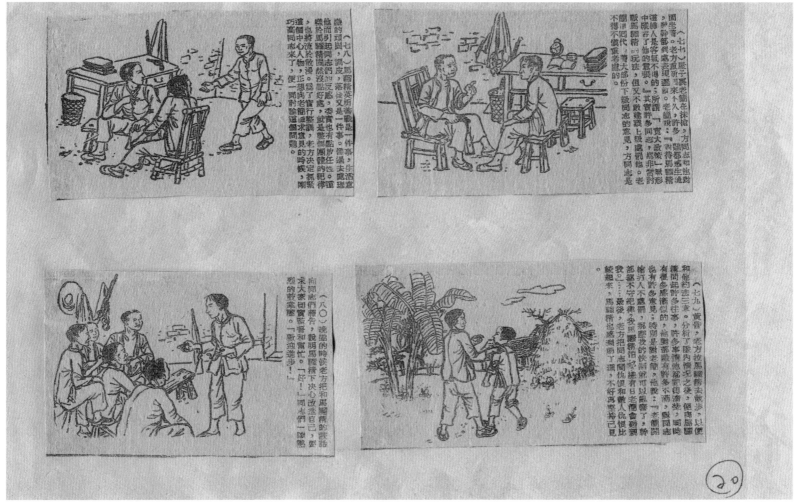

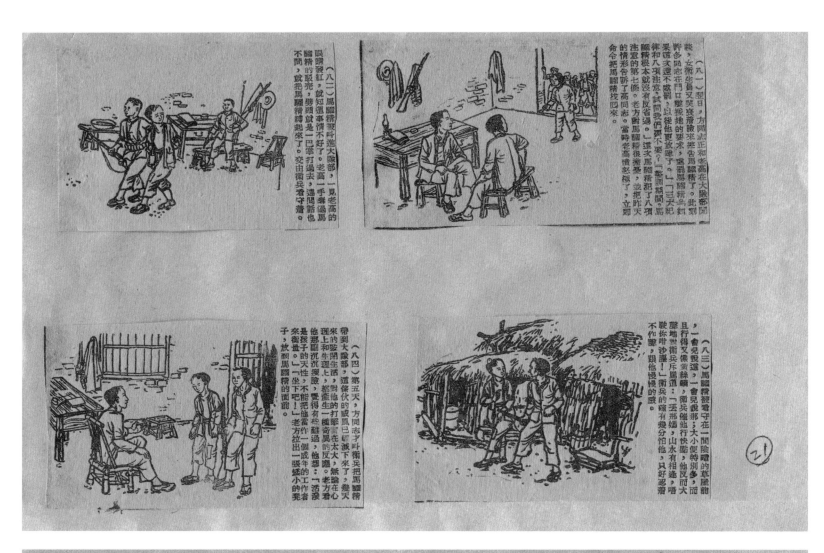

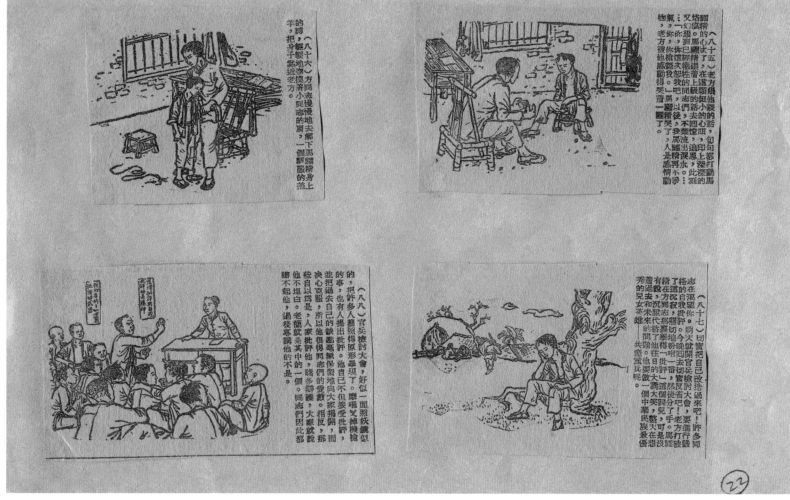

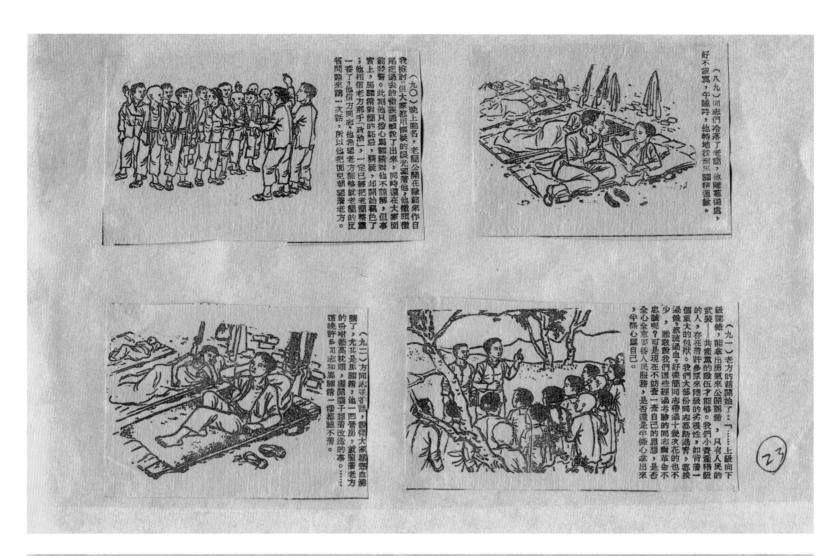

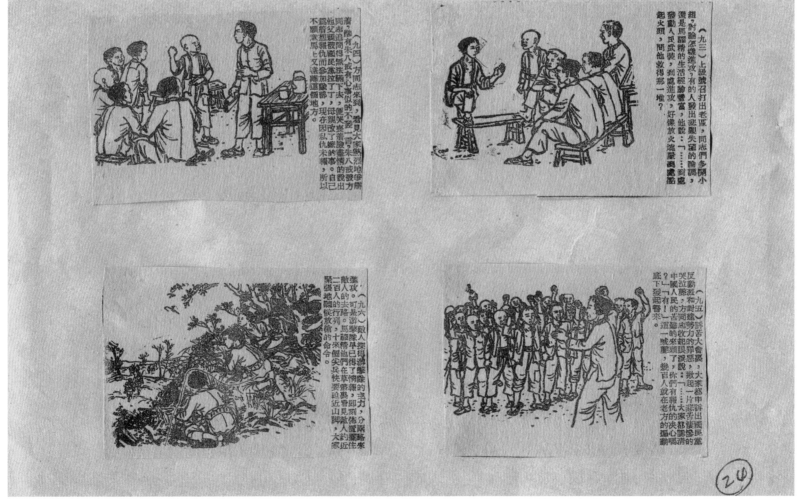

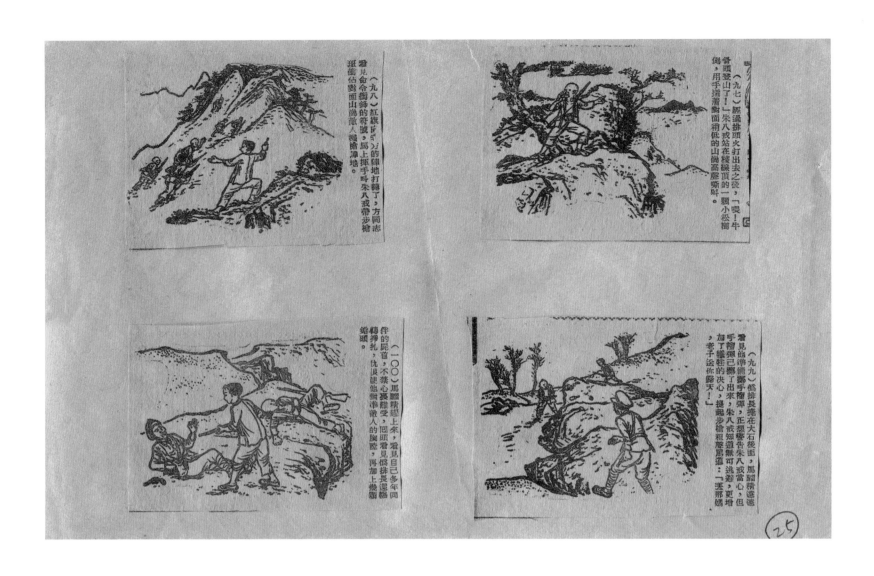

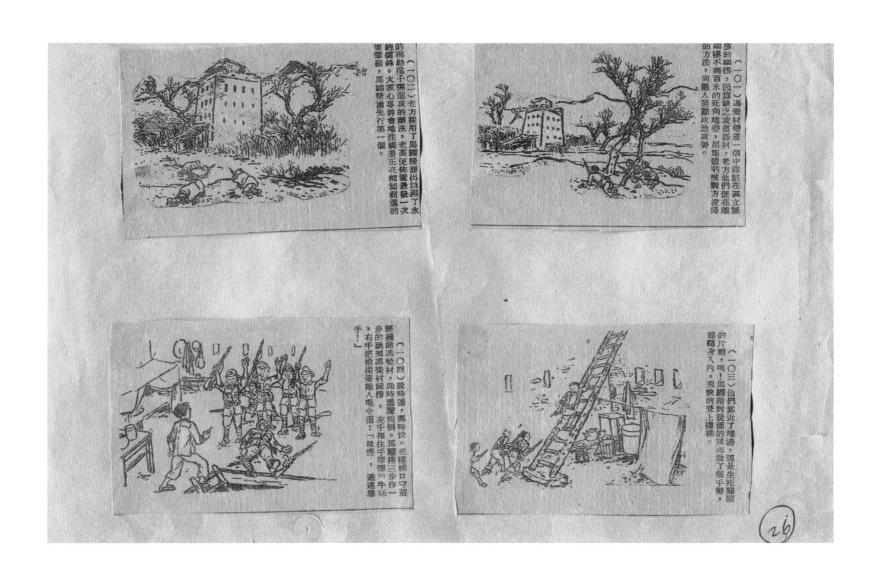

《马骝精》101—104

4. 信札

中南美术专科学校
电话：七一八〇五　七一七二一

1956

小平：

君 珊 田 武 昌 去 已 没 及 有 关 我 的 情 况，现 在 我 十 报 仿 点 给 你。

出 国 日 期 大 体 决 定 在 八 月 三 日，目 前 正 在 准 备 引 发，做 衣 服 啦，买 东 西 啦，……　关 于 买 东 西，不 然 不 住 视 发 也 你，因 为 我 从 来 不 会 买 东 西，所 以 利 时 挨，这 回 确 实 无 了 时 间，又 不 能 侥 教 你 给 我 帮 忙。应 当 备 的 东 西，大 体 已 差 不 多 了。可 怨 念！

现 在 距 离 出 国 时 间 还 有 将 近 十 天，我 打 福 利 用 这 几 天 时 间 画 些 东 西。

我 已 搬 我 新 侨 饭 店 住，这 写 是 北 京 比 我 多 观 的 一 间 旅 馆，是 招 待 外 宾 住 的。你 玩 巧 不 写，前 天 早 上 专 要 着 下 扬 时 碰 到 侯 家 珍 先 生，他 刚 从 香 港 回 来 也 住 在 新 侨 饭 店。侯 太 太 和 小 孩 也 回 来 了，四 川 的 老 大 也 华 来 会，他 们 一 家 团 聚 在 京，一 道 收 旅 快 乐。侯 太 夫 和 侯 太 名 精 神 都 报 好，不 觉 得 比 之 前 老，他 们 都 很 念 你，要 我 替 他 们 问 候 你。（他 们 是 利 用 暑 期 回 来 度 假 说 些 要 回 到 香 港 去）

你 去 庐 山 决 定 了 吗？希 望 你 能 利 用 暑 期 玩 些 地 方，你 想 到 那 里 我 都 无 意 见。由 你 自 己 决 定 罢，不 必 顾 虑 的 给 走 也 好，让 她 多 见 见 世 面。

中南美术专科学校
电话：七一八〇五　七一七二一

我 们 这 次 赴 波 兰 只 有 我 和 西 北 教 专 校 长 刘 蒙 天 两 人，赴 波 目 的 是 为 了 文 化 交 流，完 成 文 化 协 定 的 任 务。我 们 计 划 主 参 加 考 查 一 些，所 以 毕 业 也 是 这 样 艺 术 材 料。同 时 也 如 设 参 观 一 下 美 术 学 校、博 物 馆、进 览 一 下 风 景、名 胜 古 迹，有 了 参 考 自 己 的 要 林。也 去 一 六 光 到 乡 村、渔 港、之 地 等 处 走 走 东 西。我 希 望 这 次 能 画 多 些 东 西，画 为 两 年 生 四 来，不 然 再 说 怕 没 有 机 会 来 呢！

新 画 请 你 先 拿（特 别 笔 也 是 你）寄 来 美 协 吴 一 何 内 收 转 我，现 知 寄 去 末 了，现 在 要 用 那 册 末 四 布 自 不 要 一 幅，笔 了 四 个 多 元。那 个 款 还 老 想 话 好，请 你 收 到 信 快 寄，我 没 有 空 给 你 写 去 东 西，也 不 知 区 体 要 多 少，刘 波 兰 后 一 定 给 你 寄 些 东 西 回 来，也 许 不 一 定 是 的 你 喜 要，最 好 赶 老 什 么 告 诉 我 一 声。

阿 七 现 今 学 期 成 绩 如 何？能 升 级 吗？

这 里 天 气 报 挺，热 到 没 及 报，请 你 新 交 身 体，休 读 后，祝 你

愉 快

八 月 於 新 侨 饭 店 2353

中南美术专科学校

电话：七一八〇五

1956

小平：

中南美术专科学校

电话：七一八〇五

致李小平函（二）

1956年

25 cm × 18 cm

关山月美术馆藏

中南美術專科學校

電話：七一八〇五　七一七二一

小平：

我今天才从鄉下回到长沙，一共去了一个月，跑了差不多了湖南的一个城市。一个月来，共共画了将近五十张画，平均每天画两张。（其中与当地画家会见，参观了校和博物馆的时间除外）质量还算不坏，今天大使馆的同志知道我们回来就要半看画，他们非常关心，但如使馆希望将作品在长沙展览一下，现已决定内部观摩，（经当地画家展后）这還要等大使馆决定。

我们在长沙要停留十天，有许多参观访问的活动（鄉下乡刷未活动）二十一日离开波兰芝加美斯科，在莫斯科有三天时间，也参观特物館，红墙到军营，地下铁道，大约廿三号离俄抵北京，在京又停留五十天，估计十月初才能回到武汉。

你的网材倒带我回到长沙的我收到了，我非常高兴知道你辖事的一切，你展览的要面，我倒了绸货，我收到收了藏缝窝用钱一千二百多元，会中西人民帮六百元，我打算带回些钱买上纪念品，但东西非常贵，随便一件小玩意就要几十元，比方一件衬衫就要百五元，一套西装（一般的）就差一二百元，请你放心好了，我无论如何倒是要回来的。卖我半仍寄湖南人民日報查这一张画，他们也许会发表的，不知你看见了没有？学校我已也浮了，新里有色彩成立的系，很排看定，我知了光质量如何，影笔画不回去也无很忙，我不在家，偏累了大家，请你们他们达念！不知何时动身归国？也许在北京会不重见。我有些疲倦了，祝你愉快。悦女半倍只说几句话，四凑世亲一定很快乐，有什么不先诉我倒慶州的情况？学校有人来不要单位，请代问好。

一川同志

四月、九月十日

致李小平函（三）

1956年
25 cm × 18 cm
关山月美术馆藏

回信：POLSKA Warszawa Ambasada Chinskiej
Republiki Ludowej Aleja Róz 5
转关山月　中南美術專科學校

1956

電話：七一八〇五　七一七二一

一川同志：

八月五日上午六时半，我们离开了首都，从首都到华沙，途中经过鸟兰巴也托，和车里亚作斯，鄂木斯基，色拉斯鄂雷倍斯克莫斯科，窗山等六个站，飞行总是两天的时间，在鄂木斯基鄂雷倍斯克住了一晚，莫斯科也住了一宵，在莫斯科总停留在机场附近的旅馆，没有时间地城，因时间又接没有翻译，不便随便行动。从首都到莫斯科这一段到手子上，同行的有几位中国同志，他们是经常来往莫斯的，所以到了许多便利，可是他们到了莫斯科也就和我们分手了，更上感觉到自己成了一个聋子和哑巴。幸亏在机场上碰上一个懂得几句中国话的一个国际社科旅的一位同志，由她帮我们安排了住食的问题，从此，我们深久体会到外文的重要，懂得任何一种外文都多少要吃一些苦头。

我们在七日晨八时离开莫斯科，下午二时半到达目的地波兰首都华沙，一时半来，请勿挂念！

在机场接我们的有使馆文化代表，和大使馆的代表，他们把我们接到大旅馆住了下来，晚上科会了大使馆，八日大使馆代表和我们一起和波方谈计划，我们在波停留的时间六个礼拜，十一日离开华沙，计划内容大体两个礼拜作参观访问，四个礼拜画画。

我们在华沙停留了三天，参观了四城，科学文化宫，国家博物馆，瑞典和奥地的画展，十号便离开华沙到文地活动，目前在一个湖滨地区，这里有幽美的风景，农村，渔村，开始作了一些画，估计可以完成上级派给我们的任务的。

当我们离开首都前，夏衍同志请吃了顿饭，并作了一些宝贵的指示，也提出了一些要求，希望我们这次交童些作纸，画华沙前学习院

致胡一川函

1956年
25 cm × 18 cm
关山月美术馆藏

1959

小平：

接到你最近的来信，知道你已经恢复工作了，使我很出奇！

来信谈到许多家事，你为这些事操了很大的心，我劝你放开一点吧，他们都不是小孩，你的身体又不好，何必为他们伤脑筋呢？当然，关于他们的不正确的思想问题，作为长辈的你，进行思想教育还是有必要的。这一点，我也专论家信不够，是值日向你学习的。

露英的地址我都没有带在身边，所以一直没有给他们去信，我寄给你的一些电灯照片，也请转送给他们留念。我在国外照的相大部分已冲出来了，除了在莫斯科照的不成外，其余都出了吗，因为傻瓜块片有毛病，室内多点暗。这些相片中方形的都是我的成绩，其余是朋友替我照成。

瑞士画展快要结束了。这个国家文化艺术不像法国，展出地点又是一个较小的城市，一月来观众有三千余人，一般反映也好，是替给瑞士观众留下了一个良好的印象。我已决定九日从瑞士飞比利时，比利时展出时间是在四月中旬，大约五月十日才能结束。

原计划到我的任务是到比利时为止，但意大利也要展出，使馆都叫我也干到底，已向国内请示。如国内同意使馆的意见，那么我回国的时间，恐怕最快要回到七月初。我是有足够思想准备的，也有充分信心完成党和国家交给我的光荣任务的，请勿挂念！

你来信说我老了，瘦了，去法国时由于过分紧张，确实感到有些累，在瑞士这一段时间比较好，由于有使馆作靠山，思想负担轻多了，而且有较多休息的时间，渐渐又胖了起来，最近拜过，有56公斤。同时也感到运动太少，肚子有些照样起来。

海怡孩子学校说要才能？许久没有寄给她邮票，我已向朋友提出代为搜集，为了再寄回去试过了。下次再谈，祝你

愉快

和旺氏
露英的住处转养，他们的地址请告诉我。

山月三月七日于瑞士

致李小平函（四）

1959年
25 cm × 18 cm
关山月美术馆藏

小平：

你寄来的衣服收到了，谢谢你！听寄给你大罐的丁鱼，收到了没有，据说广州也有得卖，你亦打听……。

广东的小麦情况，因陶铸同志答记者问，去江一带倒塌了三万多间民房，中央既然有大力救济，地方上又设办力更生，目前广州副食品紧张的现状，恐怕一时不能解决，这是有可贵的。去灰衣借给你寄，请勿念！

我的文章已在人民日报刊出，一般反映都很好，现特剪摘一引寄给你。请你并经科造时，不致缺了这一篇东西。

画稿内容大体决定了，我曾到人民大礼堂去参观过，画幅质在很大，才能相称，只发展横五公尺，高三公尺，此去未画过这么大的画，幸得这次条件很好，我还是相信可以完成的。但稿子还未教及望集，正在绩写饭入中，有时画也况到长城遇一拈，看样子非一两个月还不能完成。我有决心，有信心，一定要很好的完成。能到时亦请是对我的鞭策。毛主席的《沁园春》，主要是描写"江山如此多娇"，我就是这句诗来到到，上面一段是写景，下一段是写情，造既艺术的特点，必够在写景上选择。出国前，我写了毛主席的作品共画三幅，其中有一张是决定采用了，据说反映还好。许多人都写了毛主席词的拈图，大家都觉得毛主席的词太妙了，不易配。这个住方是实在很匝的。我在这尽我的一切力量来对付它，你之对我多作鞭属。

此几天了就要打敬地方佳，佳气再给你争仪状色了。

你追来的传毛样，幸苦自爱。阿坎果仪爱我觉都需薄和求予，将来里贵州付给她东就是。你老觉的力被和警夹段日寄给你。我老不去家，你会感的老师呀，多嚣供有查的小说序之画，是有了年寄又接先气，以便又况完实起来，老了种忘指挥已毛气踌，力计较一些小事情，在大处著眼，在个人志的前途著想，你就会快乐，就会觉的毛很有意义。祝你

愉快

山月 七月三日

致李小平函（五）

1959年
25 cm × 18 cm
关山月美术馆藏

1959

小平：

　　数天来忙于布置会场，所以停了给你信。

　　我们的画已挂到大会堂的现场上，周总理和陈毅副总理在上月廿八日那天去看了。中央领导同志，本来很忙，那天刚坐飞机去参加别的会议就到大会堂来。正是中午休息的时间。这也是……说明中央领导同志对这幅画的重视。当然也由于那幅挂画的地位太突出了。

　　当总理和我握手的时间，……由于他的风度平易近人，使你感到亲切，当时就使我忘记了是和总理谈话。他看得很仔细，花样上、平地、走道的休息厂……都……，给他发表意见。这时我又……起来，对这幅画决的时刻到了，则觉得总理很客气，像老师和我同样地看着。他有一个意见是：画幅小了，和挂画的地位不相称。建议作进设在……加宽一公尺多，完成去稿。同时把上一段也加高一公尺多，扩大云山，增加层次。另外意见日太阳太小了，建议把太阳画到脸盆一般大，才能够出是在方红。当我们根据他谈话的时候，周围挤满了三人，电影……的电影，……拍摄的照片。总理大约停留了三十分钟，在这三十分钟里……谈了很多很多，每句话，叫我怎能不感动！叫我怎能不……地完成这个光荣的任务？

　　总理来到大会堂，一下子停留了……地，谁不为……敬仰一次总理的风貌？当我们把画……之内时，内四早已挤得水泄不通，……护送……在……的欢呼声下，总理……的护送回到大会堂来，换了另外一个内口才能出去。……

　　叫我怎不再次感动！

　　过后，许多同志为我们高兴、祝贺，说我们……上了状元重被迴出去。……被迴出去……按总理的意见修正加工，并不是那么简单，将来秀里这是总理的意见，而且是非常丰富而完美的意见，我们表示很心……信，一定能把这些指示全部指受下来，……天内完成任务。今天下午吴晗副市长又来了，他也为我们高兴，……我们传达中央领导同志的事情意见。据说，周总理对这个画比他所想……的还……。陈毅副总理在挂结大会堂之新也专来这里看过，当时也谈了三个满意……说周总理亲建议由毛主席题"江山如此多娇"几个字。

　　目前正在赶紧加工中，一切都很顺利，再三两天就可完成了，看效果，确比原来好很多。

　　这幅画完成后，还有另外人大礼堂……意者休息室一幅画，吴市长已……给……东领导，都……我毋完成此画才走。我……回去……的时间，又……迟延到九月中旬了，没有论……的回来……总怕……迟回去上课，……地方面我……会同意的。

　　前天会……上碰到刘开渠，已……好……清没带地一块回去没有险误好了，他年纪太大去北区遭遇地回家，我……完全同意，……多找一人，我也无意见。

　　子楷开课了，大家很忙，你也不例外，目前又……开八大学习，……也很紧张，你怕上课了吧，……位未来……他上期成绩还好，……作鼓励，……他继续努力，不骄不傲。祝你身体健康。

　　　　　　　　　　　　　山月九月三日

致李小平函（六）

1959年
25 cm × 18 cm
关山月美术馆藏

中国美术家协会吉林分会

小平：

（手写信件内容，字迹潦草难以完全辨认）

致李小平函（七）

1961年
25 cm × 18 cm
关山月美术馆藏

195

小平：

七月四日寄来哈尔滨的信收到了。我们刚刚在昨天才抵哈尔滨，从长春到哈尔滨坐了三个多小时的火车。沿途都是平原，茅禾农作物绿油油的。今年里就江省的说是风调雨顺，预料着丰收……

（下略，手写信正文）

致李小平函（八）

1961年

25 cm × 18 cm

关山月美术馆藏

小平：

　　寄来25斤粮票收到了。我在外面了饭着下一些粮票的，为坐火車时食饭不收粮票，有的书店也不一定收粮票。哈尔滨因沒游到饭馆很难吃到办饭给食。我每天下五多角两就够了细吃，省下些钱体差不够吃饭的。

　　把香烟送给朋友抽很对，特别好送到一条好烟的对象，他会十分感谢你。那些不好的次烟我平时也不大抽的，不好送些陈旧，和白房衣装老的两位先生，他们都不很烟抽的。

　　学校若假组织旅行，有了能不妨参加，宁薇和波帆一些参加，多些集体生活，对身体同学习上全很好的。

　　开墙妈夫来兖州，我不去弄，请代问好。

　　两妹子去敦煌吗？些机车役来役及，如有机会到敦煌，遠好让他计到一下，多做些收省工作才去，为有关科资的了解，除书的力量的组织，它自具传艺术，分工会作得好，保记才喜�$欢$采回来，机会说好，请转投桃才世枕同志详细计一新劫计到为好。

　　说明寄给你几张四片，都是和同桃专合照的，很有纪念意义，请收存好。

　　尚出忘记告诉你辽寧的通讯，补告如下："沈陽和平区和平大街四段五号美協辽寧分会"，七四八月中以新办一事到这兒找我。匆匆祝你快乐。

山月七月廿五日

寄发于辽宁 中国美术家协会辽宁分会封 1961

小平：

　　我们已于七月廿九晨人从哈尔滨抵沈阳了，一路平顺，请勿念！作人含辛他们今天也离哈尔滨市赴伊春林区，他们走之前已委信宿一个期间。

　　作人夫妇非常惦念你好，并请你代他们买两床草席，是单人睡的，有红里接边的，买好托人带到北京转给他们。开侯夫妇不知搬走没来？我恰好不在，张趄载，请代问他们好！

　　这里寄给你一部分照片，从照片里可以看出我们去各访问地游览特区。还有一份剪报，是长春游报剪下来的，请你作为资料积起来。

　　我们在辽宁计划到停留半个月，可能也会超过这个时间。经验告诉我们，每个地区都同样提出一些要求，有要纪念啦、座谈会作报告啦、作画表演、辅导啦……，为了答谢主人的盛情接待，因为多多收集于党加事叶有重的工作，我们仍在似由各看自己的劳动力。因此，又得多抽些时间。至于参观访问，为了七多见闻，丰富知识，也不容轻易放过，巨沈阳我们拟到参观沈鲁艺、鞍钢、抚顺该天大集体和收藏丰富的博物馆，以大连也希呪有入有名的造并名胜。这样看来，半个月想拍得远也不容想。我们仍尽地把作画的时间先多一门，速于稿子倒不办。单就在青岛呆十来天，从事廿多幅，还逗的画稿，估计到两手空之回到北京不好交差呢！不知北京方面同意我们的计划，下一步行动到底怎样，再告诉你好了，我多念的十多日收到来？希此信寄到地们回侯，祝

　　你们年福

　　　　　　　　　　　七月廿九日于沈阳

致李小平函（十）

1961年
25 cm × 18 cm
关山月美术馆藏

中国美术家协会吉林分会

小平：

我们昨晚以镜泊湖回到哈尔滨，读到你的来信，太好了！根雾名未寄到，起不会误吧，请勿念！

我们在镜泊湖停留了九天，除了游览速写外，都在屋子里作画，平均每天画一张。我和余本住一室（因为气象关系），他作画的速度比我还快，平均每天两到三张，而且质量不坏。

镜泊湖比湖北东湖还大，乘汽艇绕湖一天多才能够完，湖有风景一般，而且感到不好画。住下来渐渐觉得非常美，可画的东西很多。个人会本、郁风、陈芳还有在那里不走意。我和傅为因时间计划的所限，本来不先走一步，这里没有风�，湖水平静碧绿，所以叫镜泊湖。湖上有许多优美的故事和传说。湖畔长着许多奇异的花草和野蘑菇。郁风、陈芳天天采集野野花，摆满一桌子。她来你见了一定也发迷住了。因为你爱看花。湖上还有多种多样的鱼。因为湖里养满了小鱼苗，鱼长得特别肥。湖的北端有一大山口，湖水从这空排泄出来流到牡丹江。这里风景本很宏伟，也很有变化。我们都把它画了下来，意义毕竟不一样，子孙也子孙高兴。我们住的房子就是沿着湖到整因为不是经常有人来。给我们用的都是毕备着。牡丹江和B党委书记我们作了一切安排，没有他们的支持还和过去长白山一样不好办。我们这次到湖的也将近有二十人，主由吉林江苏美协主席领队，陪到湖有十位本省的画地老苏。他画的眼看作人他们一张，画者的眼看我们一张。我们受了他们无微不致的款待，为他们做些指导工作，再留些画。走时而各然的，主方也感到很满意。我们回到哈尔滨，还得停留三四天，回到沈阳，在哈的任务，主要是和本地老苏哥引老谈会，并参观本地的美术学校。和为他们老老苏四届作纪念，聊表谢意，否则也走得不安。

我们估计七月廿八日赴往沈阳，大约逗留半月到二十天，然后从大连乘大轮经青岛、济南、游泰山，大约八月底方可回抵首都。什么时候返广卅，俟回抵北京再作决定。

致李小平函（十一）

1961年
25 cm × 18 cm
关山月美术馆藏

199

小平：

前来信已收到，近又重接你们二兄弟式，但望重叙不见你的信。据之是唯是的中泥，我已付了款，他已又恒挺喜宝斋。寄去画题未收到，为什么告之这些，学校安事济的的，义陈侯遇数伡。今天後此阿帖两信，细对这次先大的着信很时，她羌没有因此而感到难过，增加新的力量。她打真乃修温度，但则教训，义知努力飞，相及此月修调愆加新的力量，她打真乃修温度，州一次，委亦置一此宝图的书画，主委我挑的她定毛选。

这足娃好望，它定毛选，她因来寄，义特我另一套二经经他，或言曾代宝此单彩宝，海足她的好处。你你的无移事种此妹下考望。一其妄保该的他有好处。

—

诚室有法志，我说左早校却打，有误已临气功，未有信号。

我的宽福，云、元才事决室下车，全折病还祥，请乃知少四思本者，经进了多收宛福败，一掷远坐来还美也的耳家。迟手盘的佳生的份，区自省最后阶段，具名偈却我打气，美居多名寓的多特，私也乃谈有佳志揭的法勿挑宽，，我拉心美庵的月志。他京人是乐竞国他乃程我故稿，这也王一稳迎修，他伤日辖我病，松营细语果、他也此独乃了。淳姑悠处陵了新的他也什么空呈仿，有限远问不去代了了，见由对乃份多加故青，我知制作佳秀、单取月夜竞远条字后寿、老别纯克阁有仍些、你元的这四度却、、巴与再播、诀楼崇

四月青山自

小平：

你寄来的衣物及一些资料收到了，非常感谢你的支援。阔形纸帽的问题，我已给录表弟去了信，希望他能一下，毕竟是个解决的，请你不需再此操心。你的东西，康情况如何？书休……（此处字迹难辨）……

1973

華僑大廈

小平：你七九的信均收到了。

阿陪

阿诺画画的画，要认真对待才好，不是画画不好就用旧底稿那一张，这样是提不高的。重画一遍，该是再创作，应该象搭板床我一样，精益求精。否则，只发挥印刷机的作用，只是重修一遍，是没有多大意思的。这里每人画画的任务要求都很严格，绝不是任务观点，而是要求一气呵成的提高。这里发挥了集体作用，大家互相提意见。虚心倾听别人的意见是很重要的。我们每晚都要画了三张，每张都总结一下经验，并收集他们的意见，对你们质量的提高是很大帮助的。我们访问每人画画的画都有一气的提高，大家都认为是一次很好的创作实践。收获都比我大。都觉得不能满足于原来的水平，能在原来水平前进一步才是正常的态度。

这批照片是要美术馆三捞出的，我们找去陆室创作，地方比较大，专找有些眼缘的来观察照，左边的老宋们，他们都是画亲身的。有人说好，合他们很熟的很羡慕。我们工作也一起找有意义。其他几位是来自山东、四川、陕西的画青年作者，他们对画山水有一气的基础，组织把他们训练，一方面帮助我们的工作，一方面让他们有机会多学东西。这批照片请你们保存好。（《绿色长城》的会在才研究重画

要设会京中月，写不长就来？我的重画任务完一段后，我看就要准备设会的发言。（以新北部的长城的外围水上）

今天是星期天叫你人家玩，那北去没问孩好。

这些天气渐冷，华侨大厦有暖气，到别的地方中才有。

阿诺到西樵草去画了些什么？新鲜风景当气不要变更大。其东珠珠凤好多画小的局部的东西，即画好一株树才能画好一林村，先人的此为师。
1973 阿诺

致李小平函（十四）

1974年
25 cm × 18 cm
关山月美术馆藏

1974

致李小平函（十五）

1974年
25 cm×18 cm
关山月美术馆藏

小平、章绩、怡：

我们已于昨晚九时半安抵机场到北京，想你们已看到电报上已告知消息了。

在国外元旦半夜，你们一定去看到我的信。我们是卅九日起飞回来的，早上八时在北京起飞，九时半起飞以后，在上海行了一个多钟头后继续北走，大约十二时到北京。在东京有许多人来接我们，除了赴别的之外，还有中国大使和使馆的同志们。从飞机场前往住所——张大茶饭店，走了约一个多小时，东京一举里都是行九回，车又很为像水，就走不去。走慢一点也好，我们象观光刘佬之游大观园一样，沿途看去发觉新的花之世界。从田羽机场到东京，没有京宫学轨的火车，速度每小时一百多公里，它又不发红新灯的青制，再也走宜间。一到东京之后，简直元论休息，到处都是五花八门的颜色。霓红灯的广告最多极，房子与房间的门向都是了告牌，送些东西使休眠时发了了。每天都受着干扰，耳朵也受了了。实言使所觉也到神休息。从机场到旅馆的给上，首是就留下这个强烈的印象。

我们所到的地方，都住着很高级的旅馆，吃着很高级的饭菜，差不多每天都有宴会。因为许多同志吃不惯，不习惯吃饭，有的南方那吃快送些北作怄。我都适应但很好，什么东西到城唔，各样东西都忘啃之。天之吃海味，鱼片生食别有风味。水菜个子很大，由于用化肥和打散素，已变了味，不象中国的水。他们节约我特备特，但也不是中国菜味道。我也还喜欢吃大菜面奇，我人说我们每天住食的费用，就要人民币一百多元，昂贵得惊人。

此波弄四一碗麺也更五（……）

我们这次访问日本的友（……）三十周年的次之佬。二十（……）八百多人。某中有不少苦提过的（……）采挑制色辅访问和参观，以（……）行，我们柳绪之（……）和放宽审查会定了一些查居。九顷接机（……）发成我们降在东京活动外，已安（……）在这里了以看到日人民那（……）帮忙，不用望远镜也无须（……）到了鲁迅等过的地方——（……）来机田以东京，在东京活动（……）京、京都九个地方，日之气世（……）深。而东京时没住坦临海（……）纪念碑放了夜圈。这段防（……）先村，犹许多风意区，看到（……）放的樱花，樱花战开的尝（……）到了东京，继续世引友好访问（……）气月六日下午十方开东京回国

总之，时间过得很快（……）

月日程步抓住以照，中午也（……）动，在时达小伎（……）因为平素四志都（……）都强过任世（……）牵云弟了当烟（……）

致李小平、陈章绩、关怡函

1976年
25 cm × 18 cm
关山月美术馆藏

是在等那儿日本文化市场会成
二年刊绘大的鸡毛画。来了
，但绝大多都送给朋友。其他
友们光作品，我受到朋友招
了引才出对口风的，儿子不如
小根旦情友好总之这次送情种也
到海运几个地方，当然到很
美的北方四岛。明天天公才民
方1每岛。之后去了札幌，
北海道区别了三四天过后
天地后来飞机却太坡。
水田失信。失掌切。友情实
用度。经藤伴时。向新年
放于线火事的。1元逼那
小，过了芦湖。幸老新了经
别美丽。我们尔川一日又四
六月三晚举引老到馆会。

时间很长，你统过了九个
点功，这之从早到11元都有国
有时间，流光一场战斗呐，
吃了饭，相反老日光也好。
天未，有几天成到有总战写，
时吃了药，就战写止住了。

我们出客别，精都部也十世等专，当是明天玩子，怕说揭
乱。但话号很顺利。1没有�‍遁到什么困难。只是感到思了一点。
由于我鲜，也不感到恩，日本人民的友情信我们很感动。

日本的气信有北京差引很大，北海岛区还有很多的积雪，
（海岸还有冰境1度在0下。当我们到了南方大阪，1度十九
度，接近已是盛开。1元连我的相机未充引也作用。日本朋友
送了我们许多照片，已是寓用儿我小的，与地较低失掉了，大的
幸用老统给们屋。我的相机头信力京都译用，拍了两卷胶
卷，但还未冲选出来，其中不为色是我们拍的。

我们每天发了三千元寓用我，会人民帮二十美元，宝了乎什么
东西，光是的东西都未买上，因为这些线是由使馆十发他们的
亲子（己有一些日用品）选举的。日本朋友却送了不为东西，能
用的很的，寄专的都买买分。我无伯都贴了份就老送我们一
批远的有关的照片。

四川共享3乃些位专刷门饭店，我住568号方。为有使
3客对外友好协会日来处待我。我们专北京巴克老纪，大给
要一外多毛期。今天休息，利用已个时间给你们写比材料，呢失
比就安化高息纪了，四专的时间末专，为天特别任专，都比月
中线四川，呢晚专机场看文林、华石武，（扣板的）其他人
都未久到躲隔圈四会淳没知了。当中多人切此尚知，各友好的
此圈知吗。坚任会唯蔷艺了吧戏根想一平日寄文他。又来了，

 祝你们 愉快

 xxxx
 四月七日

小平：

　　我廿五日离开井冈山，廿七日下午抵南昌，在南昌休息了一天，廿八日从南昌乘飞机往贵阳。到长沙时，因天气关系不能继续起飞，便在长沙住了一宵。廿九日下午才继续起飞，当天下午三时卅分才飞抵贵阳。在贵阳等待安排，到今天仍未能安排进遵义的车辆问题，都此四月四日一号才能成行。

　　从三月十五日离开广州到今天，一个月期程时间已去了一半，又由于天气和各地安排，时间不好估计，为了不把今天任务决定取消长江之行。从贵阳到长沙每周六有一次班期。我们已定四月四号离开贵阳，在遵义大约停留七天，然后择日返贵阳，乘飞机飞往长沙，回到长沙还有六天，去南岳山有五天时间，争取把三件稿子搞完，按期十五号返广州。

　　这次出来一路上都很顺利，估计完成任务不成问题。我们一路上都平安勿挂念。

　　写影后，统希老到宗中的片，都交你们把宗前有无好，以免我挂记。恩任病好了吗？甚念中。佩文女有来住么？要珍惜接练。八叔有来吗？我的情况不好讲。八叔祝阿福。如有来信，最好等到长沙宾馆唐静新同志处留交我。估计我们到长沙时会住在长沙宾馆，匆匆未尽，顺说愉快。

　　（此前的字，便中代之陈履栖同志，又及）　　二老　三月卅一日贵阳。

小平：

你托人带回来的两封信收到了。

（听说结尾区几天回来）

……眼找出来了，现托……带给你……。

……画记好诺已寄给你了。我们……不少……，不知……

……我参加李大画展那……的红梅已画成了。新样子也……

……

现在又是继续画农村……

……

你……

……

春耕大忙来了。你对劳动要注意记的身体，对……

……劳逸的节制要紧，增加休息，比食补品更重要。……

认真搞好一切，珍重健康

1977年三月廿八日

致李小平函（十七）

1977年
25 cm × 18 cm
关山月美术馆藏

【1912 年】 壬子 1 岁

· 10 月 25 日（农历九月十六日），生于广东阳江县埠场镇那蓬乡果园村贫寒的书香世家，乳名应新，兄弟姐妹八人，排行第二。父亲关籍农是小学教师，擅画梅兰竹菊，母亲为妾室陈氏，阳西塘口人。

【1918 年】 戊午 7 岁

· 在父亲执教过的"九乡"私塾所在地（现在的关村小学）读书，接受诗、书、画的传统教育，并显现出喜好绘画的天性。

【1921 年】 辛酉 10 岁

· 一、二年级就读于父亲任教的阳西溪头中心小学。

【1923 年】 癸亥 12 岁

· 三、四年级随父转学到阳江县篢圩的小学（现在的奋兴中学），改名关泽霈。

【1925 年】 乙丑 14 岁

· 五、六年级就读于平岗圩的小学。

【1928 年】 戊辰 17 岁

· 考入阳江师范学校（现在的阳江职业技术学院）读初中。

【1930 年】 庚午 19 岁

· 夏，同时考上广州的三所学校，由于广州市立艺术专科学校需要昂贵的学费，父亲让他入读免费的广州市立师范学校。

【1931 年】 辛未 20 岁

· 在广州市立师范学校就读，暑期回阳江用笔名"子云"举办个人画展。

【1933 年】 癸酉 22 岁

· 毕业前夕，学校安排去江浙一带考察，游览上海、杭州、苏州、无锡、南京，参观当地的小学教育情况，并画了大量的速写。

· 从广州市立师范学校毕业，在广州市第九十三小学任教员。

· 母亲、父亲相继去世。

【1935 年】 乙亥 24 岁

· 9 月 2 日，与李淑真（后改名李小平、李秋璜）在广州结婚。

· 在中山大学旁听高剑父讲课，高师发现后免费招其入"春睡画院"学画，并为其改名"关山月"。

【1936 年】 丙子 25 岁

· 女儿关曼华出生，两岁时不幸夭折。

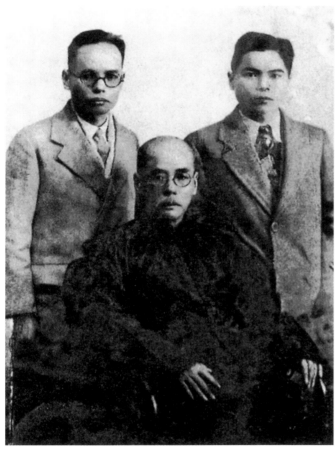

·1932年，关山月（右）和父亲关籍农、大哥关泽霖合影。

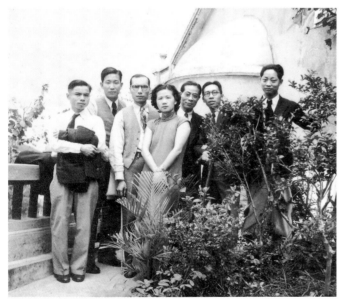

·1939年，春睡画院同学在香港合影。

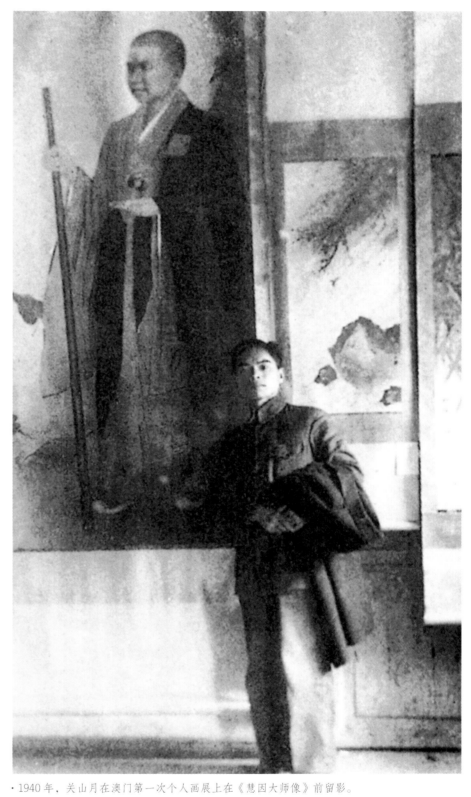

·1940年，关山月在澳门第一次个人画展上在《慧因大师像》前留影。

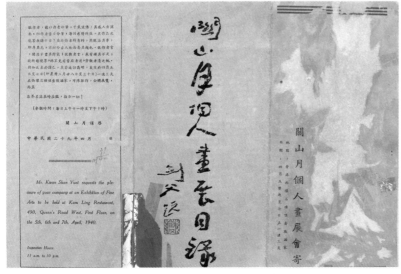

·高剑父题签《关山月个人画展目录》，1940年，香港。

【1937 年】 丁丑 26 岁

· 因广州市第九十三小学停办而失业，专心跟随高剑父学画。妻子在顺德勒流荣村小学做代课老师，改名为李小平。

【1938 年】 戊寅 27 岁

· 5 月，与高剑父、司徒奇、何磊到四会写生。创作《南瓜》联屏。

· 10 月，广州沦陷。高剑父返回广州逃往澳门。为寻师，关山月从绥江出走，历时 40 天，步行近千里，由湛江抵香港再转澳门。李小平撤离广州，夫妻失散。

· 12 月，在澳门找到高剑父老师，同住普济禅院，继续求学并开始进行抗战画的创作。

【1939 年】 已卯 28 岁

· 与普济禅院住持慧因大师成为挚友，婉拒慧因劝其皈依佛家的好意。自刻闲章"关山月皈依记"，表达皈依艺术之志。创作一系列抗日作品《从城市撤退》、《游击队之家》等。

【1940 年】 庚辰 29 岁

· 1 月，在澳门濠江中学举办首次个人抗战画展，展出作品百余幅，得到叶浅予、张光宇等人的赞赏。2 月，受邀至香港办公展。

· 4 月 5 日至 7 日，关山月个展在香港西环石塘咀金陵酒家展出。后回到韶关举办在内地的第一次个人抗日画展，结识诗人阮退之。《渔民之劫》、《三灶岛外所见》、《南瓜》、《渔娃》参加苏联主办的"中国美术展览"。

· 结识了夏衍、欧阳予倩、黄新波、余所亚等进步文化人士。

· 10 月 31 日至 11 月 2 日，"关山月画展"在桂林乐群社礼堂展出。

· 年底，借住李焰生家，创作《漓江百里图》。

【1941 年】 辛巳 30 岁

· 年初，完成《漓江百里图》长卷。

· 3 月 15 日至 16 日，在桂林桂东路广西干部建设研究会会议厅举办个人画展——"桂林写生画展"，之后，该画展又移至贵阳广东会馆展出。

· 在重庆举办"关山月抗战画展"，郭沫若参观了画展。接受著名教育家陶行知邀请前往育才中学讲学。

· 到四川嘉陵江、青城山、峨眉山等地写生，并结识武汉大学教授李国平。

· 8 月，在连县儿童教养院当老师的李小平返回桂林，夫妻团聚，刻"关山无恙，明月长圆"一闲章纪念。

· 9 月，与周泽航（周千秋）、欧少严、倪少迂在桂林举办四人联合画展。

· 10 月 6 日，参加庆祝湘北大捷桂林文化界团圆会。

· 冬，夫妇二人前往贵州花溪写生作画。

· 12 月，回桂林举办第三次个人画展，展出半年来游历黔、桂、川的写生近百幅。

【1942 年】 壬午 31 岁

· 夫妇二人两次到贵阳举办画展，后又到昆明展出。在昆明结识徐悲鸿先生。

· 夫妇二人从昆明经泸州、渝州到重庆，在中央图书馆举办画展，赵望云先生在册页上用关山月、李小平、赵望云三人的名字联诗"山高月小，关远云平"。在重庆结识傅抱石、黄君璧。

· 居成都，住在督院街法比瑞同学会宿舍，与马思聪、吴作人、庞薰琹、刘开渠、余所亚、黄独峰、黎雄才等为邻。

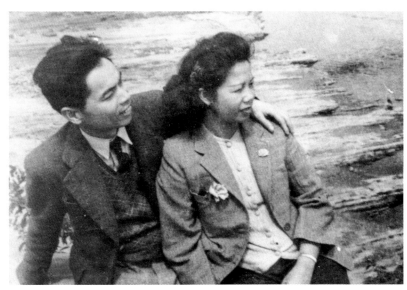

·1942年，关山月与妻子李小平在四川成都。

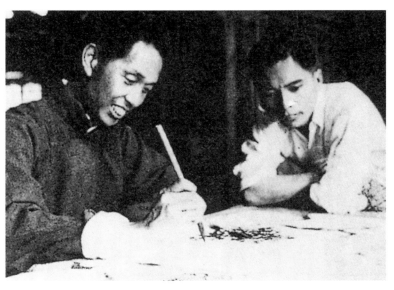

·1942年，关山月和赵望云在成都切磋画艺。

·1942年，西北归来展出作品。

·1942年，在成都。

- 在成都市美术家协会举办画展，张大千到场参观，订购了价格最高的《峨眉山风景》。朱光潜观其画展后写信称赞："先生之画法，备中西之长，兼具雄奇幽美之胜，竿头日进，必能独树一帜。"之后画展移至乐山，吴其昌为《漓江百里图》写千言长跋。
- 冬，为陈树人画速写像。刻"岭南布衣"闲章。

【1943 年】癸未 32 岁
- 婉拒重庆国立艺术专科学校教授之聘，于夏秋之际，偕妻子李小平与赵望云、张振铎往西北旅行写生。经西安、兰州，沿河西走廊深入祁连山，到达敦煌观摩研究古代佛教艺术，结识常书鸿。在妻子的协助下，临摹了 80 余幅壁画。
- 冬，关山月夫妇、赵望云和张振铎离开敦煌，大家在兰州分手。关氏夫妇留在兰州写生三个月。

【1944 年】甲申 33 岁
- 春，夫妇二人返回成都。集中精力整理五年间在西南、西北的桂、黔、滇、川、康、青、甘、陕等地所作的画稿，创作《黄河冰桥》、《塞外驼铃》、《祁连牧居》、《敦煌千佛洞》、《青海塔尔寺庙会》、《今日之教授生活》、《苗胞圩集》、《鞭马图》等。
- 冬，在重庆举办"西北纪游画展"，展出西北写生画稿和敦煌壁画的临稿。郭沫若为《塞外驼铃》和《蒙民牧居》两幅作品题诗作跋，称赞道："关君山月屡游西北，于边疆生活多所研究，纯以写生之法出之，力破陋习，国画之曙光，吾于此喜见之。"于右任先生在《鞭马图》题词："冰雪生活，英雄国度，勒马沙场，祖国永护。"美国驻重庆大使馆新闻处欲出重价收购其所有敦煌临画，虽生活贫困，但未割所爱。

【1945 年】乙酉 34 岁
- 继续在重庆举办"西北纪游画展"。
《敦煌壁画的作风——和我的一点感想》发表在《风土什志》1945 年第 5 期第一卷 P7-12 上。
- 1945 年，女儿关怡在韶关出生。

【1946 年】丙戌 35 岁
- 初秋，携妻子回广州。
- "关山月西南、西北纪游画展"在广州市文明路的广东省文献馆展出。
- 11 月，参加为广州中山图书馆募集经费的画展。
- 教育部购买《祁连放牧》一画代表国家参加联合国在巴黎举行的教育展览。

【1947 年】丁亥 36 岁
- 7 月 26 日，赴泰国、马来西亚和新加坡等地游历写生，创作《椰林集市》、《印度姑娘》、《泰国佛塔》。和王兰若在当地举办联合画展。

【1948 年】戊子 37 岁
- 1 月下旬，从南洋回到广州，出任广州市立艺术专科学校教授兼中国画科主任。
- 4 月，与高剑父、陈树人、赵少昂、黎葛民、杨善深在广东省立民众教育馆举办"岭南六名家书画展"。6 月 8 日至 12 日，该展移至香港花园道圣约翰教堂展出。
- 8 月，赴上海大新公司展厅举办"关山月西南、西北纪游画展"，并出版《关山月纪游画集·第一辑·西南西北旅行写生选》、《关山月纪游画集·第二辑·南洋旅行写生选》。徐悲鸿赞誉关氏万里写生路的艺术探索，为画集作《序》曰："……其风格大变，造诣愈高，信乎善学者之行万里路，获益深也。"
- 当选中华全国美术家协会理事。

·1946年元旦，在成都。

·1947年，在南洋。

·1948年，关山月与高剑父、陈树人、黎葛民、赵少昂、杨善
深在广东省立民众教育馆举办六人画展时合影，并在照片上
签名留念。

·1947年7月11日，关山月与高剑父在广州。

【1949 年】 己丑 38 岁

· 3 月 24 日，在《广东日报》发表《我对国画的看法——为一九四九年美术节而写》。

· 年初，因参加"反饥饿、反迫害、反内战"运动遭到恐吓避难香港，香港"人间画会"的负责人黄新波安置其在九龙砵仑街香港文协办公楼居住。在香港画了很多反映香港平民生活百态的速写，在报纸上发表针砭时弊的漫画。并绘制黄谷柳著《虾球传》第三部《山长水远》连环画 98 幅，开始接触革命文艺理论著作。

· 7 月 2 日，"中国全国文学艺术工作者代表大会"在北京举行，关山月和李铁夫接到通知被推选为全国第一次文学艺术界联合会代表大会代表，因交通受阻未能赴京出席。关山月的人物画作品《春耕》参加大会举办的"艺术作品展览会"，该展览后被称为"第一届全国美术作品展"。

· 中华人民共和国宣告成立前夕，在香港六国饭店参加由"人间画会"组织的庆祝会。与张光宇、王琦、黄茅、阳太阳等人绘制巨幅毛泽东主席像《中国人民站起来了》。

· 11 月 15 日，与"人间画会"的同志带着毛主席画像从香港九龙返回广州，受到时任广州市市长叶剑英同志的接见。16 日，《中国人民站起来了》画像悬挂在爱群大厦，欢庆广州解放。

· 11 月 17 日，返回广州市立艺术专科学校工作。

【1950 年】 庚寅 39 岁

· 9 月，任广州华南文艺学院教授兼艺术部副部长、华南文学艺术联合会委员、全国美术家协会常委，在开学典礼上作《中国画如何为人民服务》的发言。

· 11 月，带学生赴广东宝安县参加土改运动。

【1951 年】 辛卯 40 岁

· 土改期间，任宝安县人民法庭副庭长。

· 9 月 25 日，在《南艺通讯》发表《中国画如何为人民服务》。

· 冬，调往广东云浮参加土改运动，任云浮县人民法庭副庭长。

【1952 年】 壬辰 41 岁

· 在云浮继续参加土改工作队工作。

【1953 年】 癸巳 42 岁

· 与杨秋人等成立了文艺创作组，利用业余时间进行简单的绘画创作，创作连环画《欧秀妹义擒匪夫》等。

· 秋，土改运动结束回校。带学生到阳江闸坡渔港写生。

· 9 月，随校迁往湖北武汉。11 月 19 日，中南美术专科学校（以下简称"中南美专"）在武昌的和平电影院举行第一次开学典礼，任中南美专副校长。

【1954 年】 甲午 43 岁

· 在教学中鼓励学生用毛笔写生，并在课堂上完成了人物画示范作品《穿针》。

· 6 月，到阳江海陵岛、闸坡写生。

· 夏，参加武汉抗洪防汛斗争，画了大量速写。

· 9 月，中南美专附中正式成立，关山月兼首任校长。创作《农村的早晨》、《在祖国海岸线上》、《新开发的公路》等。

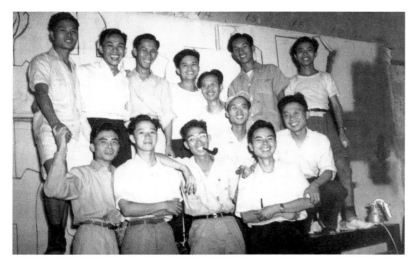

· 1949年10月，关山月（前排右一）与"人间画会"的画家们在绘制《中国人民站起来了》时的合影。

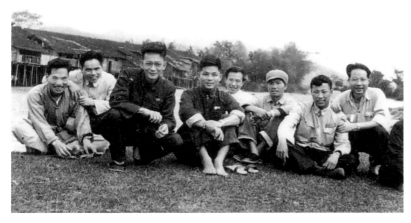

· 1952年，在土改期间深入农村的文艺创作组在云浮合影，左起：谢功成、关山月、王义平、黄容赞、杨秋人、黄安仁、何克敌、陈芦。

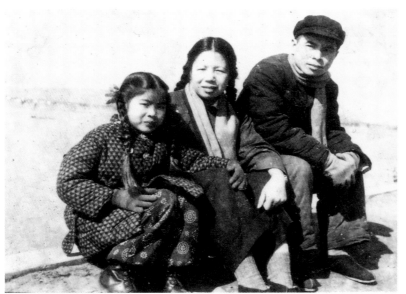

· 1953年，关山月夫妇和女儿关怡合影。

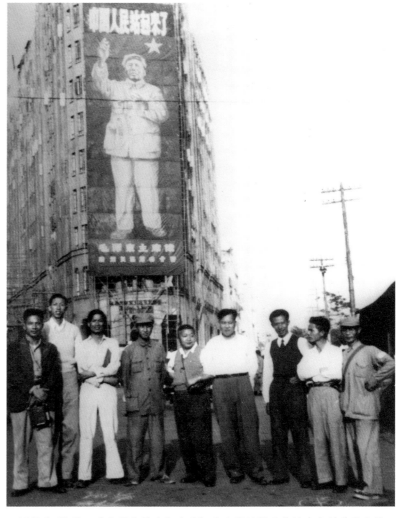

· 1949年11月，《中国人民站起来了》毛主席巨幅画像挂在广州爱群大厦，画家们和广东省军事管制委员会的工作人员合影，左起：伍千里、王琦、麦非、黄新波、张光宇、黄茅、杨秋人、关山月、戴英浪。

· 高剑父题签《关山月纪游画集·第一辑·西南西北旅行写生选》，1948年。

· 高剑父题签《关山月纪游画集·第二辑·南洋旅行写生选》，1948年。

【1955 年】 乙未 44 岁

· 作品《新开发的公路》入选"第二届全国美术作品展"，并由中国美术馆收藏。

· 4 月，带学生到河南省信阳南湾水库工地劳动写生。

· 5 月 5 日至 17 日，参加中国美术家协会在北京召开的第一届理事会第二次会议。

· 6 月，到青岛写生，任全国文学艺术界联合会委员、湖北省文学艺术界联合会副主席。

【1956 年】 丙申 45 岁

· 中南美专将绘画系中国画专业组建为"彩墨画系"，任系主任，负责人物画教学。

· 2 月至 3 月，随中国人民春节慰问团赴朝鲜前线慰问中国人民志愿军，并在朝鲜写生。

· 4 月，到杭州写生。创作《一天的战果》，获湖北省美术作品一等奖。

· 7 月，作品《问路》、《和平保卫者》参加由文化部和中国美术家协会在北京举办的"第二届全国国画展览会"。

· 8 月至 9 月，与西安美术专科学校副校长刘蒙天赴波兰访问写生，作《肖邦故居》、《陶瓷艺人》等 60余幅写生作品。在驻波兰的中国大使馆内举办观摩展。9 月底，经苏联归国途中，参观莫斯科特列契科夫美术馆。回国后，"关山月、刘蒙天访问波兰写生展"在北京举行。

· 11 月，在中南美专宣誓加入中国共产党。

【1957 年】 丁酉 46 岁

· 春，出席文化部艺术教育司召开的艺术教育工作会议，并在会上提出美术院校应建中国画系，当时潘天寿也发出同样的呼吁。

· 4 月至 5 月，带学生到湖南醴陵南桥乡以及衡山写生。

· 9 月，由武汉高教系统组织到鄂北参观山区的农田水利建设，历时半个月，为创作《山村跃进图》收集素材。

【1958 年】 戊戌 47 岁

· 5 月，带学生到武钢工地写生。完成长卷《山村跃进图》，参加在莫斯科举办的"社会主义国家造型艺术展览"。

· 7 月，与家人一起随中南美专由武汉搬迁广州，中南美专改名为广州美术学院，校址建在珠江南岸隔山乡刘王殿岗（今昌岗车站）上。任广州美术学院副院长兼中国画系主任，亲自负责中国画系的人物课教学，教导学生直接用毛笔画白描。

· 11 月始，前往欧洲主持"中国近百年绘画展览"，游历莫斯科、法国、荷兰、比利时、瑞士。在巴黎高等美术学校举办主题讲座《齐白石绘画艺术的特点》。创作《巴黎街头拾稿》、《桑洛湖畔》等。

【1959 年】 己亥 48 岁

· 4 月，在瑞士接到为北京人民大会堂作画的通知，遂于 4 月底结束欧洲之行归国。

· 5 月，赴京与傅抱石合作巨型国画《江山如此多娇》，毛泽东主席亲自题写画名。该作品宽 9 米，高 6.5 米，于 9 月底完成，悬挂在北京人民大会堂。

· 在《美术》第四期发表文章《巴黎书简》。创作《万古长青》。

· 任广州国画院（广东画院前身）筹备委员会副主任委员。

【1960 年】 庚子 49 岁

· 3 月，带领广州美术学院国画系毕业班学生到湛江堵海工地劳动三个月，返校后师生集体创作了大型国画《向海洋宣战》。

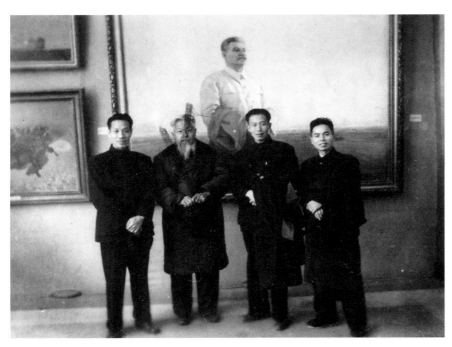

·1954年11月，阳太阳、王道源、杨秋人、关山月（左起）在北京参观苏联美术展览会上。

·1956年，师生合作《战斗在张公堤上》，前排左起：关山月、黎雄才，后排左起：孔宪明、陈金章、梁世雄、谭荫甜。

·1957年，关山月（右一）和国画系毕业班在武钢。

·1956年，关山月随中国人民春节慰问团赴朝鲜前线慰问中国人民志愿军，并在朝鲜写生。

· 7 月，在中国美术家协会第二次全国代表大会上被选为中国美术家协会常务理事。

· 作品《万古长青》入选"第三届全国美术作品展览"，被中国美术馆收藏。

· 8 月，赴京出席全国第三次文艺工作者代表大会。

【1961 年】辛丑 50 岁

· 6 月至 9 月，与傅抱石到东北旅行写生，中央新闻纪录电影制片厂为此拍摄了纪录片《画中山水》。创作《煤都》、《林海》等六十余幅作品，并在中国美术馆展出。

· 任广东省文学艺术界联合会常委、中国美术家协会广东分会副主席。

· 11 月 22 日，在《人民日报》发表《有关中国画基本训练的几个问题》。

【1962 年】壬寅 51 岁

· 上学期，带学生到潮汕地区写生。

· 作品《新开发的公路》、《榕荫渡口》入选为纪念毛主席《在延安文艺座谈会上的讲话》发表 20 周年而举办的全国美术作品展览。

· 7 月 5 日，在《羊城晚报》发表《论中国画的"继承"问题》。

· 8 月，赴井冈山、瑞金等地写生。创作《疾风知劲草》、《瑞鹤图》。

· 11 月，在香港大会堂举办方人定、关山月、黎雄才、叶少秉、苏卧农、陈洞庭、杨之光、何磊等 31 位岭南画派画家作品展。

· 12 月，任广州国画院（现称广东画院）副院长。

· 陪同蔡若虹、石鲁、亚明、邵宇到广东新会参观。新会博物馆收藏作品《葵乡瓜果图》。

【1963 年】癸卯 52 岁

· 春，与古文字学家商承祚在国家经济困难时期一同戒烟。

· 3 月，到汕尾渔港等地写生。创作《渔歌》、《纺线图》、《快马加鞭未下鞍》。

· 辽宁美术出版社出版《傅抱石、关山月东北写生画选》。

· 8 月 28 日，响应党中央关于"知识青年上山下乡锻炼"的号召，送女儿关怡到中山斗门平沙农场务农，并以女儿为模特创作《听毛主席的话》（岭南画派纪念馆藏）。该作品参加 12 月中国美协广东分会在广州主办的"社会主义好美术展览会"。

· 作品《东风》、《水果之乡》参加在中国美术馆展出的"广州美术学院师生下乡作品展览"。

· 观看粤剧表演艺术家红线女演出的《李香君》后，创作《桃花扇》。

【1964 年】甲辰 53 岁

· 春，与黄新波、方人定、余本应邀到山西大寨、北岳恒山及雁门关等地写生。创作《春到雁门》。

· 在广州美术学院家中接待日本著名美术评论家宫川寅雄。

· 12 月 21 日，赴京出席第三届全国人民代表大会第一次会议。

· 12 月，广州岭南美术出版社出版《关山月作品选集》。

【1965 年】乙巳 54 岁

· 1 月 5 日，由京返穗。

· 夏，郭沫若夫妇到广州，关山月作陪。

· 为从化市广东温泉宾馆作画《毛主席〈咏梅〉词意图》，悬挂在松园一号楼会客厅。

·1958年，关山月和国画系毕业班在武汉钢铁厂。

·1959年在《美术》第四期发表的文章《巴黎书简》剪报。

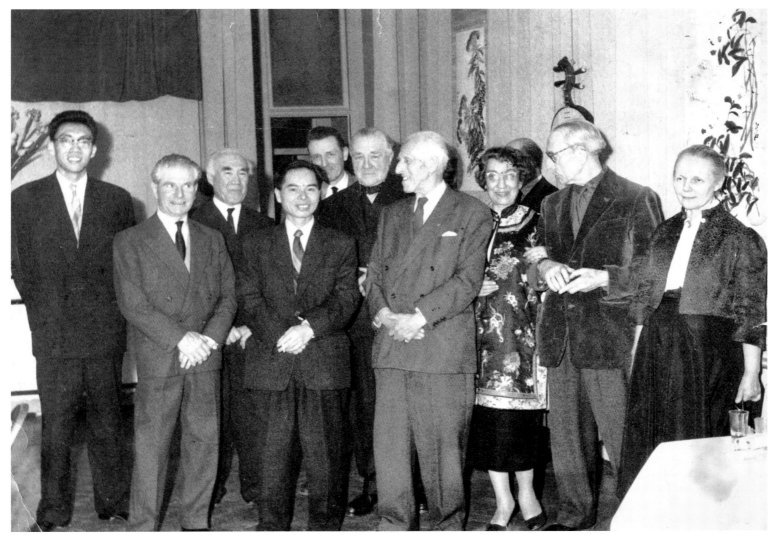

·1959年4月，与欧洲画家在巴黎中国近百年绘画展上合影。

· 秋，被派往阳春县春湾公社参加"四清运动"。

【1966 年】 丙午 55 岁

· 7 月，"文化大革命"开始，被广州美术学院的"红卫兵"从阳春"请"回学校。

· 7 月 26 日，与胡一川、杨秋人、王永祥等广州美术学院领导班子成员一起被批斗，送进"牛棚"。

【1967 年】 丁未 56 岁

· 继续被关在广州美术学院雕塑室内的"牛棚"。

【1968 年】 戊申 57 岁

· 12 月始，先后被押往三水县（现三水市）的广东省五七干校、英德县的文艺干校进行劳动改造。

【1971 年】 辛亥 60 岁

· 7 月，日本著名美术评论家宫川寅雄访问中国，并向周恩来总理提出面见关山月。关山月从"干校"回
到广州，在上级部门的安排下，会见宫川寅雄。

· 8 月，被分配到广东省文化局下属的文艺创作室任副主任。后到海南岛、茂名、罗定写生，创作《南方油城》。

【1972 年】 壬子 61 岁

· 6 月至年底，受外交部委托赴京和李可染、陶一清、李斛、李苦禅、黄胄、钱松喦为中国驻外使馆作画。
其间，关山月完成二十余幅，包括《长白飞瀑》、《长城内外尽朝晖》、《朱砂冲哨口》、《报春图》等。

· 作品《林区晨曲》、《南方油城》入选"广东美术、摄影展览会"。

· 12 月，与陈金章、陈章绩等到海南岛、阳江闸坡写生。

【1973 年】 癸丑 62 岁

· 2 月，作品《长城内外尽朝晖》、《朱砂冲哨口》、《春江放筏》参加"广东省国画、版画、连环画展览"。

· 5 月，到电白县南海公社、博贺渔港写生一个多月，接着又到湛江南之岛和雷州半岛体验生活，根据收
集的素材，创作《绿色长城》（藏于关山月美术馆）。

· 10 月，《绿色长城》参加国务院文化组主办的"全国连环画、中国画展览"。

· 在北京创作第二幅《绿色长城》（藏于中国美术馆）、《俏不争春》。

【1974 年】 甲寅 63 岁

· 3 月 28 日，在《人民日报》发表《老兵走新路——谈谈我的创作体会》。

· 4 月，在广州画第三幅《绿色长城》（藏于广东迎宾馆）。

· 5 月，到新疆吐鲁番、伊犁等地体验生活，为乌鲁木齐机场作《天山牧歌》。

· 10 月，另画一幅《天山牧歌》（藏于中国驻法国大使馆），与《俏不争春》入选国务院文化组在中国
美术馆举办的"庆祝中华人民共和国成立 25 周年全国美术作品展览会"。为联合国中国厅创作《报春图》。
作品《山村任点装》入选"广东美术作品展览"。

· 婉拒广东省文化局副局长一职，仍留在文艺创作室工作。

· 12 月 3 日至 20 日，率中国美术代表团访问越南。

· 用"为人民"闲章。

·1959年，傅抱石与关山月合作《江山如此多娇》。

·1959年，关山月夫妇与吴作人夫妇、傅抱石在《江山如此多娇》前合影。

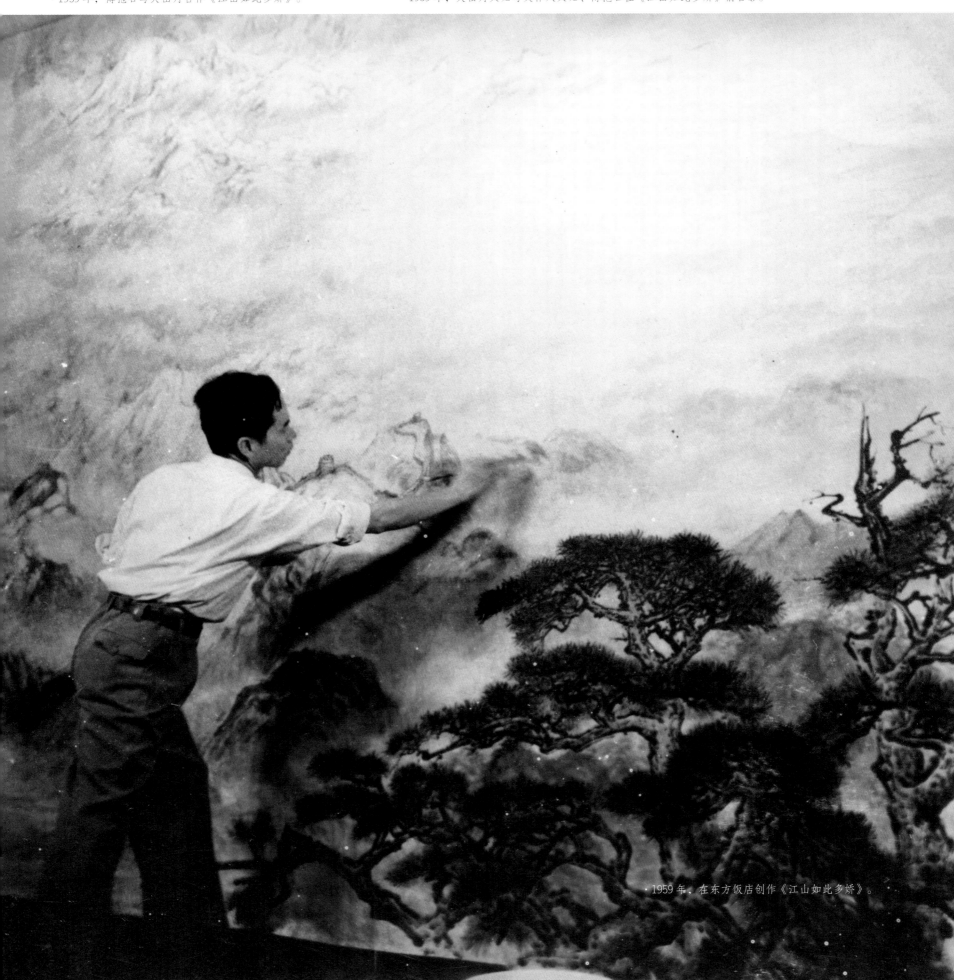

·1959年，在东方饭店创作《江山如此多娇》。

【1975 年】乙卯 64 岁

· 1 月 5 日至 11 日，赴京出席第四届全国人大一次会议，在讨论建国后第二部宪法时，首次提出应在"德、智、体"中加入"美育"，教育广大青少年应该"德、智、体、美"全面发展。

· 为广东迎宾馆创作《报春图》。

· 到湖南韶山、上海、江浙等地写生。

· 5 月，创作《油龙出海》。

【1976 年】丙辰 65 岁

· 4 月，赴日本参加中日文化交流协会成立 25 周年的庆祝活动，并参观东京、京都、奈良、大阪、札幌、箱根等地，拜访平山郁夫、东山魁夷、宫川寅雄、井上靖等。

· 5 月，陪同东山魁夷夫妇游览桂林，东山魁夷将其 10 本画集赠之。

· 在广东人民艺术学院接待新加坡总理李光耀。

· 6 月，接见美国画家史文森。

· 10 月，作《松梅颂》，题曰："1976 年 10 月为庆祝我党伟大的历史性胜利而作。"又创作《雨后山更青》，题曰："不平凡的 1976 年，画于珠江南岸。"又画《梅花》一幅赠与好友梅日新，以示庆祝打倒"四人帮"。

· 11 月，与青年画家陈衍宁、林墉等到革命根据地井冈山深入生活，共同创作以毛主席重上井冈山为题材的大型国画《高路入云端》（又名《谈笑凯歌还》）。

【1977 年】丁巳 66 岁

· 3 月始，接受北京毛主席纪念堂创作任务，与广东美术界的黎雄才、蔡迪支、陈洞庭、陈金章、梁世雄、陈章绩、林丰俗等画家到南昌、韶山、庐山、井冈山、娄山关、遵义、延安等地进行写生、创作，其中《革命摇篮井冈山》悬挂于毛主席纪念堂，《井冈山颂》被广东省博物馆收藏。

· 7 月，在北京会见英籍华裔作家韩素音。

· 8 月 25 日至 9 月 12 日，偕夫人李秋璜在黄山写生。13 日返回广州，创作《雨后黄山》。

· 9 月，到海南岛深入尖峰岭林区写生。作品《牧羊图》刊登于日本的《世界美术》。

· 10 月，被文化部评为先进工作者。

· 12 月，兼任广东画院院长。

【1978 年】戊午 67 岁

· 1 月 16 日，在广州文化公园举办美术座谈会。

· 1 月 23 日下午，参加黎葛民先生追悼会。

· 1 月，接待从上海来的关良、刘海粟夫妇。

· 2 月 13 日至 17 日，与黎雄才等到粤北小北江写生。

· 2 月 26 日至 3 月 5 日，赴京出席"第五届全国人民代表大会第一次会议"，并当选主席团成员。

· 3 月 3 日，参加何磊追悼会。

· 4 月 5 日，北京人民美术出版社邵宇、李平凡来家商讨出版画集《井冈山》事宜。

· 4 月 9 日至 5 月 13 日，住广东迎宾馆作画一批。5 月 24 日至 6 月 8 日，赴京参加全国文联会议。

· 8 月 30 日，与黎雄才、陈洞庭赴西安。

· 9 月 5 日至 6 日，与黎雄才到龙羊峡水电站工地写生。

· 9 月 16 日，与部队著名作家刘白羽、黎雄才坐专机一同前往嘉峪关，常书鸿夜走戈壁来接关、黎去敦煌，在千佛洞住了一夜，碰到庞薰琹、彭华士参观千佛洞。35 年后重游莫高窟，再度在常书鸿家过中秋节。

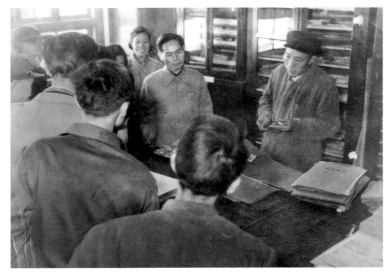

·1960年，陪同傅抱石（右一）在广州美术学院资料室参观。

·1960年7月，师生合作《向海洋宣战》。前排左起：曾道宗、林凤清、
王鹰、易至群，后排左起：曾晓虎、麦国雄、乐建文、单柏钦、关山月、
史正学、陈章绩、何炽佳、崔兴华、莫菂云。

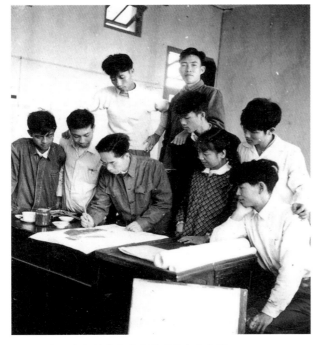

·1960年，在广州美术学院国画系上人物课。

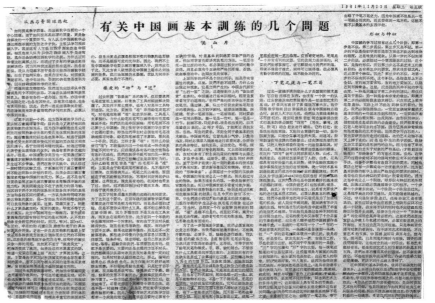

·1961年11月22日，在《人民日报》发表的《有关中国画基本训练的几个问题》剪报。

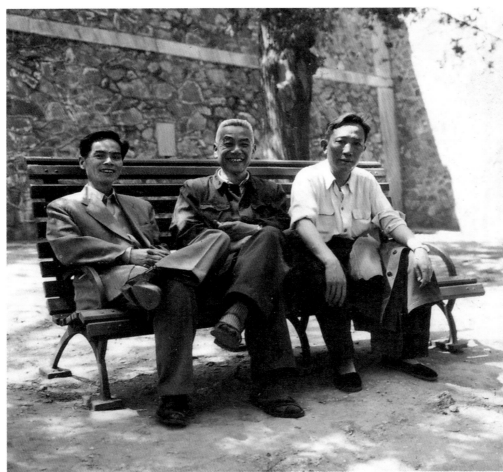

·1961年，关山月、张谔、傅抱石（左起）在北京。

·1961年，关山月（左二）和石鲁（左三）
在广州美术学院国画教室观摩作品。

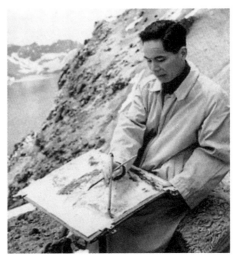

·1961年，在东北写生。

· 10 月 2 日，抵武昌。夫妇二人与黎雄才应长江航运局之邀，进行长江万里游，其间瞻仰红岩革命纪念馆，参观重庆博物馆、西南师范学院、四川美术学院等单位。

· 为广西壮族自治区成立 20 周年创作《山高水长》。

· 作品《井冈山》获"广东省美术作品展览"二等奖。

【1979 年】己未 68 岁

· 春，创作《龙羊峡》（又名《山河在欢笑》）。

· 6 月 18 日至 7 月 1 日，赴京出席第五届全国人民代表大会第二次会议。

· 9 月，广东人民出版社出版《关山月画集》。

· 中秋期间，在家中接待日本著名画家平山郁夫夫妇，赠其《红梅图》留念。

· 10 月，为北京人民大会堂广东厅创作《春到南粤》。为高剑父老师百岁诞辰写缅怀诗。

· 11 月，赴京参加中国美术家协会第三次会员代表大会，当选中国美术家协会副主席。

· 与黎雄才合作的《岁寒图》在香港举办的"广东美术作品展览"上售得 4 万元港币，全部捐赠给广东省儿童福利会。

【1980 年】庚申 69 岁

· 2 月，作品《龙羊峡》参加在北京举办的庆祝建国 30 周年"第四届全国美术作品展览"，获三等奖，并被中国美术馆收藏。

· 2 月 28 日，在《广州日报》发表《塞外秋山关外月——〈敦煌临画选集〉自序》。

· 4 月，接待美国著名诗人保罗·安格尔和华裔美籍作家聂华苓夫妇，画《红梅》及作诗赠保罗先生。

· 当选广东省文学艺术界联合会副主席、广东美术家协会主席。

· 5 月，为《平山郁夫丝绸之路素描集》作序。应香港集古斋和《美术家》杂志社之邀，夫妇二人与黎雄才夫妇、余本赴香港作"文革"后的首次访问。

· 6 月 1 日，与赵少昂、杨善深等聚会，商协举办"赵少昂、黎雄才、关山月、杨善深四人合作画展"之事。

· 6 月，历时两个多月创作出长卷《江峡图卷》，由容庚先生作引首画题。

· 7 月至 8 月，与广东画院画家到肇庆鼎湖山写生，住庆云寺。创作《鼎湖组画》。

· 8 月 30 日至 9 月 10 日，赴京出席第五届全国人民代表大会第三次会议。

· 为中国人民革命军事博物馆作巨作《迎客松》。

· 广东画院任命关怡、关伟为关山月助手。

· 9 月下旬，返家乡阳江参加阳江文代会，并探亲访友。

· 10 月，中国美术家协会、广东美术家协会共同在北京中国美术馆主办"关山月画展"，展出 40 年代到 80 年代的作品 178 幅。

· 11 月 4 日，在《羊城晚报》发表文章《要按照文艺规律办事》。

· 12 月，任广州美术学院学术委员会特聘顾问。

· 12 月 20 日，"关山月画展"在湖南长沙展出，在座谈会上作题为《我所走过的艺术道路》的讲话。

【1981 年】辛酉 70 岁

· 1 月 11 日至 20 日，"关山月画展"在广州文化公园展出。

· 1 月 26 日，《广东画报》为关山月拍摄封面照片。

· 3 月，与黎雄才在香港展出合作画《松梅图》，获得稿酬 3.6 万元港币，全部捐赠给广州市儿童福利会。19 日，广州市儿童福利会的廖奉美、商梅照同志来家中感谢关老的捐赠。

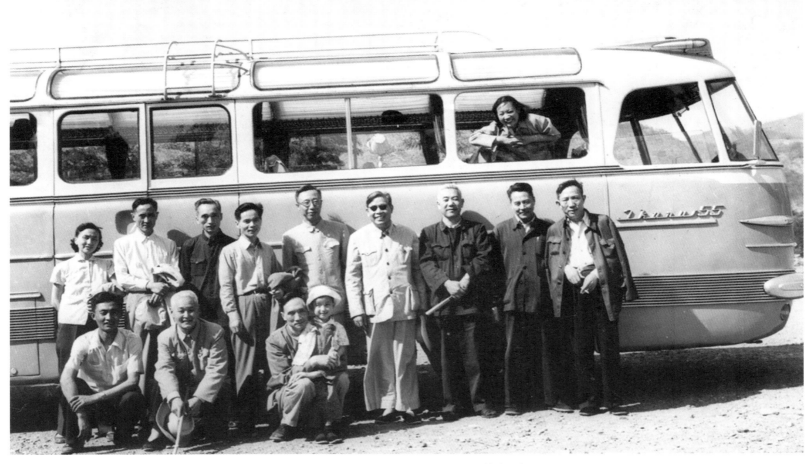

· 1961年，关山月（后排左四）、溥仪（后排左五）、傅抱石（后排右一）、张谔（后排右三）等在北京合影。

· 1963年，响应党中央关于"知识青年上山下乡锻炼"的号召，送女儿关怡到中山斗门平沙农场务农，并为此创作《听毛主席的画》。

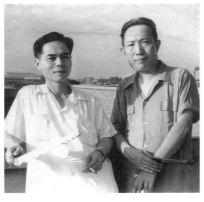

· 1961年，关山月（左）与傅抱石在抚顺大火房水库合影。

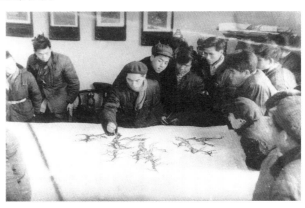

· 1961年，关山月在广州美术学院课堂给学生作示范。

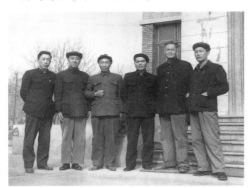

· 1964年，黄新波（左二）、方人定（左三）、关山月（左四）、余本（左五）在山西晋祠招待所合影。

· 1963年12月10日，借广州美术学院成立10周年纪念之际，关山月（二排左八）、黎雄才（二排左九）率领中国画系师生集体参观春睡画院。

· 1961年7月，在镜泊湖畔和吴作人、萧淑芳、傅抱石、郁冰、余本等人合影。

- 3月24日，赴成都。

- 4月，"关山月画展"在四川成都展出。携妻子李秋璜和助手关怡、关伟重访青城山，三上峨眉山。

- 5月29日，香港中文大学聘关山月为学位考试委员会校外委员，并应邀赴港参加评委工作。在港期间，与台湾画家黄君璧先生会面并交换作品。作品《红梅》参加香港培侨中学举办的修建校舍义卖画展，所得款项60万元港币全部捐给该校。

- 6月9日，离港赴澳门访问，在普济禅院住持机修大师陪同下，重访当年抗日战争时期避难居住过的普济禅院。12日，由澳门返粤。

- 6月20日始，与广东画院全体创作人员住在南湖进行创作活动，其间创作《漠阳笔谱》。

- 8月9日，在南湖宾馆会见美国著名指挥家赫伯特·齐佩尔，赠其《红梅》作纪念。

- 为纪念中国共产党建党60周年，创作《长河颂》和《风雨千秋泰岳松》参加全国美术作品展览。《长河颂》获"广东省美术作品展"二等奖。

- 9月，应邀为新加坡中国银行创作大画《江南塞北天边雁》。

- 10月，因身体不适往广东省人民医院住院检查治疗，作诗《七十感怀四首》，于10月13日发表在《人民日报》。

- 11月1日，北京中国画研究院成立，任院务委员。

- 11月30日至12月13日，赴京参加第五届全国人民代表大会第四次会议。

【1982年】 壬戌71岁

- 5月，在广东画院新址举办"关山月画展赴日预展"。秦牧为此展写文章《关山月的生活和艺术道路》，7月7日发表在《南方日报》，介绍艺术家的生平和作品。

- 7月，画第二幅《江南塞北天边雁》。

- 9月，出席广东省职工先进工作者代表大会。

- 与画家黄笃维、廖冰兄专程到顺德县容奇镇指导当地的青年美术小组。

- 9月29日，为纪念中日邦交正常化10周年，中日两国各自发行一套纪念邮票。中方发行的邮票其中有一枚是关山月作的《梅花》，面值8分，发行量达918万枚。

- 10月5日至25日，为增强中日两国的文化交流，国家委派关山月夫妇赴日本访问，中日友好协会和朝日新闻社在日本东京高岛屋画廊主办"中国画坛的巨匠·关山月展"，10月7日，画展开幕，出版《关山月展》画集。

- 11月26日至12月10日，赴京出席第五届全国人民代表大会第五次会议。

- 用"山月画梅"闲章。

【1983年】 癸亥72岁

- 2月2日，日本《读卖新闻》在《世界名画》栏目中整版发表《俏不争春》，称此作品为"现代中国绘画之高峰"。

- 3月11日，在香港大学冯平山博物馆出席"岭南画艺——赵少昂、黎雄才、关山月、杨善深四人合作画展"预展，此展在5月后移至广州。20日返穗。

- 3月12日，夫妇二人与黎雄才夫妇应邀参加"岭南画艺——赵少昂、黎雄才、关山月、杨善深四人合作画展"在香港大学冯平山博物馆的开幕式。在美国的林文杰教授牵线下，关山月与林文杰、赵少昂、台湾的张大千完成了一幅四地画家的合作画《梅兰竹芝》。

- 3月23日，在新加坡中国银行出席《江南塞北天边雁》观赏酒会。

- 4月8日，在《羊城晚报》发表诗作《悼张大千先生》，《人民画报》第四期发表张大千、关山月、赵少昂、林文杰合作画《梅兰竹芝》以及悼诗。

- 5月，画《黄洋界英雄径》赠胡耀邦总书记。

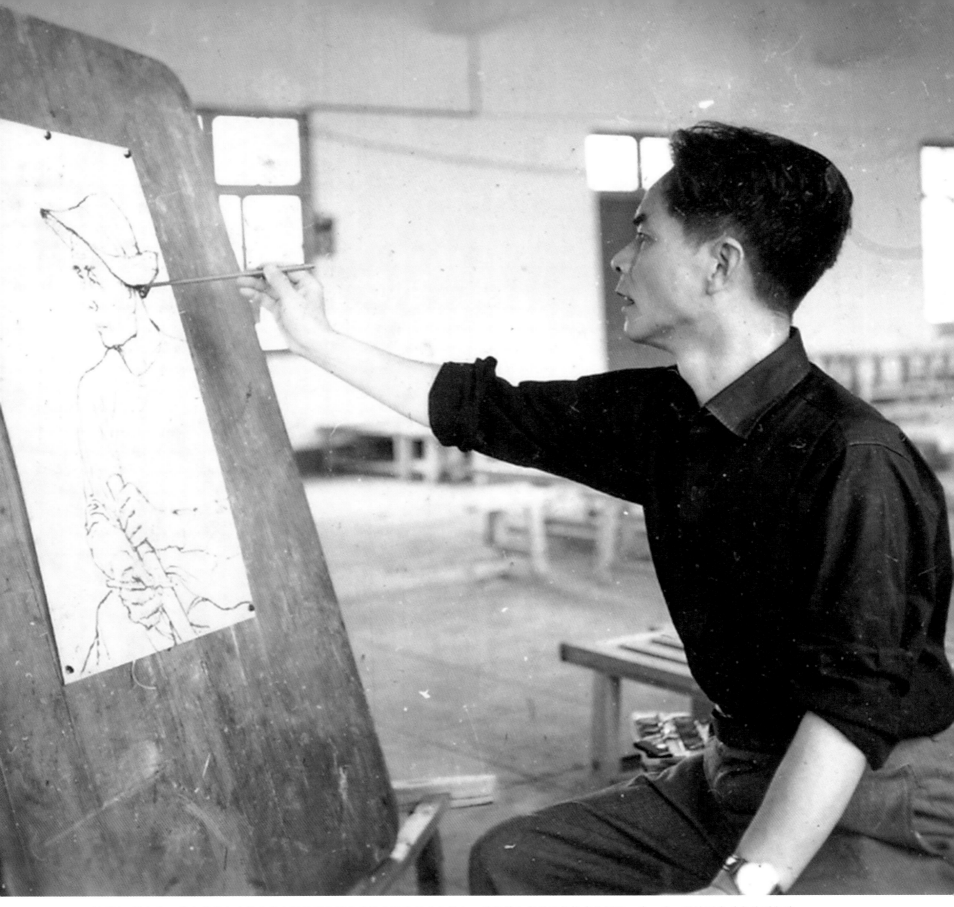

·20世纪60年代，关山月常在人物教学中提倡用毛笔在宣纸上画素描（白描），希望学生克服依赖橡皮的问题，准、稳、狠地写出对象的形与神。

- 6 月 6 日至 21 日，赴京出席第六届全国人民代表大会第一次会议，当选为主席团成员。

- 8 月 7 日，在《羊城晚报》发表诗文《重睹丹青忆我师》。

- 全家搬进位于广州美术学院内、由广东省人民政府出资建成的一栋两层小楼，自取斋名"隔山书舍"。

- 作品《鼎湖组画》获广东省鲁迅文艺奖一等奖，并将奖金 1000 元转赠母校关村小学。

- 10 月，带助手关怡、关伟赴海南岛文昌铜鼓岭、三亚鹿回头、尖峰岭自然保护区、通什南圣江、兴隆胶林等地写生三个星期，回来后创作《碧浪涌南天》等作品。

- 在《海南日报》发表诗作《三访海南岛即兴》（九首）。

【1984 年】甲子 73 岁

- 1 月，到广州郊区的萝岗赏梅写生。

- 1 月 14 日，在广东迎宾馆参加广东省连环画研究会成立大会，任名誉会长。

- 3 月，为深圳市博物馆作画《一笑千家暖》。

- 4 月 5 日，在西安陕西美术馆举行"关山月近作展"。

- 4 月 5 日，在家中接待美国洛杉矶画家旅行团一行。

- 5 月，在广东画院接待刘海粟。

- 5 月 18 日至 31 日，率中国美术家代表团赴朝鲜访问，关山月为团长。先后到了平壤、元山、开城，游览金刚山风景区，参观板门店军事分界线、美术博物馆、地铁壁画、城市雕塑。6 月 1 日飞回北京。

- 7 月，武汉大学教授李国平来广州家中做客、叙旧。

- 9 月，为母校阳江奋兴小学校庆作画《红梅》并题诗，又为"阳江八景"之一——"红陵石塔"题诗。参加华南文艺学院校友会组织的珠江一日游雅集。

- 10 月 6 日至 11 月 26 日，夫妇二人应邀赴美国讲学、访问，与香港画家杨善深及其学生刘伟雄同行。10 月 17 日在德州大学作题为《中国绘画的特点和发展形势》的讲座。11 月 5 日在纽约大学作《岭南画派的绘画艺术特点》的幻灯讲座。11 月 7 日赴波士顿。11 月 12 日在哈佛大学讲学，同时放映两位艺术家的作品幻灯片，与杨善深合作《松梅图》。被贝勒大学聘为名誉教授。

- 在美国的约瑟胜地、红木区和 17 海里游览区等地写生。

- 10 月，作品《碧浪涌南天》参加第六届全国美术作品展览获荣誉奖，并被中国美术馆收藏。之后再画一幅《碧浪涌南天》（藏于关山月美术馆）。

- 由人民美术出版社出版关山月作品集《井冈山》。

【1985 年】乙丑 74 岁

- 2 月 14 日至 25 日，随广州诗社访泰代表团访问泰国，26 日取道香港回广州。

- 3 月 27 日至 4 月 10 日，赴京出席第六届全国人民代表大会第三次会议。

- 5 月 6 日，中国美术家协会第四次会员代表大会在济南市召开，关山月被选为中国美术家协会副主席。

- 为《海南日报》创刊 35 周年作画《雀竹图》。

- 5 月 16 日，夫妇二人与黎雄才夫妇应邀赴澳大利亚访问。21 日，在悉尼美术馆举办"关山月、黎雄才画展"。

- 6 月 17 日至 25 日，随广州诗社代表团赴新加坡访问，参加"新粤乙丑诗人节"雅集。

- 8 月 1 日，在新加坡《联合早报》发表文章《中国画的特点及其发展规律》。

- 9 月，赴南京参加傅抱石逝世 20 周年纪念活动，并在会上作题为《难忘的友谊，难得的同行》的发言。

- 9 月 28 日，与吴冠中、周思聪等在深圳展览馆参加"深圳美术节"活动，并在大会上作题为《立足本国，面向世界——在首届深圳美术节上的发言》。

- 10 月 11 日，参加广州美术学院岭南画派研究室为纪念高剑父老师 106 周岁诞辰而举行的学术纪念活动，在会上作《中国画革新的先驱——纪念高剑父师 106 周岁诞辰》的发言，并口占一首《高师赞》。

·1973 年，关山月在北京创作《俏不争春》。

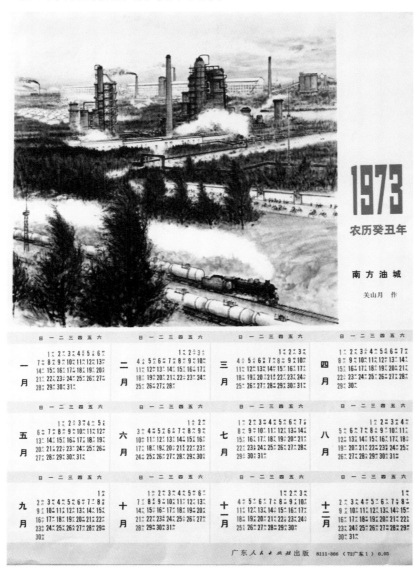

·《南方油城》被印制在广东人民出版社出版的 1973 年年历上。

·1972 年，关山月在闸坡渔港写生。

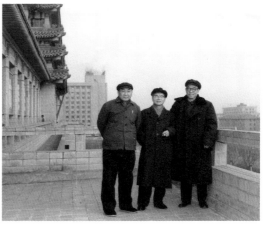

·1973 年，宋文治、关山月、魏紫熙（左起）在北京。

· 10 月 22 日，在《羊城晚报》发表文章《中国画革新的先驱——纪念高剑父师 106 周岁诞辰》。

· 在《文艺研究》第五期发表《法度随时变，江山教我画——创作漫谈三则》。

· 11 月，任广东画院院长。

· 12 月，陪同新加坡老诗人潘受先生游粤。

【1986 年】丙寅 75 岁

· 1 月 4 日，为怀念周恩来总理，作画《墨梅图》，发表于《诗词》报。

· 1 月 23 日，在《光明日报》发表文章《我所理解的创作自由》。

· 2 月 10 日，在《人民日报》发表文章《中国画的特点及其发展规律》。

· 2 月 13 日，到石马赏桃花参加雅集活动。

· 元宵节期间，应泰华诗学社邀请赴泰国访问。

· 2 月 24 日，在《羊城晚报》发表文章《试论赵少昂的绘画艺术》。

· 3 月 25 日至 4 月 12 日，赴京出席第六届全国人民代表大会第四次会议，并参观"李可染画展"。

· 5 月 10 日至 14 日，赴香港参加香港中文大学主办的"当代中国绘画研讨会"，并作题为《试论岭南画派和中国画的创新》的发言。其作品在香港大会堂展览厅展出。

· 5 月 17 日，在香港《大公报》发表文章《试论岭南画派和中国画的创新》。

· 5 月 31 日至 6 月 6 日，《红棉飞雀》等作品参加"穗港澳国画联展"，在香港大会堂展出。

· 9 月 1 日，应新加坡国家博物馆和新加坡中华书学协会之邀，夫妇二人到新加坡举办画展，展出 70 幅作品，并出版《关山月画选》。

· 10 月，撰文《关于画梅》。

· 12 月 11 日，在《羊城晚报》发表诗作《怀念先辈树老》、《怀念侯宝璋教授——侯老逝世 20 周年有作》。

【1987 年】丁卯 76 岁

· 1 月 2 日，与司徒奇、黎雄才、陈子毅等画家探访广州海珠区隔山村的"十香园"。

· 2 月 12 日，参加在广东画院二楼举办的"赵少昂、黎雄才、关山月、杨善深合作画展"。

· 3 月 25 日至 4 月 11 日，赴京参加第六届全国人民代表大会第五次会议。

· 4 月，在《光明日报》发表文章《劳动人民的画家——怀念赵望云》。

· 5 月 26 日，在《羊城晚报》发表诗作《从艺述怀五首》。

· 6 月 1 日，为广州市少年宫成立 35 周年赠画《红土壮新苗》。

· 8 月，为北京人民大会堂东大厅创作巨幅国画《国香赞》。

· 8 月 8 日，"赵少昂、黎雄才、关山月、杨善深合作画展"在台北隔山画馆揭幕。

· 10 月，赴京出席中国共产党第十三次全国代表大会。

· 11 月 26 日至 12 月 6 日，赴京参加中国美术馆举办的"赵少昂、黎雄才、关山月、杨善深合作画展"，由黄苗子主持，赵朴初剪彩，黄胄致祝词。

· 12 月 3 日，参加广州美术学院岭南画派纪念馆奠基典礼，获颁发广东省鲁迅文艺奖特别奖。将 4000 元奖金全部捐赠给岭南画派纪念馆基金会。

· 美国加州州立大学授予关山月"荣誉艺术大师"称号，并颁发证书。

【1988 年】戊辰 77 岁

· 2 月 18 日，在《明报》发表文章《龙年自白》。

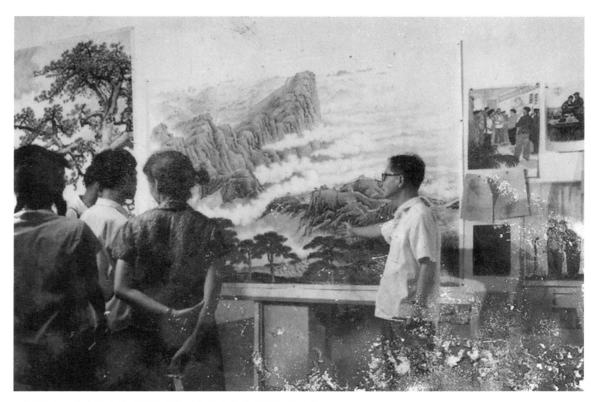

·1973年，关山月向学生讲授创作《长城内外尽朝晖》的经验。

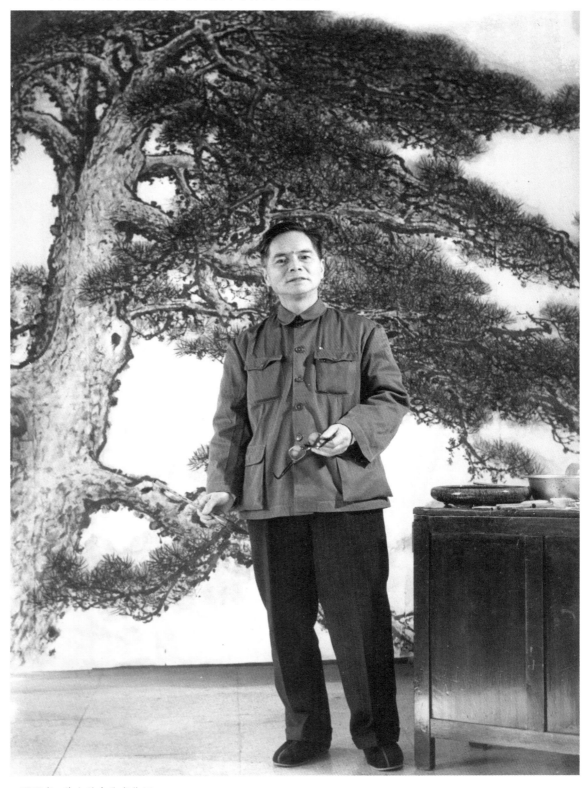

·1973年，关山月在北京作画。

- 2 月 21 日，在《羊城晚报》发表文章《苦行志与乡土情》。

- 3 月 13 日，在《南方日报》发表诗作《司徒乔遗作展观后》。

- 3 月 18 日，在《羊城晚报》发表文章《"泥土诗人"谭畅》。

- 春节期间，广州美术学院雕塑家潘鹤教授塑关山月头像。

- 3 月 25 日至 4 月 13 日，赴京出席第七届全国人民代表大会第一次会议，并当选主席团成员。在京期间，参加中国美术馆举办的"岭南画派名家作品展览"。

- 5 月，与广东画院画家到广东省龙门县南昆山写生，回来后创作《在山泉水清》。

- 6 月 12 日，在《光明日报》发表文章《怀郭老》。

- 8 月，"赵少昂、黎雄才、关山月、杨善深合作画展"在台北市隔山画馆展出。

- 9 月 18 日，在《广州日报》发表文章《我的话与画》。

- 9 月 21 日，陪同新加坡总理李光耀参观广东画院，并赠其扇面《梅花》一幅。

- 10 月 7 日至 27 日，广东画院主办"关山月近作展"，展出 20 世纪 80 年代以来的新作 80 余幅，其中包括瓷盘画作品。

- 10 月 11 日，在《羊城晚报》刊登文章《关山月近作展专刊》及《开怀笔墨献当今》。

- 与赵少昂、黎雄才、杨善深合作《梅竹松》，赠予《广东画报》贺其创刊 30 周年。

- 赠画《春竹》贺《南方日报》创刊 40 周年。赠书"欲穷千里目，更上一层楼"贺广州美术学院 35 周年校庆。

- 11 月，接受印度电视台采访，拍摄纪录片。

【1989 年】己巳 78 岁

- 3 月 20 日至 4 月 4 日，赴京参加第七届全国人民代表大会。4 月 6 日回到广州。

- 6 月至 9 月，先后创作长卷《乡土情》、《榕荫曲》、《巨榕红棉赞》。

- 9 月，为迎接建国 40 周年，创作《大地回春》。20 日，将《大地回春》送往北京并被悬挂在天安门城楼中央大厅。

- 为武汉黄鹤楼重建落成撰联，后被刻成木对联挂在黄鹤楼门口。

- 10 月 1 日，应邀赴京参加建国 40 周年的庆祝活动。当晚，与周怀民、吴青霞、尹瘦石、王成喜等登天安门城楼，观赏首都夜景。

- 11 月 1 日至 3 日，在鹤山沙坪镇参加"纪念李铁夫诞辰 120 周年"活动。

- 珠江电影制片厂著名导演王为一摄制《关山月的画与话》电视纪录片。

- 11 月 11 日，在《南方日报》发表诗作《七十八岁生日感怀三首》。

- 12 月 8 日，为妻子作诗《老伴七十寿庆有感》。

- 冬，赠画《枯木逢春》贺陈李济药厂成立 390 周年。

【1990 年】庚午 79 岁

- 1 月 21 日，到石马赏桃花参加雅集活动。

- 春，与广州美术学院国画系部分教师应邀参观中山威力洗衣机厂，并与黎雄才、陈章绩即席合作《竹石雀跃图》。

- 3 月，任广东画院名誉院长。

- 3 月，在广东迎宾馆参加"新波十年祭学术讨论会"。6 日，在《羊城晚报》发表文章《长艳春华正着红——新波十年祭》。

- 3 月 20 日至 4 月 4 日，赴京参加第七届全国人民代表大会第三次会议。其间，接受著名节目主持人赵忠祥采访。21 日，在北京饭店贵宾楼花园大厅参加第七届全国人民代表大会广东代表团招待晚会。31 日，

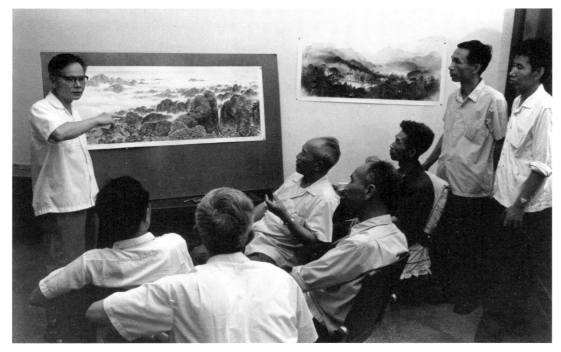

·1977 年，关山月（左一）和毛主席纪念堂国画创作小组在讨论《井冈山》草图。

·《俏不争春》刊登在 1976 年 1 月《美术》封面。

·1978 年 9 月，关山月在龙羊峡水电站工地
写生时留影。

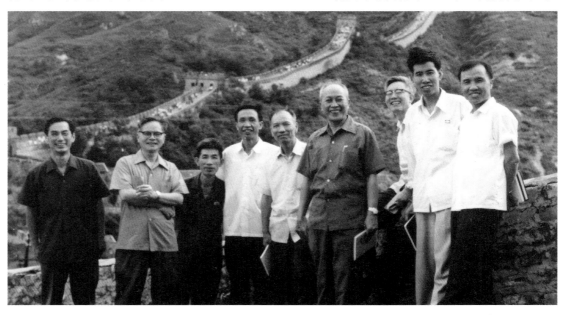

·1977 年，毛主席纪念堂国画创作小组在八达岭写生，左起：赵慕志、关山月、陈洞庭、梁世雄、蔡迪支、黎雄才、
陈金章、林丰俗、陈章绩。

在政协礼堂二楼与 30 多位书画巨擘泼墨联谊。

· 5 月 22 日至 6 月 2 日，与夫人、女儿随"中国国际友好联络会著名画家访日团"赴日。23 日，拜会日本著名画家东山魁夷。25 日，拜见平山郁夫。

· 5 月 24 日，在《人民日报》文章发表《实践出真知——重温〈在延安文艺座谈会上的讲话〉》。

· 题词《雪里见精神》贺《海南日报》创刊 40 周年。

· 6 月 16 日至 21 日，应阳春县县长李孔辉同志之邀，畅游阳春，赋诗作画。在朱兆文、郑英昌、林举英、陈章绩等陪同下，游览了凌霄石、玉溪三洞、仙家洞和白冰瀑布等风景名胜，并为阳春县人民政府作画《梅花香自苦寒来》。

· 6 月 18 日，在《人民日报》发表诗作《访日四题》。

· 7 月 15 日，正值荔枝时节，与王匡、邓白、黎雄才、梁世雄、李汉仪、陈章绩等一行 13 人欢聚在东莞。

· 7 月 28 日，关山月与黎雄才带领"广东省美术家八一慰问团"35 人，赴广州部队领导机关慰问子弟兵。

· 8 月，中国文联出版公司出版个人传记《情满关山——关山月传》。

· 9 月，雕塑家曹崇恩教授塑关山月像。

· 10 月，作品《国香赞》获广东省庆祝建国 40 周年优秀作品一等奖。

· 10 月 2 日，在《人民日报》（海外版）发表诗作《十一届亚运会有感二首》。

· 10 月 26 日至 12 月 10 日，与夫人、女儿应邀赴美国三藩市（即圣弗朗西斯科，也叫旧金山）参加南海艺术中心落成典礼活动，赠送巨作《梅竹图》悬挂在艺术中心大厅。并到加州风景区、尼亚加拉大瀑布等地写生。访美归来后，将稿费捐给广州美术学院设立"关山月中国画教学基金"，用来奖励在中国画的教与学上有成就者。

【1991 年】辛未 80 岁

· 1 月 23 日，漫画家方成先生来广州关山月家中做客，并即席合作《鲁智深》一画。

· 3 月，岭南美术出版社出版《关山月八十年代作品集》。台湾淑馨出版社出版《关山月画辑·第一集·乡土情》。

· 应邀到大亚湾核电站参观。

· 5 月，关山月夫妇应邀到访美国纽约。14 日，在纽约大学礼堂举行讲学，华裔校董谭闰生主持，该校教授沈善宏翻译。讲述中国画的起源和岭南画派的艺术宗旨，同时放映幻灯片展示 40 多幅作品。25 日，参加由中国美术家协会和纽约东方画廊联合主办的"关山月旅美写生画展"，展出《尼亚加拉大瀑布之冬》、《太平洋彼岸》等 29 件书画作品，后出版《关山月旅美写生画集》。展览结束后，将个人所得的 30 余万元全部捐献给中国美术家协会设立"关山月中国画教学创作基金"，以鼓励在中国画的创作和教学中有成绩的中青年画家。

· 6 月 8 日，岭南画派纪念馆在广州美术学院落成，任岭南画派纪念馆董事会董事长。

· 关山月与赵少昂、黎雄才、杨善深把他们的 83 幅四人合作画捐赠给岭南画派纪念馆收藏。

· 6 月 19 日，参加方人定诞辰 90 周年纪念活动，并为《方人定纪念集》作诗一首。

· 6 月 23 日至 8 月 30 日，台湾省立美术馆举办"关山月八十回顾展"，展出作品 51 件，出版《关山月八十回顾》画册，香港中华文化促进中心负责人文楼及李启德参加开幕仪式。能以个人名义在台湾举行个人画展的大陆画家，关山月是第一人。

· 7 月 1 日，在《人民日报》（海外版）发表诗作《"七一"述怀》。

· 7 月，河南美术出版社出版艺术文集《关山月论画》，由黄小庚选编、蔡若虹写序。

· 赴广西南宁参加"黄云书法展"开幕式，到桂林重游漓江。回来后创作《漓江百里春》。

· 7 月底，当选广东省劳动模范。

· 9 月，关志全任关山月助手，接替关伟的工作。

· 9 月 16 日，香港的翰墨轩出版有限公司出版《关山月临摹敦煌壁画》画集。

· 为资助江苏和安徽等南方七省市遭受水灾的灾区人民，关山月将国内义卖两幅作品所得人民币 50 万元和

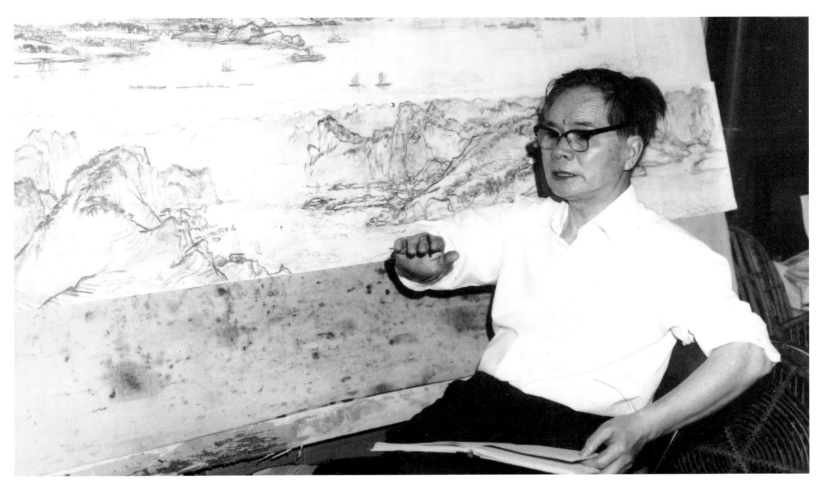

·1979年，关山月在谈论他创作的《江峡图卷》草图。

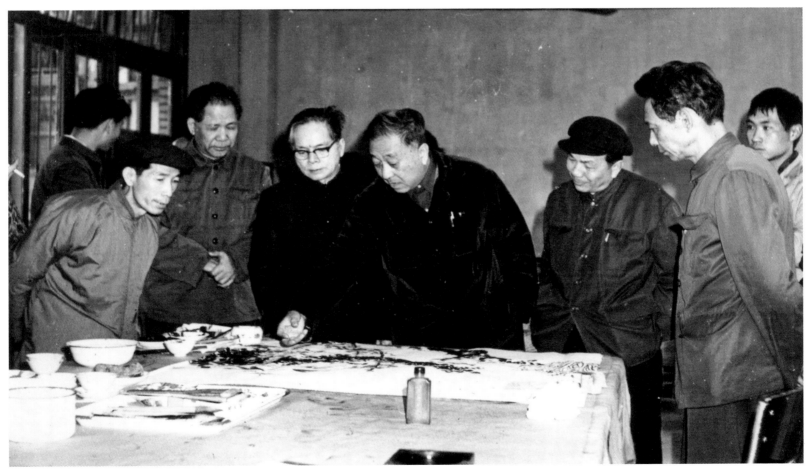

·1979年，在广东画院讨论创作，左起：陈洞庭、刘仑、关山月、黄新波、涂夫、谢谐。

在香港义卖《梅花图》所得港币 35 万元全部捐赠给灾区。

· 10 月 2 日，在《南方日报》发表诗作《42 周年国庆感赋》。

· 10 月 30 日，在广东迎宾馆参加由广东省文联、广东省美术家协会、广东画院、广州美术学院、岭南画派纪念馆、岭南美术出版社联合主办的"关山月从艺 60 周年学术研讨会"。同时，出版《万里行踪——关山月写生选集第一辑·革命圣地》。

· 12 月，与黎雄才、陈金章、陈章绩、周彦生等应邀赴新加坡河畔艺术分中心举办"中国岭南画派六人画展"。

【1992 年】 壬申 81 岁

· 元宵节期间，偕妻儿与黎雄才夫妇同访汕头特区，并接受汕头大学授予的名誉教授称号。

· 3 月 3 日至 8 日，与关怡、邓子敬、邓子芳、蔡于良等赴西沙群岛慰问驻岛部队并写生。回广州后创作《云龙卧海疆》。

· 3 月 20 日至 4 月 4 日，赴京参加第七届全国人民代表大会第五次会议。

· 3 月 29 日，在《羊城晚报》发表诗作《西沙行感赋》。

· 在《中流》3 月刊发表诗作《赠林默涵同志》。

· 4 月 11 日，在《文艺报》发表诗作《自励》。

· 5 月始，岭南美术出版社出版《万里行踪——关山月写生选集第二辑·洲际行》、《万里行踪——关山月写生选集第三辑·从生活中来》、《万里行踪——关山月写生选集第四辑·祖国大地（一）》、《万里行踪——关山月写生选集第四辑·祖国大地（二）》。

· 为人民日报社神州书画院作画《雪里见精神》。

· 6 月 1 日，赠送梅花作品《报春图》给广州市少年宫。

· 7 月 10 日，参加广东炎黄文化研究会成立大会，并作发言及赋诗一首。

· 7 月 25 日，在《日本与中国》第 1489 期发表诗作《赠画友平山郁夫》。

· 9 月 15 日，在《人民日报》发表诗作《怀念残足画友余所亚》。

· 重阳，携家人重返故乡阳江参加风筝节活动，同时，"关山月、黄云、苏天赐美术书法展览"在阳江开幕，并出版《关山月、黄云、苏天赐书画选集》。家乡那蓬村管理区综合楼落成，题写贺词："树有根，水有源，难忘成长漠阳天"。

· 10 月 9 日至 19 日，在广州美术学院岭南画派纪念馆举办"关山月近作展"。

· 10 月 31 日至 11 月 22 日，赴港参加由香港区域市政局、香港中华文化促进中心在香港沙田大会堂展览厅举办的"关山月近作展"。

· 11 月 4 日至 21 日，参加香港中华文化促进中心画廊举办的"关山月画展之'敦煌谱'"。

· 11 月 16 日至 20 日，作品《一柱镇南疆》参加在香港会议展览中心展出的"广州美术学院、广东画院、广州画院作品汇展"。

· 台湾国风出版社出版《关山月画辑·第二集·山河颂》。

· 12 月 26 日，为纪念毛主席 99 岁诞辰创作《千秋雪里见精神》。

· 任广东省国际文化交流中心副理事长。

【1993 年】 癸酉 82 岁

· 1 月 2 日，在石马参加赏桃花雅集活动。

· 3 月 2 日，在高要市参加黎雄才艺术馆落成暨"黎雄才画展"开幕式，并题贺词。

· 3 月 5 日，陪同英籍画家郭南斯女士和丈夫参观岭南画派纪念馆。

· 为歌唱家郭兰英伉俪合作的国画《兰花墨竹图》中添加一枝白梅，由郭兰英艺术学校收藏。

· 1981年，广东画院画家在广州南湖宾馆集中创作时，在关山月作品前合影，前排左起：林墉、陈衍宁、汤小铭、许钦松、关伟；后排左起：王维宝、麦国雄、涂夫、关山月、蔡迪支、陈洞庭、关怡、王玉珏。

· 1981年，关山月夫妇在香港探访台湾老画友黄君璧（左一）。

· 1981年，关山月为中国银行新加坡分行创作《江南塞北天边雁》。

· 1983年，关山月夫妇在广州隔山书舍。

- 3 月 15 日至 31 日，赴京参加第八届全国人民代表大会第一次会议，任主席团成员。

- 3 月 30 日，在《人民日报》发表诗作《"两会"抒怀》。

- 4 月 15 日，为预祝雕塑家刘开渠 90 大寿写七律一首。

- 为潘鹤教授书赠对联：不随时好后，莫跪古人前 。

- 5 月 8 日，因哮喘病发入住广东省人民医院东病区，作诗《石涛论画》两首。

- 5 月 22 日，与广东画院画家们前往福州市参加福建画院举办的"广东画院作品展"及交流、写生活动。回来后即作画稿《漂游伴水声》。

- 广州美术学院七名教师获首次颁发的广州美术学院"关山月中国画教学基金"奖励。

- 6 月 9 日至 10 日，应深圳市委、市政府领导的邀请亲自来深圳考察关山月美术馆的馆址，确定了位于福田中心区的莲花山南侧的区域作为建馆地址。

- 6 月 13 日，在《羊城晚报》发表诗作《武夷山》。

- 7 月 6 日，在《羊城晚报》发表诗作《痛悼刘开渠》。

- 7 月 18 日至 21 日，赴澳门参加"广州美术学院、广东画院、广州画院花鸟作品汇展"开幕式。

- 7 月 19 日，在《光明日报》发表诗作《"七一"述怀》。

- 8 月，应邀为东莞市博物馆创作《铁骨清香图》。

- 9 月 15 日至 17 日，与关怡、关志全、关山、李秋璜等往深圳大亚湾参观写生。17 日上午绕道惠州，游览西湖。

- 10 月 1 日，在《羊城晚报》发表诗作《中秋雅集》。

- 赴京参加"纪念毛泽东同志诞辰 100 周年百名书画家笔会"活动。

- 11 月 2 日，配合徐中敏在家中拍摄画梅技法 ，出版《关山月画梅》。

- 11 月 18 日至 24 日，岭南画派纪念馆主办"胡一川、关山月、黎雄才作品展"。

- 11 月，广州美术学院授其终身教授职衔。

- 写《赢来难得晚晴天》一文。

- 11 月 24 日早，夫人李秋璜因突发中风昏迷，26 日上午 9 时不幸病逝，享年 74 岁。

- 12 月 3 日，广州美术学院为李秋璜举行告别仪式，关山月含泪写下六个大字"敦煌烛光长明"，放在爱妻的灵前。

- 12 月 11 日，在《羊城晚报》发表诗作《哭老伴仙游——为爱妻李秋璜送行》。

- 12 月 11 日，邵华、毛新宇来家中探望。

- 12 月 23 日，在《人民日报》发表诗作《毛主席诞辰 100 周年纪念》。

【1994 年】甲戌 83 岁

- 2 月 4 日，到石马参加赏桃花雅集活动。10 日，在《广州日报》发表诗作《石马赏桃即兴》和《鸡年除夕感赋》。

- 3 月 6 日到达北京饭店，带去 4 箱书画作品准备画展。

- 3 月 12 日至 22 日，赴京参加第八届全国人大二次会议。会议期间，关山月提出要重视美学教育，社会主义建设需要德、智、体、美全面发展的人才。深圳市委书记厉有为同志公开提出将在深圳建立关山月美术馆。

- 3 月 21 日至 31 日，在北京中国美术馆举办"关山月近作展"。

- 台湾国风出版社出版《关山月近作选》画集。

- 4 月 5 日，应邀赴陕西美术馆展出"关山月近作展"，其间带助手关怡、关志全前往陕西省宜川县黄河壶口、秦岭写生。

· 1982年，关山月夫妇到日本友人、著名美术评论家宫川寅雄（右一）家做客。

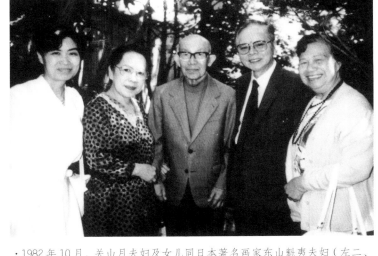

· 1982年10月，关山月夫妇及女儿同日本著名画家东山魁夷夫妇（左二、左三）合影。

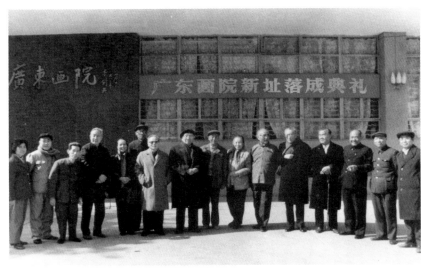

· 1982年，吴作人（右六）、刘海粟（左八）、华君武（左四）、邵宇（右五）、黄胄（右四）、关山月（左七）、蔡迪支（右二）在广东画院新址落成典礼上留影。

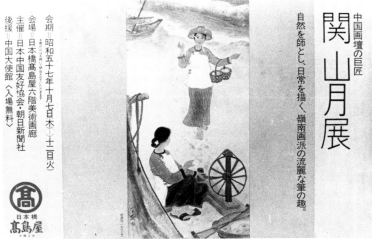

· 1982年，日中友好协会为关山月在高岛屋举办个展，展览由平山郁夫主持，该图为关山月个展海报。

· 5 月，创作《黄河魂》。为高剑父纪念馆题写了馆名，为《高剑父写生稿本集萃》画册题字"溯源造化"。

· 6 月 18 日，参加"司徒奇、黎雄才、关山月作品展"在岭南画派纪念馆的开幕式，与黎雄才、司徒奇合作《枫叶荻花》并赠岭南画派纪念馆收藏。

· 8 月，为北京紫光阁创作巨作《轻舟已过万重山》。

· 10 月 1 日，作品《绿源赞》入选"广东省庆祝建国 45 周年美术作品展览"。

· 11 月，作诗《爱妻仙游周年悼》纪念妻子去世 1 周年。

· 11 月下旬，参加在广东新兴龙山召开的由中国美术家协会和《美术》杂志社主办的"90 年代中国美术理论研讨会"，并陪同王朝闻、王琦、华夏等到广州美术学院岭南画派纪念馆参观。

· 12 月 15 日，在岭南画派纪念馆参加"何家英工笔人物画展"开幕式，并作诗《何家英画展后感》。

· 12 月 19 日，在《广州日报》发表诗作《祝广东老教授协会成立》。

【1995 年】 乙亥 84 岁

· 1 月 9 日，赴深圳参加关山月美术馆奠基仪式。

· 1 月 10 日，在《深圳特区报》发表诗作《迎春感赋——建馆奠基寄意》。

· 新春之际，为武汉黄鹤楼作画《铁骨傲冰雪》。

· 2 月，接待歌唱家胡松华来访。

· 2 月 19 日，在《羊城晚报》发表诗作《"羊城晚报"复刊 15 周年贺诗》。

· 3 月 5 日至 18 日，赴京参加第八届人民代表大会第三次会议。

· 3 月 10 日，在《人民日报》发表文章《抓好"米袋子"勿忘"脑袋子" ——总书记与关山月对话记》。

· 3 月 11 日，在《人民日报》（海外版）发表文章《话牵两岸情》。

· 3 月 16 日，在《人民日报》发表诗作《盛会即兴》。

· 5 月 7 日至 27 日，应北京侨联和广东省侨办的邀请，前往印度尼西亚访问。

· 5 月 25 日，在《人民日报》发表诗作《实践出真知——纪念延安文艺座谈会有感》。

· 6 月 12 日，在《人民日报》（海外版）发表诗作《"五·二三"述怀》。

· 6 月，为广州市青年发展基金会捐赠作品《一笑千家暖》，并为画集《扶助篇》题书名。

· 为全国政协礼堂创作《黄河颂》。

· 6 月 30 日，为《人民日报》（海外版）创刊 10 周年赠画《雪梅报春讯》。

· 7 月 1 日至 7 日，在广州美术学院美术馆举办"纪念抗战胜利 50 周年——关山月前瞻、回顾作品展"，自写前言《我的自白》，将梅花作品《清香系国魂》赠给广州市教育基金会。

· 7 月 15 日至 23 日，"纪念抗战胜利 50 周年——关山月前瞻、回顾作品展"移至深圳美术馆展出。

· 8 月 14 日，在《人民日报》（海外版）发表诗作《爪哇岛国行》。

· 9 月 15 日，参加"黎雄才先生手卷画展"开幕式并赠诗《贺雄才学兄手卷展》。

· 10 月 9 日，在《深圳特区报》发表诗作《感赋》（两首）。

· 10 月间，重游当年搞土改工作的旧地宝安。写文《人生有限，艺海无涯——继往开来初探》。

· 10 月 24 日，参加广州美术学院岭南画派研究室成立 10 周年座谈会。

· 11 月 17 日，在《羊城晚报》发表诗作《八十五生辰自励》。

· 12 月，荣宝斋出版《荣宝斋画谱·关山月写意山水》。

· 为广州市筹集教育基金捐赠中堂画《清香系国魂》和书法对联。

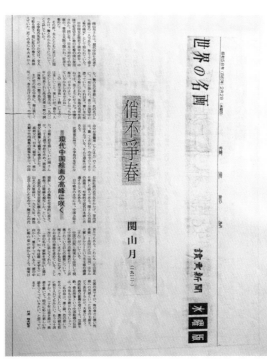

·1983年，关山月全家在广州美术学院"隔山书舍"住所，左起：陈章绩、李秋璜、关坚、陈强、关山月、关怡。

·1983年2月2日，日本《读卖新闻》发表《俏不争春》，称此作品为"现代中国绘画之高峰"。

·1983年，在海南岛尖峰岭写生。

·1983年，关山月在创作《碧浪涌南天》。

【1996 年】 丙子 85 岁

· 春节前夕，到石马参加赏桃花雅集。

· 2 月 22 日，在《广州日报》发表诗作《除夕赏桃吟》。

· 3 月 6 日，在《南方日报》发表诗作《新春感赋》。

· 3 月 5 日至 17 日，赴京出席第八届全国人民代表大会第四次会议。

· 3 月始，关山月美术馆筹建办派工作人员陈湘波、陈俊宇到关山月家中协助整理捐献给深圳市人民政府的作品和资料。

· 4 月 12 日至 15 日，在澳门新口岸上海街中华总商会大礼堂举办"前瞻与回顾——关山月作品展览"。其间，特地重游普济禅院，并为禅院作画《雪梅图》及书法对联。

· 5 月，台湾国风出版社出版《关山月前瞻回顾作品选集》。

· 作品《三峡图》参加《中国三峡百景图》创作活动。

· 5 月 23 日，在《羊城晚报》发表诗作《"五·二三"有感》。

· 6 月，在《中流》杂志发表诗作《香港回归感赋之二三》。人民美术出版社出版《中国近现代名家画集·关山月》。

· 为纪念毛泽东同志逝世 20 周年，赠书法对联给韶山毛泽东纪念园。

· 岭南美术出版社出版《岭南画学丛书 3·关山月》。

· 7 月，应广州美术学院邀请为全体师生作"纪念抗战胜利 50 周年"的报告。

· 8 月，锦绣出版社出版《中国巨匠美术周刊·关山月》。

· 10 月 1 日，在《羊城晚报》发表诗作《长征颂》。

· 10 月 4 日，在《文艺报》发表诗作《致刘白羽同志》。

· 10 月 26 日，在《人民日报》发表诗作《文坛联欢敬老感赋》（两首）。

· 12 月，赴京参加全国第六次文学艺术界代表大会，当选为全国文联荣誉委员。

· 为庆贺澳门美术协会成立 40 周年，作《梅花》赠予该会。

· 台湾麦克股份有限公司出版《巨匠与中国名画全集·关山月》。

· 12 月 15 日，在《人民日报》发表诗作《互勉感言二首》。

【1997 年】 丁丑 86 岁

· 1 月，苏州的古吴轩出版社出版《当代名家中国画全集·关山月》。

· 1 月 8 日，在《广州日报》发表诗作《晚岁感赋》。

· 3 月 1 日至 14 日，赴京出席第八届全国人大五次会议。

· 3 月 4 日，在《羊城晚报》发表诗作《痛悼邓公》；6 日，在《人民日报》发表诗作《牛年回春颂》。

· 3 月 13 日，向香港特区行政长官办公室赠送《回春图》、《牛年回春颂》（书法），香港特区律政司长梁爱诗在北京饭店出席赠画仪式。

· 6 月 25 日，由江泽民总书记亲笔题写馆名的关山月美术馆正式落成，各级领导及海内外各界人士 3000 余人出席了隆重的开幕典礼。关山月各个时期的主要代表作品 813 件和一批文献资料捐献给深圳市人民政府，藏于关山月美术馆，供世人参观、研究。关山月美术馆同时展出"关山月捐赠作品展"，出版了《关山月作品集》、《关山月研究》、《关山月诗选》、《关山月传》、《国画大师关山月》、《关山月美术馆研讨会笔谈文章》，并完成捐画的法律手续和捐画奖励方案。

· 8 月 21 日，参加关山月美术馆举办的"关山月先生与深圳美术界座谈会"，并在会上作《我的实践经历》的讲话。

· 9 月 1 日，参加关山月美术馆举办的"关山月写生展"，展出关山月 40 年代初期的写生作品 89 件。

· 9 月，向广东美术馆捐赠代表作品 5 幅。

·1984年1月，在广州萝岗写生梅花。

·1987年，杨善深、黎雄才、赵少昂、关山月（左起）在香港合作画前留影。

·1987年，关山月全家在他创作的巨幅作品《国香赞》前合影。

· 为北京大学百年校庆赠画《报春图》。

· 参加广东国际文化交流中心理事长会议活动，并由霍英东先生陪同参观南沙新城。

· 10月1日至12月10日，关山月美术馆举办"山河颂——关山月作品展"，展出作品59件。

· 国庆节，为纪念周恩来总理诞辰100周年创作《铁骨傲冰雪，幽香沁大千》，由北京毛主席纪念堂收藏。

· 10月17日，在《人民日报》发表诗作《十五大赞歌》。

· 11月8日上午，"关山月先生捐赠作品展" 和师生研讨会开幕式在广州美术学院岭南画派纪念馆举行。此次捐赠的145幅作品均为60年代结合教学创作的，以人物画为主。

· 11月20日至12月4日，应邀赴加拿大访问，在加拿大温哥华美术馆主持 "中国20世纪名家国画展"，江泽民主席和钱其琛副总理出席了开幕式。参展作品中有中国文化部收藏的《新开发的公路》。展览期间，做了两场题为《中国传统画的特色》的讲座，并捐赠作品《红梅》给加拿大保护中国文物基金会收藏。

· 12月29日，陪同全国人大常委会副委员长王光英及夫人应伊利、老画家胡絜青、萧淑芳参观"关山月写生展"。

· 12月，创作《松涛伴泉声》赠贺人民日报社华南分社成立。

【1998年】戊寅 87岁

· 1月2日，在《南方日报》发表诗作《九八元旦吟》。

· 2月3日，应澳门商会会长崔德祺先生邀请，携女儿赴新会春游，并为"小鸟天堂"景点题字。

· 2月15日，在《南方日报》、《文汇报》发表诗作《痛悼赵少昂学长仙游》。

· 中国文联出版公司出版《情满关山——关山月传》。

· 3月6日，在《南方日报》发表诗作《新春感赋》。

· 为北京中南海瀛台迎熏亭作《源流颂》。

· 5月11日，赠画《红梅雪里见精神》贺《党风》创刊10周年。

· 5月，在湖南省文联副主席钟增亚、新华社广东分社主任记者陈学思和助手关志全的陪同下，赴湖南张家界采风、写生，归来后创作《张家界》长卷两幅。

· 5月17日，在《光明日报》发表诗作《心灵有寄赋》（七绝四首）。

· 5月20日，捐资6万元给家乡阳江埠场镇那蓬管理区修建麻濠桥和新河桥。

· 6月7日，在《南方日报》发表诗作《心灵有寄唱晚年》（七律二首）。

· 6月15日至18日，赴香港参加香港集古斋在香港大会堂展览厅举办的"庆祝香港回归1周年暨集古斋开业40周年——关山月书画作品展"，展出48幅作品，并出版了书画集。

· 6月26日，为纪念市关山月美术馆创建一周年赠书作画。

· 6月29日至7月29日，关山月美术馆举办"丹青力搜山川美——关山月张家界写生纪实图片展"。

· 6月29日至8月10日，关山月美术馆举办"祖国大地——关山月山水画展"。

· 6月29日至12月6日，关山月美术馆举办"关山月人物画展"。

· 7月，在《诗词》第14期发表诗作《款识家界游感赋》。

· 7月28日，在《南方日报》发表诗作《晚晴天感赋》。

· 8月，在《诗词》第16期发表诗作《抒怀唱晓》。

· 8月13日，与广州美术馆签订《广州艺术博物院设立关山月艺术馆协议书》。

· 赠书法《郑板桥·咏竹诗》贺广东省文史研究馆建馆45周年。

· 9月7日至17日，关山月美术馆在成都四川省美术馆举办"关山月先生学术专题系列·关山月山水画展"，并出版《关山月写生集·西南山水写生》、《关山月作品选》。

· 9月10日，赠《红梅傲雪俏报春》于中央军委抗洪部队。

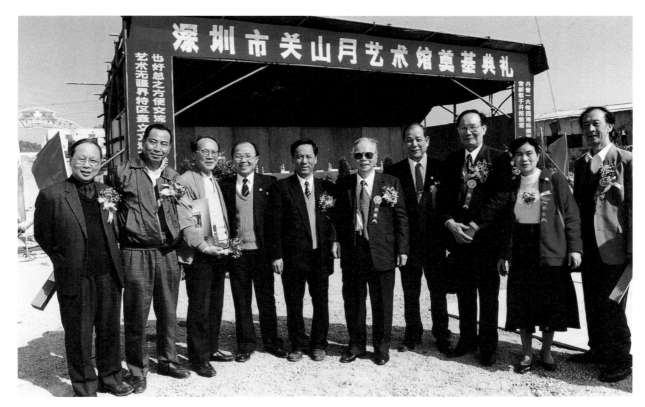

· 1995 年 1 月 9 日，参加关山月美术馆奠基典礼。左起：林江、雷子源、叶予林、陈章绩、苏伟光、关山月、关振东、关怡、陆明等人合影。

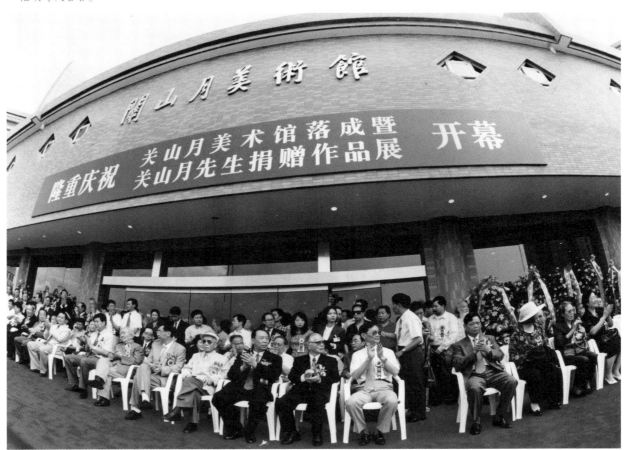

· 1997 年 6 月 25 日，在深圳参加"关山月美术馆落成暨关山月先生捐赠作品展"开幕仪式。

· 1997 年，深圳市市长李子彬同志接受关山月捐赠作品目录。

收藏证书

岭南画派大师关山月先生以无私奉献的精神，将他在各个历史时期精心创作的中国画作品（包括速写）778幅、书法35幅，共813幅作品捐赠给深圳市人民政府。深圳市人民政府谨代表深圳人民，荣幸地接受捐赠并交由深圳市关山月美术馆永久收藏，供世人研究、鉴赏和推广。

特发证书。

附：813件作品目录。

深圳市人民政府

一九九七年六月二十五日

· 1997 年深圳市政府颁发的关山月捐赠作品收藏证书。

- 9月11日，赴京参加中国美术家协会第五次全国代表大会，并被聘为中国美术家协会艺术顾问。12日下午，登长城写生。

- 9月30日至10月25日，关山月美术馆举办"赵少昂、黎雄才、关山月、杨善深四人合作画展"，展出合作画精品76幅。

- 10月16日，在广州接待泰国泰中艺术家联合会蔡义批会长、曾春潮执行会长，并获聘该会的永久荣誉会长。

- 10月，应广东省佛教协会主席云峰大师之邀，为六榕寺写"空谷回音"一匾。

- 为广州集雅斋15周年题词"翰墨缘"。

- 10月7日，在《羊城晚报》发表诗作《情满中秋》。

- 10月25日，在《南方日报》发表诗作《傲雪俏报春》。

- 11月2日，在《南方日报》发表诗作《怀念傅抱石》。

- 11月19日至28日，广州美术学院岭南画派纪念馆举办"关山月近作展"。

- 11月27日上午，与广州美术学院国画系师生在岭南画派纪念馆召开座谈会。

- 11月，向广州市人民政府捐赠作品105幅。

- 12月3日至4日，偕女儿、女婿回故乡阳江参加关村小学建校76周年暨关山月教学楼落成典礼，为母校图书馆题字"学海无涯"，返出生地果园村祖居游览。

- 12月8日，广州美术馆举办"关山月捐赠作品展"，105幅作品将由新建的广州艺术博物院关山月艺术馆收藏。

- 12月10日，参加关山月美术馆举办的"关山月先生学术专题系列·关山月山水手卷作品展"开幕式。

- 12月24日，为阳江市青年美术家协会题贺词"百花齐放"。

【1999年】己卯 88 岁

- 1月2日，携家人到从化流溪河国家森林公园赏梅，并为梅园题"流溪香雪"四字。

- 1月27日，在《阳江侨报》发表题词《月是故乡明》。

- 1月，为广东轻工职业技术学院题写校名。

- 2月，应马来西亚私立第一现代美术馆之邀，赴马访问、写生。途中作《马来西亚重游杂咏五首》，归来后创作《绿洲林海荫人间》。

- 为深圳市侨办会客厅题词："露从今夜白，月是故乡明"。

- 3月6日，在《羊城晚报》强烈指出深圳博物馆举办的"三高（高剑父、高奇峰、高剑僧）画展"，展出作品全部是伪作。

- 3月17日，参加由岭南画派纪念馆、广州美术馆、高剑父纪念馆在岭南画派纪念馆联合举行的新闻发布会，强烈谴责香港某商人借纪念高剑父诞辰120周年之名，在深圳博物馆展出大批假冒的高剑父、高奇峰、高剑僧中国画作品并出版画集的丑恶行径。

- 4月17日，关山月美术馆举办"关山月先生学术专题系列·关山月山水画赴上海展深圳预展"。

- 4月28日，在《光明日报》发表文章《否定了笔墨中国画等于零》。

- 5月18日，在《南方日报》发表诗作《澳门回归圆旧梦》。

- 5月下旬，与关怡赴澳门参加高剑父诞辰120周年纪念活动。

- 6月9日至15日，由中国美术家协会主办的"关山月近作展"在中国美术馆展出，并举办关山月作品研讨会。

- 6月17日，在刘海粟美术馆参加由关山月美术馆和刘海粟美术馆联合主办的"关山月中国画展"开幕式。

- 6月18日至22日，由中国美术家协会主办的"关山月近作展"在上海图书馆展出。关山月赴上海参加开幕仪式，并为上海豫园建园440周年题词"翰墨千秋"，贺金茂大厦全面开业庆典赠书法"天地合一"。到苏州园林、水乡周庄等地采风。

- 6月19日，在《人民日报》发表诗作《世纪颂》、《主权颂》。

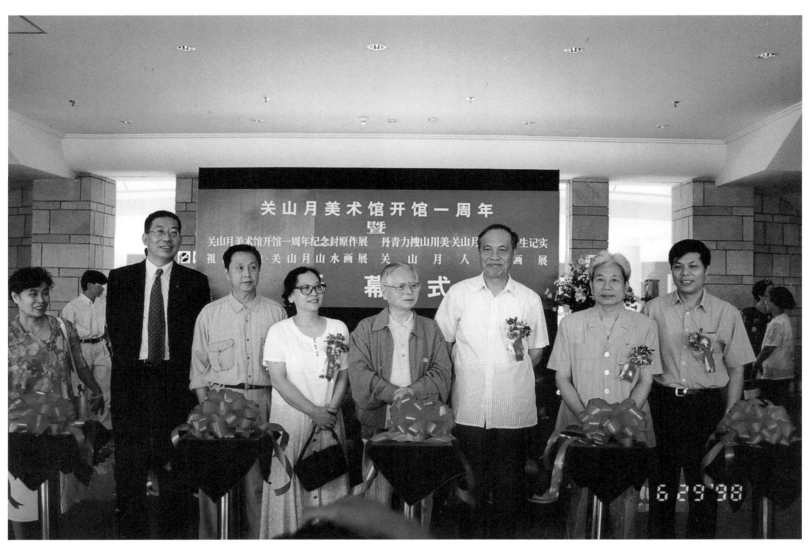

·1998年6月，参加关山月美术馆开馆一周年开幕式，左起：关怡、董小明、林墉、王玉珏、关山月、李灏、方苞等。

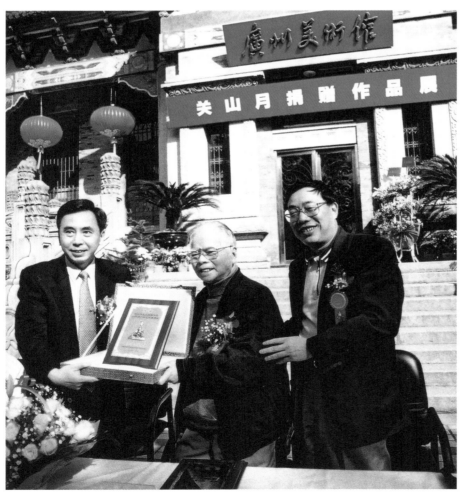

·1998年11月，向广州市人民政府捐赠作品105幅，由广州艺术博物院关山月艺术馆收藏。朱小丹同志（左一）向关山月颁发捐赠证书。

·1998年5月，在隔山书舍创作张家界山水长卷。

- 6月30日至7月28日，在广东美术馆举办"关山月近作展"，此展是在北京、上海展出后的第三站，同时出版发行《关山月新作选集》，在开幕式上捐赠作品《墨竹图》与广东美术馆收藏。

- 7月1日，在《日中文化交流》发表诗作《遥哭东山魁夷大师》。

- 贺广州酒家创建60周年赠画《红白梅图》。

- 8月，赴云南写生。20日，从昆明乘机到丽江古城，转乘汽车到中甸、虎跳峡。21日，到碧塔海自然保护区、纳帕海大草原、葛丹松赞林寺。22日返回丽江。

- 9月9日，作品《绿荫庇大川》入选"第九届全国美术作品展览"和"中华人民共和国成立50周年广东省美术作品展"。

- 9月11日，在广州逸品堂参加"纪念钱松嵒诞辰100周年画展"。

- 赠作品《风雨千秋不老松》与三水市委市政府收藏。

- 9月30日，在《光明日报》发表诗作《五十周年感赋》。

- 10月13日，参加香港大学冯平山博物馆举办的"高剑父诞辰120周年画展"和高剑父艺术研讨会等纪念活动。

- 11月8日，三幅作品参加全国政协在联合国总部和纽约亚洲文化大厦举办的"中国当代名家书画展览"。

- 11月15日，赴深圳参加关山月美术馆举办的"关山月先生学术专题系列·洲际行——关山月海外风情展"。

- 11月18日，在广州美术馆出席"高剑父诞辰120周年画展"，为画展剪彩、题贺词。

- 12月10日，在《人民日报》发表诗作《澳门回归有感》。

- 12月17日，在《光明日报》发表书法《澳门回归感赋之一》。

- 12月18日至22日，作品《墨梅》参加香港大会堂举办的"庆祝澳门回归——当代中国画名家作品展"。

- 12月20日，在《羊城晚报》发表诗作《澳门归国圆归梦》。

- 12月21日，在《人民日报》发表诗作《澳门回归感赋》。

- 12月22日，在《人民日报》发表画作《红棉报春图》。

- 12月25日，在《南方日报》发表诗作《世纪迎新感赋》。

- 12月26日，接受凤凰卫视《名人面对面》节目主持人许戈辉采访。

- 12月28日，在广东画院出席"广东画院建院40周年美术作品展"开幕仪式。

- 为《关山月美术馆1999年鉴》写文《新纪元贺辞》。

- 贺《深圳侨报》成立5周年赠题词"情系五年路"。

- 12月，贺广州培正中学创办110周年题赠书法"百年树人"。

【2000年】庚辰89岁

- 1月2日，在《广州日报》发表诗作《澳门回归颂》。

- 1月22日，到番禺博物馆参加"邵华泽书法、曾洪流木雕展"开幕式。

- 2月1日至3月21日，广州美术学院岭南画派纪念馆、关山月美术馆联合主办的"迎新春——黎雄才、关山月画展"在关山月美术馆展出。

- 春节，为三水市实验中学题写校名。

- 3月17日，赴澳门市政厅参加"司徒奇艺术回顾展"开幕式。

- 3月18日，重游澳门普济禅院，即席写了一首七绝："濠江圣地有前缘，寺院难居抗日年。以笔代戈因战事，今来归地换新天。"

- 3月23日至4月1日，岭南画派纪念馆举办"黎雄才、关山月画展"。

- 4月，岭南美术出版社出版大型画集《天香赞——关山月梅花选集》。

- 4月28日至5月6日，中国美术家协会在北京中国美术馆举办"关山月梅花艺术展"，中国美术协

·20世纪90年代末，在关山月美术馆观看自己的捐赠作品。

·1999年，关山月向蔡若虹（右）展示《天香赞》梅花作品集。

·1999年，在隔山书舍二楼画室晨读。

会副主席王春在开幕式上宣布成立"关山月艺术研究会",由中国美术家协会常务副主席刘大为任会长。

· 5 月 1 日,前往山东济南、泰安等地游览、写生。

· 5 月 5 日,赴京到中国美术馆出席"黄君实书法展"。

· 5 月 11 日至 17 日,在岭南画派纪念馆举办"关山月梅花艺术展"。

· 5 月 14 日,赴澳门参加"广东画院建院 40 周年中国画邀请展"开幕式。

· 5 月 18 日,在《光明日报》发表诗作《艺海新天颂》。

· 6 月,为广州市越秀区大新街的历史文化旧地"状元坊"题写新牌坊。

· 6 月 25 日,出席"关山月美术馆建馆三周年纪念"活动。上午,应邀参观深圳商报社,下午 3 时,参加由中国美术家协会、关山月美术馆、中国美协关山月艺术研究会主办的"关山月梅花艺术展"开幕式,4 时,参加座谈会。

· 6 月 29 日,为台山市第一中学题写书法"奋发"。

· 6 月 30 日,白天在家中整理准备赴台湾展的资料。晚上身体不适,出现呕吐昏迷状况,夜间 11 时送广州医学院第二附属医院进行抢救。

· 7 月 3 日,经积极抢救无效,17 时 08 分心跳停止。同日,新华社专电:"新华社广州 7 月 3 日电,以创作人民大会堂巨幅国画《江山如此多娇》闻名于世的我国当代著名国画艺术大师关山月,因病抢救无效,于 7 月 3 日 17 时 08 分在广州逝世,享年 89 岁。"

· 7 月 10 日,关山月遗体告别会在广州殡仪馆举行,社会各界人士 4000 余人参加,中共中央总书记、国家主席、中央军委主席江泽民专门发来唁电,表示哀悼。

(关怡、卢婉仪整理、撰写)

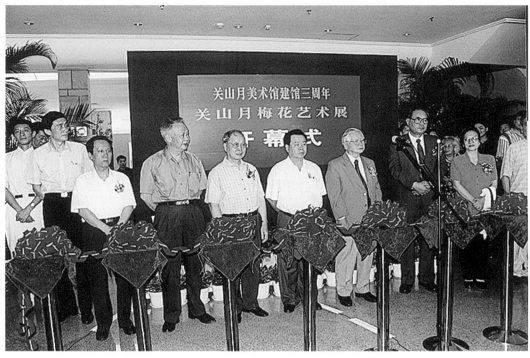

·2000年，与关怡在北京参加"关山月梅花艺术展" 开幕式。

·2000年6月25日，"关山月美术馆建馆三周年暨关山月梅花艺术展"在关山月美术馆开幕。

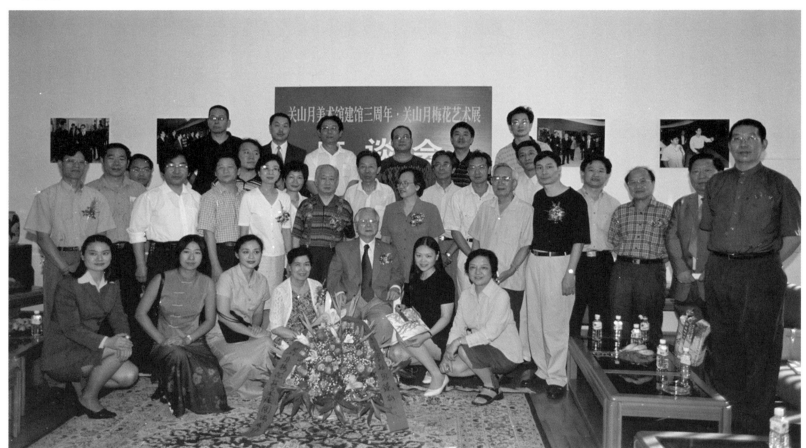

·2000年6月，在关山月美术馆举办的"关山月美术馆建馆三周年纪念暨关山月梅花艺术展"座谈会上，关山月和学生、工作人员合影。前排左起：王雨虹、佚名、佚名、关怡、关山月、佚名、刘冈；中排：朱皓华（左一）、伍启中（左二）、陈俊宇（左三）、许钦松（左五）、孙振华（左六）、乐正维（左七）、黎明夫妇（左八、九）、王玉珏（左十一）、潘嘉俊（左十三）、陈金章、卢延光、关伟、张远航、陈章绩、郭炳安、董小明；后排：陈湘波（左二）、夏光明（左三）、朱光荣（左五）。

主要参考文献

一、 关山月个人文字著述

1. 关山月.敦煌壁画的作风——和我的一点感想.土风什志,1945,1(5).

2. 关山月.关于中国画的改造问题.大公报:副刊,1949-06-26.

3. 山月.巴黎书简.美术,1959(4).

4. 关山月.有关中国画基本训练的几个问题.5版.人民日报,1961-11-22.

5. 关山月.论中国画的"继承"问题.羊城晚报,1962-07-05.

6. 关山月.从大寨之行想起.美术,1964(3).

7. 关山月.永远牢记毛主席的教导.美术,1976(4).

8. 关山月.永不辜负毛主席的教育与期望.南方日报,1976-09-25.

9. 关山月.一把砍杀十七年文艺百花的毒刀.南方日报,1977-03-05.

10. 关山月.唯一的源泉.南方日报,1977-05-20.

11. 关山月.人民大会堂畅想.南方日报,1978-03-18.

12. 关山月.我喜欢余本其人其画——参观"余本画展"有感.南方日报,1980-02-08(4).

13. 关山月.赞《中国书画》.人民日报,1980-12-25.

14. 关山月.同行如手足,艺苑赞知音——观"赵望云画展"感怀.羊城晚报,1981-06-25.

15. 关山月.致林丰俗、郝鹤君书简.南方日报,1981-05-01.

16. 关山月.我所走过的艺术道路.美术通讯,1981(3).

17. 关山月.寿星变法,丹青异彩——祝朱屺瞻老人个人画展.羊城晚报,1982-03-02.

18. 关山月.大有希望的画坛新军——喜看顺德县容奇镇"彩笔乡情"画展.羊城晚报,1983-08-22(2).

19. 关山月.我与国画.文艺研究,1984(1).

20. 关山月.回顾与启示.南方日报.1985-08-07(4).

21. 关山月.在深圳美术节上的发言//深圳美术馆.深圳美术节论文集.[出版者不详],1985.

22. 关山月.法度随时变,江山教我画——创作漫谈三则.文艺研究,1985(5).

23. 关山月.龙年自白.明报,1988-02-18.

24. 关山月.从《碧浪涌南天》的创作谈起.美术,1984(7).

25. 关山月.贺"陈萧蕙兰、陈定中画展"开幕.广州日报,1987-09-08.

26. 关山月.苦行志与乡土情.羊城晚报,1988-02-21.

27. 关山月."泥土诗人"谭畅.羊城晚报,1988-03-18(5).

28. 关山月.开怀笔墨献当今.羊城晚报,1988-10-11(2).

29. 关山月.长艳春华正着红——新波十年祭.羊城晚报,1990-03-06.

30. 关山月.文艺杂感——读《广语丝》想到的.广州日报,1990-08-15.

31. 关山月.春到好耕耘.羊城晚报,1992-07-29.

32. 关山月.怀念残足画友余所亚.美术,1993(3).

33. 关山月.源与流——从陈金章山水写生展想起,1993-04-26(6).

34. 关山月.有关中国画创作实践的点滴体会.美术,1995(3).

35. 关山月.我的实践经历//关山月美术馆1997年鉴.1997:36-40.

36. 关山月.我的艺海经历和心得体会//关山月美术馆1998年鉴.1998:47-50.

37. 关山月.明知艺海涯无际,乐道言行鼓伴吟.美术,1998(6).

38. 关山月.实践真知鼓向前——试谈中国画的继往开来.美术,1998(11).

39. 关山月.否定了笔墨中国画等于零.光明日报,1999-04-28.

40. 关山月.生活创造艺术——谈刘大为其人其画.美术,2000(11).

41. 关山月.关山月诗选——情·意·篇.深圳:海天出版社,1997.

42. 关山月.乡心无限.南京:江苏文艺出版社,2008.

二、关山月作品图录

1. 关山月.关山月纪游画集·第一辑·西南西北旅行写生选.广州市立美术专科学校美术丛书.1948.

2. 关山月.关山月纪游画集·第二辑·南洋旅行写生选.广州市立美术专科学校美术丛书.1948.

3. 傅抱石,关山月.傅抱石·关山月东北写生画选.沈阳:辽宁美术出版社,1963.

4. 关山月.关山月作品选集.广州:岭南美术出版社,1964.

5. 关山月.关山月画集.广州:广东人民出版社,1979.

6. 关山月.关山月展.东京:朝日新闻社,1982.

7. 关山月.井冈山.北京:人民美术出版社,1984.

8. 关山月.关山月画选.新加坡:〔出版者不详〕,1986.

9. 关山月.关山月临摹敦煌壁画.香港:翰墨轩出版有限公司,1991.

10. 关山月.关山月.广州:岭南美术出版社,1991.

11. 关山月.关山月八十回顾展.台中:台湾省立美术馆,1991.

12. 关山月.关山月旅美写生画集.纽约:东方文化事业公司,1991.

13. 关山月.关山月画辑.第一集·乡土情.台北:台湾淑馨出版社,1991.

14. 关山月.关山月画辑.第二集·山河颂.台北:台湾国风出版社,1992.

15. 关山月.万里行踪——关山月写生选集第一辑·革命圣地.广州:岭南美术出版社,1991.

16. 关山月.万里行踪——关山月写生选集第二辑·洲际行.广州:岭南美术出版社,1992.

17. 关山月.万里行踪——关山月写生选集第三辑·从生活中来.广州:岭南美术出版社,1992.

18. 关山月.万里行踪——关山月写生选集第四辑·祖国大地(一).广州:岭南美术出版社,1992.

19. 关山月.万里行踪——关山月写生选集第四辑·祖国大地(二).广州:岭南美术出版社,1992.

20. 关山月.敦煌谱.香港:中华文化促进中心,1992.

21. 阳江市人民政府.关山月、黄云、苏天赐书画选集.阳江:阳江市人市政府,1992.

22. 关山月.关山月近作选.台北:台湾国风出版社,1994.

23. 关山月,徐中敏.关山月·关山月画梅.长沙:湖南美术出版社,1994.

24. 关山月.荣宝斋画谱.关山月写意山水部分.北京:荣宝斋出版社,1995.

25. 关山月.关山月前瞻回顾作品选集.台北:台湾国风出版社,1996.

26. 关山月.巨匠与中国名画全集·关山月.台北:台湾麦克股份有限公司,1996.

27. 关山月.中国巨匠美术周刊·关山月.台北:锦绣出版社,1996.

28. 关山月.中国近现代名家画集·关山月.北京:人民美术出版社,1996.

29. 关山月.当代名家中国画全集·关山月.苏州:古吴轩出版社,1997.

30. 关山月.关山月作品集.深圳:海天出版社,1997.

31. 关山月.关山月梅花集.海口:海南出版社,1999.

32. 关山月美术馆.人文关怀——关山月人物画学术专题展.南宁:广西美术出版社,2002.

三． 关山月研究专著

1．陈振国．岭南画学丛书·关山月．广州：岭南美术出版社，1996.

2．关振东．情满关山·关山月传．北京：中国文联出版社，1990.

3．黄小庚．关山月论画，郑州：河南美术出版社，1991.

4．关振东．关山月传．澳门：澳门出版社，1992.

5．关振东．情满关山·关山月传．深圳：海天出版社，1997.

6．关山月美术馆．关山月研究．深圳：海天出版社，1997.

7．关怡．关山月长明——国画大师关山月纪念文集．北京：国际文化出版公司，2001.

8．陈湘波．艺术大师之路丛书·关山月．武汉：湖北美术出版社，2003.

9．关山月美术馆．时代经典——关山月与20世纪中国美术研究文集．南宁：广西美术出版社，2009.

10．关坚，卢婉仪．山影月迹——关山月图传．广州：岭南美术出版社，2011.

四． 关山月研究论文

1．鲍少游．由新艺术说到关山月画展．华侨日报，1940-04-01.

2．夏衍．关于关山月画展特辑．救亡日报，1940-11-05.

3．林墉．介绍"关山月个展"．广西日报，1940-10-31.

4．李扶虹．关山月与新国画//关山月美术馆．关山月研究．深圳：海天出版社，1997：6.

5．黄蕴玉．关山月个人画展观后．//关山月美术馆．关山月研究．深圳：海天出版社，1997：6.

6．余所亚．关氏画展谈．救亡日报，1940-11-5.

7．鲁琳．关山月名画《漓江百里图》．桂林大公报，1941-03-15.

8．徐悲鸿．《关山月纪游画集》序．广州市立美术专科学校美术丛书．1948.

9．陈曙风．《关山月纪游画集·第一辑》序．广州市立美术专科学校美术丛书．1948.

10．庞薰琹，陈曙风．《关山月纪游画集·第二辑》序．广州市立美术专科学校美术丛书．1948.

11．杨之光．喜读《疾风知劲草》．羊城晚报，1962-06-22.

12．李国基．《绿色长城》的艺术魅力．新晚报，1975-05-14.

13．汤集祥．山河存浩气，豪情满画图．南方日报，1978-01-01.

14．黄新波．《关山月画集》序//关山月．关山月画集．广州：广东人民出版社，1979.

15．任真汉．关山月的画．70年代．1979（3）.

16．黄蒙田．关山月的创作历程．文汇报，1980-10-30.

17．黄小庚．最后的工序——关山月的用章和论印．羊城晚报，1980-05-31.

18．唐乙凤．岭南名家关山月．广角镜，1980-04-16.

19．王朝闻．百炼千锤——参观关山月画展想到的//关山月美术馆．关山月研究．深圳：海天出版社，1997：31-32.

20．佚名．关山月画展座谈——1980年"关山月画展"在北京展览座谈会发言记录．美术家通讯，1981（1）.

21．潘荻．笔墨当随时代——"关山月画展"观后记．北京晚报，1980-11-25.

22．王立．艺术青春常在——从关山月的两幅山水长卷谈起．南方日报，1981-01-23.

23．端木蕻良．关山月的艺术．长城，1981（2）.

24．黄小庚．一个革新者的心声——关山月未刊稿《诗联画语》挂一漏万谈．羊城晚报，1981-11-28.

25．黄小庚．我看关山月．名作欣赏，1982（4）.

26. 关振东. 耕耘收获不由天——关山月学画的故事. 希望，1982（1）.

27. 端木蕻良. 题关山月绘赠《墨牡丹》. 澳门日报，1982-03-23.

28. 秦牧. 关山月的生活和艺术道路. 文艺，1982（271）.

29. 张安治. 关山月的画. 南风，1982-08-11.

30. 张汉青. 壮心不已老画师——送关山月同志东渡. 羊城晚报，1982-10-02.

31. 关振东. 一位革新者的脚印——关山月走过的艺术道路. 文汇报，1982-10-10.

32. 孙国维. 东京归来——访著名画家关山月. 文汇报，1982-11-18，1982-11-20.

33. 村濑雅夫. 开放在现代中国绘画的高峰. 读卖新闻. 水曜版，1983-02-02.

34. 奇俊. 关山月的近况. 南洋商报，1983-03-10.

35. 林墉. 一笑千家暖. 羊城晚报，1983-03-19.

36. 黄宏地. 江南塞北天边雁——访著名画家关山月. 海南日报，1983-10-30.

37. 黄文俞. 风尘七十长坚持——读关山月的《漠阳笺谱》. 画廊，1983（10）.

38. 崔山. 三山搬后岱宗攀——访著名画家关山月. 南方日报，1983-11-09.

39. 寒山. 张大千、赵少昂和关山月的一段画缘. 明报，1983-10.

40. 关振东. 佳话·奇迹·珍品——一幅名画的诞生. 深圳特区报，1984-04-01.

41. 孙国维. 点墨成金者的情操. 南方周末，1984-05-19.

42. 韦轩. 关山月在美国. 文汇报，1985-04-08，1985-04-09，1985-01-10.

43. 吴启基. 风神藉写生——访关山月教授. 联合早报，1986-09-05.

44. 林默涵. 白梅. 人民日报，1986-04-15.

45. 紫源关. 山月的翰墨诗情. 镜报，1986-11.

46. 姚北全. 观音堂散记. 广州日报，1987-06-14.

47. 关伟. 诗境的追求——试析关山月的新作《国香赞》. 广州日报，1987-10-14.

48. 马平. 笔墨成天趣，心魂系关山——访著名画家、美术教育家关山月 // 赵柱家，贾卯清. 中国当代书画家散记.
 太原：山西人民出版社，1992.

49. 纪红. 关山月先生谈岭南画派及中国画的发展. 中国文化报，1987-11-08.

50. 汤集祥. 画家兴会更无前——读关山月同志的新作《山花烂漫》有感. 南方日报，1987.

51. 黄渭渔. 述评关山月的人物画. 美术史论，1988（4）.

52. 老烈. 更无花态度，全是雪精神. 羊城晚报，1988-10-11.

53. 陈婉雯. 关山月新作展. 瞭望，1988（43）.

54. 于风. "画变而仍不失其正"——读关山月近作的思考. 南方日报，1988-10-04.

55. 秦牧. 学识的升华和经验的结晶——读《关山月论画》 // 关山月美术馆. 关山月研究. 深圳：海天出版社，
 1997：114.

56. 古城. 关山月写梅的意境. 中国书画报，1988-09-29.

57. 陆锡安. 不断探求，拓宽画路——关山月先生艺术创作漫谈会侧记. 广州日报，1988-09-19.

58. 周佐愚. 新风扑面而来——看"关山月近作展"有感. 广州日报，1988-11-01.

59. 钟增亚. 墨客多情志，国魂不可无——忆与关山月先生的一次会面. 湖南日报，1989-03-25.

60. 关伟. 读关山月的《榕荫曲》. 广州日报，1989-07-15.

61. 关怡. 三"山"喜重逢. 羊城晚报，1990-06-22.

62. 汤集祥. 大器的风采·1991年"关山月从艺60周年座谈会"上的发言 // 关山月美术馆. 关山月研究. 深圳：
 海天出版社，1997：124-125.

63．沈善宏．岭南画家关山月先生的艺术 // 关山月．关山月旅美写生画集．纽约：东方文化事业公司，1991．

64．徐士文．笔歌墨舞，融古铸今．人民日报．海外版，1991-09-19．

65．梁世雄，于风．艺园桃李尽芬芳——谈关山月对中国画教学的贡献．粤港信息报，1991-11-02．

66．迟轲．剑胆琴心——读关山月《水乡一角》．羊城晚报，1991-10-30．

67．于风．鼎新革故，继往开来——漫话关山月的艺术主张．新晚报，1991-01-16．

68．杨永权．一生充满故土情——记关山月从艺60周年学术研讨会．澳门日报，1991-10-31．

69．杉谷隆志．骨气源书法，风神藉写生．日本中国友好协会，1991．

70．林玉山．略述关山月先生艺术创作 // 关山月．《关山月八十回顾展画集》序．台中：台湾省立美术馆，1991．

71．于风．关山月的艺术生涯 // 关山月．关山月八十回顾展画集．台中：台湾省立美术馆，1991．

72．孙国维．国画《江山如此多娇》诞生记．公关世界，2004（7）．

73．孙国维．大画诞生记．记者观察，2004（6）：36-37．

74．蔡若虹．《关山月论画》序 // 黄小庚．关山月论画．郑州：河南美术出版社，1991．

75．常书鸿．敦煌壁画与野兽派绘画——关山月敦煌壁画临摹工作赞 // 许礼平．关山月临摹敦煌壁画．香港：翰墨轩出版有限公司，1991．

76．黄蒙田．《关山月临摹敦煌壁画》序 // 许礼平．关山月临摹敦煌壁画．香港：翰墨轩出版有限公司，1991．

77．文楼．关山月之《敦煌谱》 // 关山月．敦煌谱．香港：中华文化促进中心，1992．

78．车辐．情满关山．读书人报，1992-01-06．

79．黄渭渔．揭自然之美　为江山传神——读关山月先生山水画近作．羊城晚报，1992-10-17．

80．陈柏坚．关山月山水画的时代风貌．文汇报，1992-11-07．

81．濠江客．关山月的个人抗战画展．澳门日报，1992-09-10．

82．张雅燕．潮平风又正　岸阔好悬帆——访问关山月大师．明报．月刊，1992-11．

83．于风．赢来难得晚晴天——谈老画家关山月的几幅长卷．南方日报，1992-10-31．

84．章士．生活的艺术与艺术的生活——关山月之绘画．新晚报，1992-11-01．

85．老烈．出山不浊．人民日报，1992-11-04．

86．刘见．不老的情怀——访国画大师关山月．特区时报，1993-02-04．

87．秦牧．关山月《山河颂》画集序．人民日报，1993-02-12．

88．秦牧．"慰天下之劳人"——关山月《山河颂》画集序．美术，1993（1）：86-87．

89．赵君谋．了却平生愿，入闽画中游．羊城晚报，1993-06-08．

90．端木蕻良．万里风云关山月 // 关山月．中国近现代名家画集——关山月．台北：锦绣文化企业新地平线文化事业有限公司，1994．

91．包立民．叶浅予与关山月．人物，1994（3）．

92．钱海源．艺术人生，两相倾注——记著名艺术大师关山月．中流，1994（3）．

93．蔡若虹．岁暮寄山月．美术，1994（3）．

94．王朝闻．风尘未了．美术，1994（4）．

95．石娃．关山月养孔雀．现代画报，1994-09．

96．于风．回顾前瞻，居安思危——"关山月前瞻回顾作品展"的启示 // 关山月美术馆．关山月研究．深圳：海天出版社，1997：191-192．

97．老烈．关山壮丽，明月清辉——看"关山月前瞻回顾作品展"．羊城晚报，1995-07-04．

98．车辐．关山月入蜀 // 车辐．采访人生——车辐文集．北京：中国文联出版公司，1995．

99．刘见．黄河魂——"纪念抗战胜利50周年·关山月前瞻回顾作品展"抒怀．文汇报，1995-08-20．

100．关怡．不寻常的画展——记关山月在澳门的两次画展．羊城晚报，1996-05-05．

101．关怡．丹青力搜山川美，梦补西沙足旧篇——画家关山月西沙行 // 辛业江．中国南海诸岛．海口：海南国际

　　　出版中心，1996．

102．刘曦林．平生塞北江南 // 关山月美术馆．关山月研究．深圳：海天出版社，1997：209-212．

103．李伟铭．不动便没有画——关山月画叙 // 霍春阳．荣宝斋画谱．北京：荣宝斋出版社，1996．

104．陈湘波．沉雄壮美，浑然天成——《关山月近作选》欣赏．深圳特区报，1995-01-09．

105．关志全．壮心不已，老而弥坚——国画大师关山月 // 关山月美术馆．关山月研究．深圳：海天出版社，

　　　1997：215．

106．秦牧．读《关山月传》// 关振东．关山月传：卷首．深圳：海天出版社，1997．

107．张绰．超越·攻关 // 关振东．关山月传：卷首．深圳：海天出版社，1997．

108．穆青．《国画大师关山月》序 // 关山月美术馆．国画大师关山月：卷首．深圳：海天出版社，1997．

109．蔡若虹．《情意篇》小序 // 关山月美术馆．关山月诗选——情·意·篇：卷首．深圳：海天出版社，1997．

110．陈萱．莫高窟巧遇．甘肃文艺，1978（11）．

111．黄新波．《关山月画集》序．文汇报，1979-11-18（20）．

112．沈伟．只研朱墨写乡风——"关山月近作展"观后．西北美术，1994（Z1）．

113．许石林．青山踏遍人不老——隔山书舍访关山月．东方艺术，1996（1）．

114．阳宏辉．关山万里赤子情——访著名画家关山月．世纪行，1996（10）．

115．于风．江山为助笔纵横 // 关山月美术馆1997年鉴．1997：41-42．

116．欧豪年．高山朗月仰先生 // 关山月美术馆1997年鉴．1997：43．

117．陈瑞林．关山月、岭南画派与20世纪中国绘画 // 关山月美术馆1997年鉴，1997：44-45．

118．李伟铭．关山月研究中的一些问题 // 关山月美术馆1997年鉴．1997：46-47．

119．丰成全．画坛人望关山月．江海侨声，1997（9）．

120．李伟铭．写生的意义——《关山月蜀中写生集》序 // 关山月美术馆1998年鉴．1998：60．

121．于风．法度随时变，江山教我图 // 关山月美术馆1998年鉴．1998：65-66．

122．盛发贤．关山月与敦煌．阳关，1998（2）．

123．赵君谋．两塑关山月再造《云鹤楼》——雕塑家潘鹤的小故事．美术学报，1998（1）．

124．韦承红．关山月学术座谈会纪要．美术学报，1999（1）．

125．陈嫈君．岭南画派大师关山月．世纪，1999（5）．

126．李伟铭．关山月山水画的语言结构及其相关问题——关山月研究之一．美术，1999（8）．

127．关怡．世纪末的情怀——1999年的关老 // 关山月美术馆1999年鉴．1999：53-54．

128．陈俊宇．丹青写不尽，探讨意未穷——试论关山月早年艺途上的一场争论 // 关山月美术馆1999年鉴．

　　　1999：72-75．

129．蔡涛．否定了笔墨中国画等于零——访关山月先生．美术观察，1999（9）．

130．董欣宾，郑奇．谈吴冠中、关山月的不同"零"说．美术，2000（1）．

131．车晓蕙．关山不老　魅力长存——追记国画艺术大师关山月．瞭望，2000（3）．

132．单剑锋．怀念关山月先生．岭南文史，2000（3）．

133．李伟铭．关山月梅花辩．美术，2000（6）．

134．潘嘉俊．关梅幽香透国魂——追忆关山月大师．美术，2000（9）．

135．孙国维．万里关山凭驰骋——记国画大师关山月．文化交流，2000（4）．

136．王建梓．吴冠中和关山月不同"零"说引起的思考．国画家，2000（6）．

137．梅丁．关山月的"四勤"．健身科学，2001（1）．

138．关怡．我的父亲关山月．源流，2002（1）．

139．陈履生．"人文关怀——关山月人物画学术专题展"研讨会纪要．美术，2002（8）．

140．陈湘波．人文的关怀　时代的风采——关山月人物画简述．东方艺术，2002（4）．

141．李伟铭．战时苦难和域外风情——关山月民国时期的人物画 // 人文关怀．1–9．

142．陈履生．表现生活和反映时代——关山月50年代之后的人物画 // 人文关怀．63–67．

143．陈湘波．承传与发展——由《穿针》看关山月在中国人物画教学中的探索 // 人文关怀．116–120．

144．李普文．关山月风俗画的时代性与历史意义——兼谈"时代精神" // 人文关怀．121–125．

145．陈俊宇．更新哪问无常法，化古方期不定型——关山月早年人物画初探 // 人文关怀．129–137．

146．李国强．岭南画派大师关山月在香港创作漫画内情 // 关山月美术馆2002年鉴．2002：57–59．

147．关怡．《江山如此多娇》的创作经历 // 关山月美术馆2003年鉴．2003：52–54．

148．陈湘波．赢得清香沁大千——关山月先生的花鸟画艺术简述 // 关山月美术馆2003年鉴．2003：55–57．

149．陈俊宇．江山如此多娇——试论关山月早年山水画艺术的发展趋向 // 关山月美术馆2003年鉴．2003：58–63．

150．谭慧．变化纵横出新意，剪裁千古献当今——从《井冈山》图式试探关氏艺术风格的变化 // 关山月美术馆
2003年鉴．2003：64–66．

151．李伟铭．红色经典：现代中国画中的毛泽东诗词及"革命圣地"——以关山月的作品为中心 // 关山月美术馆
2003年鉴．2003：86–95．

152．华夏．关山月先生怎样推陈出新．美术学报，2004（1）．

153．关志全．关山月先生艺术创作思想初探．美术界，2004（10）．

154．陈君．笔墨当随时代．中国书画收藏，2005（1）．

155．陈湘波．待细把江山图画——20世纪50至60年代中期关山月建设主题中国画略述 // 关山月美术馆2004年鉴．
2004：33–40．

156．陈俊宇．东风动百物，胜境即中华——试论建国初关山月艺术历程解读之一 // 关山月美术馆2004年鉴．
2004：41–48．

157．李普文．从关山月的风俗画谈"时代精神"．新疆艺术学院学报，2005（4）．

158．李伟新．南国"关山"　画坛"皓月"——纪念一代国画大师关山月先生．家庭医学，2002（10）．

159．陈湘波．关山月敦煌临画研究．敦煌研究，2006（1）．

160．陈俊宇．寻新起古今波澜——关山月临摹敦煌壁画工作的意义初探．敦煌研究，2006（1）．

161．陈湘波．国家收藏20世纪中国美术作品的一次成功实践——关于深圳市人民政府对关山月先生系列作品收藏的
思考．中国美术馆，2006（2）．

162．赵声良．关山月论敦煌艺术的一份资料 // 关山月美术馆2005年鉴．2005：76–78．

163．王嘉．模仿与创作的双重文本——关山月临摹敦煌壁画新读 // 关山月美术馆2005年鉴．2005：79–95．

164．谭慧．浪漫与悲壮——关山月抗战烽火中的西行之选 // 关山月美术馆2005年鉴．2005：104–109．

165．关怡．关山月创作连环画《虾球传·山长水远》的前后 // 关山月美术馆2008年鉴．2008：82–83．

166．关振东．关山月留下的一部未出版的连环图 // 关山月美术馆2008年鉴．2008：84–85．

167．谢志高．读关山月连环画《虾球传》有感 // 关山月美术馆2008年鉴．2008：86–88．

168．陈湘波．韵胜原从骨胜来——关山月早期连环画《虾球传·山长水远》研究 // 关山月美术馆2008年鉴．
2008：89–94．

169. 古秀玲. 仇情借笔作镆铘——由《虾球传》试论关山月 1949 年香港艺术活动 // 关山月美术馆 2008 年鉴. 2008：100–105.

170. 卢婉仪. 志在写生行万里——关山月 40 年代写生历程 // 关山月美术馆 2008 年鉴. 2008：106–109.

171. 卢婉仪，谭慧，等. 关山月美术馆馆藏关山月捐赠作品研究综述 // 关山月美术馆 2009 年鉴. 2009：75–79.

172. 李静. 逆境中的中国画传统——以关山月 1949—1976 作品为例 // 关山月美术馆 2009 年鉴. 2009：80–84.

173. 潘耀昌. 浅议关山月的波兰之行 // 异域行旅. 234–237.

174. 陈瑞林. 在时代的激流中——关山月欧洲写生与人民共和国初期的艺术 // 异域行旅. 238–259.

175. 陈俊宇. 试论现代主义影响下的中国画变革——以关山月国外写生为中心 // 异域行旅. 271–280.

176. 庄程恒. 异域行踪与友邦风貌——关山月的波兰写生及相关问题研究 // 异域行旅. 281–289.

177. 庄程恒. 新中国画家笔下的异域与友邦——以关山月波兰写生系列作品为中心. 当代岭南，2011（2）：258–267.

178. 陈滢，吴冰丽. 时代·激情·创新——关山月旅欧写生探析 // 异域行旅. 260–270.

179. 鲁珊. 切欲师承化古人——关山月敦煌临摹对其南洋写生的影响. 文艺争鸣，2011（10）.

180. 棋子. 傅抱石、关山月合作《长白飞瀑》赏析. 艺术市场，2006（4）.

181. 墨艺轩. 关山月绘画艺术及梅花作品赏析. 收藏家，2007（3）.

182. 吴泽浩. 我的恩师关山月. 春秋，2007（3）.

183. 真美美. 关山月去西沙. 椰城，2007（7）.

184. 郝银忠. 关山月绘画思想研究. 河北大学文学硕士学位论文. 2007.

185. 郝银忠. 关山月的绘画艺术修养研究. 美与时代，2008（7）.

186. 陈勇. 论关山月晚年山水画的风骨. 广州美术学院硕士学位论文. 2009.

187. 关振东. 江山点染意无穷——傅抱石与关山月 50 年前的一次合作. 老年教育·书画艺术，2009（12）.

188. 陈紫帆. 关山月书法与绘画笔法的比较研究. 暨南大学硕士学位论文. 2010.

189. 陈勇. 论关山月晚年绘画风格形成的要素. 韶关学院学报，2011（5）.

190. 鹿鸣. 关山月与敦煌艺术之情缘. 艺术市场，2011（13）.

191. 吴泽峰. 关山月的写梅艺术. 文艺争鸣，2011（12）.

192. 吴冰丽. 机遇与革新——高剑父、关山月域外写生作品研究. 文艺生活·艺术中国，2011（7）.

193. 卢婉仪. 对关山月先生的一张老照片的析疑 // 关山月美术馆 2011 年鉴. 2011：41–43.

194. 陈俊宇. 笔墨当随时代——关山月研究之一. 当代中国画，2012（1）.

195. 关坚，卢婉仪. 岁月留痕——从《山影月迹·关山月图传》的老照片谈起. 当代中国画，2012（1）.

196. 陈慧琼. 从文献调查结果看建国以来的关山月研究. 当代中国画，2012（1）.

五、 其他文献

1. 关山月. 关山月的画与话. 录像带. 珠江电影制片公司电视部录制，1989.

2. 胡国华. 国画大师关山月——陈学思摄影集. 北京：新华出版社，1995.

3. 关山月美术馆. 国画大师关山月. 深圳：海天出版社，1997.

4. 关怡. 国画大师关山月——陈学思摄影专集（二）. 中国美术家协会关山月研究会，2001.

【附注】

1．"关山月美术馆．人文关怀——关山月人物画学术专题展．南宁：广西美术出版社，2002."缩略为：人文关怀。

2．"关山月美术馆．激情岁月——毛泽东诗意·革命圣地作品专题展．南宁：广西美术出版社，2003."缩略为：激情岁月。

3．"关山月美术馆．建设新中国——20世纪50至60年代中国画专题展．南宁：广西美术出版社，2005."缩略为：建设新中国。

4．"关山月美术馆．石破天惊——敦煌的发现与20世纪中国美术观的变化和美术语言的发展专题展．南宁：广西美术出版社，2005."缩略为《石破天惊》。

5．"关山月美术馆．时代经典——关山月与20世纪中国美术研究文集．南宁：广西美术出版社，2009."缩略为：时代经典。

6．"关山月美术馆．异域行旅——20世纪50至70年代中国画家国外写生专题展．南宁：广西美术出版社，2011."缩略为：异域行旅。

7．"关山月美术馆．关山月美术馆××年鉴"一律缩略为"关山月美术馆××年鉴"，如"关山月美术馆1997年鉴"，一律缩略为"关山月美术馆1997年鉴"，其余以此类推。

后 记

关山月美术馆成立于 1997 年，是关山月绘画作品及相关文献资料最大规模的收藏机构。

2000 年开始，我馆便有整理出版《关山月全集》的构想，并进行了一系列前期准备工作。2010 年，全集出版计划获得"深圳市宣传发展文化专项基金"的正式立项，使资料整理工作在完成本馆馆藏作品及文献著录的基础上得到顺利的延伸。截至 2011 年底，我馆已拥有关山月作品的图片资料共计 3000 余件，并完成了相应作品的著录工作。

构成《关山月全集》的主体内容是我馆接收的关山月生前捐献作品，其他部分则来自国内各大公立机构和关氏后人的藏品。众所周知，关山月是一位特别勤奋的艺术家，在其漫长的艺术生涯中究竟创作完成了多少作品，可能永远是一个未知数！我们努力的目标，是通过"全集"的形式，尽可能全面和真实地呈现关山月一生艺术实践的方式和成就，为关心 20 世纪中国美术发展历史的读者，提供一份可靠的视觉文献资料。

感谢"深圳市宣传发展文化专项基金"的支持！感谢中国美术馆、人民大会堂、北京全国政协委员会书画室、毛主席纪念堂、中南海管理局、北京八一大楼、钓鱼台国宾馆、中国人民革命军事博物馆、广东美术馆、广东省博物馆、广东画院、广东省档案局、岭南画派纪念馆、广州艺术博物院、广州美术学院美术馆、广州珠岛宾馆、广东温泉宾馆、广东迎宾馆、福建博物馆、江苏省美术馆、深圳美术馆、深圳博物馆、深圳迎宾馆、广西壮族自治区博物馆、澳门普济禅院、东莞岭南画院、东莞博物馆、阳春市人民政府等公立机构以及关氏家属对我们的工作鼎力相助！在《关山月全集》的编辑过程中，众多专家学者以及各界热心人士提供了许多具有指导性意义的建议。海天出版社、广西美术出版社以及我馆所有参与工作的同仁同时也付出了辛勤的劳动，对此，我们再次表示衷心的感谢！

尽管我们对工作已经尽心尽力，但可以肯定，目前呈献给读者的这部《关山月全集》并不一定尽如人意。我们将热切地倾听来自读者的批评！

关山月美术馆

2012 年 10 月 25 日

图书在版编目（CIP）数据

关山月全集 / 关山月美术馆编. — 深圳 : 海天出
版社；南宁 : 广西美术出版社，2012.8
ISBN 978-7-5507-0559-3

Ⅰ . ①关… Ⅱ . ①关… Ⅲ . ①关山月（1912～2000）
－全集②中国画－作品集－中国－现代③汉字－书法－作
品集－中国－现代 Ⅳ.①J222.7

中国版本图书馆CIP数据核字（2012）第235931号

关山月全集
GUAN SHANYUE QUANJI

关山月美术馆　编

出 品 人　尹昌龙　蓝小星

责任编辑　李　萌　林增雄　杨　勇　马　琳　潘海清

责任技编　梁立新　凌庆国

责任校对　陈宇虹　陈敏宜　肖丽新　林柳源　尚永红　陈小英

书籍装帧　图壤设计

出版发行　海天出版社　广西美术出版社

地　　址　深圳市彩田南路海天大厦（518033）
　　　　　广西南宁市望园路9号（530022）

网　　址　www.htph.com.cn
　　　　　www.gxfinearts.com

邮购电话　0771-5701356

印　　制　深圳雅昌彩色印刷有限公司

开　　本　787 mm×1092 mm　1/8

印　　张　353

版　　次　2012年8月第1版

印　　次　2012年8月第1次

书　　号　ISBN 978-7-5507-0559-3

定　　价　8800.00元（全套）